COLLECTION OF
PRINT WORKS
IN QING COURT

清代宫廷版画集萃

袁理　翁连溪◎编

故　宫　出　版　社
The Forbidden City Publishing House

图书在版编目（CIP）数据

清代宫廷版画集萃／袁理，翁连溪编 . -- 北京：故宫出版社，2021.7

ISBN 978-7-5134-0437-2

Ⅰ . ① 清… Ⅱ . ① 袁… ② 翁… Ⅲ . ① 版画—作品集—中国—清代 Ⅳ . ① J227

中国版本图书馆 CIP 数据核字 (2013) 第 178934 号

清代宫廷版画集萃

袁 理 翁连溪◎编

出 版 人：王亚民

责任编辑：宋 歌

装帧设计：王 梓

责任印制：常晓辉 顾从辉

出版发行：故宫出版社

地址：北京市东城区景山前街4号 邮编：100009

电话：010-85007800 010-85007817

邮箱：ggcb@culturefc.cn

制 版：北京印艺启航文化发展有限公司

印 刷：北京启航东方印刷有限公司

开 本：889毫米×1194毫米 1/16

印 张：26

字 数：350千

图 版：332幅

版 次：2021年7月第1版

2021年7月第1次印刷

书 号：ISBN 978-7-5134-0437-2

定 价：560.00元

目 录

前　言

袁理

版画是绘画与印刷术相结合的产物，是绘画领域中重要的画种。中国的版画艺术历史悠久，唐代就出现了佛像版画，用于传扬教义。至宋代，民间已经出现了灵签、会子、历书等版画，版画技术逐渐渗透民众的世俗生活。发展至明清时期，版画的表现题材涵盖了文学、政治、宗教、科技、艺术等众多领域，版画的功能也从插图说明扩展到用于表达文人士大夫阶层的审美趣味，版画的制作技术则更趋完善，绘刻技法也更为丰富，木版、铜版、石版等刻印技术相继出现，可谓中国古代版画的全盛时期。

宫廷版画是中国古代版画非常重要的组成部分，宋、元、明三代，宫廷版画多用于表现宗教尤其是佛教、道教方面的内容。而至清代，版画的内容已经囊括了山川河流、市镇庙宇、风俗民情、军事科技等自然风光和社会生活的方方面面，刻印技术也不局限于传统的木版工艺，铜版和石版刻印技术都有尝试。不少优秀的清宫版画作品，是写实与艺术创作的完美结合，不仅具有较高的艺术价值，还具有相当重要的文献价值，是研究中国版画艺术、印刷史、清代典章制度、风俗民情、医学科技、经济文化的形象资料。

清朝康熙十九年（1680），内府设立武英殿造办处，专门负责内府图书的雕版、印刷、装潢等事宜，办公地点就设在武英殿。雍正七年（1729）武英殿造办处更名为武英殿修书处，并正式铸造印记。清代宫廷出资刊刻的图书多达一千余种，大多出自武英殿修书处，被称作"武英殿刻本"，简称"殿本"。殿本书中所附的版画插图和版画图集都被称为"殿版画"或者"清宫版画"。截至目前，我们发现的殿版画作品有五十余种。康雍乾时期，是清代刻书业的全盛时期，清宫版画也进入了全面鼎盛的辉煌时代，创作出很多流传后世的优秀作品。著名的《新制仪象图》《御制耕织图》《南巡盛典》《钦定古今图书集成》《皇朝礼器图式》《皇清职贡图》等都是清代宫廷版画的代表作。除此之外，康熙五十二年（1713）铜版印本《御制避暑山庄诗》是中国最早的铜版画作品，在中国印刷史上占有重要地位。雍正四年（1726）内府刻铜活字印本《钦定古今图书集成》，其《山川典》中的风景画则将我国的著名风景收罗殆尽，作品既真实地记录了地理概貌，又融入了具有丰富想象力的创作因素，画家健劲的笔力与刻工的挺秀刀锋融合一处，使画面具有很强的艺术冲击力，是中国风景版画的辉煌巨著。乾隆三十年（1765）至三十九年（1774）刊刻的铜版战图《平定准噶尔回部得胜图》则是中国版

画史上首次用版画的形式表现战争题材，该图送至法国，由工匠雕刻铜版印制，画面恢宏大气，工艺精美绝伦，代表了当时欧洲铜版画技术的最高水平，是中西美术交流史上最珍贵的文物之一。乾隆五十一年（1786）内府铜版刊本《圆明园长春园图》描绘了圆明园中"西洋楼"建筑的全貌，达到"极其确切精细"的程度。圆明园被八国联军的战火焚毁后，该图为后人研究"西洋楼"提供了宝贵的图像资料。清晚期，随着清王朝的衰败，武英殿的刻书事业也日渐萧条，殿版画自嘉庆后虽梓行不少，但已是乏善可陈。光绪二十一年（1895）内府刊本《养正图解》刀刻熟练流畅，虽为翻刻本，但刻印精美，是清代宫廷版画的最后一印木刻版画精品。光绪三十一年（1905），总理各国事务衙门印行《钦定书经图说》，共有版图五百七十幅，图绘工致，版印精巧，楼台界画、人物勾勒犹有北宋遗风，是书采用石印法刷印，是清代宫廷版画中最后一个值得称道的优秀作品。

清宫殿版画的表现题材

清代，民间的版画不仅进入了普通民众的世俗生活，也表达了文人雅士的艺术趣味，因此，其取材不拘一格，非常广泛，举凡山川地理、花鸟走兽、小说戏曲、年节风俗、人物图谱等内容都有表现。宫廷版画植根于此，但由于要迎合国家的政治意图和帝王的个人喜好，符合宫廷的礼法规范，版画在题材上受到了一些限制，同时也出现了一些特殊的内容，有明显的政府出版物的特征。大多数殿版画都是作为"钦定"书籍的插图形式出现，按题材略做区分，有以下数种：

1. 巡游记胜类。康熙五十六年（1717）内府刻印的《万寿盛典初集》记述了康熙帝六十大寿时天下臣民赴京庆祝、巷舞涂歌、共赏升平的盛大场景，这是我国版画史上首次出现这类题材。《四库全书总目》中有载："康熙五十二年三月十八日为康熙皇帝六旬正诞，天下臣民赴京庆祝者以亿万计，时逢皇帝巡幸霸州水围，臣民拟自畅春园至神武门辇道所经数十里内张灯结彩、杂陈百戏迎驾登殿受朝贺。康熙皇帝允臣民之请，于十七日由畅春园奉皇太后还宫，上御凉步辇，不施警跸，令臣民咸得瞻仰。盛典之隆旷古未有，大臣请将其绘为长图进呈御览。全图总长五十米，初由宋骏业绘制，然其所钩图稿止有城外一半，自西直门至景山一路尚未钩出，粗定稿本不无疏密参差之处，由王原祁率同冷枚等就宋氏未完之稿细加斟酌，将城中各处钩划完全。"图中所绘江南十三府戏台、福建等六省灯楼、慈云寺恭奉万寿经图等场面，绘刻极见功力。构图及人物景观的表现风格都反映出康熙朝宫廷版画所达到的成就，是清前期殿版画的代表作之一。继康熙《万寿盛典初集》之后，又有刊于乾隆三十六年（1771），由两江总督总理河务高晋等编纂，记录乾隆帝四次南巡盛况的大型文献汇编《南巡盛典》。全书一百二十卷，分为十二门，其中"名胜""河防""阅武"各门都附有大量的插图。"名胜"部分插图计一百六十幅，很多为连续绘刻，自北京的卢沟桥起至浙江绍兴兰亭止，绘图极为写实。纵观全图，则名山、大川、集镇、道观、寺院等一一呈现于画中。永济桥、开福寺、灵严寺、泰岳、孔庙、孔林、太白楼、无为观、西湖十景、禹陵等等景致，既写实又有创意。"河防"门、"阅武"门有著名的峰山四闸图、朱家闸引河图、水师藤牌围营阵、太湖水操阵，对研究古代水利设施的兴建沿革，清代军队水陆师的排阵及古代建筑的风格结构，沿途所经的名胜古迹、风土人情等各个方面来说，都是重要的历史文献。绘图由著名画家上官周主持，镌刻刀

法功力极深，不知出于何人之手，为清代宫廷版画巡游记胜类中的佼佼者。乾隆五十七年（1792）成书的《八旬万寿盛典》则基本是效仿《万寿盛典初集》所制，画面的布局和绘制手法均雷同，而细节刻画方面却略显粗简。清宫殿版画中，巡游记胜类题材还有《西巡盛典》《琉球国志略》等。《西巡盛典》乃嘉庆十六年（1811），仁宗西巡山西五台县清凉山，返京后敕命在《清凉山志》的基础上续行撰辑，绘具图说，即成此书。此书"阅武""程途"部分有图，然构图略显呆板，绘刻笔法较为生硬，反映出清代殿版画在这一时期已呈衰势。《琉球国志略》则是作者周煌将出使琉球沿途所见所闻汇辑成书，详细记录了琉球国的历史、地理概况以及风土人情，并附有版画十八幅，是考察当时琉球国风貌人情的重要史料。

2. 园林山水类。清代殿版画中的园林山水大多描绘的是皇家园林和皇帝巡游沿途所历之风景、驻跸之行宫，因此在取材上与民间的风景版画有很大区别。《御制避暑山庄诗》（又名《御制避暑山庄三十六景诗图》），康熙五十二年内府刊朱墨套印本，是一部描绘皇家园囿山水、亭台胜景的版画集。此图绘承德避暑山庄景，始于"烟波致爽"，终于"水流云在"，共计三十六幅，图绘工整，镌刻精细，是清代风景版画的上乘之作。是书后又陆续刻印了很多版本，有康熙五十二年满文刻本、康熙五十二年铜版印本、康熙年间戴天瑞指绘本、乾隆六年（1741）武英殿增补本等，乾隆四十六年（1781）武英殿刻《钦定热河志》的行宫卷中亦收有三十六景图。清代殿版画中专门描绘皇家园林风景的版画集还有《御制圆明园四十景诗图》《圆明园长春园图》等。《圆明园长春园图》所描绘的景物多为西式建筑，有明显的欧洲版画风格。版画以郎世宁等人的绘图为底本，由造

办处铜版刊刻完成，带有明显的西洋风格，其图绘之精准、刻印之精细堪称一绝。《钦定盘山志》，乾隆二十年（1755）武英殿刻本。盘山，在今天津市蓟州区北，原名四止山，因古时田盘先生隐居于此，故又称田盘山。盘山风光秀美，清圣祖、高宗多次巡游此地，高宗时期还在此修建行宫，并于乾隆二十年修成此书。书中记录了圣祖、高宗巡幸之事，并有御制诗文，亦有此地的图考、名胜、寺宇、流寓、方外、艺文、物产、杂缀等。图版十余幅，包括盘山全图、行宫全图以及佛寺、景观等，有雄壮巍峨，亦有别致袅娜，将盘山磅礴逶迤的风貌展现得淋漓尽致，是十分优秀的风景类版画作品。此类与皇帝巡游和皇家行宫相关的风景版画还有《钦定热河志》《钦定清凉山志》等。

3. 典制礼仪类。《皇朝礼器图式》，乾隆三十一年（1766）武英殿刻本，是一部绘镌朝廷仪制礼器图的大型图谱，全书分祭器、仪器、冠服、乐器、卤簿、武备诸类，《四库全书总目提要》中载："每器皆列图于右，系说于左。详其广狭宽窄长短围经之度，金玉玑贝锦缎之质，刻镂绘画织作之制，以及品数之多寡，章彩之等差，无不缕析条分，一一胪载。"此外，记录朝廷典章规制的专门图谱还有嘉庆二十三年（1818）续修之《钦定大清会典图》。清《会典》初修于康熙朝，续修于雍正、乾隆、嘉庆至光绪朝。乾隆朝之前的《会典》仅于坛庙、舆地类附图，至嘉庆朝再修《会典》时，图版增至数十倍，《皇朝礼器图式》诸图也收入其中，集为《钦定大清会典图》一百二十卷，分礼制、祭器、彝器、乐律、乐器、度量权衡、冠服、舆卫、武备、天文、仪器、舆地等门类。另《钦定国子监志》《钦定礼部则例》《钦定军器则例》亦有图。

4. 经史政教类。此类作品的题材十分广泛。有为

儒家经典配图，以考证名物典章的，如《钦定书经传说汇纂》，其中谱系、地理、天文、历法、音律、典章等内容均有图解。有宣扬寰宇一统、内外输诚之图，如《皇清职贡图》，将边地所辖苗、瑶、黎、侗以及外夷番众的形象汇于一书，仿其服饰，绘图成说，以昭王会之盛。有阐释古代明君治国之道，以垂训子孙的版画图说，如光绪二十一年刻《养正图解》，是书乃据明本翻刻，作者焦竑在任皇子讲官时，为劝导皇长子朱常洛承续封建道统辑成此书，有解说六十则，每则附图一幅，以图释形式阐扬伦理纲常，明理析义。类似的图说还有光绪二十二年（1896）刊成的《钦定元王恽承华事略补图》。有表彰皇帝功绩，歌功颂德之图，如乾隆至道光年间所刻的八种铜版战图，其中最著名的是送法国雕印的《平定准噶尔回部得胜图》（又名《平定西域战图》），反映了乾隆时期平定厄鲁特蒙古准噶尔部达瓦齐叛乱以及平定天山南路回部维吾尔大小和卓叛乱的重大战争场面，实为纪念西域作战的庆功图。此图战争场面宏大，人物栩栩如生，刻印纤毫毕现，有很高的艺术价值，体现了欧洲铜版画的最高水平。我国古代的版画中极少有表现战争类题材的作品，这组战图的出现，丰富了清代宫廷版画的种类，亦是中西美术交流的见证。

5. 器物图谱类。《西清古鉴》乃我国古代考古图之集大成者，著录清宫所藏古代铜器一千五百二十九件，每器皆有摹图、款识等，虽为古器物谱录，绘镌却极为精细，尤其器物上的云龙鸟兽等图案，刀笔到处，细若秋毫之末，毫厘不爽，堪称清代谱录类宫廷版画中的巅峰之作。它作为我国古代规模最大的古器物图谱，所著录的器物也分散在故宫博物院和台北故宫博物院两地，是以仍具有很高的价值。《律吕正义后编》是一部宫廷音乐专著，成书于乾隆十一年（1746），详细记载了皇帝参与宫廷各种活动时演奏的乐章、乐器以及乐制、乐理等。其中乐器包括十二大类，各种乐器皆有图，并辅以详细的文字说明，对于我国古代乐律学和明清音乐史的研究有十分重要的参考价值。

6. 农耕类。农业是古代中国的立国之本，历朝历代帝王都非常重视农耕，清政府也不例外。康熙帝认为，"生民之本，以衣食为天，农事伤则饥之本也，女红害则寒之源也"。乾隆帝也认为，"帝王之政，莫要于爱民，而爱民之道，莫要于重农桑，此千古不易之常经也"。历代皇帝多敕令编辑过有关农业题材的书籍，康熙三十五年（1696）刻印的《御制耕织图》是清代最早的反映农耕题材的版画作品，也是影响最大的一部。《耕织图》原作者乃南宋楼璹，楼璹在任于潜县令时，深感农夫、蚕妇之辛苦，便以江南农村生产为题材创作了此图，系统描绘了粮食生产和蚕桑养殖的全过程，全图共计四十五幅，每图皆配诗。康熙三十五年，康熙帝命宫廷画师焦秉贞另绘耕图、织图各二十三幅，内容略有变动，耕图增加"初秧""祭神"二图，织图删去"下蚕""喂蚕""一眠"三图，增加"染色""成衣"二图，图序亦有变换。《御制耕织图》是清代宫廷版画的杰出之作，历史上出现过很多不同版本，包括木版墨印本、彩绘本、拓本、白描本、填色本、石印本等十数种，影响远及东南亚诸国，甚至欧洲也有翻刻本流传。清宫版画中相同题材的作品还有乾隆时期刻印的《钦定授时通考》《御制棉花图》《农书》，嘉庆时期刻印的《钦定授衣广训》等。

7. 手工业及科技类。康熙十三年（1674）内府刻本《新制仪象图》是清宫所刻最早的记载科技文物的图集，所记包括赤道经纬仪、黄道经纬仪、地平经纬仪等，绘刻精准，且带有明显的西洋风格。乾隆七年（1742）

内府刻《御纂医宗金鉴》，是当时著名的医学典籍，收录医学典籍十五种，并配有图说，是书内容丰富，论证周详，切合实用，清代太医院将此书定为医学生的教科书。至今，此书仍是中医学专科学生的必修典籍。乾隆三十八年（1773）内府刻聚珍版印本《钦定武英殿聚珍版程式》是中国印刷史上具有里程碑意义的重要文献之一，全书记述了武英殿木活字的制作过程和刊行技法，用图细说，是继元代王祯《造活字印书法》之后论述活字印刷术最详尽的专著，当时已经广为流传，影响甚为深远，为后人研究中国印刷术发展史留下了极其宝贵的资料。聚珍版摆印的《墨法集要》是一部论述油烟墨制作技法的专著，书中将制墨各工序绘为二十图，附载一图，书中缕析造法，翔实可行。

8. 宗教类。中国古代版画最早用于刻印佛像，唐宋时期最为兴盛。至明代，版画艺术繁花似锦，取材范围极大拓展，天文地理、世俗民情无所不包，佛像题材的版画反而逐渐式微。有清一代，皇帝大多信佛，热衷编刻佛教典籍，所以清宫的佛教版画又再度兴盛。如康熙五十九年（1720）刊刻的蒙文《甘珠尔》经一百零八函，每函内护经板上有佛像二尊，下有佛像五尊，共计佛像七百五十六尊，均为木刻佛像版画。雍正时期所刻《圆通妙智大觉禅师语录》《二十八经同函》，乾隆年间刻的《龙藏经》《满文大藏经》《御制大云轮请雨经》等均有佛像版画，其中《满文大藏经》和《龙藏经》还刻有佛像上百尊，佛像的绘刻既具法度，又有艺术创造，华丽繁复而不失庄重，如此大规模的精雕细刻，也只有宫廷才有此等如椽之笔。另外清宫还刻有部分道教题材的版画，如顺治、康熙、乾隆年间均刻印过道教经典《太上洞玄灵宝高上玉皇本行集经》《无上玉皇心印妙经》等。

9. 综合类。《钦定古今图书集成》是我国现存规

模最大、体例最善、用途最广泛的一部类书，被西方学者誉为"康熙百科全书"，编印开始于康熙末年，成书于雍正四年，雍正帝在御制序中赞誉该书为"成册府之巨观，极图书之大备"。全书分为历象汇编、方舆汇编、明伦汇编、博物汇编、理学汇编、经济汇编六大汇编，汇编下分三十二典，典下共分六千一百零九部。文字部分为铜活字印刷，其中方舆汇编、博物汇编、经济汇编等部分附有大量的精美木版画插图，共计八千余幅，不仅数量众多，且多为绘刻俱精的佳作，是中国古代版画史上的辉煌巨制。图绘部分还单独装帧成册，名为《钦定古今图书集成图》。

清宫殿版画的制作工艺

清宫殿版画作品大多数是传统的木刻版画，康乾时期，受到西方传教士的影响，宫廷之中还出现过铜版刻印的版画作品，如铜版画《御制避暑山庄诗》，创作于康熙五十二年，由意大利传教士马国贤绘制。此后，清内府又刻印了一系列铜版战图和铜版舆图。清晚期，随着西方科技在中国的传播，石印、珂罗版等印刷技术相继传入中国，这些技术也被宫廷采用，光绪时期刻印的《钦定书经图说》《钦定大清会典》均采用了石印法。因此，在中国古代印刷史上，清宫殿版画的刻印技术是十分多元化的。

在古代中国的版画艺术领域里，清代以前所有的殿版画作品几乎都是木版刻印，清朝中后期出现了铜版画和石印版画，但也仅仅是皇帝对于西方刻印技术猎奇式的尝试，在清代宫廷版画中，木版画仍然是绝大多数。中国古代的木版画工艺分为绘、刻、印三个阶段，由不同的工匠配合完成，涉及绘画、版材选取、刻版、印刷纸张制作和颜料调配和印刷等多种工艺。

清代供职于宫廷的画师均是技艺精湛者，一般是由地方官员推荐，再通过考试入职宫廷。也有自荐进入宫廷的画家，如徐扬、金廷标等人，就是在乾隆帝南巡时进献作品，获得皇帝的赏识从而供奉内廷。另外还有世代供职宫廷的画师世家。聂崇正先生认为，清宫选录画师的要求并不严格，还夹杂着一些人情的因素，故而清代宫廷绘画的整体水平远比不上宋代画院的作品。宋代院画能够起到左右画坛的主流作用，而清代宫廷绘画只能是整个画坛的一分子或者一个流派而已。不过，清代帝王对图书的编纂都很重视，很多书籍都要亲自御览和修改，因此，被选为为图书作画的画师往往是技艺杰出之人。根据文献记载，清宫殿版画的绘制者主要有焦秉贞、南怀仁、沈喻、马国贤、王翚、宋骏业、王原祁、冷枚、孙祜、沈源、梁观、丁观鹤、上官周、郎世宁、王致诚、艾启蒙、安得义、贺清泰、杨大章、贾荃、谢遂、庄豫德、黎明、姚文瀚、贾士球、冯宁、徐鄘、李文田等人。这其中不乏当时颇有声誉的画家，如《御制耕织图》的作者焦秉贞，善绘人物，在历史上他是较早地吸收了西式绘画技法并将西方透视技法融入我国传统画创作中的画家之一；《万寿盛典初集》的创作者王翚、冷枚、王原祁、宋骏业等人都是当时的绘画大家；南怀仁、马国贤、郎世宁等西洋传教士将西洋技法与中国传统画相结合，使得西洋绘画能够立足于宫廷，培养出一批掌握透视技法的中国画师，为中西美术交流做出了巨大贡献。古代版画的创作是画家和刻工共同完成的，画家想要传达的审美意趣要通过刻工一刀一线的雕琢才能实现，因此，好的版画作品不仅要有好的粉本，由技艺高超的刻工操刀也是至关重要的。清宫殿版画少有刻工姓名刊署，文献资料记载，民间负有盛名的刻工朱圭就曾供职于宫廷。朱圭乃苏州人，清中期著名版画刻工。

清朝初年，朱圭在苏州开设自己的刻书坊柱茹堂，康熙七年（1668），朱圭刻《凌烟阁功臣图》一举成名，被召入清廷画院供职，成为皇家御用刻工，授鸿胪寺序班。康熙三十五年，朱圭与梅裕凤同刻焦秉贞所绘的《御制耕织图》，朱圭在细致参研了原作后精妙地把焦氏的《御制耕织图》用版画的方式再现出来，成为传世之作。朱圭以刻技供奉内廷得到官职，在历朝历代的刻工中甚为罕见，清代内府对版画的重视可见一斑。另有一位可与朱圭齐名的刻工梅裕凤，他与朱圭合作刊刻了《御制耕织图》和《御制避暑山庄诗》等。梅裕凤自康熙十五年（1676）进入养心殿，被授予序班一职，在养心殿从事刻书事业达三十八年之久。他善刻文字，临摹康熙字体神似，康熙帝在五台山寺庙、华阴庙、广仁寺与万寿寺等寺庙中所留御书作品都被其临摹过，几乎可以以假乱真。最近，在一位法国私人收藏家手中发现了一部铜版刊刻的《御制避暑山庄诗》，图版背面刻有小字"张奎刻"，这一发现的意义重大，说明此版画是在马国贤的主持下，有中国工匠参与共同刊刻，张奎其人的生平暂不可考，但他是现今有明确记载的清内府铜版画刻工唯一一人。

古人常以"寿之梨枣"代指刻书，盖因刻书多以梨木、枣木为之。选好雕版木料，是刻书质量的首要保证。清内府刻书，以上等的梨木、枣木为主，嘉庆时又重申所购板片，"专用梨枣，非但杨木不可充数，凡一切柔脆板片都不得掺混"[1]。清内府所用板片在规格、品质上都有严格的规定，不得有翘裂、肿节、潮湿的板片，因所需数量巨大，清宫板片一般采买自直隶、山东、河南等出产梨木、枣木的州县，加上运送，所费不菲。例如，据档案记载，为采买板片以备日用，乾隆三十七年（1772）十一月十七日，上谕直隶、山东、河南各督抚："现在需用刊书梨板约计五六万块。若于京师就近采买，恐难

如数购觅。着交直隶、河南、山东三省督抚，饬令出产梨木之各州县，照发去原开尺寸，拣选干、整、坚、致合式堪用者，即动支闲款，悉依时价公平采买。亦不必一时亟切购足办解。着三省各先行采办三百块解京，以备刊刻之用。但不得混杂翘裂、肿节、潮湿等板，以致驳换稽误。其所动价银，统于板片解京时报明内务府，核定实数，令长芦盐政于应解内务府银款内拨解该省归款，毋庸报部核销。该督抚务节承办之地方官，毋许丝毫勒派，并严禁胥吏，不得藉端滋扰，如有前项弊实，即行据实参处。倘督抚等不实力查禁，经朕别有访闻，该督抚亦不能辞其咎。可见此传谕知之。"[2]并标明板片尺寸为每块净长二尺，宽六寸二分，厚一寸四分。同年十二月十三日，直隶总督周元理奏报："兹据照奉到所开尺寸厚薄，加荒锯就梨板三百块，一均系干、整、坚、致，并无翘裂、肿节、潮湿之处。……其价值，每块实用银四钱五分。所有办齐梨板三百块，先行解京。"[3]内府刻书所需板片量大，且要求严格，甚至经常出现板片短缺的现象，康熙五十一年（1712）刊刻《御制避暑山庄诗》时便有关于书版的档案记载：八月初七，武英殿总监造和素奉旨，命朱贵（圭）、梅雨峰（裕凤）将画完两图以木版刊刻。朱贵（圭）、梅雨峰（裕凤）称，"刊刻此画时，枣木板才可用"，但"现找得之枣木板虽长宽尺寸勉强够，但潮湿，干后方可刊刻。若干，需十几日"，而用"穿山甲、川胶放入水中，煮二三日，放阴凉处晾干，干得快，亦不易裂。营造处来我材料处查找，未找到干枣木板面，现将找到之枣木板煮之，干后再看"[4]。可见，一方面，当时上好的梨木、枣木珍贵难得，内府刻书消耗很大，因而还有不敷用的情况出现；另一方面，对于板片的保护和利用，工匠们通过长期的探索实践也总结出了一套行之有效的办法。另据《国子监

志》记载："本监版刻及武英殿寄监存贮版刻均立册翔实数目，凡书籍刻版之册，皆钤以监印，新旧交代则详验而悉数之。"为使板片保持不裂，不致变形，必须经过自然干燥、人工烘干等项工艺处理后才可使用。版框尺寸较大的书版镌刻完成后，为防湿、防裂还要在四周出脊综漆封边，如蒙文《大藏经》、满文《大藏经》经版，四周就都采取这种方法加以保护。又，方苞在《奏重刻十三经二十一史事宜劄子》中记载："刻字之板材有老稚，干久之后，边框长短，不能画一，故自来书籍止齐下线，惟殿中进呈之书，并齐上线。临时或烘板使短，或煮板使长，终有参差，仍用描界取齐，数烘数煮，板易朽裂，凡字经剜补，木皆突出散落，再加修补，则字画大小粗细不一，而舛误弥多。经史之刊，以垂久远，若致剥落，则虚糜国帑。伏乞特降谕旨，即进呈之本，亦止齐下线，不用烘煮，庶可久而不敝，为此请旨钦定程序，以便遵行。谨奏。"[5]由上可见，清初，内府进呈之书的刊刻是非常严格的，版框必须上下取齐，有的板片长时间存贮后已变形，则煮板使之长，烘板使之短，并加修补后才能印刷。至今，故宫博物院保存有二十余万块书版，其中版画作品三百余块，如《钦定国子监志》版、《摔跤图》版、《南巡盛典》版、《承华事略补图》版等，这些书版至今仍完好无损，线条清晰，少有变形或皴裂，可见用料之上乘。

很多殿版画尤其是用于进呈御览和陈设的版画作品，装潢华贵，纸墨精良，非普通民间作坊可比。据清内府康熙朝档案记载，印制图书的用纸品种多达十余种，计有开化纸、川连纸、太史连纸、榜纸、宣纸、竹纸、西洋纸、将乐纸、乐文纸、棉纸、罗纹纸、台连纸、白棉榜纸、高丽皮纸、毛头纸、蒋逻油纸等。清前期，内府的版画作品所用纸张多为上等开化纸，也偶见罗纹纸、

玉版宣纸；乾隆朝则多见用仿金粟山藏经纸、太史连纸、上等竹纸、宣纸等。据档案记载，康熙刻本《御制避暑山庄诗》、雍正六年（1728）的《钦定古今图书集成》，都有开化纸印本。开化纸又名连四纸，其纸细腻，薄而不透，挺括、洁白、绵韧，无帘纹，有白玉般润目之感，在白色的纸面上有时会出现微黄的晕点，如桃红，故南方又称"桃花纸"，是清初最名贵的纸品之一。开化纸印制的图书，文字清晰、墨色莹亮，历来被视为书中上品。太史连纸也是内府印书常用的纸张，纸质骨立，正面光润，背面稍涩，质地细而匀净，绝无草棍纸屑黏附，和开化纸比，纸质略呈微黄，质量稍逊。康熙朝以后印书，采用这种纸比较多，如《武英殿聚珍版书》《康熙字典》等即以此纸刷印，《钦定古今图书集成》则既有开化纸本，也有太史连纸本。及至清末，国力衰退，内府刻书多采用竹纸、粉连纸等价格较为低廉的纸张，然《钦定元王恽承华事略补图》《养正图解》等仍用开化纸，可见朝廷对这两种版画作品的重视。最值得一提的是乾隆年间内府仿制金粟山藏经纸的成功，乾隆年仿金粟山藏经纸乃乾隆帝敕命江南织造仿制而成，北宋年间浙江海盐县金粟寺广惠禅院自制了一种藏经纸用于书写《大藏经》，其纸硬黄，厚实坚韧，滑如春水，密如茧丝，墨色着纸深不过透、浅不过浮，为宋代名纸。入清后，清宫仅有少量收藏，乾隆帝对此纸喜爱非常，因命江南织造研究仿制，仿制后的纸坚韧和色泽皆不如宋纸，但已经非常难得，每张纸皆钤有"乾隆年仿金粟山藏经纸"印。因其仿制不易，成本颇高，故清宫刻书都不敢滥用，清内府用其刻印佛经仅三部，即乾隆十九年（1754）刊刻的《御书楞严经》《御书妙法莲华经》《御书药师琉璃光如来本愿功德经》。刻书用墨，则以上等松烟徽墨，另加银珠、白芨水、雄黄等配料，精心调配，使墨色经久不

褪，黑亮如漆。为了提高墨的质量，安徽歙县的制墨名家汪惟高于乾隆六年被清廷选召入宫教习制作宫廷用墨。《钦定大清会典事例》载内府"造独草墨一料，熏烟子用桐油四百斤、猪油二百斤、镫草二斤，染镫草用苏木三斤，煤桐油用生漆二斤，煤猪油用紫草二斤，每油一斤得烟子三钱。共得烟子一百八十两。广胶十斤，炮制三次，熬水炖胶。用白檀香十二两，排草八两，零陵香八两。滤胶用棉子一两，过胶用白粗布一丈。每广胶一斤，得净胶十二两，共得净胶一百二十两。合墨用飞金六百张，熊胆四两，冰片十两，麝香五两，糯米酒十五斤，熬水炖胶蒸墨共用煤八百斤，炭二百四十斤，收拾做细用锉草一斤，应得墨三百两，打锉做细每两伤耗五分，共伤耗十五两，实应得墨二百八十五两"[6]。以冰片、麝香等名贵药材入墨，内府刻书用墨之奢华于此可见。殿版画留存至今，仍然墨色光亮纯正，墨香清幽淡雅，和用料有着直接的关系。

清代殿版画作品中铜版画、石版画作品也有传世，虽然这些作品大多为皇帝对西方刻印技术猎奇式的尝试，但其中仍有可流芳百世的佳作，尤其是乾隆中期刻印的铜版画战图，无论是艺术水准还是刻印技术都达到了登峰造极的地步，堪称中国古代版画史上的一朵奇葩。铜版画技术诞生于15世纪的欧洲，明代万历年间，意大利传教士利玛窦来华期间，携带了宗教题材的铜版画《宝像图》《圣母怀抱圣婴图》等。万历三十四年（1606）徽州制墨名家程大约编纂的《程氏墨苑》中，就用木版翻刻了利玛窦所提供的四幅宣扬天主教义的铜版画作品，成为考证西洋铜版画何时传入中国的重要资料。由于铜版画的制作需要专门的材料和设备，直到康熙时期，在皇帝的支持下才开始进行铜版画的创作尝试。康熙帝非常喜欢西方的科技和艺术人才，对西方的铜版画刻印也有浓厚的兴趣。供职宫廷的意大利传教士马国贤

懂得一些铜版画的制作原理，皇帝遂命他尝试制作，"在皇帝的支持下，马国贤经过艰苦的尝试，利用一些代用品就制成了硝酸、油墨、油漆筒等，并制造了一台印刷机"[7]。康熙五十二年，马国贤成功印制了《御制避暑山庄诗》，得到康熙帝的赞赏。马国贤在中国培养了一批铜版画技师，但此后数十年间，清宫再没有刻印过铜版画作品，这一技术也逐渐失传。直至乾隆年间，皇帝命传教士蒋友仁用铜版刻印《皇舆全图》，蒋大量查阅欧洲的相关资料，反复实验后印制成功。据档案记载，"乾隆二十五年五月二十七日，库掌五德将新造得斜格铜版图一百四块并刷印纸图一百四张呈览，并奉旨着刷印一百份，其现收贮"[8]，可见这份铜版舆图的印制时间，应在乾隆二十五年（1760）。现今，全套舆图铜版及四部《皇舆全图》铜版印本珍藏于故宫博物院。乾隆二十三年（1758），清政府出兵平定了新疆大小和卓叛乱，至此新疆厄鲁特蒙古准噶尔部和天山南路大小和卓回部叛乱彻底被平定，乾隆帝为彰其武功，弘其志向，于二十五年四月间，令西洋画师郎世宁、王致诚、安得义等人以绢绘战图七张，二十七年（1762）六月又传令姚文瀚据郎世宁所绘的十六张战图小稿仿画成手卷四卷。然而这些作品都不能广为流传，无法彰显朝廷勘定四方的宏伟大业，于是乾隆帝决定将其用铜版刊刻成版画作品。乾隆二十九年（1764），命郎世宁等人将原图稿画大，并发往广东粤海关，送至法国用铜版刻印。第一批画稿从起运至最后一批刻印完成，耗时整整十二年，这些版画作品被统称为《平定准噶尔回部得胜图》。此后，举凡兵事，清政府都要刻图以记其事。至道光十年（1830），清政府先后用铜版刻印了《平定两金川得胜图》《平定台湾得胜图》《平定安南得胜图》《平定廓尔喀得胜图》《平定苗疆得胜图》《平定狪苗得胜图》《平

定回疆得胜图》七种战图。与《平定准噶尔回部得胜图》不同，这七种战图在图版上均不著刻印年代、绘者以及刻工姓名。据内府《活计档》记载：《平定两金川得胜图》起刻于乾隆四十二年（1777），"乾隆四十二年六月二十日，内副管领白色持来旨意帖一件，内开六月初三日如意馆将贺清泰画得金川攻克美诺得胜图一张，照依从前压印得胜图比较，新画之图山树人物俱少，笔法若照此样镌刻，诚恐得时不及回部得胜图细致，但现造铜版请照依原画本又图样镌刻，其山树人物法请照依回部得胜图镌刻，并随新旧图二张、小铜版一块持进。副都统金交太监如意口奏，奉旨。知道了，钦此。七月十九日，如意馆交来旨意帖一件，内开七月十六日太监鄂勒里传旨，艾启蒙现起金川得胜图稿六张，贺清泰已落墨两张半，今不必着贺清泰落墨，着金承办。钦此。"上述记载说明，乾隆四十二年六月，《平定两金川得胜图》的画稿已经由宫廷画师贺清泰、艾启蒙开始绘制。三个月后，另《活计档》记载："十月初六，白色持来旨意帖一件，内开初五太监鄂勒里传旨，将现做得金川得胜图铜版并粤海关做得得胜图（法国印本平回战图）送进呈览，钦此。遂将金川得胜图铜版一块持进，侍郎金交太监鄂勒里呈览。奉旨将现做得金川得胜图铜版背面锉刮磨平呈览，钦此。于十二月将现刻攻克美诺铜版一块随第一张原稿清图持进，侍郎金交太监鄂勒里呈览。旨，'清图画的好，铜版系几个人刊刻，几个月得一块？钦此。'大人金遂交太监鄂勒里口奏，'现刻铜版系四人，刊刻六个月可得一块，具奏。'"[9]从上档案可知，"攻克美诺"图于六月由贺清泰绘制，十月铜版已上呈御览，而镌刻铜版的刻工为四人，刊刻六个月可得一块，铜版由清内府自行刊刻印制。自《平定准噶尔回部得胜图》后，清内府就培训了一批掌握铜版刊刻技术的工匠，此后的七种

铜版战图均是清内府自行刻印。这批工匠是如何培训，由何人教授，还需待进一步考证。

铜版画的制作在刻版技法上与木版画截然不同，中国传统的木版雕印技术是凸印技术，而铜版雕印则是典型的凹印技法。铜版画常见的制作技法有雕凹线推刀法、酸液线蚀法和飞尘法。雕凹线推刀法是最古老的凹版技法，一开始应用于金属表面的镂刻，由点线和交叉线组成画面，是一般印刷中唯一可以通过刀刻线条的疏密和墨的厚薄表现色泽浓淡的方法。雕凹线推刀法要求作者在造型上有准确的判断力和素描上的素养，只有技巧熟练的工匠才能控制好用刀的力度和角度，它是体现铜版画家技法功力的最高准绳。酸液线蚀法是先将金属表面用沥青或蜡等物质进行防腐处理，再使用刻刀雕刻图案，线条所到之处防腐物质均被去除，然后使用一定比例的硝酸溶液腐蚀金属板，刻刀雕刻之处被腐蚀，涂有防腐物质之处则完好无损，从而形成立体图案。飞尘法一般与酸液线蚀法配合使用，用于产生不同层次的灰色调。首先将松香粉末用特制工具均匀撒在金属板上，从板底加热，细点熔化沾附于板面起到防腐作用，经过酸液不同时间的腐蚀后，就会形成以细点组成的不同层次的面和色块。清宫的铜版画作品用什么方法雕印没有详细的记载，从作品本身看，康熙五十二年由马国贤刻印的铜版画《御制避暑山庄诗》应仅仅采用了线蚀法，画面暗部多依靠密集排线来表现，没有飞尘法的印记，也没有推刀线条细密挺拔的特点。另外，马国贤并不是专业的铜版画家，他仅是从书籍上了解到铜版画的制作方法，而雕凹线推刀法需要长时间的刻苦练习才能掌握，因此，不太可能被采用。清后期制作的铜版画战图如《平定台湾得胜图》《平定安南得胜图》等，从画面手法和排线上看，与《御制避暑山庄诗》非常相似，应也采用线蚀

法制作。乾隆三十年至三十九年刻印的《平定准噶尔回部得胜图》是送往法国刻印的，由当时技艺高超的铜版画技师制作，三种主要技法交错互用，线条细密，明暗表现富有层次感，其视觉效果远胜于清宫刻印的其他铜版画作品。

铜版画的制作不仅采用特殊的雕刻方法，所需的纸、墨也与木版画不尽相同。曾主持刻印《平定准噶尔回部得胜图》的法国内廷镌工柯升曾于1770年致函清廷详细说明了铜版印刷技术："此版功夫细致，印刷最难，如把铜版画带回中国，不了解做法不但印刷模糊，而且易损坏铜版。因为中国纸张易于起毛，用来印刷铜版画难得光洁，而且一经润湿，每每粘贴版上，纸张易碎。即用洋纸，也要浸润得法，太湿的时候就会漫溢模糊，太干的时候一定摹印不真，必须恰到好处。铜版刷印所用油墨不同于中国印刷使用的水墨，油墨色彩难调，倘不得法，铜版细纹油水浸润不匀，图像必致模糊。所用颜色并非黑墨，惟取一种葡萄酒渣，如法炼成，方可使用。若用别项黑色，不惟摹印不真，且易坏版。再者，版上敷抹油色，既用柔软细布擦过，全在以手掌细细揉擦，务相其轻重均匀，阴阳配合，方称如式。此等技艺不惟生手难以猝办，即在洋数百匠人演习多年，内中亦不过四五人有此伎俩。"[10] 可见于法国刻印的《平定准噶尔回部得胜图》所用洋纸纹理细密，纸张较厚，纸面光泽度高，无帘纹，用墨乃法国葡萄酒渣熬制炼成，对刷印技术的要求也极为严格，是以《平定准噶尔回部得胜图》取得了极佳的艺术效果。此后清内府刊刻的铜版战图所用纸张部分为进口的洋纸，其余为国内自制的上等薄棉纸，用墨则为上等的松烟徽墨。据档案记载，"经总管内务府大臣舒文将四十三年粤海关解送到印图纸二千四百八十张，内有海水潮湿霉烂纸一千七百三十张，

交太监鄂勒里呈览。奉旨：即着杭州织造基厚照依图张尺寸尽数另行抄做，纸速送京压印。钦此"[11]。从档案可知，杭州织造曾仿造过铜版画用纸，而后期清内府刊刻铜版画均用自制纸。在清代中国，民间应用最广泛的是木版印刷术，相较于铜版，木版成本低廉，技法易于掌握。由于铜版画成本昂贵，对技法和设备的要求较高，所以只有在皇家的财力支持下，才在小范围内得以推行，且印刷数量有限，是作为珍贵礼物赏赐皇亲贵族的。

18世纪末期，欧洲出现了一种新的印刷方法——石版印刷术，其发明者为阿洛伊斯·申奈菲尔德（Aloys Senefelder，1771—1834），他用一种含有脂肪的墨汁在石版上书写，经过弱酸的腐蚀除去不需要的部分，再用凸出来的部分刷印。为提高印刷效率，申奈菲尔德设计制造了第一架杠杆式平面印刷机。1799年，他又成功制造了石版画专用的墨条，还摸索出石版印刷的分尘法、水墨画法和套色法，极大丰富了石版画的表现方式。1818年，申奈菲尔德发表了《石印术教程》，总结了他石版印刷术的全部成果和经验。石版印刷术由于价格低廉，印制简单，很快得到推广，19世纪初就在欧洲被广泛应用。光绪十年（1884），石版印刷术传到了中国，《点石斋画报》就是中国第一本用石印术印刷的画报。石版画的表现力十分丰富，它可以表现出木刻版画的效果，也可以表现铜版画、水墨画和水彩画的效果；可以绘制出精致细腻的画面，也可表现粗淡宏阔的意境，因此在清晚期成为很流行的印刷方法。光绪二十二年，内府用木版刻印的《钦定元王恽承华事略补图》，在表现手法上刻意模仿了石版画的效果。光绪二十五年（1899），清内府用石印法印刷了《钦定大清会典图》，是清内府第一部石印的版画作品。光绪三十一年，总理各国事务衙门又用石版术印行了《钦定书经图说》，全书共有图五百七十幅，图绘工致，版印精巧。

清宫殿版画的艺术风格

清宫殿版画的创作是一个很独特的过程。首先，通常都是由统治者指定题材，再找宫廷画家绘制底稿。在一些大型的版画创作中，绘画程序中的具体工作都会有安排，甚至由谁画哪一部分都由皇帝指定。绘、刻、印的程序都比较严格，通常要先打草稿，经过呈稿、钦定再定稿，试刻试印后还要进呈御览，在作品完成之后，必须按照皇帝的旨意进行修改。总之，在殿版画创作中，画什么、谁来画、怎样画以及怎样修改都必须遵从皇帝的意愿，迎合他的个人喜好，编纂者和画家在创作中基本上没有自由。传教士、画家王致诚在1741年11月4日致布鲁瓦西亚侯爵的一封书简里写到："我必须忘记我曾经过长期学习和工作才学会的东西，而要习惯于另一种绘画方式。"由此可见，很多殿版画作品的风格并不代表创作者本身的艺术风格，而更多受制于宫廷的理法规范，迎合统治者的统治需要和审美趣味，宫廷版画的"御用性"是不可回避的缺点。因此，自郑振铎等前代学人始，提起清宫殿版画，必诟之以严重程式化，也可以说是模式化的倾向，风格雷同，绘刻拘谨板滞，缺少民间坊肆刻意求新的灵气。这个评论当然是有一定道理的，清内府版画都是"钦定"的，虽然有雄厚的财力、物力以及优秀的绘镌人才，却不得不为了迎合"上意"表现出较强的程式化特点，如《御制避暑山庄诗》《御制圆明园四十景诗图》，以及《钦定盘山志》《钦定清凉山志》中的山水园林版画，都是循规蹈矩、谨严谨工，偏于纪实性而缺乏意境的描绘。《万寿盛典初集》的绘者王原祁，为清代画坛领袖。镌刻者朱圭，是入清之后最优秀的木刻艺术家之一，在民间镌刻《凌烟

阁功臣图》《离六堂集》《无双谱》诸本版画时，用线何其洒脱灵动而又隽秀明净，极尽铁画银钩之能，然供奉内廷操刀镌刻《万寿盛典初集》《御制耕织图》等殿版画时，则略失神韵。至于《农书》《墨法集要》诸本，无论人物造型、景物铺陈，如出一辙，流于平凡。为皇家作画镌图，不求有功，但求无过，程序化、模式化的流弊，正是"钦定"艺术的通病。不过，在此也应该指出，程式化不见得一定不好，艺术上的程式化，如清宫殿版画，是在实践中提炼的符合皇帝审美取向的美，而清初诸帝，都有极高的书画造诣，因而，这种提炼本身就是符合艺术创作规律的。其实，不仅殿版画，任何一种艺术形式，都有一定的程式，中心构图是程式，对称是程式，散点透视也是程式。郑振铎先生谈及，晚明的民间版画艺术家有"谱子"，即将相同的谱子在不同的版画作品中搬来搬去，照方抓药，这当然也是程式化。问题在于创作者如何运用这些程式，创作出成功的艺术作品。因此，尽管清内府版画具有较强的程式化特点，但由于这些作品多出自供奉内廷的高手画工，有些还是有名的画家，镌刻者也是当世最有名望的木刻艺术家，所以，清宫版画中也不乏精良之作。表现人物的版画如康熙时期刊刻的《御制耕织图》是一部艺术性很高的作品，人物形象栩栩如生，村落风景、田家劳作曲尽其致，生动地刻画了一幅幅充满安逸、愉悦气息的劳动场面。如"簛"中，几名农夫在院中筛谷，屋中妇儿观望，人人面带笑容，远处庄稼郁郁葱葱，一派丰收的景象跃然纸上。"炼丝"中女伴们隔墙对话，"络丝"中妇儿嬉戏，充满天真，整个作品都着力表现农村生活的富裕安逸，充满诗意。但为了迎合皇帝的喜好，《耕织图》在一定程度上扭曲了农村生活的真实面貌，掩盖了农民作为被剥削阶层的生活艰辛。因为过于追求工丽秀雅，焦秉贞笔下的

农夫多显软弱无力，举手投足之间更似书生，农妇则婀娜娉婷，宛若大家闺秀。为粉饰太平刻意雕琢反失其真，正是殿版画——官刻而且是"御制"作品的通病。为人称道的《钦定古今图书集成》中的《山川典》则是风景类版画的杰出作品，绘画者根据实际环境中每个地带的不同特点选取各种不同的角度加以描绘，构成了许多新颖而富有变化的画面，如"小弧山图""韶石山图""庐山图"等。因为是地理志，作图需要从写实出发，带有记录性，但又不像普通的地理志地图那样刻板，作者从实际生活中的体验观察出发，加入对自然的深刻理解和感受，将祖国的大好河山勾画得淋漓尽致，作品显得真实而富有想象力。乾隆二十年刊刻的《西清古鉴》是器物图谱类版画的代表作，此本著录清宫所藏古代铜器一千五百二十九件，每器皆有摹图、款识等，虽为古器物谱录，绘镌却极为精细，尤其器物上的云龙鸟兽等图案，刀笔到处，细若秋毫之末，毫厘不爽，堪称清代谱录类版画作品中的巅峰之作。清内府刊刻版画还有不少是宗教性质的作品，其中以蒙文《甘珠尔》和满文《大藏经》插图版画最多。据统计，故宫博物院现存满文《大藏经》版画原雕版二百一十六块，在佛教版画制作中是一个很宏大的工程。扉页图版四周皆饰以云纹图案，左右绘刻佛像、菩萨像各一尊，每尊皆书以藏文、满文名号，末页插图版画中有四至五尊佛像，为护法神、龙王、天王、大梵天阿修罗王等。图画的佛光、背光装饰华丽，绘刻用线细密婉秀，给人以庄严肃穆之感，总起来看其艺术手法是成熟的，是木刻佛教版画的上乘之作。但在对这部《大藏经》插图的美学价值进行评论时，不能不指出这套版画存在着造型雷同、人物形象板滞的缺失。在这些图画中出现的佛、菩萨，几乎全是毫无表情、面目呆板、神情木然的形象，没有体现出宗教的神圣感和超越

感。佛的台座，以及台座纹饰的细节，环绕尊像的云纹、山石等饰物，宛若一个模型在反复使用，千篇一律。这不是仅仅用"程式化"就可以粉饰的，工匠们大概出于省时省力的目的而追求某种固定的程序，使其在图像绘刻上简便而事半功倍。清廷刊刻的藏、蒙、满三种文字的大藏经，插图皆有此失，大约都是出于同样的原因。在单刻佛教版画中，雍正元年（1723）刊行的《摩诃般若波罗蜜多心经》扉画，是颇有特色的一幅。扉画版面分上下两栏，采用上文下图的传统形式，画面约占版面四分之三，图中绘四臂观音居中趺坐于莲台，着天冠，颈饰璎珞，身披天衣，下着团花裙裤，衣冠华丽中见清雅，头光背光周围环绕云纹图案。背景取真实景观入图，山脉绵延，由近及远，间以葱茏的林木、飘动的云霞，构成了十分清雅的画面。观自在菩萨是藏传佛教的造型，景观则全是汉地的画法，构图手法颇似西藏一些绘画流派的风格，雍正崇信喇嘛教，这幅作品很有可能出自西藏佛画家之手。乾隆二十四年（1759）刊《叶衣观自在菩萨经》扉画，三十六年刊《佛母宝德藏般若波罗蜜经》扉画，也都是汉藏佛教美术风格融合的作品。《佛母宝德藏般若波罗蜜经》扉画的人物排列、经营布置亦皆汉地手法，人物衣冠汉藏兼具，刻画生动，线刻流畅婉约，是清内府所刊佛画中较为精彩的一幅。乾隆二十二年（1757）刊套印本《御书药师琉璃光如来本愿功德经》，一册，经折装。是清内府刊佛教单行本中插图最多的一种。乾隆帝手书上版，取乾隆年间制仿金粟山藏经纸刷印，纸墨绝佳，装帧豪华典雅。插图四十余幅，皆为佛教尊者像，如南无大势至菩萨、南无观世音菩萨、因达罗大将、珊底罗大将等，横向等距排列在画面上，镂刻精细绵密，男神威武，女神秀丽，颇可一观。随着汉传佛教和藏传佛教交流的增多，藏传佛教艺术在汉地的传播，也影响到汉地佛教版画的创作。在上述作品中，都有体现。

清前期宫廷版画作品还有一个突出的特点，即中西交贯。康熙、乾隆两位皇帝都很喜爱西洋艺术，厚待西洋画家，挑选画师跟随他们学画，使得西洋画风在宫廷得到传承，对民间版画产生了影响。西洋画家重视透视、形体结构、阴影和色彩的运用。清人丁皋在《写真秘诀》中写到："阴阳之法，无过于西洋景矣。染成楼阁，深可数层；绘出波澜，远涵千里。即或缀之彝鼎，列以图书，无不透漏玲珑，各极其妙，岂非阴阳虽一，用法不同？夫西洋景者，大都取象于坤，其法贯乎阴也。宜方宜曲，宜暗宜深，总不出外宽内窄之形，争横竖于一线。以故数层千里，染深穴隙而成；彝鼎图书，推重阴影而现。可以从心采取，随意安排。借弯曲而成透漏，染重浊而愈玲珑。用刻划线影之工，自可得远近浅深之致矣。"[12] 可见，西洋画风擅长用透视法表现景物的远近纵深感，用明暗光影表现立体感，刻印技术上用大量排线的手法加深景物的层次感。这与我国传统绘画中以线描为主，平涂以颜色，单纯依靠线的转折和色彩的微妙变化来表现立体感有很大不同。康熙至乾隆年间，宫廷中从事绘画的西洋人主要是来自欧洲各国的传教士，著名的有马国贤、郎世宁、王致诚、安得义、艾启蒙等人，他们努力迎合统治者的喜好，将西洋画法融入中国的传统绘画当中，通过实践和努力，欧洲的油画、水彩画、铜版画、天顶画在中国得到传播。中国画师王幼学、丁观鹏、张为邦、姚文瀚、沈源、于世烈、焦秉贞、冷枚、陈枚、罗福皎、金价等都曾跟随传教士画家学习过西洋绘画的技艺。他们在中国画中糅进西洋画风，成为康乾时期最富生气和影响力的宫廷画派，同时也创造出很多富有艺术生命力的版画作品。如焦秉贞在绘制《御

制耕织图》时，就参用了西洋法。与楼璹原作比较，楼图大都为正面取景，焦图多以成角透视，按远景、中景、近景顺序取景；楼图人物多为正面，焦图则多是四分之三侧面。因此，相比楼图，从视觉效果来看，焦图人物更加写实，物象的立体感明显，特别是场景的描绘层次丰富，具有强烈的质感。不过，总体而言，焦版《御制耕织图》仍遵从中国传统的绘画方式，采用单线的线条图构成景物的大部分框架，西洋的透视画法没有得到彻底的展现，但这种中西合璧的画法，在当时可谓别开生面。焦秉贞《御制耕织图》的刊行，对其后的殿版画产生很大影响，尤其是风景类的版画如《御制避暑山庄诗》《御制圆明园四十景诗图》等，其建筑透视已非常科学，布局严谨，体现了中国传统绘画对西洋透视画法和空间处理手法的合理吸收。乾隆时期由清政府出资送往法国刊刻的铜版战图《平定准噶尔回部得胜图》则是具有18世纪中期欧洲古典主义画风典型特征的作品，该作品采用全景式构图，具有严谨的透视与比例关系、真实的三维空间光影表现和近乎科研式的细致深入刻画。画稿是郎氏的西法中国画，即融合了中国画的形式和西洋画的观念，具体而言，即在中国传统画表现上加入了科学方法，增强了画面的写实感，同时为迎合乾隆帝的审美趣味，去掉了光和影的表现，在真实与意趣中找到了平衡。《平定准噶尔回部得胜图》的画稿是郎世宁晚年与众人合作的作品，带有典型的郎氏画风，与纯粹的西洋铜版画相比独具特色。此后，清廷仿照《平定准噶尔回部得胜图》又制作了七部战图，在构图形式、制作技法甚至画幅尺寸上都与前者相似，也不乏《平定两金川得胜图》《平定苗疆得胜图》这样气势宏大的作品。但由于这些作品大多是中国画师与雕刻师负责制作，对西洋技法掌握不够，和中国传统画法结合得比较生涩，因

此无法与《平定准噶尔回部得胜图》比肩，在观感上略逊一筹。

清宫殿版画中，很多作品都是由多人共同创作完成的，如《御制圆明园四十景诗图》由孙祜、沈源绘制；《西清古鉴》由陈孝泳摹篆，梁观、丁观鹤等绘图；《皇朝礼器图式》则是武英殿刻书处、礼器馆、珐琅处、画院处共同参与其事。可见，宫廷刻书画家之间的交流和合作是很频繁的，这种合作方式一方面抹杀了作者的艺术个性，致使宫廷版画风格雷同，流于模式化；但另一方面，这种集体式的创作有利于画家之间切磋技艺，交流学习，最终形成独具一格的宫廷艺术风格。康乾时期，西洋画法得到皇帝的喜爱，能于短短几十年，在宫廷形成流派，涌现大量掌握透视法技艺的画工以及铜版画制作技法的工匠，与这种集体创作方式是密不可分的。

与民间的版画相比，宫廷版画中多有场面恢宏、叙事宏大、构图繁复的作品，作品的纪实性非常强，清晰而生动地刻画了当时的社会风貌和风土人情。如康熙五十六年刊刻的《万寿盛典初集》，原图总长近五十米，编者将长图裁为短幅，次第排列，共计一百四十六页，双面连式，描绘了自畅春园至神武门，御辇所经沿途的山水景观、市井民居、庙宇经棚、锦坊彩亭，参与庆祝的百官黎庶、各省耆民、童叟妇孺都细加刻画，人物表情、身姿、衣饰一一展现，将清代重要庆典活动之隆重盛大表现得淋漓尽致。同样风格的作品还有《南巡盛典》《八旬万寿盛典》《西巡盛典》以及以《平定准噶尔回部得胜图》为代表的八种战图等。

清宫殿版画的传播与影响

清代内府刻书正式的、成规模的对外流通渠道主要有以下几个：

一是皇帝赏赐，一些御制或者钦定的书籍完成后，皇帝一般会留出一部分颁赏给纂修人员、王公大臣，如著名的《平定准噶尔回部得胜图》，共印制二百部，其中一百余部用作赏赐用书。皇帝赐书的对象一般是皇亲国戚和朝廷重臣，直接赐书给平民的事件则极少发生。乾隆三十八年，为纂修《四库全书》，乾隆帝对献书五百种以上的浙江藏书家鲍士恭、范懋柱、汪启淑、马裕四家赏给《钦定古今图书集成》《平定西域战图》各一部，这许是清代历史上唯一有记录的赐书于布衣平民的事件。御赐书籍在当时的流通性很小，收到书后，要恭设香案望阙叩头谢恩，陈设于显要处所，如有丢失或者损坏是要追究责任的。

二是作为外交手段，赠送给外国使臣，以促进中外文化交流。清前期，中国与朝鲜、日本、越南、缅甸、尼泊尔等相邻国家以及南洋诸国的政治、经济、文化联系得到进一步加强，中国与这些国家互派使节，并进行贸易往来，增进了双方的交流，尤其与日本、朝鲜、琉球等国的交流更为频密，日本和朝鲜都刊刻了大量汉籍进献给中国皇帝，被收藏宫中，而清宫刊刻的书籍也通过使节、僧人往来以及商贸方式大量流传至这些国家。如1694年，传教士白晋将康熙帝送给法王路易十四的四十九种三百多卷图书带回法国，其中包括四色套印本《古文渊鉴》《资治通鉴纲目》两部书，如今被珍藏于法国国家图书馆。18世纪初，陆续回到法国的传教士们带回更多的书籍，这些中国典籍构成了今天法国国家图书馆东方手稿部的最早特藏。值得一提的是供职于宫廷的意大利传教士马国贤离开北京回国时，雍正帝和大臣们赠送给他大批珍贵的礼物，皇帝还允许他带走了由他主持镌刻的铜版画《御制避暑山庄诗》和铜版《皇舆全览图》，这批作品在欧洲轰动一时，对欧洲的园林艺术

产生了深远的影响。1844年，沙俄政府委派来华的东正教传教士团领队佟正笏向清政府索要藏文文献，清政府便将收藏于雍和宫的《甘珠尔》和《丹珠尔》八百余册赠予俄国。鸦片战争后，中国闭关锁国的状态被打破，同世界尤其是欧美各国的联系增强，互赠图书就是中国与其他国家的重要外交手段。同治八年（1869），清政府赠送给美国国会图书馆十部九百零五卷内府刻书，是美国国会图书馆收藏中国古籍的开端。1904年，中国代表团赴美参加路易斯安那交易博览会时，代表中国政府赠送给美国政府一百九十八部一千九百六十五卷册的书籍，现藏于美国国会图书馆[13]。1908年，美国国会图书馆馆长致函中国外务部，请求赠送一部《钦定古今图书集成》，时任外务部右侍郎的伍廷芳先生认为美国国会图书馆"建设之宏，搜藏之富，不特甲于全国，抑且冠绝环球，似宜俯允所求，以示睦宜"[14]。美国纽约哥伦比亚大学图书馆庋藏一部《钦定古今图书集成》，据清政府外务部档案"中美关系"载，乃光绪年间其藏书楼建成时，中国驻美大使寄赠。

三是政书、经史或者佛经等方面的书籍内府会颁发给中央六部，各省督府、学院，各大寺院道观等，将其作为样书，下令照式翻刻，颁发流通。这样的书一般每种各处只颁发一至二部，但其流传却是相当广泛的。如雍正八年（1730）刊刻的《钦定书经传说汇纂》、乾隆年间刊刻的《皇朝礼器图式》等版画集都曾颁发给国子监，供士林学子们习读。乾隆七年刊刻的《御纂医宗金鉴》被太医院定为教科书，刻印之后也颁发给太医院，并通过教学流传。乾隆年间刊刻完成的《龙藏经》、满文《大藏经》就颁发给了承德、西藏、盛京、蒙古等地的诸多寺院。

除官府照式翻刻，还有地方的书商乡绅自掏腰包，

利用原书版和各省翻刻书版重印流通，以求获利。自康熙帝始，民间请印内府书籍，以及内府自行售卖书籍的行为就已经存在，至乾隆时期可以说蔚然成风。笔者虽没有找到版画作品请印和售卖的档案记载，但如《御制耕织图》《武英殿聚珍版程式》等书在民间广为流传，版本众多，可见对版画的请印和售卖这种形式也一定是存在的。另外，内府刻书还对外直接售卖，不过这种售卖需皇帝特批，内府核定价格再对外出售。内府发行出去的书都会有详细记录，以备查缴、销毁或抽改。

四是通过口岸通商、私人购买等方式流向国外。如明末清初，日本就开放了长崎作为对外贸易港口，通过船只运送贩卖到日本的书籍被称为"持渡书"，而从中国贩卖过去的则被称为"唐船持渡书"。有专设官员检查从中国船舶中贩卖过来的图书，鉴定图书品种并为之定价，称之为"书物改役"，如果遇见珍贵的书籍则不流入市场，由日本政府直接收购。可见在中日贸易中，图书是非常常见的商品。据日本学者大庭修统计，自正德四年（1714）至安政二年（1855）这一百余年间，中国商船在长崎共售出图书六千多种，五万六千多部，这其中就包括清代内府刊刻的《钦定古今图书集成》的图绘部分，计二十套一百六十卷，由辰三番唐商孙辅斋舶载至日本长崎，《新制灵台仪象志》也是在这一时期传播到日本，收入内阁书库。还有一些走私类的图书贸易则难以统计了。这一时期，日本幕府非常鼓励书籍的进口和翻刻流通，这对日本的文化发展产生了很大的影响。及至晚清，日本利用其地利之便，大肆购买中国书籍，甚至设立了许多专门机构收购中国典籍。蒋芷侪在《都门识小录摘录》中云："庚子拳乱后，四库藏书，残佚过半……而外人日以重价搜罗我旧版书籍，琉璃厂书肆常有日本人踪迹。"

朝鲜使臣来清朝贡时，也有一项重要任务即购买书籍，朝鲜政府对清廷出版的史书中有关朝鲜的部分非常关注，几次要求清政府修改《明史》《皇朝文献通考》《皇明通纪》等书中的一些内容，清政府一般都予以满足。乾嘉时期，朝鲜人也常常往来于琉璃厂书肆购买图书，甚至有人辗转贩卖至日本牟利。

而中国的图书早在 16 世纪就传入了欧洲，主要是通过东印度公司的贸易渠道，葡萄牙、德国和法国等国也通过贸易方式从中国购入书籍，传教士和耶稣信徒从中国携带书籍回国也是重要的渠道。《御制耕织图》是于 18 世纪 30 年代末期传入欧洲的，1739 年，一位名为 Hans Teurloen 的远洋货船押运员于广州购买此图的两卷绘本带到瑞典，捐给瑞典皇家科学院，并因此获准成为该学院的成员。鸦片战争后，诸多欧美国家派遣外交使臣和相关人员到中国，这些人同时也负责从中国购买书籍送回国内。如在 1901 年至 1902 年间，美国外交官 William Rockhill 先生就从中国购买了将近六千卷册的书籍回国。美国国会图书馆藏焦秉贞绘本《耕织图》应为康熙三十五年刻本《御制耕织图》的底本，此图乃由美国纽约的雷德里克·彼德森博士于 1908 年从英国伦敦购得，1928 年威廉·摩尔夫人从彼德森手中购得此图并送交美国国会图书馆珍藏。大英博物馆中藏有康熙年刻本填色版《御制耕织图》、填色版《御制避暑山庄三十六景诗图》、铜版《平定准噶尔回部得胜图》、铜版《平定安南得胜图》、铜版《圆明园长春园图》等清代殿版画。清末，大英博物馆购买收藏我国古籍甚多，光绪二年（1876）清政府派郭嵩焘、刘锡鸿等人出使英国，据刘锡鸿等人的见闻，当时大英博物馆已藏华书万卷。刘锡鸿《英轺私记》载："其书之最要者，则有《十三经注疏》《钦定皇清经解》《二十四史》《通

鉴纲目》《康熙上谕》《大清会典》《大清律例》《中枢政考》《六部则例》《康熙字典》《朱子全书》《性理大全》《通典》《续通典》《通志》《通考》《佩文韵府》《渊鉴类函》《殿版之四书五经》《西清古鉴》等类。"可见当时大英博物馆入藏了相当丰富的清代内府刻书。

而清代内府刻书大量流向欧洲的另一个重要历史原因是欧洲列强对中国发起的侵略战争。内府刻书完成后，会装潢制作大量精美的书籍供内廷、苑囿陈设，这些本子被称为陈设本。在鸦片战争中，中国的皇家园林、宫殿、坛庙遭到掠夺，同时消失的还有大量的陈设本，这批书被带往欧洲，转藏于欧美各大博物馆、图书馆以及私人藏家手中。清人叶德辉在《书林清话》中写到："二十年来，蓝皮书出，估卢横行。东邻西邻乘我之不虞，图画书籍古物，尽徙而入于海外人之手。"这种建立在不平等基础上的文化交流是一件让国人痛心的事。

清代宫廷刊刻的版画通过多种方式发行，流传于民间和海内外，对民间手工业和科技的发展起到了促进作用，为中国与周边国家以及欧洲诸国的文化交流做出了贡献，对民间的版画艺术产生了重要影响，也为现代清史研究和民族史研究留下了珍贵的史料。其影响主要有如下几个方面：

一是对民间版画艺术风格所产生的影响。清代中后期，民间出现了很多模仿《御制耕织图》的农耕文化的版画插图，如劝民植桑养蚕的农书《豳风广义》，记录陕西关中地区蚕桑生产技术的《桑织图》，还有描绘江浙一带蚕桑养殖的《桑蚕图说》等等。这些图书的结构模式基本都仿自《御制耕织图》，甚至有的场景还从《御制耕织图》中直接挪用。这些版画作品也都或多或少借鉴了《御制耕织图》在画面中加入线条表现物体的质感以及画面明暗关系的处理和透视手法，这与传统的版画是有明显区别的。

清中期，苏州出现了一种受西方铜版画造型艺术

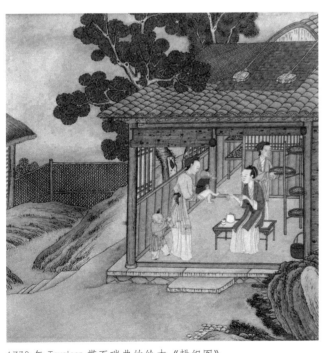

1739 年 Teurloen 带至瑞典的绘本《耕织图》

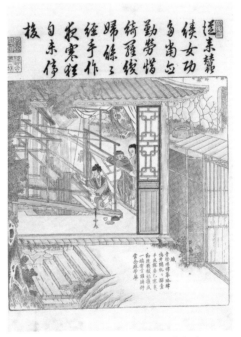

《御制耕织图》 康熙三十五年刻填色本
大英博物馆藏

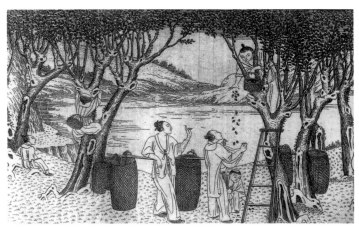

1745 年 Carl Bergquist 刻铜版《耕织图》

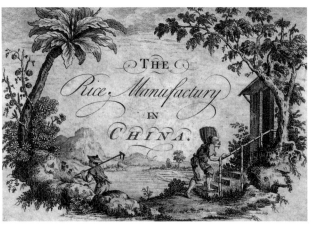

The Rice Manufactury In China 之一
Thomas Bowles、John Bowles、Robert Sayer 刷印

影响的特殊版画——仿泰西笔法的姑苏版版画，目前该类版画存世数量不多，且大多数存藏于欧美国家的博物馆和私人藏家手中，在国内非常稀见。这些版画作品大多数以刻画苏杭两地的城市生活为主，还有一部分则是以《西厢记》等文学作品为题材创作的戏曲故事版画。这些仿泰西笔法的姑苏版版画以尺幅巨大、制作精美、艺术风格独特而著称。乾隆中叶苏州丁氏家族（以丁亮先为代表）刻印的花鸟版画、《姑苏阊门图》、《三百六十行图》、《西湖胜景图》、《姑苏万年桥图》和《全本西厢记》等都是具有代表性的姑苏版版画，出现时间均在 17 世纪下半叶到 18 世纪上半叶。对姑苏版版画仿泰西笔法的艺术风格不少学者都有论述，其中有的学者还提到当时流行于宫廷的西洋画风也对其产生了影响，笔者是赞同这种观点的。西洋的铜版画明末已经传入中国，当时来自欧洲的传教士在苏州一带活动甚为频繁，他们带来了宣扬教义的铜版画作品，这些作品所采用的西洋透视和阴影技法令人耳目一新，受到不少信徒的追捧。为扩大影响，同时节省成本，传教士用各种方式对宗教故事画进行翻刻，雇佣中国本地的工匠，并对其进行培训，也因此培养了一批熟练掌握西方版画刻印技术

的技师。传教士阿尔瓦雷斯·德·塞明多 (Alvarez de Semedo) 曾经在中国传教，他在 1641 年写到："就绘画而论，中国人喜好新奇，而不去追求完美地表现对象，他们不知道如何掌握透视和明暗画法。……但是由于我们的启发，最近已经有一些中国的画家开始学习表现远近和阴影的方法，画了一些比较好的画出来。"[15] 由此可见，在明末，我国的一些传统版画艺术家和画家已经接受西洋版刻和绘画艺术的影响。但民间版画脱离书籍插图和宗教内容，用西洋绘画技法创作出独立的大幅风景版画则是清中期以后的事情了。我们所知的最早的作品是雍正十二年（1734）苏州版画《姑苏阊门图》，其后出现的一系列作品如《西湖胜景图》《全本西厢记》等作品讲究透视，大量运用深浅二次印刷和排线手法，场面宏大，制作精良，具有明显的西洋铜版画风格。而早在康熙年间，宫廷中就已经出现了带有西洋特色的版画作品，康熙十三年传教士南怀仁所作《新制仪象图》就运用了明暗对比和排线手法，他也曾向宫廷画师焦秉贞讲解过透视学。是以康熙三十五年，焦氏奉旨绘制《御制耕织图》时就借鉴了西洋透视技法，并深得康熙帝赞赏，此图在民间流传很广，影响也非常大。康熙五十二年，

传教士马国贤利用铜版制作了中国第一部铜版风景版画《御制避暑山庄诗》，这部作品成功地展现出西方铜版画的优点，得到康熙帝的喜爱，使宫廷之中掀起了西式绘画的风潮。乾隆年间，郎世宁等一批西方传教士以画家的身份直接供职于宫廷画院，并向中国画师传授西洋技法，宫廷中上至皇帝，下至画师都对西洋绘画怀着浓浓的好奇和兴趣，17世纪中期宫廷对西洋绘画技法和形式的这股热潮逐渐影响到地方甚至民间[16]。而为数众多的内廷画家都出生于江浙一带，苏州已经为西洋版画的创作做了技术和物质上的充分准备，因此仿泰西笔法的姑苏版版画与宫廷绘画的密切联系自然不言而喻。谈到宫廷版画对姑苏版版画的影响，还有一个重要人物是朱圭。朱圭是苏州人，在当地是一位颇有声名的画家和版刻家，还拥有自己的刻书坊柱茹堂，康熙三十年（1691）前后入内府供职，康熙三十五年朱圭与梅裕凤合作刊刻焦秉贞所绘的《御制耕织图》，朱圭在细致参研了原作后精妙地把焦氏《御制耕织图》用木版刻印的方式再现出来，并受到皇帝的认可。朱圭在宫廷供职的时间长达

二十余年，并带领过很多苏州刻工共同创作。因此，他对同时期的姑苏版版画产生过切实的影响。实际上，除朱圭外，当时江南地区很多画家都供职于宫廷，包括吴门画派的文人画家，他们与西洋传教士以及与民间画家的交流合作时有发生。正因为如此，苏州才成为民间学习西洋绘画的中心，出现了独具特色的仿泰西笔法的大型版画。"然至乾隆末叶此种糅合中西之新画派，一因西籍教士被禁，钦天监中西方教士遽渐绝迹，一因当时士大夫对此种画派，渐生厌弃之观，相当鄙斥，于是此种画派遂斩然中断。"[17]同时期苏州此类城市题材的大幅风景版画也逐渐减少，取而代之的是以小巧的美人仕女题材为主的插图，这也反映了国家政治和宫廷的审美取向对民间艺术的影响。

二是促进国内科技发展。清代宫廷版画中，有一类专门记述手工业和科技发展成果的图像集，它们的出版和发行，对在民间传播先进的手工业技术和科学理念起到了积极的作用。如《墨法集要》，原书已佚，乾隆年编订《四库全书》时，从《永乐大典》中辑出并收入

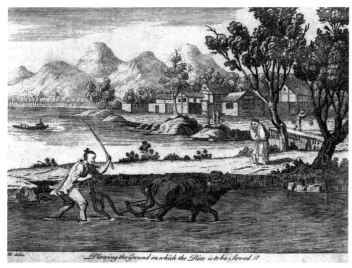

The Rice Manufactury In China 之二
Thomas Bowles、John Bowles、Robert Sayer 刷印

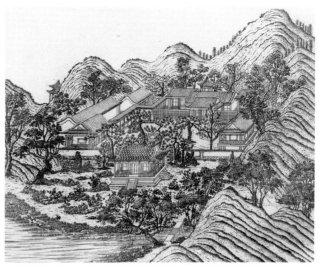

Detail des Nouveaux Jardins à la Mode. Jardins Anglo—Chinois. Ier — XXIème Cahier 中的避暑山庄

《武英殿聚珍版书》中刻印出版。《墨法集要》通过图版加文字解说的方式将业已失传的油烟墨制造技法准确地传达给读者，避免因仅读文字而产生歧义的可能，比起后来出现的以描写纹样为主的墨谱显得更加切实有用。《武英殿聚珍版程式》第一次详细总结了清中期内府木活字制作、摆印的全部工艺流程，是自元代王祯《造活字印书法》之后记述活字印刷最详细的著作，在活字印刷史上具有里程碑意义。乾隆四十二年，清廷将《武英殿聚珍版书》发往东南五省，请愿刊印者任其翻版通行。从此，江苏、浙江、江西、福建等地《武英殿聚珍版书》广为流传，这些手工艺技法也因此在民间得到传承。《御纂医宗金鉴》是乾隆四年（1739）由太医吴谦负责编修的一部医学教科书，是我国综合性中医医书中比较完善而又简要的一种。全书采集了上自春秋战国，下至明清时期历代医书的精华，图、说、方、论俱备，并附有歌诀，便于记诵，尤其切合临床实用。编纂完成后，乾隆帝十分满意，赐书名为《御纂医宗金鉴》，在全国推广，影响巨大，成为学医者必读之书。

三是弘扬中国文化，加强中外交流。要论在外流传最广、影响最深远的殿版画，必须要论及《御制耕织图》。清代《御制耕织图》始刻于康熙三十五年，焦秉贞绘，朱圭镌刻。从日本内阁文库藏的《舶来书目》可知，文保十年（1725），焦氏所绘《御制耕织图》已传入日本，文化五年（1808）由姬路藩刊刻发行后就深受民间画家的喜爱，广泛应用于屏风、隔扇和拉门上。特别是四条派的画家松寸吴春以焦图为样本，绘制了大量的《四季耕作图》[18]。江户时代，《四季耕作图》的绘制蔚然成风，不少绘画以极其纪实的风格反映了当时农具、农业技术上的改良，成为日本农业科技史上重要的图像资料。欧美国家也藏有不少《御制耕织图》及其翻刻本，

最早传入欧洲的《御制耕织图》如今还收藏在瑞典的皇家科学院，据购买此图的瑞典船员 Teurloen 称，此《御制耕织图》绘于 1735 年，与最早的康熙三十五年刻本《御制耕织图》相较略有出入。欧洲人见到此图后，认为它对研究大米和桑树的种植颇有价值，瑞典皇家科学院的组建者之一 Marten Triewald 先生（1691—1747）撰写过一篇相关的论文发表于学院的刊物之上，并聘请了铜版雕刻艺术家 Carl Bergquist 将其中三张翻刻成铜版画。18 世纪中后期，英国人 Thomas Bowles、John Bowles 两兄弟以及当时英国的大出版商 Robert Sayer 用铜版翻刻了《御制耕织图》中耕的部分，英文名为 *The Rice Manufactury In China*，图版共二十四张，加入了西方的绘刻方法，人物的线条比例更偏重于写实，透视效果也更为明显。此图绘刻完成后，曾多次再版，可惜现今存世稀少。另外，美国国会图书馆藏有焦秉贞版彩绘本《耕织图》，据翁连溪先生推测乃康熙三十五年刻本《御制耕织图》的彩绘底本，其珍贵程度可想而知。大英博物馆也藏有《御制耕织图》的彩色填色本等。最近又发现英国藏书家冯德保藏有一部乾隆年间的套印本及墨印本《耕织图》，这套图国内少有人提及。正是在重农学派的研究和倡导之下，西方人通过对中国水稻、桑树、茶叶等农作物栽培的研究以及农具使用方法和粮食储藏方法的学习，使得 18 世纪西方园圃的面貌大为改观。

16 世纪起，中西方展开了大规模的文化交流，中国的图书当时就已经传入欧洲，但仅仅被视作奇珍赏玩，未对西方的文化出版产生太大影响。到 18 世纪初，他们开始翻印中国的版画作品，如《御制耕织图》《御制避暑山庄诗》。出现这一现象的原因，有的学者认为是康熙时期受西方传教士的影响，开始在殿版画中加入

西方的绘画元素和表现手法。欧洲传教士是中西方交流的重要媒介，他们以传教为目的，却充当了文化交流的载体。他们一方面将西欧正在兴起的自然科学传入中国，帮助中国修订天文历法、制造器械、绘制地图；另一方面将中国的各种经典译为欧洲文字，著书立说，介绍在中国的所见所闻，使欧洲的知识界耳目一新，形成了一股"中国热"。如比利时传教士南怀仁，顺治十七年（1660），由于汤若望的建议被顺治帝征召到钦天监协助工作，自此开始了南怀仁在清廷长达二十七年的科学服务。康熙十二年（1673），由南怀仁设计并主持建造的六架天文观测仪器制成，并安装在观象台上代替了旧有的中国古老的天文观测仪器。为此南怀仁专门编写了一部《灵台仪象志》以解释这些仪器的构造原理、制造、安装和使用方法，书共分十六卷，前十四卷为《仪象志》，后二卷乃《仪象图》。康熙帝对此书甚为满意，于1674年下诏由内府刊行。《灵台仪象志》在清代中国的天文观测中发挥了重大的作用，刊行后的一百年间，它都是钦天监天文科推测星象的常用书籍。同时期，南怀仁将他在中国的天文学工作和研究数据用拉丁文撰写成文，传至欧洲。1674年前后，他撰写完成了《仪器之书》（*Liber Organicus*），并附有《仪象志》的序言，将其献给了罗马教皇。此后他又以拉丁文出版了《欧洲天文学》一书，书中收录了《仪象志》和《仪象图》的部分，并全面介绍了欧洲天文学在中国的发展，以及天文学、数学、机械学、光学等各个科学领域的耶稣会士在中国所取得的成就，鼓励传教士们以科技手段打开在中国传教的通道。他的努力卓有成效，此后越来越多的传教士加入赴中国传教的行列。意大利传教士马国贤也是其中卓有功绩的一位，他将欧洲的铜版画技术带入中国，通过他的铜版画，又将中国园

林艺术的图像资料传入欧洲，推动了欧洲特别是英国园林设计的革命。康熙五十二年，马国贤受命用铜版刊刻完成《御制避暑山庄诗》，1724年，马国贤离开北京返回意大利时，雍正帝允许他带走了由他主持镂刻的这一套铜版画和铜版《皇舆全览图》。马国贤返回意大利后，《皇舆全览图》就悬挂在那不勒斯学院的大厅里，使人们可以看到在中国镂刻的当时世界上最好的地图。他在返回欧洲途经英国伦敦时引发了轰动，受到国王乔治一世的接见，同时，马国贤还受到了英国伯林顿勋爵非常友好的接待，伯林顿勋爵获得了马国贤的一批雕版画，其中就包括《御制避暑山庄诗》。也有学者认为马国贤当时赠送了两套《御制避暑山庄诗》给伯林顿勋爵，其中一套藏于大英博物馆。值得一提的是，1753年，英国人 Thomas Bowles、John Bowles 以及 Robert Sayer 同样翻刻了一套《御制避暑山庄诗》，名为 *The Emperor of China's Palace at Pekin, and his Principal Gardens*. 此图共二十张，其中十八张翻刻自马国贤的书，仅仅在画面中增加了少量人物、船只等，这部作品第一次真实地向欧洲展示了中国园林的魅力，使得西方人对中国园林的理解进入了图像时代，有力地推动了18世纪在欧洲的"中国风"式园林建筑的盛行。《御制避暑山庄诗》使欧洲人第一次可以面对一套完整反映中国皇家苑囿的铜版画，研究、欣赏中国园林，不少学者认为，"《避暑山庄三十六景图》对英国的园林艺术产生了很大的影响，推动了英国园林设计的革命，并带来了图像式观念的产生"[19]。如著名的英国皇家植物园——丘园中的高塔就是英国园林设计借鉴中国元素的典型案例，这种中式风格的花园很快从英国传遍欧洲各地，被称为"盎格鲁—中国式的花园"（jardin anglo-chinois）。1743年，法国传教士王致诚在清廷供职期间

写信给巴黎友人阐述了圆明园之美，描述了中国园林之美的重要法则就是"师法自然"，即重自然意趣而少人工雕琢，这是历史上非常著名的信，在法国出版后，翻译成多种文字被西方许多重要刊物转载。王致诚还将《御制圆明园四十景诗图》寄往巴黎，立刻引起了强烈的反响。1774年法国人George Louis Le Rouge所著 *Détail des Nouveaux Jardins à la Mode. Jardins Anglo-Chinois. Ier – XXième Cahier*（《英中式园林》），共收铜版画四百九十余幅，其中有九十七幅版画作品绘刻了中国的皇家园林与宫殿，还有相当一部分作品表现了英国中式园林的风貌。1750年，英国建筑师William Halfpenny和John Halfpenny撰写了一本名为 *New Designs for Chinese Temples, Triumphal Arches, Garden Seats, Pallings, etc* 的图集，专门介绍如何仿造中国园林装饰性小建筑物。1799年，瑞典建筑师派帕（F·M·Piper，1746—1824）为斯陶赫德庭园设计的草图几乎是圆明园设计图的摹写，在总体布局上与马国贤和王致诚对北京园林的描述非常相似。

1837年，法国汉学家儒莲将《授时通考》和《天工开物》中有关蚕桑的部分翻译成法文，编写成《蚕桑辑要》出版，轰动了整个欧洲。《蚕桑辑要》马上被译成意大利文和德文出版，第二年又转译出版了英文和俄文版。此书为欧洲提供了一整套关于养蚕和防治蚕病的经验，对欧洲蚕桑业的发展产生了重大影响。明清时期，传教士从欧洲带来了天文学、数学、医学、美学等西方科技艺术，同时也将中国的典籍传播至欧洲，促进了西方科学的发展，在此过程中时时可见清代殿版书的踪迹，它们对促进中西文化交流做出了重要的贡献。

文化交流从来都是双向的，《御制避暑山庄诗》如此，乾隆年间雕镌的铜版战图也如此。乾隆二十二年至二十五年间，朝廷用兵西北，先后平定准噶尔部达瓦奇、阿睦尔撒纳以及回部大小和卓叛乱，实现了天山南北统一。为彰明朝廷勘定疆土的功绩，乾隆帝下令由郎世宁、艾启蒙等西洋画师绘制战图，后乾隆帝因见到巴伐利亚画师吕根达斯（Georg Philipp Rugendas，1666—1742）用铜版制作的战图，风格细腻，极富特色，遂起意雕刻铜版战图。乾隆二十九年，皇帝下令命郎世宁等人将原先画稿画大，并陆续发往广东粤海关，送往欧洲寻找精良刻工刻印。据署理两广总督杨廷璋和粤海关监督方体浴的奏报显示，图样原本拟送至意大利刊刻，但因为彼时意大利尚未与中国建立贸易往来，后经法国耶稣遣使会最高首领路易斯·约瑟夫的极力争取，遂决定交由法国刻印。图样抵达巴黎后，路易十六国王十分重视，特委派马力尼侯爵（Marquis de Marigny，1727—1784）主持，由法国皇家艺术院著名刻工柯升（Charles Nicolas Cochin，1715—1790）率领一众刻工名手刻印，务求精细。法国在镌印《平定准噶尔回部得胜图》时，法国大众对战图也分外喜好，因战图是应清朝皇帝委托刻印，所以法国工匠们并不敢多印，为满足市场的需求，负责雕刻铜版的技师之一赫尔曼（Isidore Stanislas Henri Helman，1743—1806）重新雕印了缩小版的战图，此版本战图的艺术性和绘刻技巧与原版相去甚远，却也保留了原图的基本风格，使人趋之若鹜。战图采用的中国传统的构图特点，如巍峨的高山总是云烟缭绕，奔腾的战马和跃动的军队形成气势磅礴的战场气氛等，都对西洋绘画产生了一定的影响。法国学者雷依纳谷在《古代及近代飞马奔跑的表现》一文中指出，在这之前，欧洲绘画中从未有过奔马的构思，但在这以后情况就开始变化了，18世纪"在法国保存了许多临摹作品，在那些版画战争图中反复出现的奔

马形象，当然给予那些常常有机会学习的艺术家们深刻的印象"[20]。

乾隆元年（1736），《钦定古今图书集成》的图绘部分《钦定古今图书集成图》二十套一百六十卷由辰三番唐商孙辅斋舶载至日本长崎，受到德川幕府第八代将军德川吉宗的高度关注，吉宗认为这部书不可能只有图，全书肯定业已完成，要求运来全书。至乾隆二十五年，全书才得以输入日本。当时日本文人对此书都表现出十分浓厚的兴趣，只要能抄写解说内容和目录就感到非常满足。惜《钦定古今图书集成》全书传入日本时，德川吉宗已然去世，后被收藏入库，束之高阁，最终于火灾中被焚毁。但有的学者也认为，《钦定古今图书集成》与宽政五年（1793）幕府编制的《群书类丛》及大正三年（1914）刻印的《古事类苑》等大型类书颇具渊源关系[21]。由于德川吉宗具有开明的实学思想和振兴幕府的大略，看到汉译洋书的实用性，从中国引进了一些包含西方科技的汉译书籍，《灵台仪象志》也是在这一时期传播到日本，被收入内阁书库的。

乾隆二十一年（1756），翰林院编修周煌以副使的身份出使琉球册封中山王。周煌在出使途中，记录下琉球的风俗掌故，次年，周返京后又参阅大量史籍，撰辑成《琉球国志略》，详细记录了琉球国的历史、地理概况以及社会制度和风土人情。周氏的《琉球国志略》不但撰述得法，文辞精美，且全面揭示了明清政府与琉球的宗藩封贡关系，反映了中华文化对琉球文化的影响，以及琉球国在往通中国之后的社会历史发展。除文字记载外，周煌还绘制了《琉球国都图》《琉球国全图》《针路图》等，是中外东亚史专家们研究那段历史和绘制航海地图的重要参考资料。其中有些文献，在两百多年之后的今天仍在发挥巨大的外交作用。

结　语

中国的版画艺术在明清时期得到蓬勃的发展，进入了黄金时代。版画不仅能够装饰书籍，充分表现其艺术风格，也起到辅助文字、帮助说明的作用，清代的殿版画作品淋漓尽致地展现了版画的这些特性，它在殿版书中起到了画龙点睛的作用。清代内府的出版业由国家意志和皇帝个人喜好这两者共同支配，使得内府刻书在选材、内容、刊刻、装帧等方面都具有明显的时代特点，版画作品亦如是，其最大的特点就是纪实性强，时代感强，影响广泛。要了解清代的出版技术、绘画艺术、人文风貌，清代殿版画作品是一个很好的切入点。现今，故宫博物院收藏有大量殿版画，以及刷印这些版画的部分原刻版和相关的图绘、器物，结集出版这些文物，能为我们了解、欣赏、研究清代宫廷版画，考证清代宫廷印刷史、中外美术交流史方面的内容提供助力。

注释：

1.《内务府武英殿修书档》，中国第一历史档案馆藏。

2. 翁连溪：《清内府刻书档案史料汇编》，扬州：广陵书社，2001 年，第 147 页。

3. 军机处《录副奏折》，中国第一历史档案馆藏。

4. 中国第一历史档案馆编：《康熙朝满文朱批奏折全译》，北京：中国社会科学出版社，1996 年，第 813 页。

5.［清］方苞撰：《望溪先生全集》，载《中集·外文卷》，清咸丰元年至二年戴氏校勘本，第 213 页。

6.《钦定大清会典事例》卷 1199，光绪朝，北京：书同文数字化技术有限公司网络版，2009 年。

7.［意］马国贤著，李天纲译：《清廷十三年》，上海：上海古籍出版社，2004 年，第 63 页。

8.《活计档》，中国第一历史档案馆藏，第 2550 册。

9.《活计档》，中国第一历史档案馆藏，第 3602 册。

10. 翁连溪：《清代内府铜版画刊刻述略》，载《故宫博物院院刊》2001 年第 4 期，第 42 页。

11. 翁连溪：《清代内府铜版画刊刻述略》，载《故宫博物院

院刊》2001年第4期，第45页。

12.［清］丁皋撰：《写真秘诀附录退学轩问答八则》，见俞剑华著《中国古代画论类编》（修订本），北京：人民美术出版社，1998年，第85页。

13.Judy.S.Lu：《The Contemporary China Collection in the Asian Division The Library of Congress》，*American Journal of Chinese Studies* 14(2007):45-60。

14.丁俊贤、喻作凤编：《伍廷芳集》，北京：中华书局，1993年，第252页。

15.［英］苏立文著，陈瑞林译：《东西方美术的交流》，南京：江苏美术出版社，1998年，第38页。

16.程颖：《清代姑苏版画研究》，苏州：苏州大学硕士论文，2004。

17.钟山隐：《世界交通后东西画派相互之影响》，《美术生活》1935年第1期，引自刘菁《康雍乾时期的绘画新体及其观念根源》，中国艺术研究院硕士学位论文，2008年，第24页。

18.［日］渡部武：《〈耕织图〉对日本文化的影响》，载《中国科技史料》第14卷第2期。

19.李晓丹、王其亨：《清康熙年间意大利传教士马国贤及避暑山庄铜版画》，载《故宫博物院院刊》2006年第3期。

20.黄雅玲：《略论西方铜版画艺术在中国明清时期的传播》，载《攀登》（双月刊）2009年第3期，第28卷。

21.葛继勇：《〈古今图书集成〉及其东传日本》，载《中日书籍之路研究》，北京：北京图书馆出版社，2003年，第73页。

1.《太上洞玄灵宝高上玉皇本行集经》
 附《无上玉皇心印妙经》顺治十四年刻本

四卷
顺治十四年（1657）
内府刊本
版框纵 28.2 厘米　横 14.3 厘米

《太上洞玄灵宝高上玉皇本行集经》
三卷，《无上玉皇心印妙经》一卷。卷
前扉页画为玉皇大帝及诸神朝天图、龙
纹牌记，卷末为韦驮像。《太上洞玄灵
宝高上玉皇本行集经》另有康熙内府刻
本、乾隆内府刻本。此本绘图精细工整，
所绘图像庄严肃穆，场面宏大，为清
代内府所刻道家版画之翘楚。

首稱念三界至尊道。

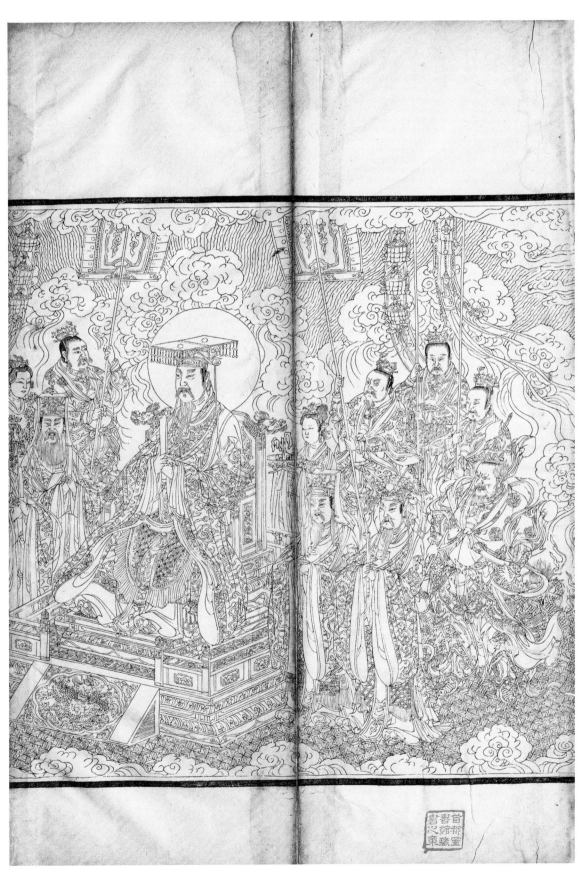

2.《新制仪象图》

不分卷
康熙十三年
内府刊本
版框纵 32.2 厘米　横 32.1 厘米

　　卷前有康熙十三年南怀仁序。是书乃比利时人南怀仁任钦天监监正时所绘。南怀仁（1623—1688），字勋卿，一字敦伯，比利时耶稣会传教士，于顺治十五年（1658）来华，官至钦天监监正，是清初最有影响力的来华传教士之一，对清廷的天文、历法、武器等方面均有所贡献。编著有《康熙永年历法》《坤舆图说》《御览西方要纪》《灵台仪象志》等书。1669 年，南怀仁受命于京城建立观象台，制作了大批的天文仪器，耗时近五年。《新制仪象图》是观象台建成后刻印的，详细记载了包括赤道经纬仪、黄道经纬仪、地平经仪等天文仪器的制作和使用方法，是清代最早的记载科技文物制作的图集，也被誉为当时中国最全面的天文学著作。

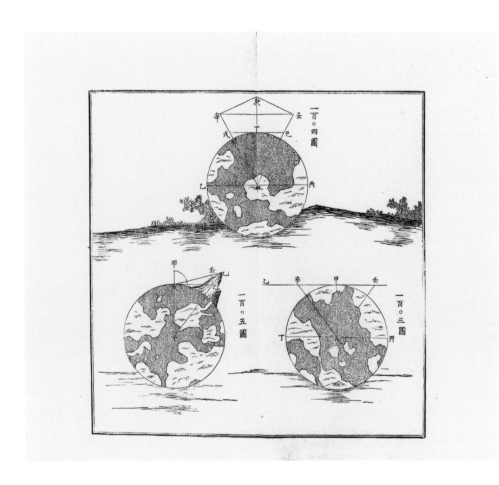

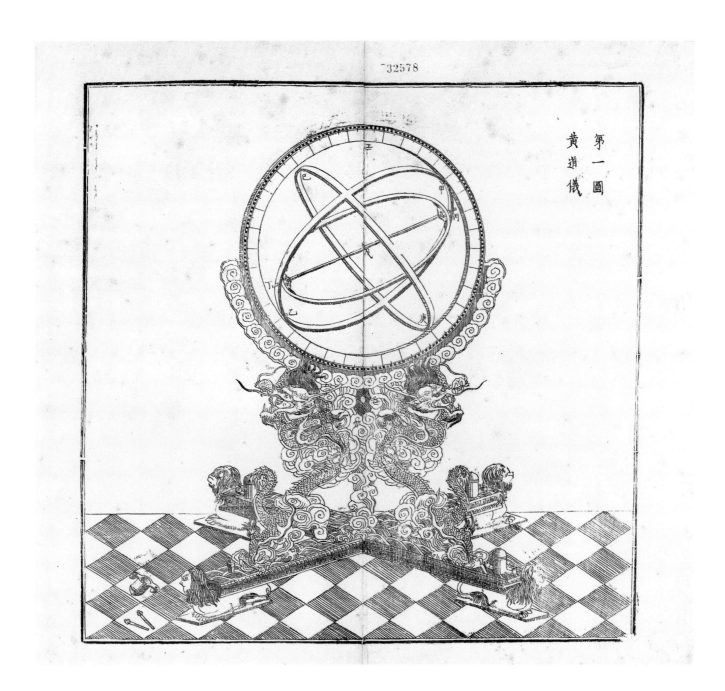

第四圖
象限儀

八十六圖

3.《御书药师琉璃光如来本愿功德经》

不分卷
康熙三十四年（1695）
内府刊本
版框纵 22.1 厘米　横 11.6 厘米

　　经折装，一册，每半开五行，每行十四字，上下双边。

　　内有佛像版画四十余幅，图版刻制精美繁复，细节描绘细致入微，场面宏大，端庄大气中透着劲秀婉媚，堪称当时宫廷佛教版画之佼佼者。

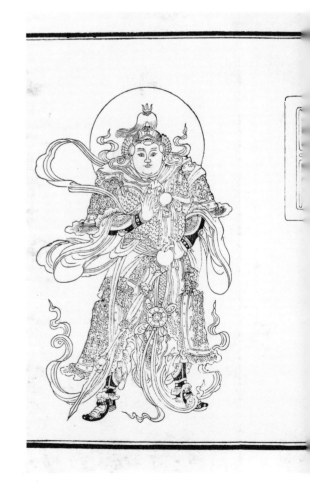

南無藥師會上佛菩薩
稽首三界尊　皈命十方佛
我今發弘願　持此藥師經
若有見聞者　悲發菩提心
盡此一報身　同生瑠璃國

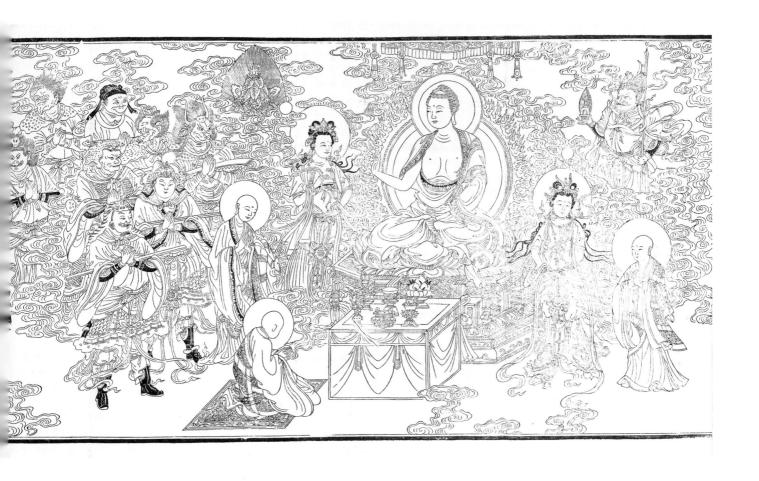

無上甚深微妙法
百千萬劫難遭遇
我今見聞得受持
願解如來真實義

名說藥師瑠璃光如來本願功德。亦
名說十二神將饒益有情結願神咒。
亦名拔除一切業障應如是持時薄
伽梵說是語已諸菩薩摩訶薩及大
聲聞國王大臣。婆羅門居士。天龍藥
又。健達縛。阿素洛。揭路茶緊捺洛莫
呼洛伽人非人等。一切大眾。聞佛所
說。皆大歡喜信受奉行。

藥師瑠璃光如來本願功德經

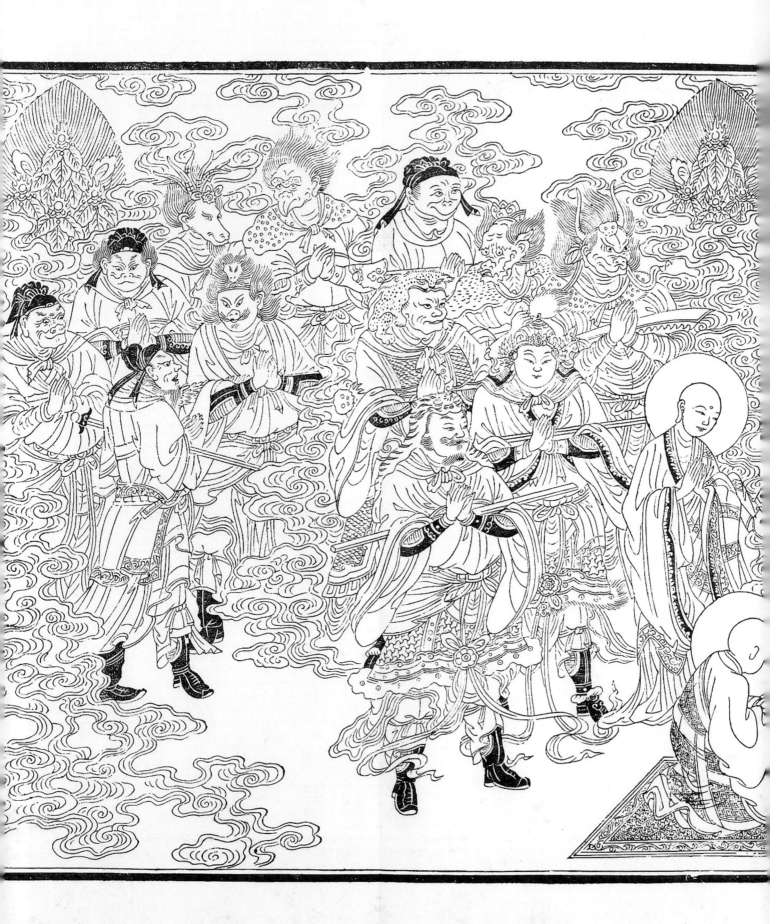

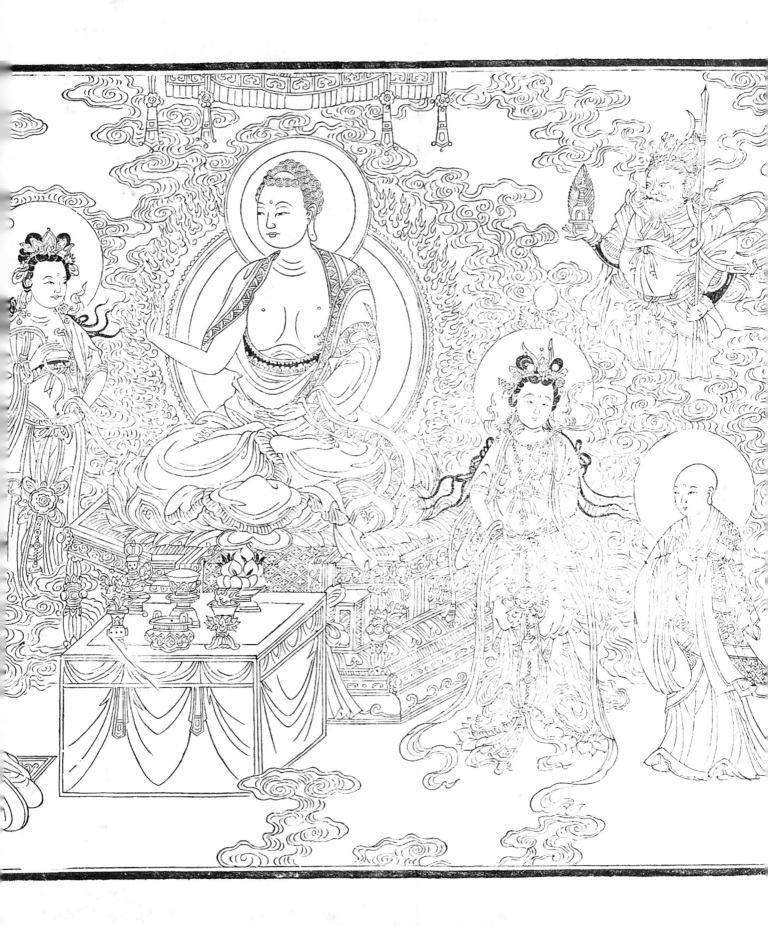

4.《御制耕织图》康熙三十五年印本

二卷
康熙三十五年
内府刊本
版框纵 24.4 厘米　横 24.4 厘米

又称《佩文斋耕织图》，清圣祖玄烨题诗，焦秉贞绘图，朱圭、梅裕凤镌刻。耕图、织图各二十三幅，共计四十六幅图。

此版《御制耕织图》以江南农村生产为题，系统描绘了粮食生产从浸种到入仓，蚕桑生产从浴蚕到剪帛的具体操作环节，每图还配有玄烨御题七言诗，以表述其对农夫织女寒苦的感念。

《耕织图》的绘写渊源颇远，是中国农桑生产最早的成套图像资料，其绘者为南宋楼璹。楼璹，字璹玉，一字国器，奉化人（今浙江奉化），徙居寿县（今浙江宁波）。生于北宋元祐五年（1090），卒于南宋绍兴三十二年（1162），官至朝议大夫，善绘事。楼璹在任于潜县令时，深感农夫、蚕妇之辛苦，便作《耕织图》并诗来描绘农桑生产的各个环节，成为后人研究宋代农业生产技术最珍贵的形象资料。南宋宁宗嘉定三年（1210），楼璹之孙楼洪、楼深等人以石刻之，传于后世。南宋理宗嘉熙元年（1237）又有汪纲木刻复制本。宋以后关于本书记载已不多见。南宋刘松年编绘《耕织图》。元代有程棨的《耕织图》，四十五幅基本摹自楼璹本。明代初年编辑的《永乐大典》曾收《耕织图》，也已失传。明天顺六年（1462）有仿宋刻之摹本，虽失传，但有日本延宝四年（1676）京都狩野永纳据此版翻刻本，现今均以狩野永纳本《耕织图》作楼璹本《耕织图》之代表。

康熙二十八年（1689）皇帝南巡时，江南士子进献藏书甚丰，其中有"宋公重加考订，诸梓以传"的《耕织图》。康熙帝即命焦秉贞据原意另绘耕图、织图各二十三幅，内容略有变动，耕图增加"初秧""祭神"二图，织图删去"下蚕""喂蚕""一眠"三图，增加"染色""成衣"二图，图序亦有变换。宋代与清代《耕织图》的布景与人物活动大同小异，但焦秉贞所绘《耕织图》则融入了清代风俗，绘制技法更为工细纤丽，且借鉴了西洋的透视技法，人物、景物安排得当，空间真实合理，具有较强的写实风格。是图深得康熙帝赞赏，每图加御制七言诗及序文，赐名《御制耕织图》，旋镂版印赐臣工，刻工为当时木刻名匠朱圭、梅裕凤。

《御制耕织图》是清代宫廷版画的杰出之作，影响非常大，历史上出现过很多不同版本，包括木版墨印本、彩绘本、拓本、白描本、填色本、石印本等十数种，其中由清内府制作的有：康熙五十一年内府刻本，清代内府刻《授时通考》本，乾隆四年内府刻图为木刻、诗为刻石拓印的经折装本等，还有康熙年间清人彩绘胤禛《耕织图》册，宫廷画家杨大章绘《耕织图》册，乾隆年间宫廷绘白描本，绵亿绘《耕织图》册也收藏于故宫，台北故宫博物院还收藏有清代的袖珍彩绘本。由于绘制相当精美，《耕织图》还被用作屏风装饰，也被绘制在瓷器上。日本、朝鲜、琉球等处亦有《御制耕织图》的摹本、翻刻本。

經營仟
佰苦脐
胵艰食
由耳全
佀饑且
壵稼成
竖石碓
溪莊鼓
朕樂雍
照

倉箱頓滿多欣終稿葺牛牢雨雪玄盼到孟藏保眦日滉壺拮年据已經

入舍

天寒牛在牢歲
暮粟入庚田父
有餘樂灸背臥
塘應卻爨催賦
租胥吏來旁午
翰官王事了索
飯兒呌怒

綵籐篁

素涼雯　慶掩節　堂滿架　吳蠶婦　子忙料　滂今年　收繭倍　冰絲雪　繰可要　筐

大起
盆箱大起時
食葉聲似雨
春風老不知
蠶婦忙如許
呼童刈早麥
朝飧已過午
妖歌得綾羅
不易青幕女

5.《御制耕织图》康熙三十五年刻填色版

二卷
康熙三十五年
内府刊本
版框纵 24.4 厘米　横 24.4 厘米

现收藏于大英博物馆。

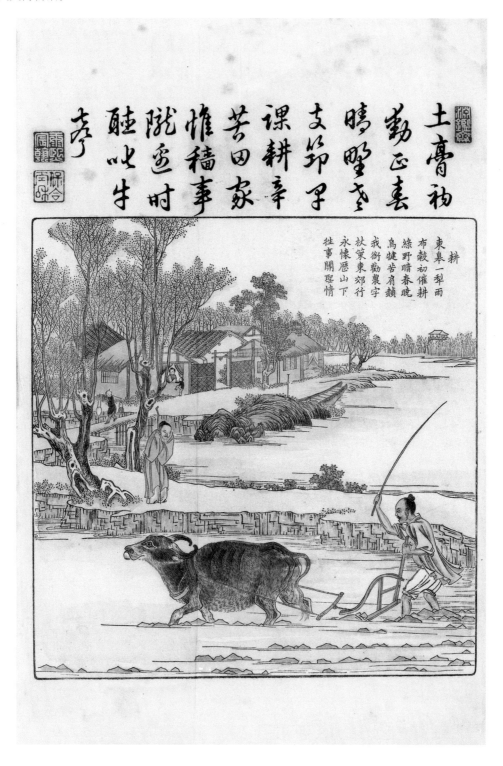

織

淺來蠶續女功
自尚勤勞惜綺羅
後歸絲工經手作
莫辭程自來停梭

青燈曉悵華絲繚緯
鳴井闌軋軋揮索
手風露淒已寒辛
勤度紮梭始復成
一端寄言雖綺伴
當念麻枲單

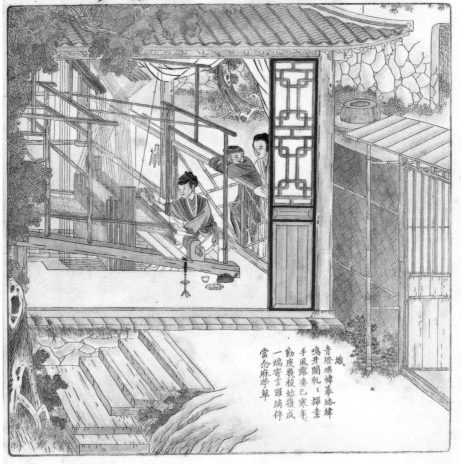

6. 清人画胤禛《耕织图》册

二卷
康熙年间
绢本　设色
纵 39.4 厘米　横 32.7 厘米

種色於坼甲
秧峄羌携筐
湖々和煙流
玢々落晓香
每鈗籤童程
黙祷配豐穰
春氣今年子
行看刺水秧
布秧

当之耨巧里
仔仔復東皋
菜牛之日急
四音羛告芳
春塍淨如鐵
香壤膩於膏
水撨枝佐饜
帆籠守碧濤
碌碡

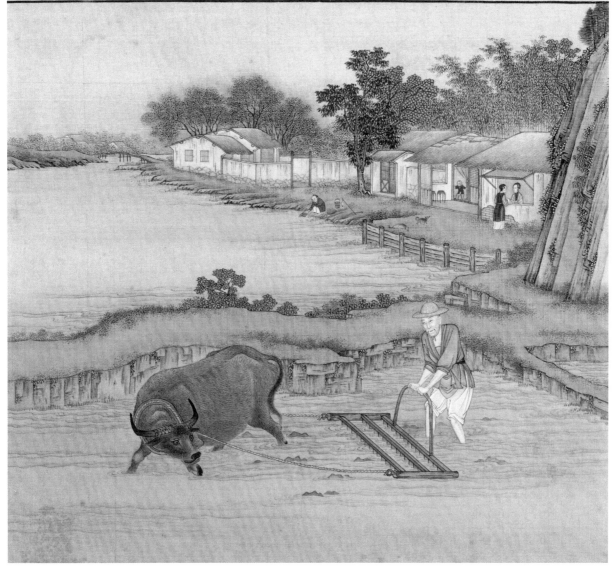

7. 藏文《甘珠尔》

一百零六函
康熙三十九年（1700）
内府刻朱印本
版框纵 14.4 厘米　横 58.7 厘米

梵夹装，每卷由内、外两层护经板
及经叶组成。经叶为四周双边，横刊朱
印藏文八行，右侧刊有汉文的经名和页
码。有康熙帝御制序、福全请序疏、介
山复请序疏及目录和修撰职名，分别以
藏、满、蒙、汉四体合璧文字刊印，全
经共收佛教经典九百七十二种，经叶
三万三千二百零六页。

是经乃康熙帝为太皇太后及皇太后
祈福所刊刻，以永乐版和万历版《甘珠尔》
为粉本。内府刻书档案上有记载，其刻
印由后宫出资，和硕裕亲王福全总领其
事，监造官、监修官、校阅经字喇嘛等
共计一百余人，历时十七年方刊刻完毕，
是清前期雕版印刷史上的一项宏大工程。
此次刊刻完成的藏文《甘珠尔》史称"北
京版《甘珠尔》"，因其版片全部存放于
北京嵩祝寺，因此也被称为"嵩祝寺版《甘
珠尔》"。

是经中的佛像一直被世人认为是彩
绘佛像，但最近有研究表明其中有大部
分为版印着色。

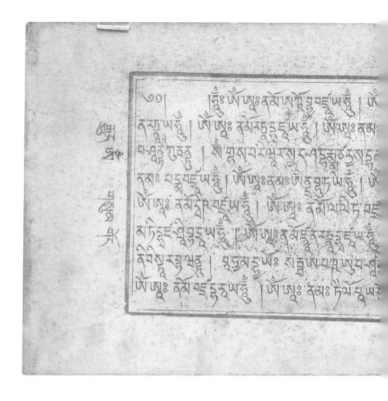

ཨཱ་ཡུཿ ན་མཿ ཀྲི་ཏི་ཏུ་ཡ་ཧཱུྃ། ཨཱ་ཡུཿ ན་མོ་ཡ་ཏ་ནུ་ཏུ་ཊ་ཤུ་ཏ་ཡ་ཧཱུྃ། ཨཱ་ཡུཿ ན་མོ་མེ་ཏ་ཏུ་ཤུ་ཏ་ཡ་ཧཱུྃ། ཨཱ་ཡུཿ ན་མོ
ཏེ་ད་ཤ་ག་ཡུ་ར་དང་ས་ག་ས་ང་བ། ཏ་ན་བ་ཤ་ན་བ་ར་ས་ཁུ་ར་ས་ཡུ་ཡུ་ཧ་ཏ་ར་ཕུ་ཧ་ཏ་བ་ཤ་ན། ནུ་ཊ་ད་ཧཱུྃ་ས་ཧ་ཡ་པ་ན་ཡཱ
ས་མེ་ཟ་ཡ་ན། ཨཱ་ཡུཿ ན་མོ་ཧ་ད་ད་ཡ་ཧཱུྃ། ཨཱ་ཡུཿ ན་མོ་ད་ཀ་ད་ཧཱུྃ། ཨཱ་ཡུཿ ན་མོ་མ་ཡ་མོ་ག་བ་ཏ་ཧཱུྃ། ཨཱ་ཡུཿ
ཧ་ད་ར་ཡུ་ད་ཡ། ཨཱ་ཡུཿ ན་མོཿ ག་ཏུ་ད་ཧཱུྃ། ཨཱ་ཡུཿ ན་མཿ ཤུ་ད་ར་ཧཱུྃ། ཨཱ་ཡུཿ ན་མོ་ག་ཡ་ཏ་ར་ཧཱུྃ། ཨཱ་ཡུཿ ན་མོ་ཧ་ཡུ་ག་ཟ། །
ད་ཡ་ག་ཏུ་ད་ཡ་ཧཱུྃ། །ཨཱ་ཡུཿ ན་མཿ ཀྲི་ཏི་ཏུ་ཡ་ཧཱུྃ། །ཨཱ་ཡུཿ ན་མོ་ཡ་ཏ་ནུ་ཏུ་ཊ་ཤུ་ཏ་ཡ། །ཨཱ་ཡུཿ ན་མོ
ད་ར་ཟ་ཡ། །ཨཱ་ཡུཿ ན་མཿ ཤུ་ར་ཏུ་ཡ་ཧཱུྃ། །ཏེ་ད་ཤ་ག་ཡུ་ར་དང་ས་ག་ས་ང་བ། །ཏ་ན་བ་ཏུ་ན་བ་ར་ས་ཡུ་ཡུ་ཧ་ཏ་ར་ཕུ་ཧ
ཡི་ན་ས་ར་ཡ་ན་ཡ། །ད་ཊ་ན་ས་ན་ཧ་ནི་ཀུ་བ་ན། ས་མེ་ཟ་ཡ་ན་ཨཱུ་ཏུ་མ། །ཨཱ་ཡུཿ ན་མོ་ཀུ་ཏུ་ག་ཏ་དི་ན་ཏུ་ད་མོ་ན་ས།
ན་མོ་ད་ཏུ་ཡ་ཧཱུྃ། །ཨཱ་ཡུཿ ན་མོ་ཀྲ་མ་ན་ད་ཧཱུྃ། །ཨཱ་ཡུཿ ན་མོ་ཀུ་ནུ་ཟ་ཡ་ཧཱུྃ། །ཨཱ་ཡུཿ ན་མོ་དུ་ཧྱ་ར་ད་ཡ་ཧཱུྃ། །ཨཱ་ཡུཿ ན་མཿ ཤུ་བ་ག་ཏ

8.《太上洞玄灵宝高上玉皇本行集经》
　　附《无上玉皇心印妙经》康熙五十一年刻本

四卷
康熙五十一年
内府刊本
版框纵 28.2 厘米　横 14.3 厘米

　　《太上洞玄灵宝高上玉皇本行集经》三卷，《无上玉皇心印妙经》一卷，清圣祖玄烨书。卷前扉页画为玉皇大帝及诸神朝天图、龙纹牌记，卷末为韦驮像。《行集经》另有顺治内府刻本、乾隆内府刻本。此本为康熙帝手书上版刊本。

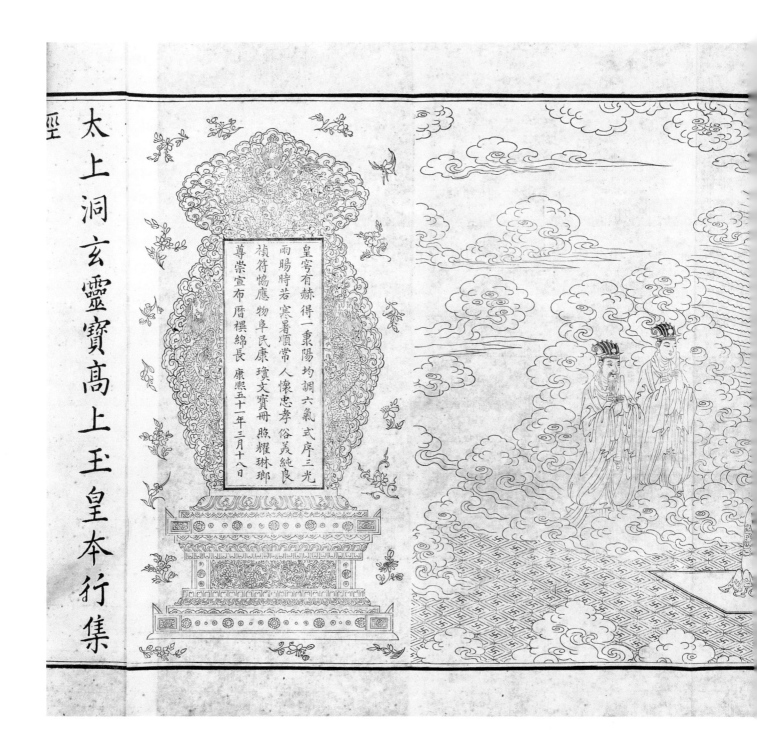

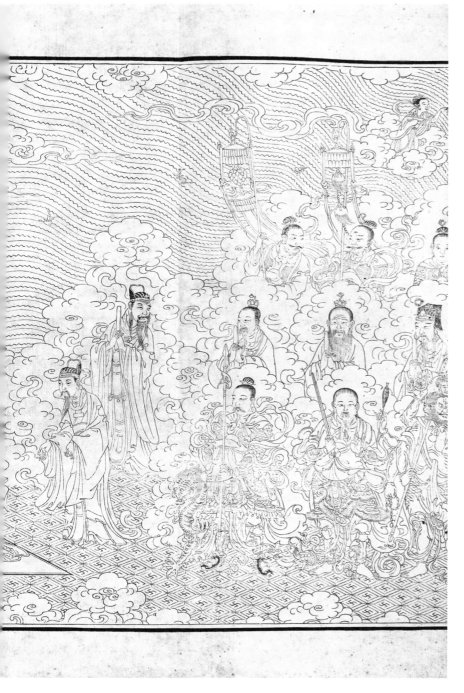

高上玉皇本行集經 卷一

9.《御制避暑山庄诗》康熙五十二年印本

二卷
康熙五十二年
内府朱墨套印本
版框纵 19.6 厘米　横 13.4 厘米

　　半页六行，每行字数不等，小字十二行，每行二十字，白口，单鱼尾。《御制避暑山庄诗》又称《御制避暑山庄三十六景诗图》，卷前有康熙五十年（1711）《御制避暑山庄记》，卷末有康熙五十一年六月揆叙等注，图乃画家沈喻根据诗意所绘，由雕刻名匠朱圭、梅裕凤镌刻。此书是描绘皇家园囿建筑风貌和景致的诗文集。避暑山庄位于今河北承德，亦称承德离宫、热河行宫。此本绘避暑山庄三十六景，始于"烟波致爽"，终于"水流云在"，皆为承德行宫仿江南名园胜迹景观所成，共三十六幅图。《御制避暑山庄诗》所绘景物灿彰，界画严整，镌刻亦精致。

　　《御制避暑山庄诗》另有康熙五十二年刻满文本、康熙年间戴天瑞绘本、康熙五十二年铜版刻本、励宗万书并绘本及乾隆年间刻本等。其中，乾隆年间刻本虽然内容与前诸版本相同，但细较其笔力、刀法细微之处，略有差异。经考证，此版之版画不是用康熙年刻版刷印，乃根据原版翻刻后刷印而成，另乾隆版中增加了高宗弘历的和诗。

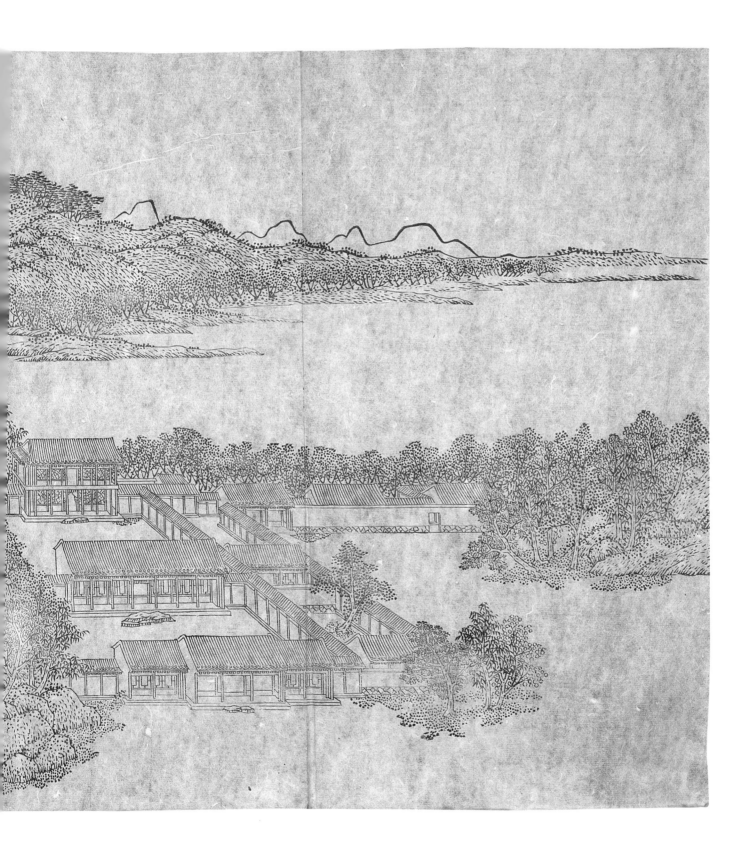

11.《御制避暑山庄诗》铜版印本

二卷
康熙五十二年
内府铜版印本
版框纵 26.5 厘米　横 30 厘米

意大利传教士马国贤据木版刻图重新绘刻。经折装一册，一图一诗，图为铜版印刷，诗为大臣王曾期墨书。卷前有康熙五十年避暑山庄记，卷末有康熙五十一年揆叙等跋。铜版《御制避暑山庄诗》是在木刻本《御制避暑山庄诗》之后完成的。比较两个版本，铜版印本虽在构图、内容、画面大小等方面与木刻本相似，但由于加

延薰山館

入暮暑清涼轉西為延

薰山館楹宇守樸不

籟不雕得山居雅致

啟北戶引清風幾忘

六月

夏木陰陰蓋溽暑炎風欷

欷守峰衡山中無物能解

愠獨有清涼免脫衫

入了西方绘画及铜版雕刻技法，强化了透视效果和明暗对比，使景物显得更为生动写实，给人亲临其境的真实感。铜版《御制避暑山庄诗》是清内府刊刻的第一部铜版画作品，开创了清代宫廷铜版画制作的先河，为乾隆朝刊刻铜版战图做了铺垫。

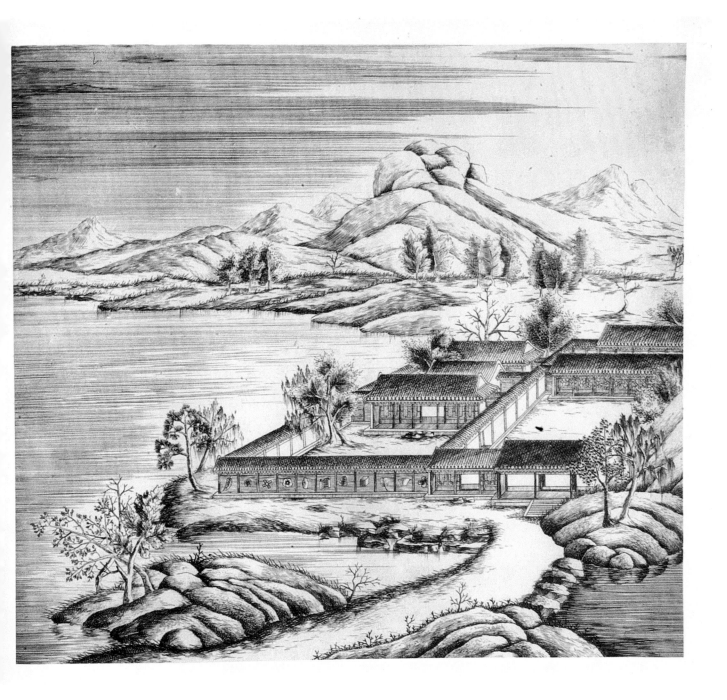

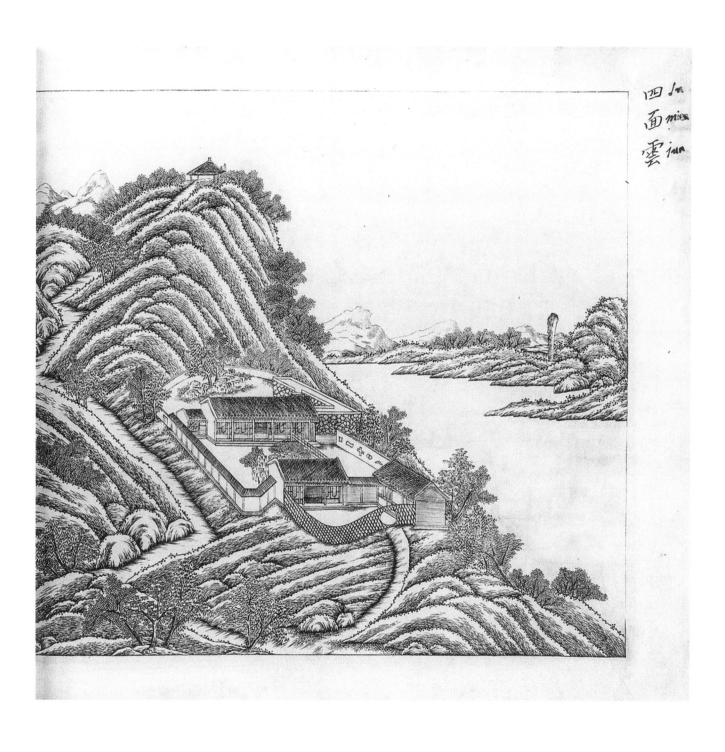

四面雲 *Su mien iun*

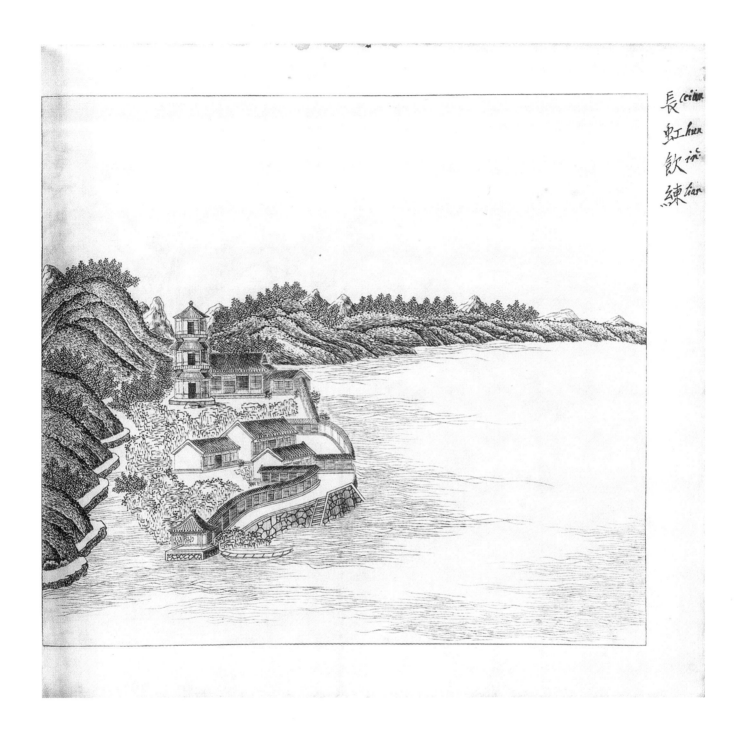

長虹飲練
cciun hun in lian

12.《御制避暑山庄诗》戴天瑞指画本

二卷
康熙五十一年
内府刻朱墨套印本
版框纵 19.9 厘米　横 13.4 厘米

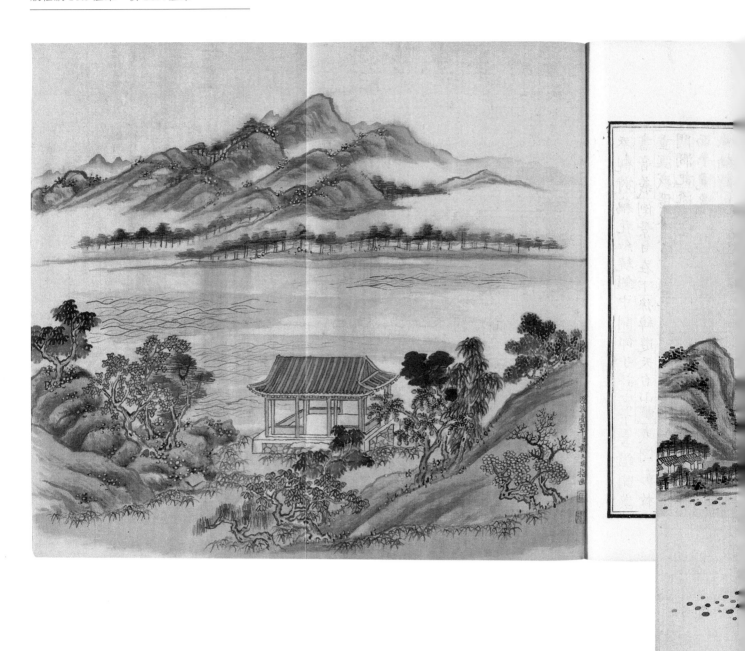

二卷
康熙五十一年

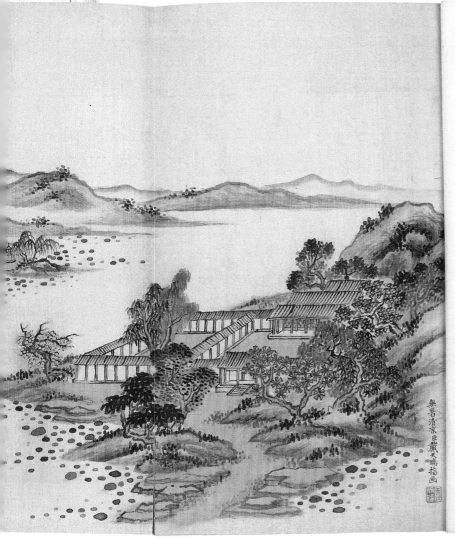

無錫清涼邨戴天瑞指畫

御製詩

菟游戲平林白居易詩　每来花下得踟蹰又自問
何欣欣後漢書崔寔傳濟時拯世之術羅隱詩暫憑
開物手來　谷神不守還崇政
展濟時方　　　　　宅有亦如莊子之稱環中至虛無物故謂谷神庚
信詩虛無養谷神張說詩清虛用谷神貴耳集伊
川瀍溪一世道統之宗用　暫養迴心山水莊漢
大臣薦為崇政殿說書
賈誼傳夫移風易俗使天下回心而嚮道潘岳詩
偓佺命迴心反初後劉禹錫詩綠蘿陰下有山
莊吳興園林記蓮花莊在月河西
四面咸水荷花盛開錦雲百頃

老子谷神不死而列子注夫谷神虛而

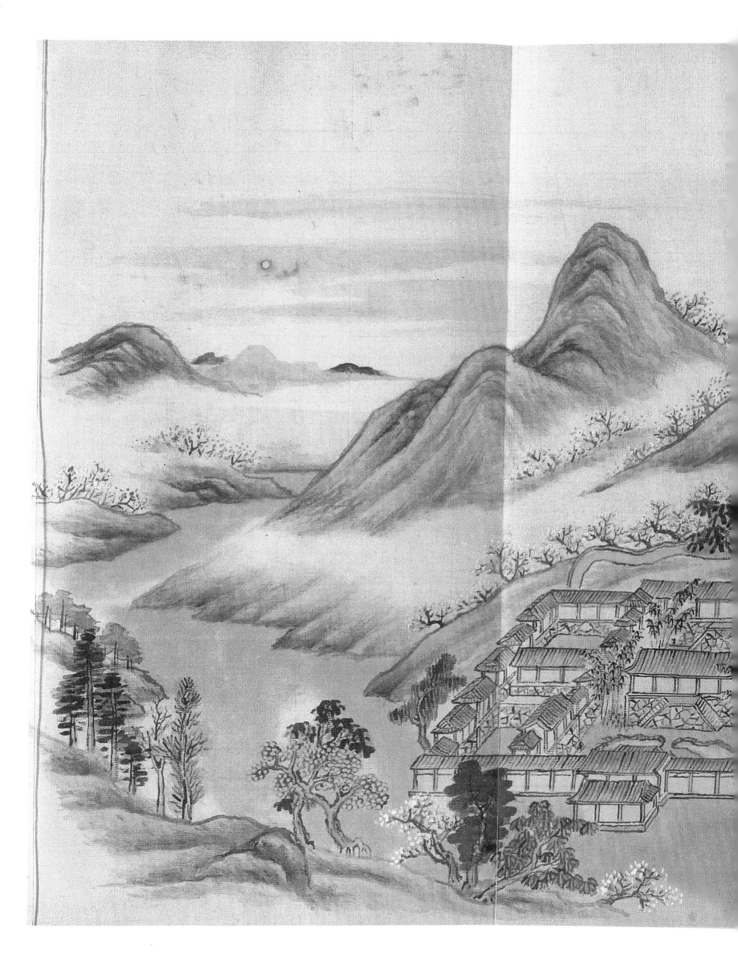

谷朝直詩落花夜靜宮中漏。陸釴詩琪花夜靜流

金液白居易禁中夜直詩此時閒坐寂無語楊子

罷早朝詩朝下

迥無人語雜

張九齡詩朝来逢宴喜春盡却妍和

幽事還堪對客誇。

朝来對客誇

晋書王徽之傳西

山朝来致有爽氣。

陸游詩

楊載詩詩成任客誇。

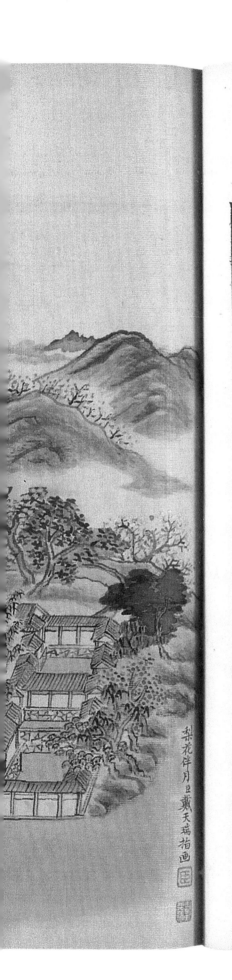

梨花伴月旦戴天瑞指畫

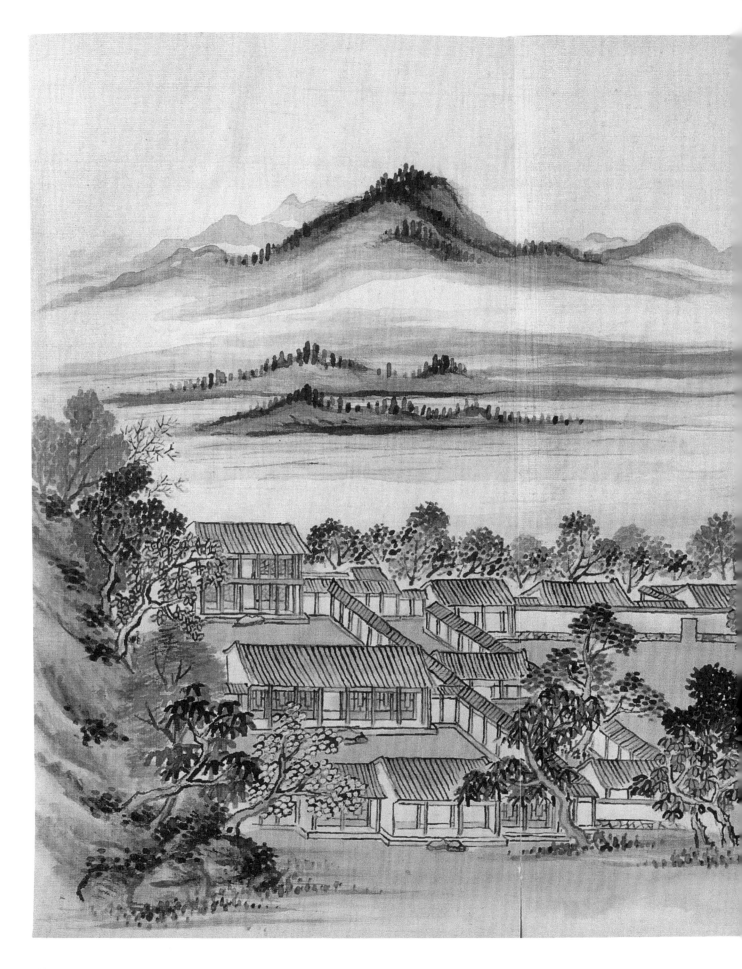

御製詩

下。萬家雲氣中。韋應物詩萬家烟樹溺晴川。

司馬光金堤詩提封百里遠生齒萬家餘。

煙波致爽臣戴天瑞拍画

13.《万寿盛典初集》

一百二十卷
康熙五十六年
内府刊本
版框纵 23.4 厘米　横 17 厘米

半页九行，每行十九字，白口，四周双边，单鱼尾。清代王原祁、王奕清等奉敕纂修。卷前有康熙五十六年马齐等进书表，康熙五十三年（1714）正月至五十四年（1715）四月王原祁等修书、刻书奏折十三篇，王琰等三十九位纂修官职名，王原祁纂修恭纪，赵之垣校刊恭纪以及凡例，目录等。

本书是为庆贺康熙帝六旬寿辰奉敕编制的一部大型文献汇编，仿纪事本末体，内容包括宸藻、圣德、典礼、恩赏、庆祝、歌颂六大部分。

本书第四十一、四十二卷为图记部分，描绘了自北京西郊畅春园至紫禁城神武门的景象，共一百四十八页，总长五十米，为版画中罕有之巨制。其稿本由宋骏业所绘，王原祁、冷枚等加以修润，雕版名工朱圭等人镌刻。全图大气从容，构图严谨，人物、景象的绘刻细致入微，是清前期版画的代表作品之一。

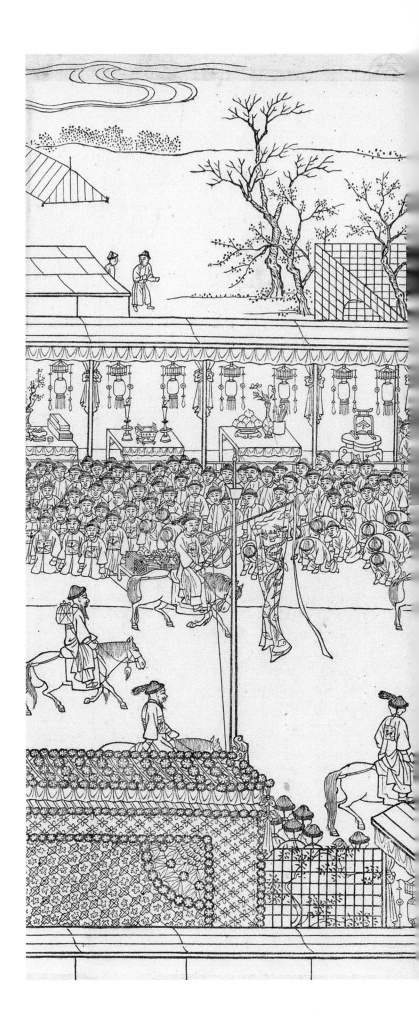

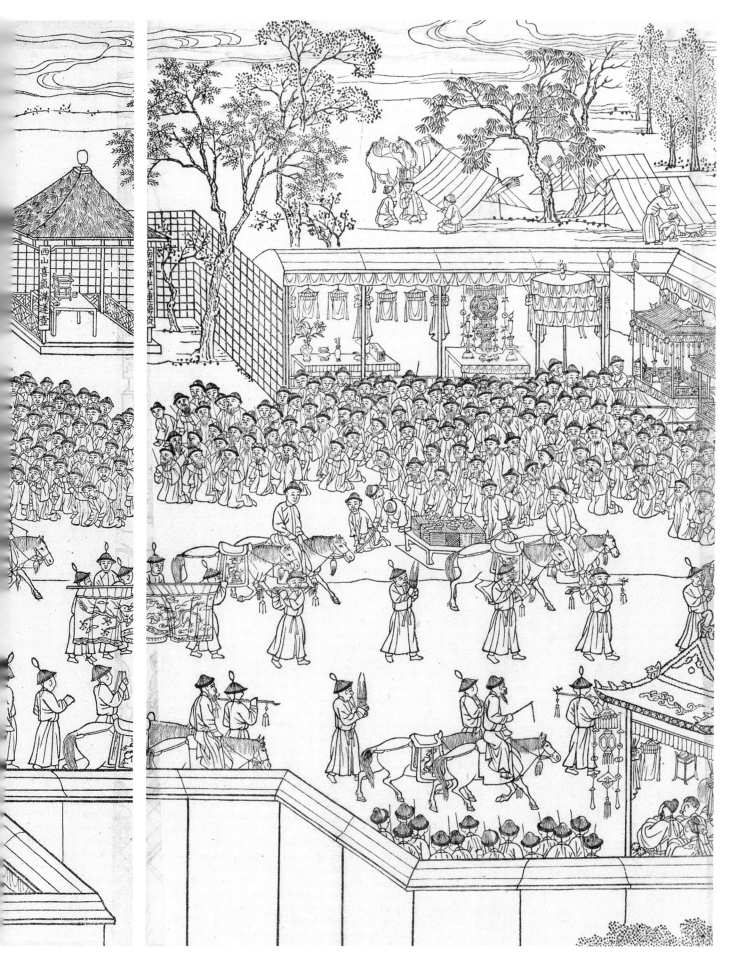

西山喜气满蓬壶

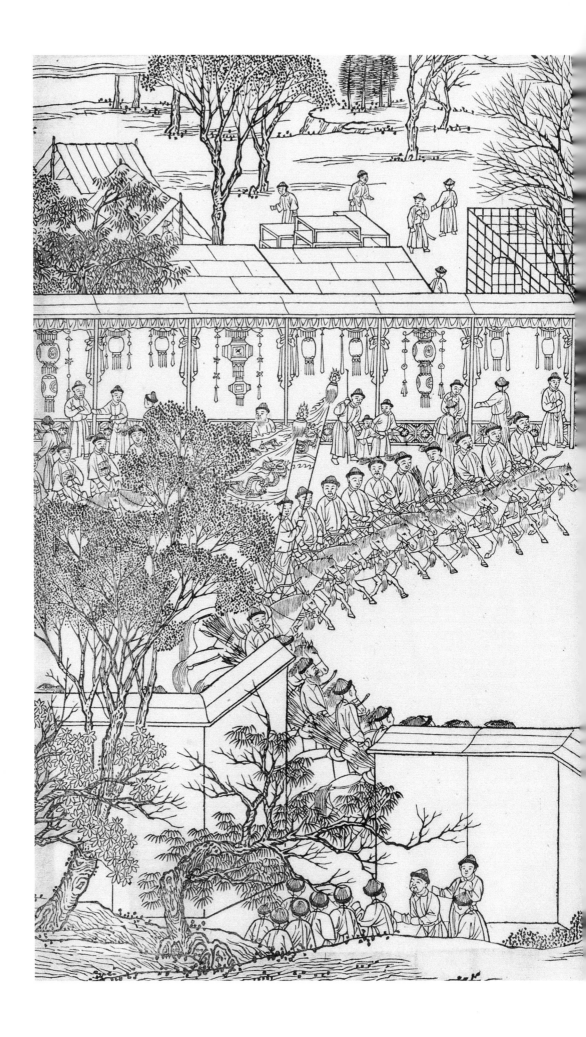

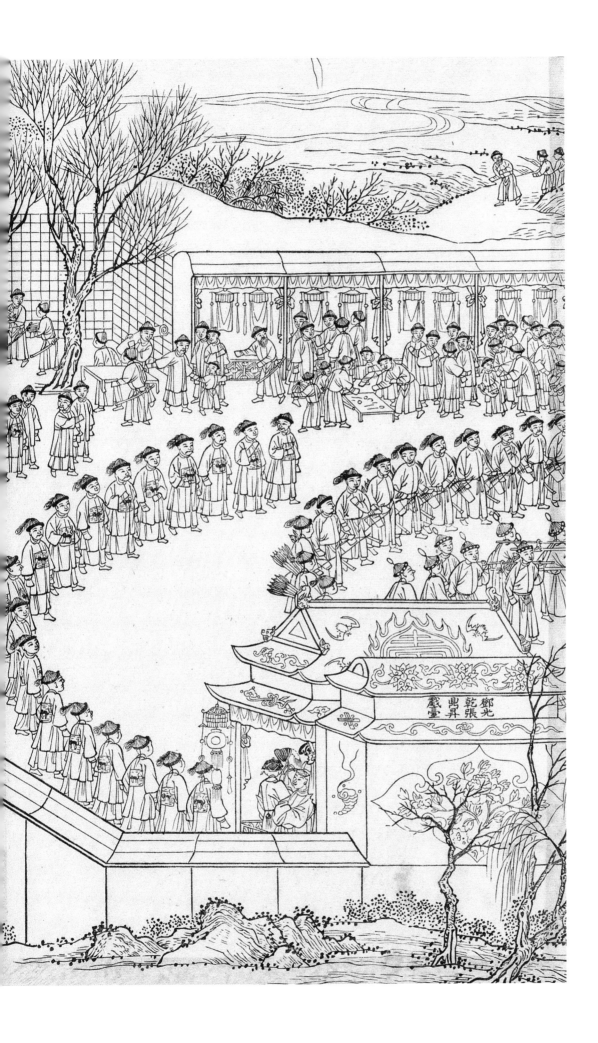

鄧光乾張昇興戲臺

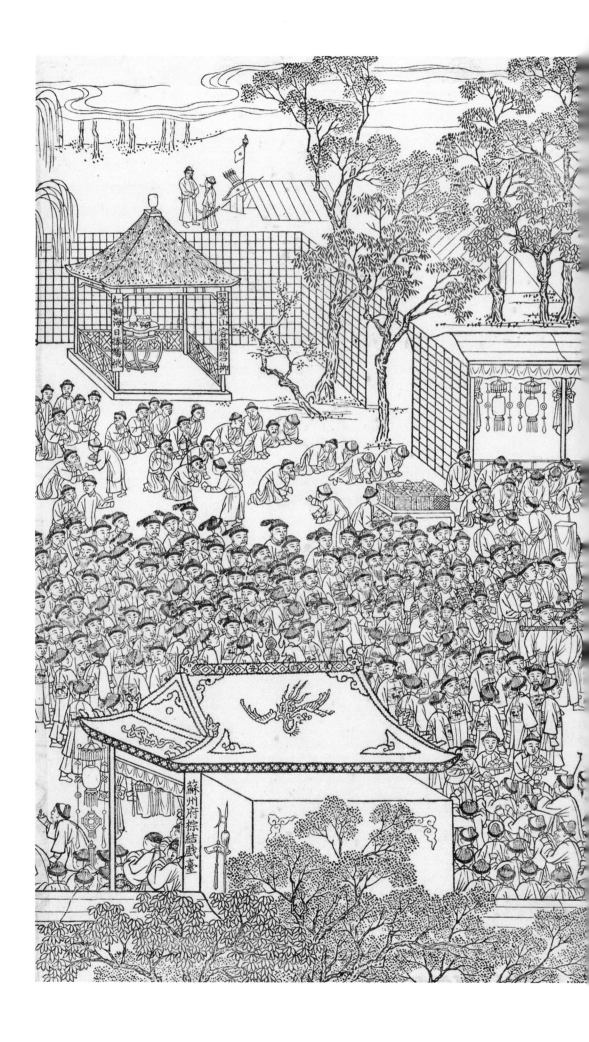

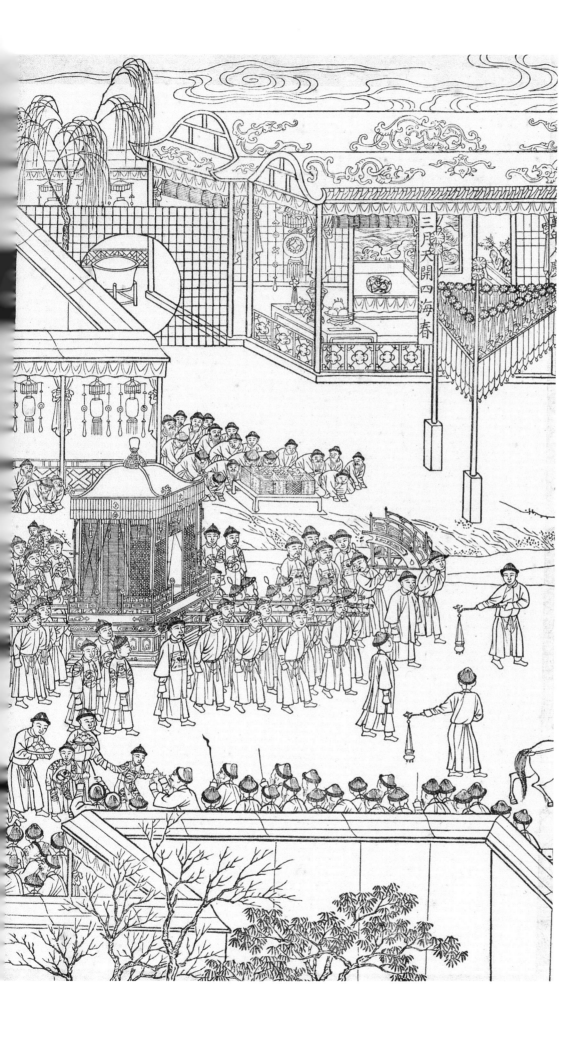

三月天開四海春

14. 清人绘《康熙万寿图》卷

两卷
康熙年间
纵 45 厘米　横 3939 厘米

　　清代冷枚、徐玫、顾天骏、金昆、邹文玉等绘，绢本，设色。图中描绘了自北京西郊畅春园经西直门、崇元观、宝禅寺、西四、北海至神武门的景象。沿途张灯结彩，搭建彩棚、戏台，皇帝接受臣民的朝贺。卷中人物众多，店铺鳞次栉比，杂而不乱，既烘托了喜庆热闹的盛大庆典景况，又表现出京师的繁华。如此巨制，在中国绘画史上也是罕见的。

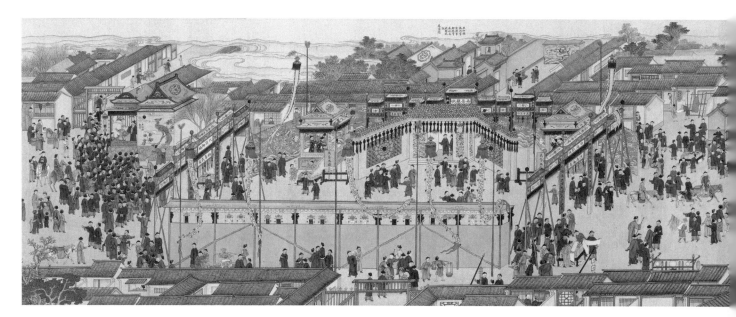

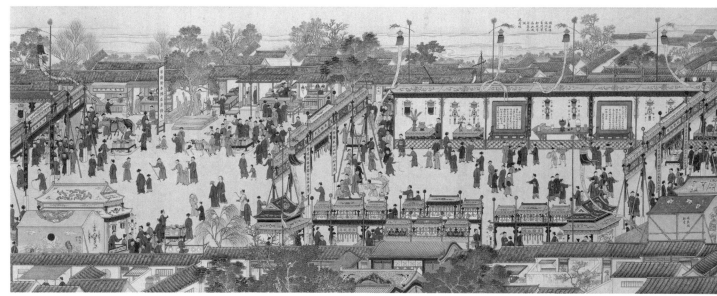

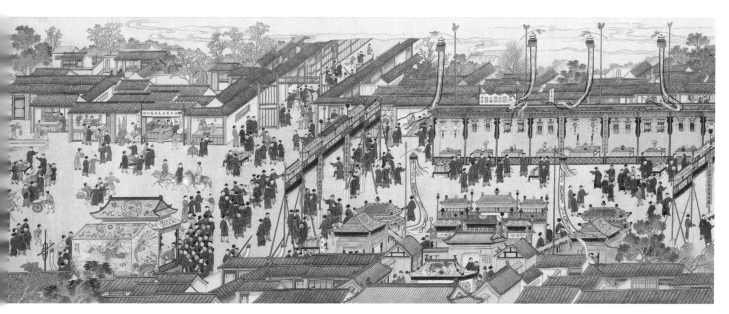

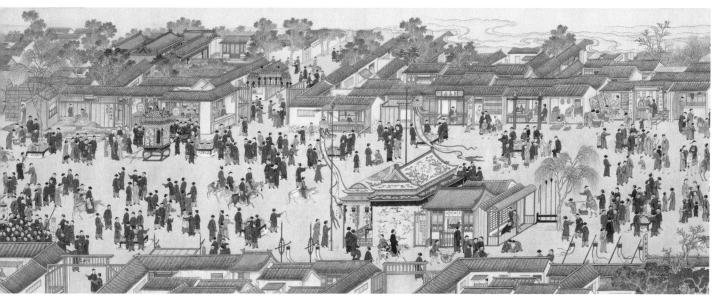

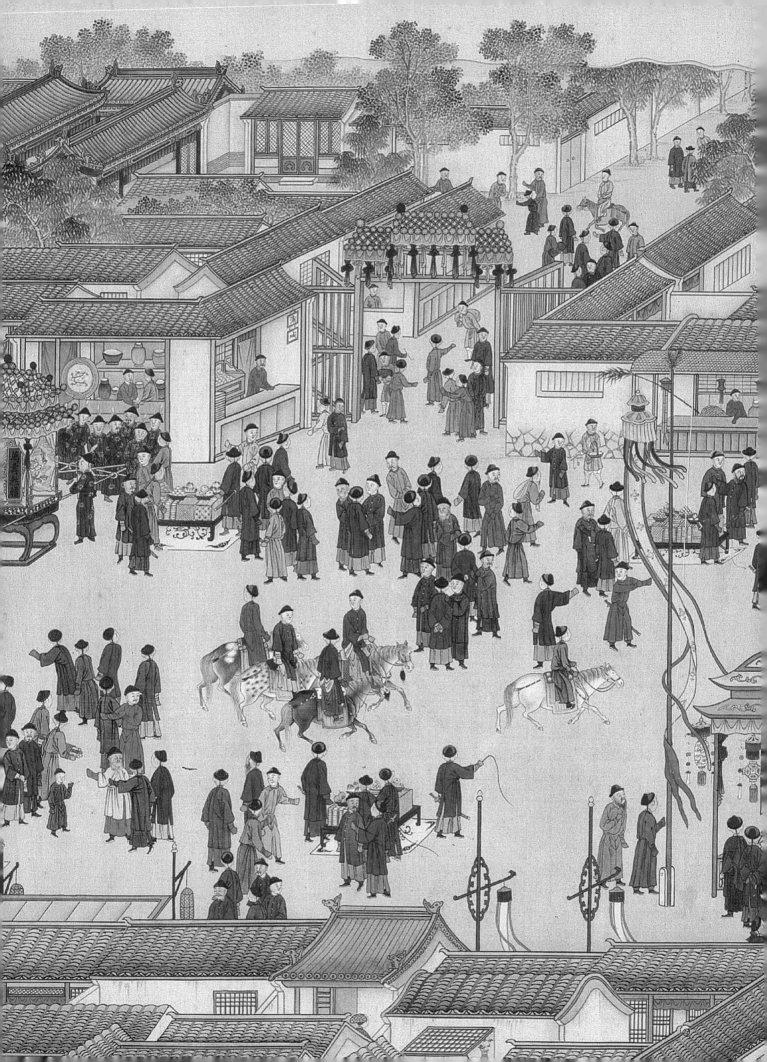

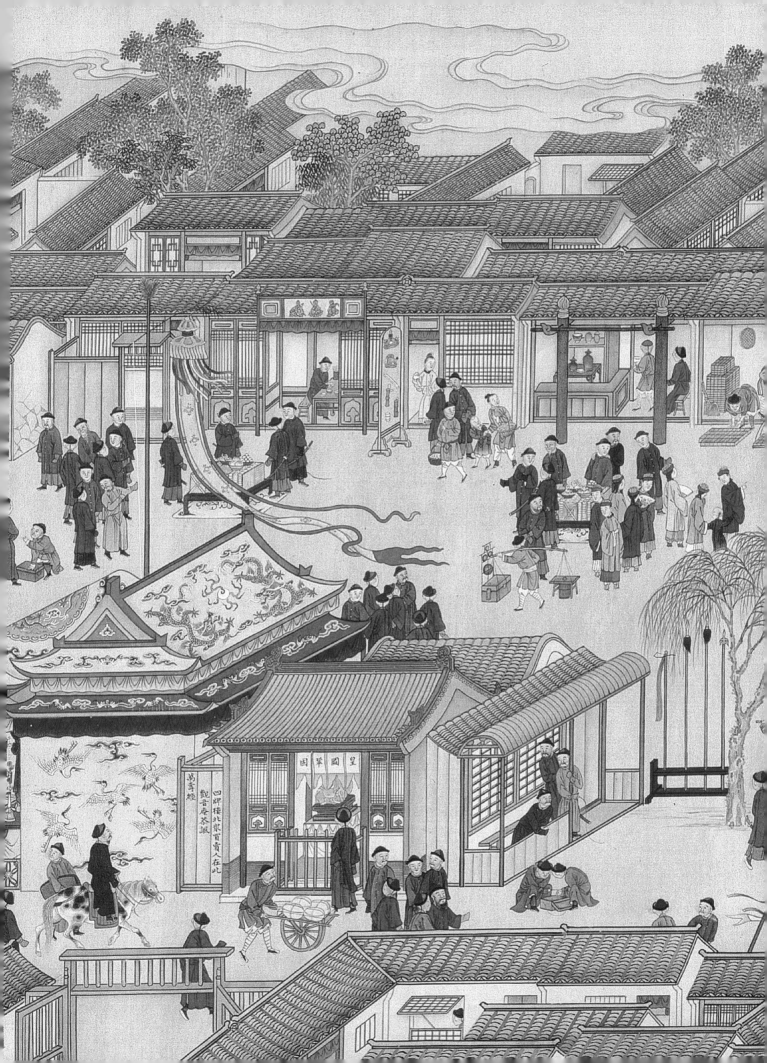

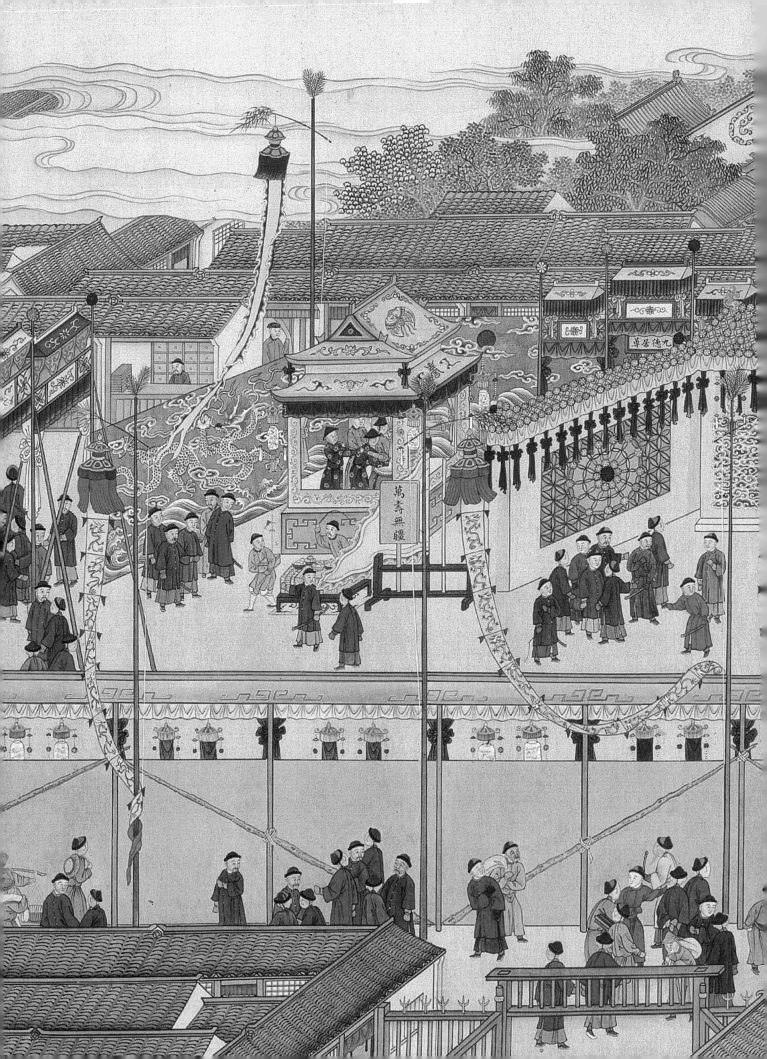

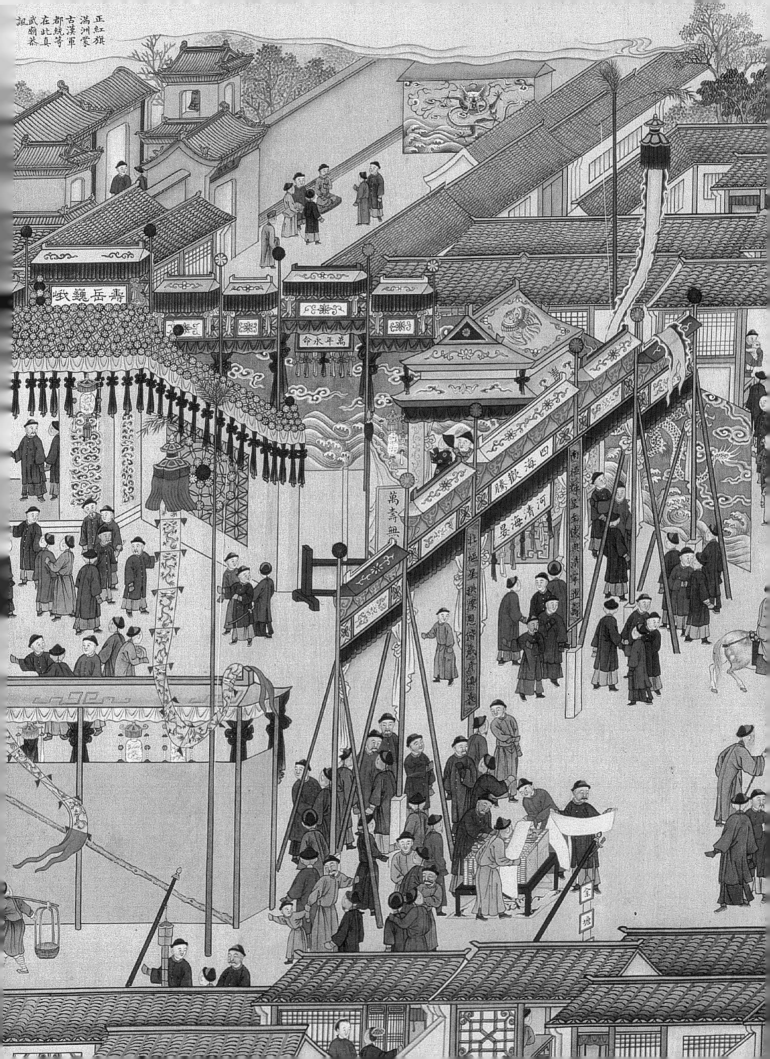

15. 蒙文《甘珠尔》

一百零八函
康熙五十九年
内府刻朱印本
版框纵 16—16.3 厘米　横 59.5—60 厘米

是经梵夹装，共一百零八函，总计四万一千零五十二页，上下扉画另计二百一十六页。

蒙文《甘珠尔》是据藏文本翻译，以蒙文转写的《大藏经》，又名《如来大藏经》或《番藏经》。元成宗大德年间（1297—1307），在萨迦派僧人法光的主持下，由西藏、蒙古、回鹘、汉族等各民族僧人将藏文《大藏经》译为蒙文，在西藏刻版刷印，在蒙古地区流通。这是第一次将《大藏经》刊刻为蒙文，但这个本子，已无片纸传及今世了。康熙年间，在康熙帝的倡导下，八旗蒙古贵族子弟捐资再刻蒙文《甘珠尔》，不仅是藏文《甘珠尔》刊刻后的又一盛举，也是蒙古佛教史上的一件大事。

蒙文《甘珠尔》每一卷卷首和卷尾都有一页精美的插图佛像，以康熙八年（1669）泥金写本《龙藏经》为粉本。这部经中的佛像有朱印版本，也有版印佛像上着色彩绘的，另外还有彩绘本。不少研究者以前误认为这些佛像全部为彩绘，经过学者乌日切夫的仔细研究发现，有的佛像为版印着色，部分佛像的着色部位没有完全覆盖原版印的朱砂色，露出了端倪。近日在故宫博物院藏版中发现其版画雕版的存在，也为这一说法提供了实物佐证。

康熙五十九年刊刻的这部蒙文《甘珠尔》现存世八部，分别收藏于国家图书馆、民族宫图书馆、内蒙古自治区图书馆、内蒙古大学图书馆、内蒙古社会科学院图书馆、蒙古国乌兰巴托、法国巴黎国家图书馆、印度新德里。部分雕版藏于故宫博物院。

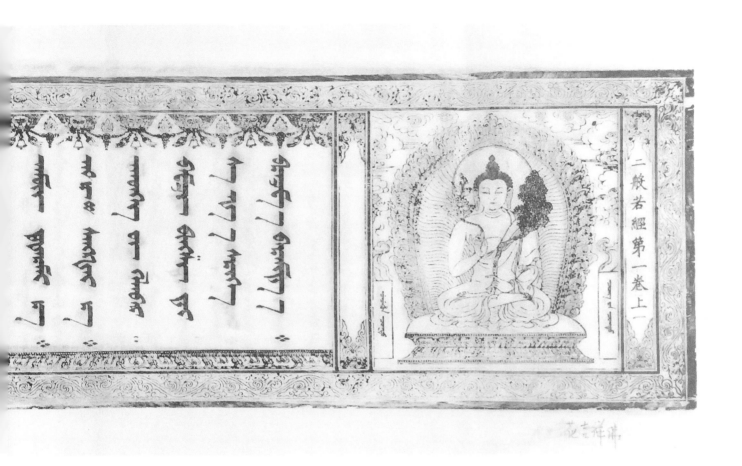

二般若經第一卷上一

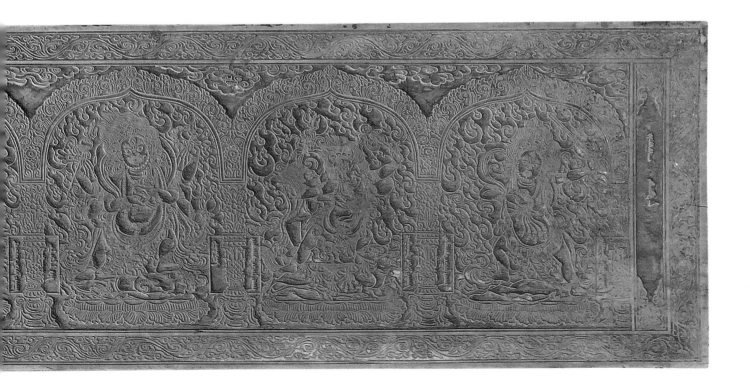

16.《圣祖御书金刚般若波罗蜜经》

不分卷
康熙六十年（1721）
内府刊本
版框纵 29.5 厘米　横 13.9 厘米

　　经折装，每半开五行，行十四字，四周双边。后秦鸠摩罗什译，清圣祖玄烨手书上版，末署"康熙六十年岁次辛丑四月初八日临赵孟頫书"。

　　是经扉页绘佛说法图，末页绘韦驮像，绘刻极为精妙，构图独特，将佛教义理融会贯通于版面背光图像，内容极为丰富。画中呈现虚空法会、天雨宝华，七宝漂浮，人物飘动，法相庄严，令人遐想。

般若妙諦　金剛尊膜
花雨芳敷　慧日高暎
弘佛慈悲　宣心恪敬
福田廣種　億兆胥慶

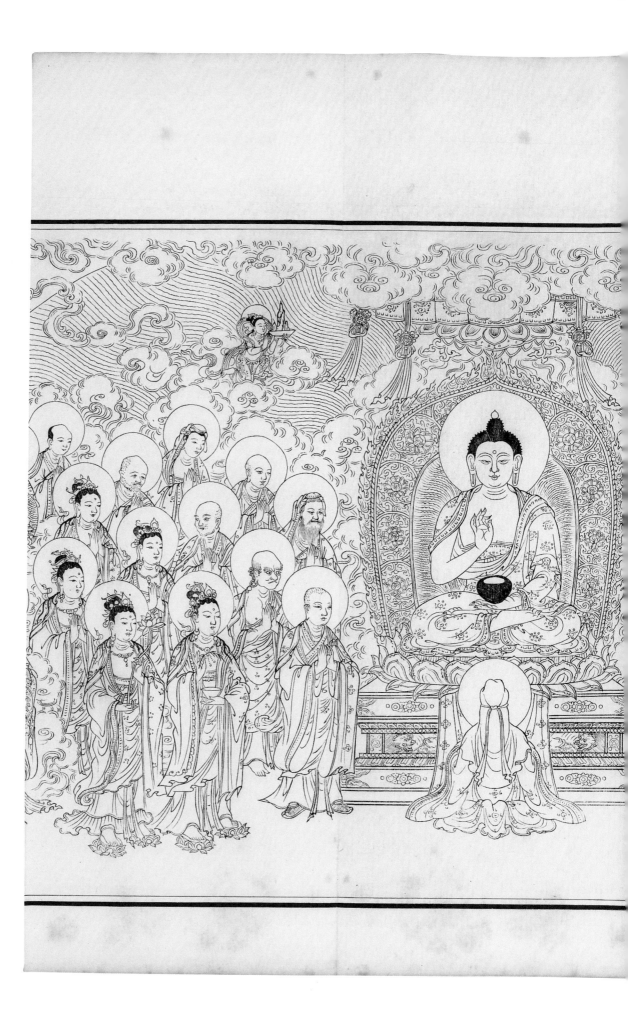

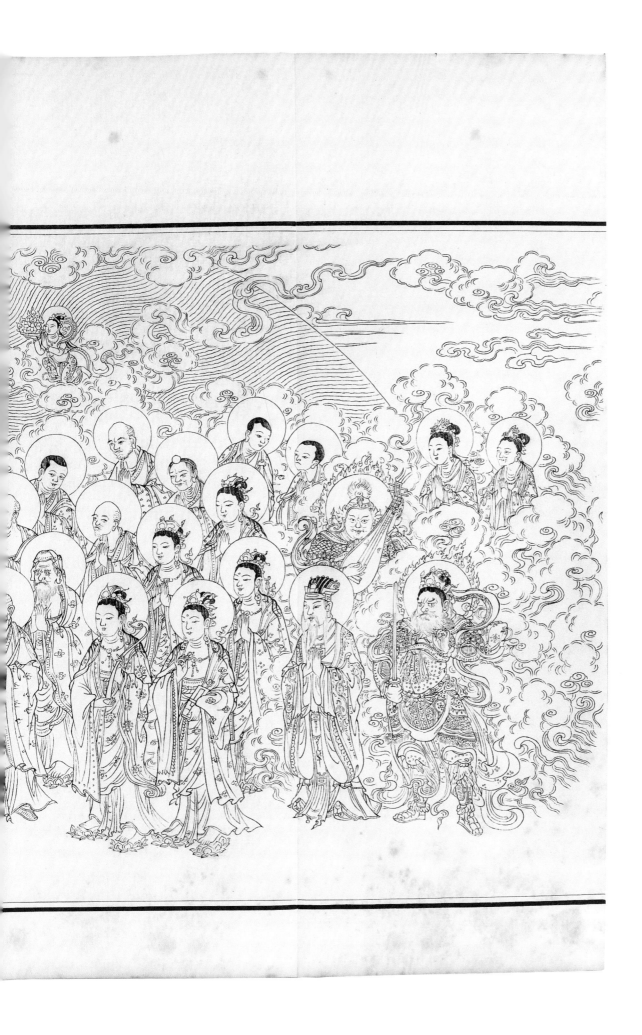

17.《圣祖御书般若波罗蜜多心经》

不分卷
康熙六十一年（1722）
内府刊本
版框纵 28.7 厘米　横 15.4 厘米

　　经折装，每半开三行，行六字，上
下双边，大字楷书。唐代释玄奘译，清
圣祖玄烨手书上版，末署"康熙六十年
岁次壬寅七月中元日敬书"。

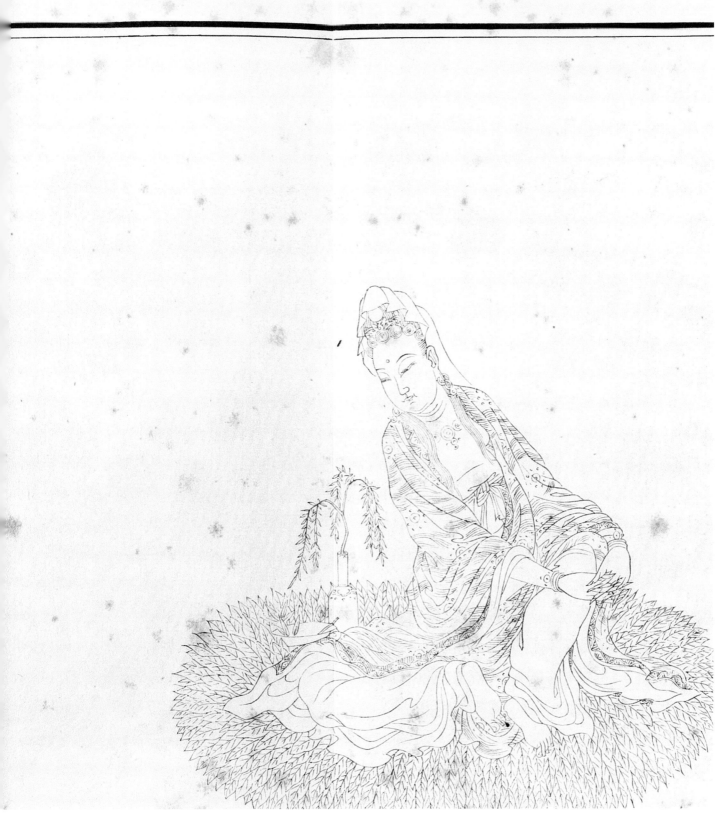

18.《摩诃般若波罗蜜多心经》

不分卷
雍正元年
内府刊本
版框纵 26.1 厘米　横 12.9 厘米

推篷装，每半开四行，行十八字，藏满蒙汉四体文字,字数不同。卷前有"御制摩诃般若波罗蜜多心经序""御制重刻心经全本序"。

卷前有观音像，卷末有韦驮像，版画雕刻粗劲有力，庄重大气，朴实但不失为佳作。其扉画颇有特色，版面分上下两栏，采用上文下图的传统形式，图中绘四臂观音居中趺坐于莲台，着天冠，颈饰璎珞，身披天衣，下着团花裙裤，衣冠华丽中见清雅。头光背光，周围环绕云纹图案。背景取真实景观入图，山脉绵延，由近及远，间以葱茏的林木、飘动的云霞，构成了十分清雅的画面。观自在菩萨的造型具有藏传佛教特色，景观则全是汉地的画法，构图手法颇似西藏一些绘画流派的风格，雍正帝崇信喇嘛教，这幅作品很有可能就出自西藏佛画家之笔。

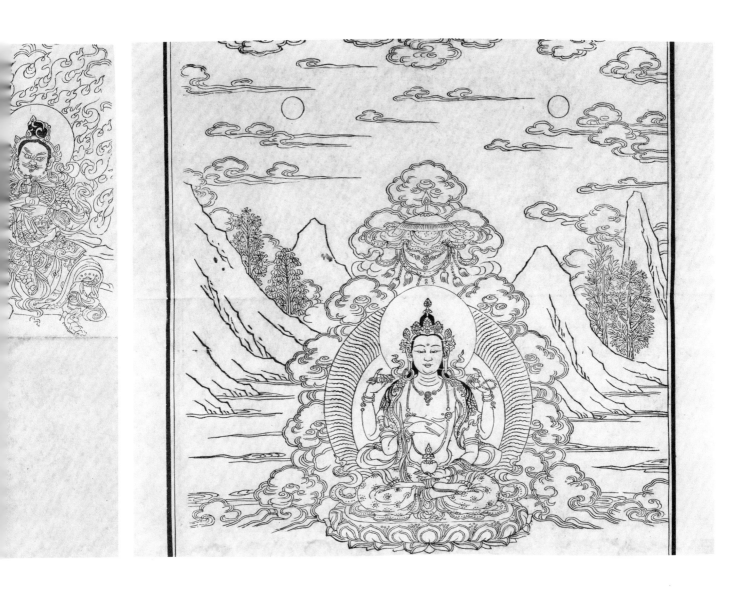

19.《黄道总星图》

不分卷
雍正元年
刻本
版框纵 39.4 厘米　横 62.4 厘米

　　此图由德国传教士戴进贤制作，耶稣会士意大利人白明镂为铜版刻印。

　　戴进贤，德国天文学家，耶稣会传教士，于康熙五十四年来华，供职于钦天监。雍正三年（1725）授钦天监监正，雍正九年（1731）加礼部侍郎，在清廷供职达二十九年之久，编纂有《黄道总星图》《历象考成后编》《仪象考成》等书。《黄道总星图》是以黄极为中心，以外圈大圆为黄道的南北总星图，共图二幅。在此图内，戴进贤对南怀仁的《灵台仪象志》有所补充，并新增了当时欧洲天文学家伽利略、卡西尼、克里斯蒂安·惠更斯等人的一些天文学新发现，是继南怀仁《灵台仪象志》之后的一幅很重要的星图。

　　《黄道总星图》是一幅具有明显西洋风格的铜版图，其镂刻之精细远胜于木刻星图。

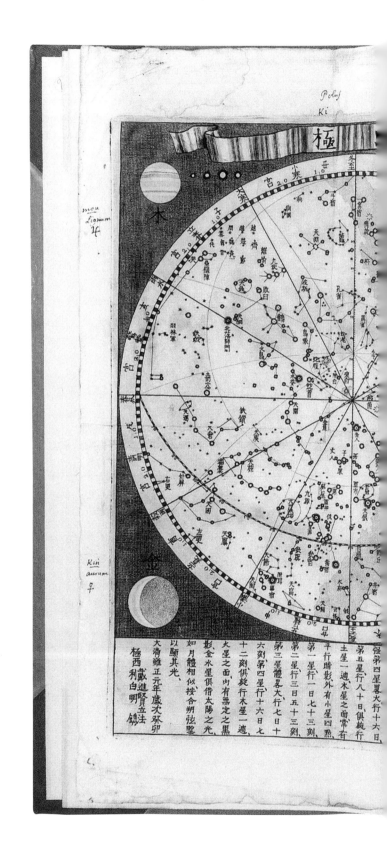

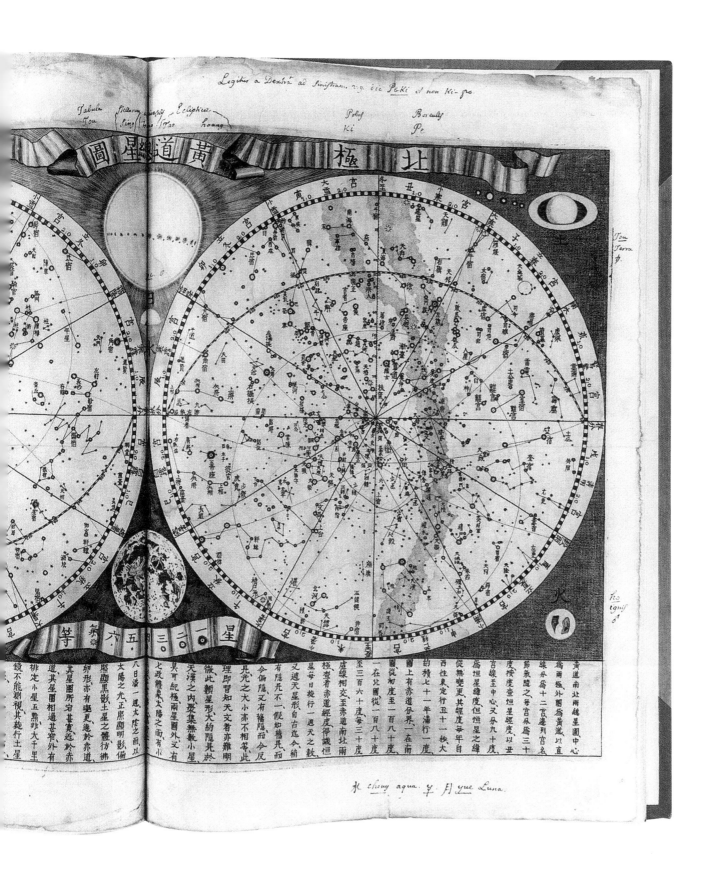

20.《钦定古今图书集成》

一万卷　目录四十卷　五千零二十册
雍正四年
内府铜活字印本
版框纵 21.3 厘米　横 14.9 厘米

半页九行，每行二十字，四周双边，白口，单鱼尾。卷前有雍正四年御制序，次雍正三年蒋廷锡等进书表及凡例。版心上方镌"古今图书集成"六字。清代蒋廷锡、陈梦雷等辑。康熙四十年（1701），陈梦雷开始编辑该书，四十五年（1706）初稿告成，陈又耗费相当长时间对其进行校正整理，康熙五十五年（1716）方进呈全书。康熙帝阅后大加赞赏，赐名《古今图书集成》，并于同年设馆继续增订，约于五十八年（1719）完成排印。然未及竣工，康熙六十一年圣祖仁皇帝薨逝，雍正帝继位，陈梦雷因参与王储之争获罪流放，此书的印刷随之中断。雍正元年，皇帝敕蒋廷锡继续编校、印刷此书，雍正四年告成。

是书为我国现存规模最大、体例最善、用途最广泛的一部类书，被西方学者誉为"康熙百科全书"，雍正帝在御制序中赞誉该书为"成册府之巨观，极图书之大备"。全书分为历象汇编、方舆汇编、明伦汇编、博物汇编、理学汇编、经济汇编六大汇编，六汇编下共分三十二典，典之下又分若干部，共六千一百零九部。每部之下，先列汇考，次列总论，有图表、列传、艺文、选句、纪事、杂录、外编等项目。

《钦定古今图书集成》的文字部分为铜活字印刷，镌刻工整，印刷清晰，规模庞大，史无前例，在我国及世界活字刷印史上占有十分重要的地位。其中方舆汇编、博物汇编、经济汇编等部分附有大量精美的木版画插图，共计百余册，"山川典"中的版画最为著名。这部分图作构图新颖而富有变化，真实地反映了不同地点的地貌特色。画家与刻工的共同创作，使画面充满艺术性。

是书版本众多，最早为雍正四年铜活字印本，共刷印六十四部，并样书一部，每部五千零二十册，五百零二函，有开化纸及太史连纸两种印本。另有《古今图书集成图》一百二十卷本，是书为插图版画结集，现藏中国国家博物馆。第二次印本为光绪十四年（1888）英国人安·美查和弗·美查兄弟在上海设立图书集成印书局刊印此书。此版本用铅字印成，共计一千五百部。第三次印本为光绪十六年（1890）光绪帝命上海同文书局照铜活字本描润石印出版一百部，并加《考证》二十四卷。五十部运回北京，送到宫内三部，并送各大使馆等机构，另五十部于上海因火灾全部被毁，部分描润底本现藏清华大学古籍部。另有上海中华书局缩印的铜活字本，分装八百册，又附《考证》八册以及 1985 年四川巴蜀书社影印本等。

欽定古今圖書集成總目

曆象彙編

乾象典　二十一部　一百卷

歲功典　四十三部　一百一十六卷

曆法典　六部　一百四十卷

庶徵典　五十部　一百八十八卷

方輿彙編

坤輿典　二十一部　一百四十卷

職方典　二百二十三部　一千五百四十四

制凡以民用所資不容或闕也

欽定古今圖書集成

卷八百十三　博物彙編藝術典

欽定古今圖書集成

卷□十五　博物彙編藝術典

欽定古今圖書集成

博物彙編藝術典

雞冠圖

王世懋花疏

　雞冠

秋葵雞冠老少年秋海棠皆點綴秋容草花之佳者

雞冠須矮腳者種磚石砌中其狀有掌片毯子纓絡

其色有紫黃白無所不可

本草綱目

　雞冠釋名

李時珍曰以花狀命名

　集解

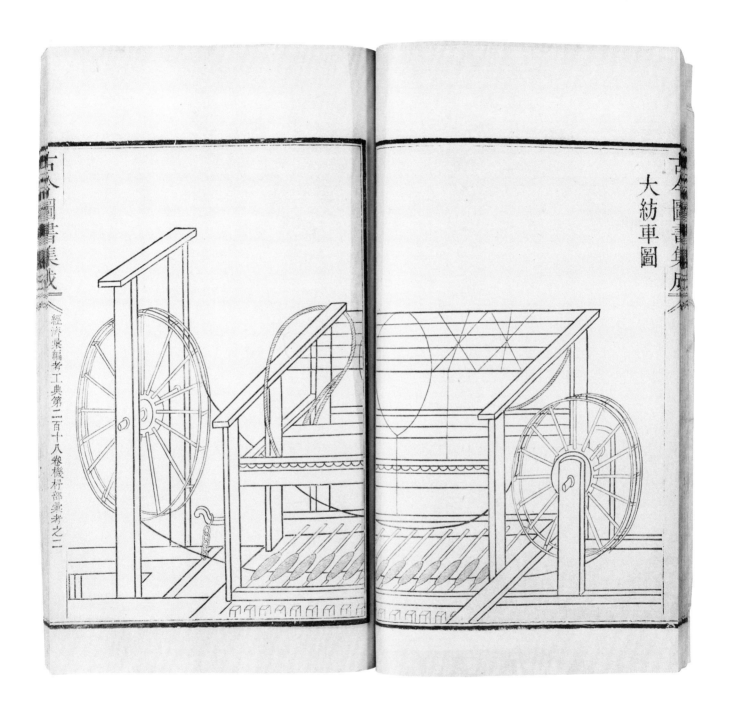

古今圖書集成

經濟彙編考工典第二百十八卷機杼部彙考之二

詩經

大雅卷阿

鳳凰于飛翽翽其羽亦集爰止

傳鳳凰靈鳥仁瑞也雄曰鳳雌曰凰翽翽衆多也

正義禮運云麟鳳龜龍謂之四靈鳳亦鳳類故俱云靈鳥言此鳥有神靈也言仁瑞者五行傳及左氏說皆云貌恭體仁則鳳凰翔言行仁德而致此瑞毛此意用臣之仁以致南方鳳昭二十九年左傳云水官廢矣故龍不生彼言臣修水職致東方龍

鳳凰圖

古今圖書集成

博物彙編禽蟲典第五卷鳳凰部彙考之二

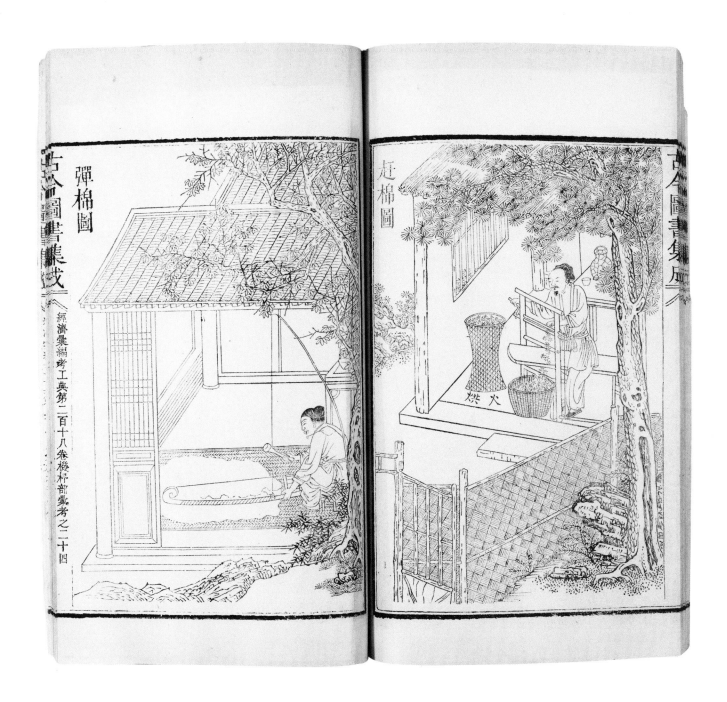

彈棉圖

《經濟彙編考工典第二百十八卷機杼部彙考之二十四

茋棉圖

烘火

一百二十卷
雍正年间
内府刻本
版框纵 21.3 厘米　横 14.9 厘米

　　是书为《钦定古今图书集成》插图版
画结集，现藏于中国国家博物馆。

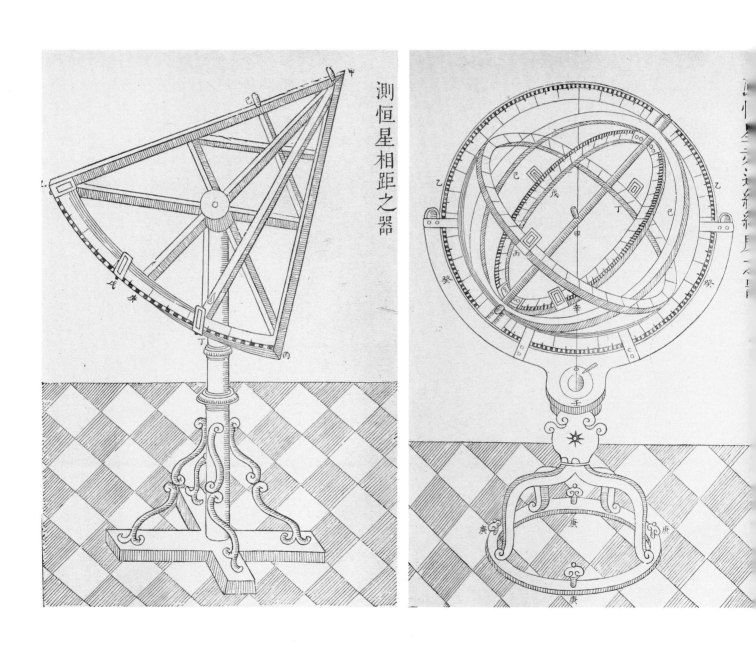

月受日
光地上
見晦朔
弦望圖

22.《圆通妙智大觉禅师语录》

二十卷
雍正五年（1727）
内府刊本
版框纵 27.8 厘米　横 12.8 厘米

经折装，每半开五行，每行十七字。
清代释性音撰，实力、实慧编。性音，
康熙十年（1671）生人，二十四岁出家
为僧，康熙四十六年（1707）为京都柏
林寺首座，后为大觉寺方丈。雍正四年
圆寂，撰有《十会语录》《外集宗鉴法林》
等书。雍正帝在其藩邸时曾召见过性音，
认为其见地高深，阐发微妙，性音圆寂后，
雍正帝追赐其为国师，又命其弟子实力、
实慧等辑其语录，并亲自为之作序，由
翰林院编修吴世棻行楷手书上版，并将其
语录收入《龙藏经》当中。

　　《圆通妙智大觉禅师语录》内容为寺
录、普说、法语、佛事等十项解语。卷
前扉页画为佛说法图、龙纹牌记，卷末
有韦驮像。图版刀笔圆润活泼，细腻生动，
为清早期佛经扉页画的代表作。

御製性音禪師語錄序

佛氏見性明心之學圓通澂妙非思憲

言語所可及故以不落言詮不立文字

為第一義然瞎室通明於慧炬迷津待

渡於慈航不有無言之言孰彰正覺是

以切實指點奧際為人隨方立意應緣

說法靈機慧辯自具苦心此禪宗語錄

所為與梵夾俱傳也朕普藩邸多暇披

閱經史之餘博觀內典於性宗奧旨實

有契悟日時與禪僧相接惟圓通妙智

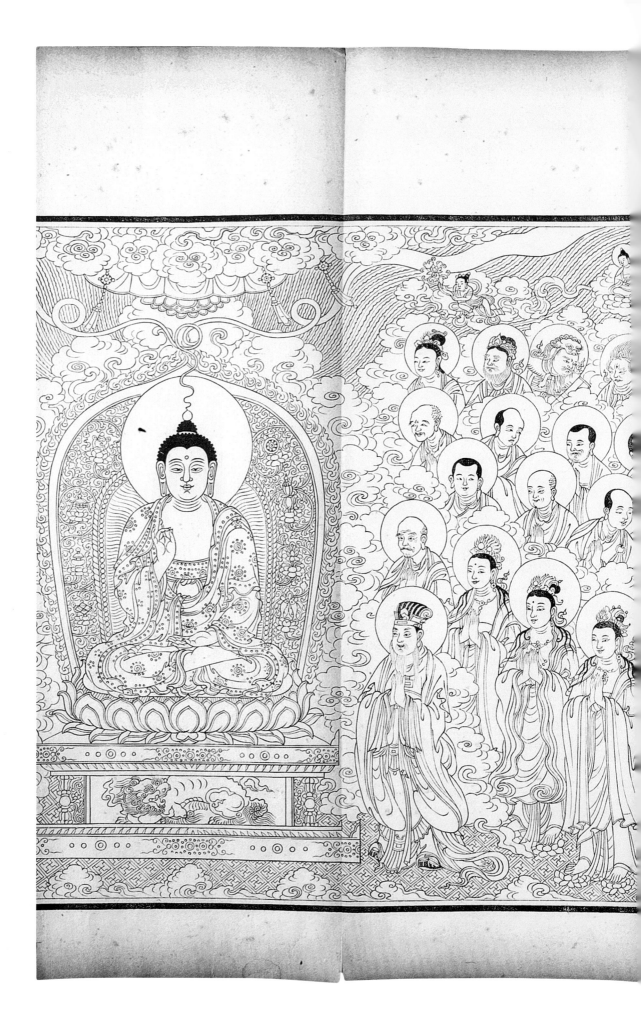

大清雍正五年

23.《圆通妙智大觉禅师语录》扉页书版

雍正五年
内府刻版
版纵 23.7 厘米　横 56 厘米

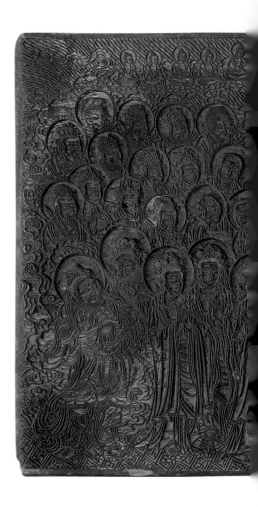

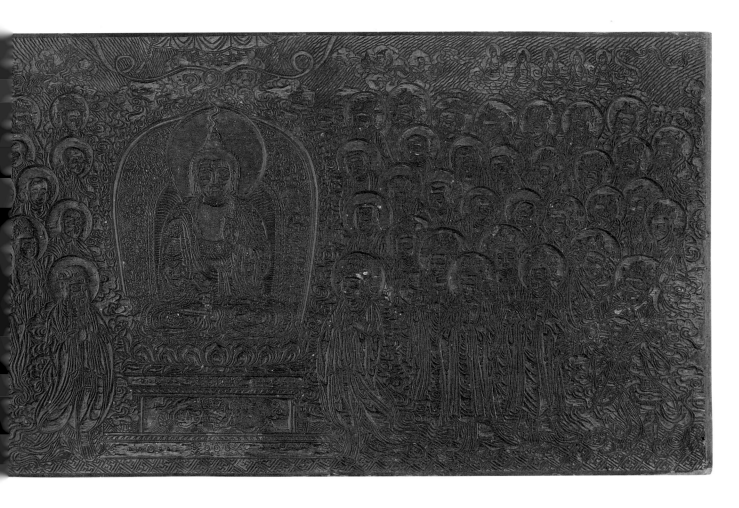

24.《钦定书经传说汇纂》

二十一卷　首二卷　书序一卷
雍正八年
内府刊本
版框纵 22 厘米　横 15.3 厘米

半页八行，经文每行十八字，注文大字低一格，每行二十字，小字双行同，白口，四周双边，单鱼尾。清代王顼龄等撰。

《书经》即《尚书》，乃七古之书，也称《书》，为《十三经》之首，是上起唐虞下迄秦穆的中国上古档案汇编，相传为孔子所辑。康熙十九年圣祖玄烨敕撰《日讲书经解义》，于康熙六十年又命儒臣荟萃自秦汉至明代诸家对《尚书》的研究成果辑成此书，以备众家之说。雍正八年编撰完毕，皇帝御笔作序刊行。

是书内附插图多幅，其中"大辂"图为"太常之旗以备祭祀所乘"，是图绘制笔墨细秀清劲，镌刻精整细密，为古代稀见绘有运输工具之版画珍品。

皇考尊崇經學啟牖萬世

之盛心顧不美歟是為

序

勅敬書

雍正八年仲春十二日

都察院左副都御史臣王圖炳奉

欽定書經傳說彙纂卷第一

虞書

集傳 虞舜氏因以為有天下之號也書凡五篇

　　曰虞書凡十六　德明陸氏

　　篇十一篇七。堯典雖紀唐虞之事然本虞史所作。

　　故曰虞書其舜典以下夏史所作當曰夏書春秋傳

　　亦多引為夏書此云虞書或以為孔子所定也

書傳圖

唐虞夏商

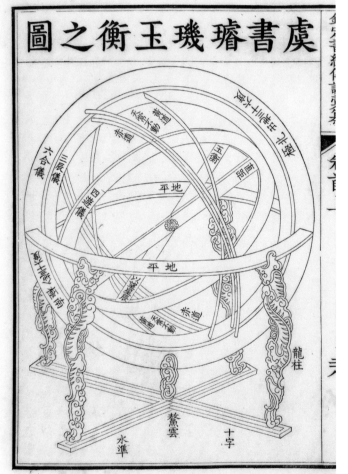

虞書書璿璣玉衡之圖

（図中注記）六合儀　三辰儀　赤道　平地　四游儀　平地　赤道　玉衡　龍柱　鰲雲　十字　水準

欽定書經傳說彙纂卷第一

虞書

【集傳】虞舜氏因以爲有天下之號也書凡五篇陸氏德明曰虞書凡十六篇十一篇亡堯典雖紀唐堯之事然本虞史所作故曰虞書其舜典以下夏史所作當曰夏書春秋傳亦多引爲夏書此云虞書或以爲孔子所定也

【集說】孔氏穎達曰莊八年左傳引夏書曰臯陶邁種德僖二十四年左傳引夏書曰地平天成二十七年引夏書賦納以言襄二十六年引夏書與其殺不辜寧失不經皆在大禹謨臯陶謨當云虞書而

堯典　一

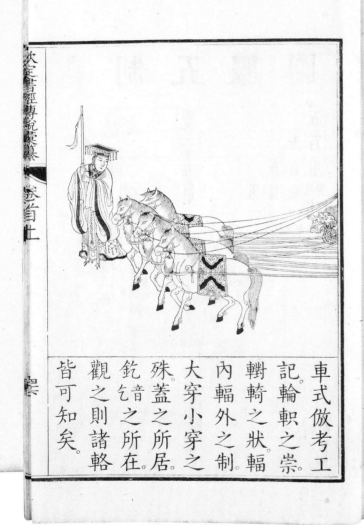

大輅

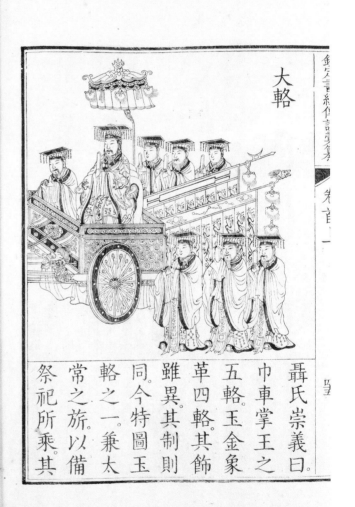

聶氏崇義曰。
巾車掌王之
五輅。玉金象
革四輅其飾
雖異其制則
同。今特圖玉
輅之一。兼太
常之旂以備
祭祀所乘其

車式倣考工
記輪軹之崇。
輈軥之狀輻
內輻外之制。
大穿小穿之
殊蓋之所居。
銳音乞之所在。
觀之則諸輅
皆可知矣。

25.《二十八经同函》

一百四十七卷
雍正十三年（1735）
内府刊本
版框纵 20.2 厘米　横 14.2 厘米

　　是书收《思益梵天所问经》《佛说贤
首经》《佛说白衣金幢二婆罗门缘起经》
《佛说魔逆经》《大明仁孝皇后梦感佛说
第一希有大功德经》《妙法莲华经》《无
量义经》《大佛顶如来密因修证了义诸菩
萨万行首楞严经》《金刚般若波罗蜜经》
《维摩诘所说经》等佛经二十八种。每种
经卷首附佛说法图，卷末有韦驮像，牌
记为五龙环绕碑形。是书每卷卷首所附
版画插图镌刻相当繁复精细，各种形象
生动逼真，是当时佛教经卷扉页画的代
表作品。

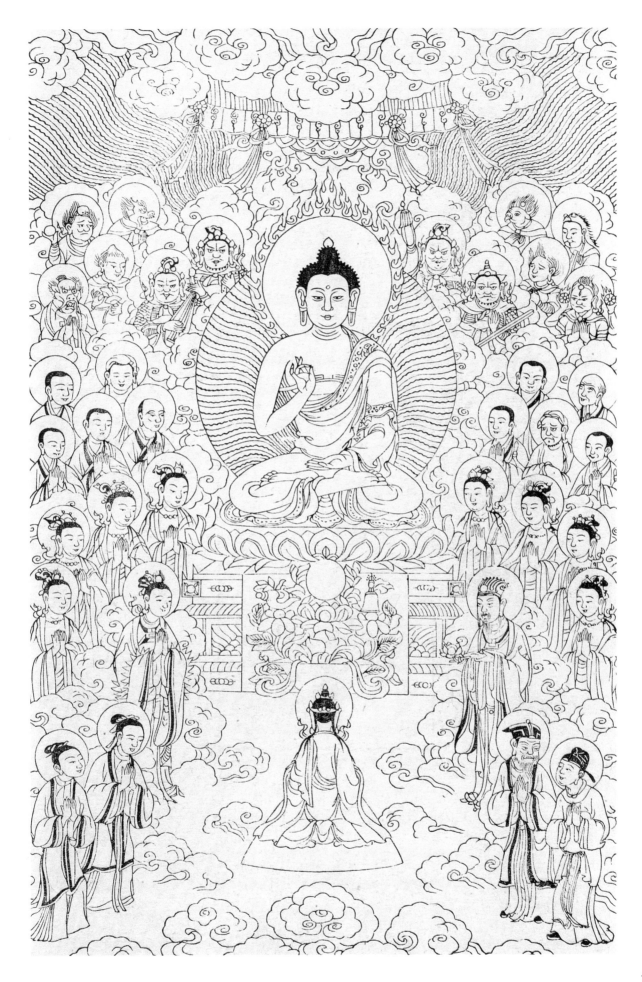

26.《御录经海一滴》

六卷
雍正十三年
内府刻本
版框纵 17.5 厘米　横 13 厘米

半页十行，行二十字，四周单边，白口，单鱼尾。卷前有雍正十三年"御录经海一滴序"，序后钤"圆明主人""雍正宸翰"二玺，再后为说法图和总目。卷后有韦驮像及雍正十三年"御制大般涅槃经跋"，亦钤"圆明主人""雍正宸翰"二玺。

《御录经海一滴》乃清世宗胤禛辑录，雍正帝认为佛经文字至为浩瀚，"纵以大海量墨，须弥聚笔，写之而不能尽"。乃节录《圆觉经》《金刚经》等二十部佛经，每部仅节录数十则，辑为六卷，以便于展诵。节录的部分正是他着力宣扬的内容，是书收入《龙藏经》之中。

菩薩居於寶城但莫執義上之文隨語
生解而須探徵下之名契會本宗言
實合真心心消歸自己將積此眾漱
定到頂彌之高廣具舉如一滴已同瀛
瀚之清涼矣是為序。

雍正十三年乙卯二月十五日沽華

27.《龙藏经》

一千六百七十种　七千二百四十卷
雍正十一年（1733）至乾隆三年（1738）
内府刊本
版框纵 27.2 厘米　横 12.9 厘米

经折装，半开五行，每行十七字，上下双边，亦称《乾隆版大藏经》《清藏》。清代允昼、释超盛等编。

《龙藏经》是清代官刻的一部汉文《大藏经》，是以明代的《北藏》《南藏》为底本，略加增删，编辑而成。全书以《千字文》字序排列，始于"天"，终于"机"。增加的部分包括明清时期著名僧人的语录、杂著，另外还有雍正帝所著《御选语录》及《御录宗镜大纲》，删除了如《出三藏记集》《佛祖统纪》等重要典籍，是书的增删反映了雍正帝对于不同教派褒贬取舍的态度。乾隆三十八年，因文字狱抽毁其中的五种七十三卷，该藏实有一千六百六十五种，七千一百六十七卷。由上可见，相比明刻诸藏，是书具有明显的时代特征。

《龙藏经》的编刊工程浩大，很多精通佛学的学者、著名的禅师都参与其中，加上官员和负责雕刻、刷印、装潢的工匠，共计有千余人。这部《大藏经》刻成后，初印一百零四部，颁行各地主要寺庙，此后直至清末，各地寺院住持先后出资请刷了数十部，民国初年宋哲元等人也集资刷印过二十二部，先后刷印总数不过二百部，现今流传数量无多。《龙藏经》共有书版七万九千余块，均特选山东、直隶出产的优质梨木，版两面刻字，字体工整，笔锋秀丽，镌刻精湛，如出一人。原经版现保存完好，是我国历史上唯一保存下来的汉文《大藏经》经版，弥足珍贵。1989 年，文物出版社用原版重新刊行，名为《乾隆版大藏经》。

各函首册前有佛说法图，后有韦驮像，画面皆同，为用同一块版轮番施印于各卷首尾而成，画面整体庄重而又生动，是非常珍贵的版画艺术佳作。

大般若波羅蜜多經卷第一

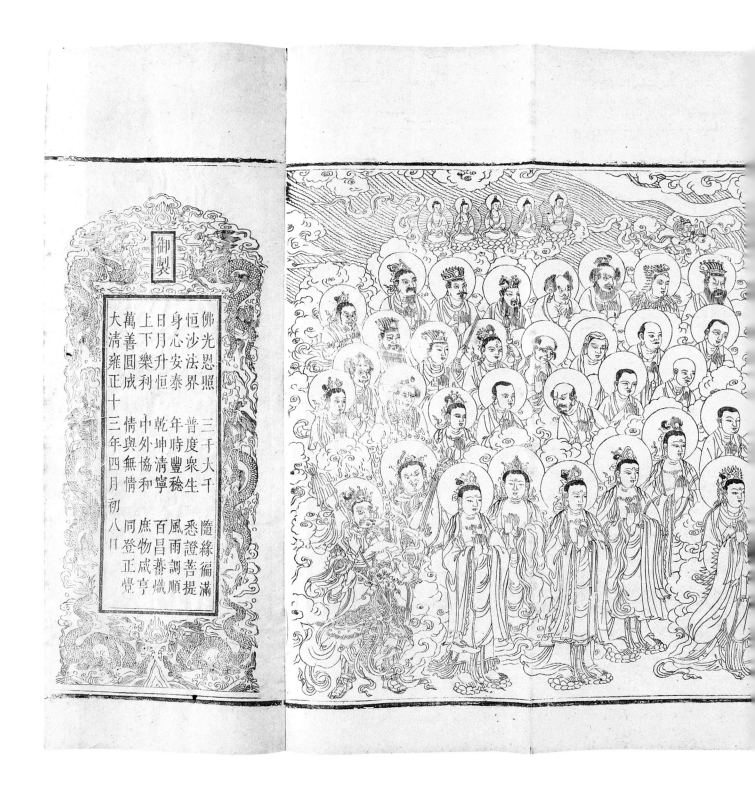

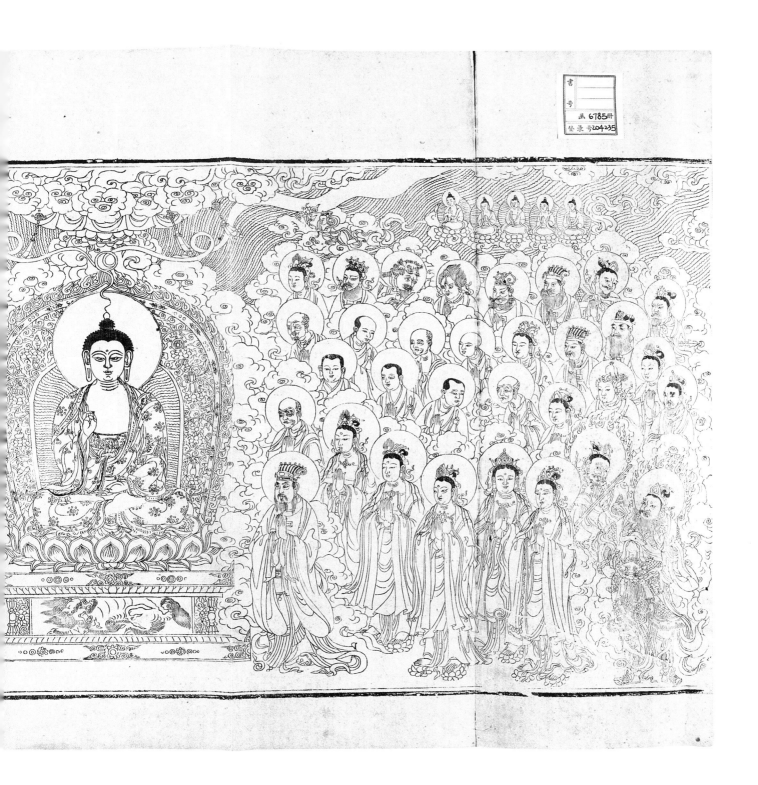

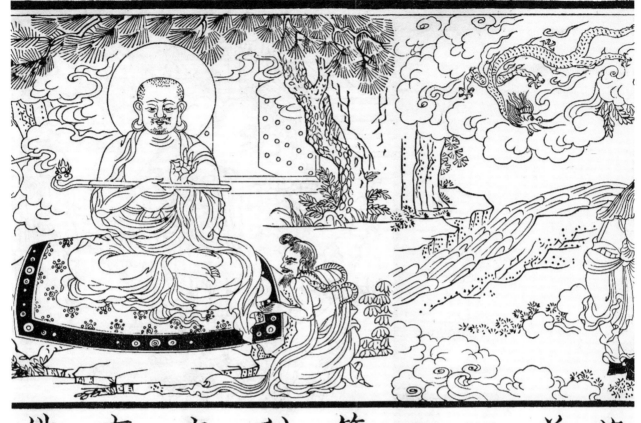

將入涅槃乃以法付其
弟子優波毱多說偈曰
非法亦非
說是心法時　是法非心法
百九　　　五
第四祖優波毱多吒
利國人姓首陀氏師
商那和修出家得道
有異迹號爲無相好
佛度人最衆所記其

始祖釋迦牟尼

佛示生於中天

竺國爲淨飯聖

王之子尋捨轉

輪聖王位出家

成無上道轉大

法輪其後七十

百九

三

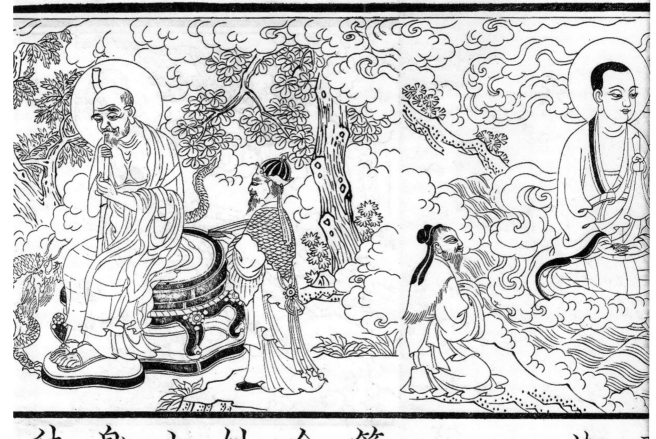

迦者說偈曰

本來付有法　付了言無法

各各須自悟　悟了無無法

第三祖商那和修亦曰

舍那婆斯摩突羅國人

姓毗舍多氏在母之胎

六年生有自然之服隨

身而長出家爲阿難之

徒預受佛記居優留茶

28.《工程做法》

七十四卷附《简明做法册》一卷
乾隆元年
内府刊本
版框纵 20.5 厘米 横 14 厘米

　　半页九行，行二十字，白口，四周双边。版心上分别镌刻"工程做法""简明做法"等字样。清代允礼等纂修。

　　清代自雍正年后，内务府并工部所承担的营造工程逐步增加，为统一规范，便于管理，工部会同内务府主编了《工程做法》一书，自雍正九年开始编撰，历时三年完成。全书内容分为各种建筑工程做法条例以及工料定额销算两大部分，其编纂目的在于统一官造建筑的营建标准，加强对官工的工程进度管理，并作为主管部门验收以及核销工料的文书依据。是书重于说明通用规范以及经济销算，对于工程的具体操作方法则多简略，曾被人诟病"不足为工程做法"，但其中记载的有关建筑设计的基本原则和工程技术的具体处理方法仍有颇多可取之处。

　　这部书虽然以文字说明为主，但也附有大量细致的插图，条理明晰，图文并茂，切于实用。

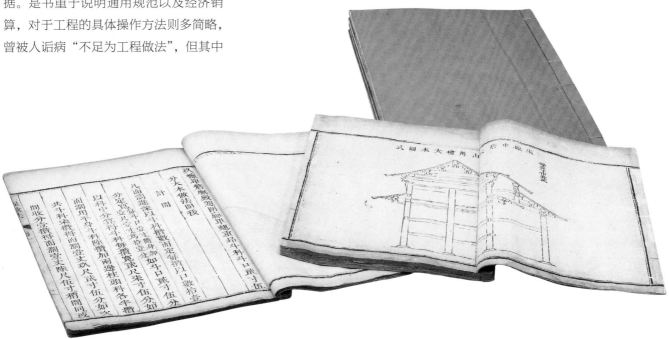

玖檁樓房大木圖式

每壹寸伍分作壹丈

大木圖式 陸檁小式

每壹寸叁分作壹丈

歇山正樓大木圖式

茱檁叁滴水

每壹寸作叁交

式圖木大房倉

挑檐壹拾

每壹寸作壹丈

肆柱方亭大木圖式

每貳寸作壹丈

朱檁小式大木圖式

每貳寸作壹丈

叁檩垂花門大木圖式

每肆寸作壹丈

伍檩歇山轉角閘樓大木圖式

每貳寸作壹丈

133

29.《太上洞玄灵宝高上玉皇本行集经》
附《无上玉皇心印妙经》乾隆二年刻本

四卷
乾隆二年（1737）
内府刊本
版框纵 17.6 厘米　横 12.8 厘米

　　经折装，每半页五行，行十三字。
卷前有扉画，素描墨印玉皇大帝及诸神
朝天图，卷后有韦驮像。
　　是经另有顺治十四年、康熙五十一
年内府刊本。

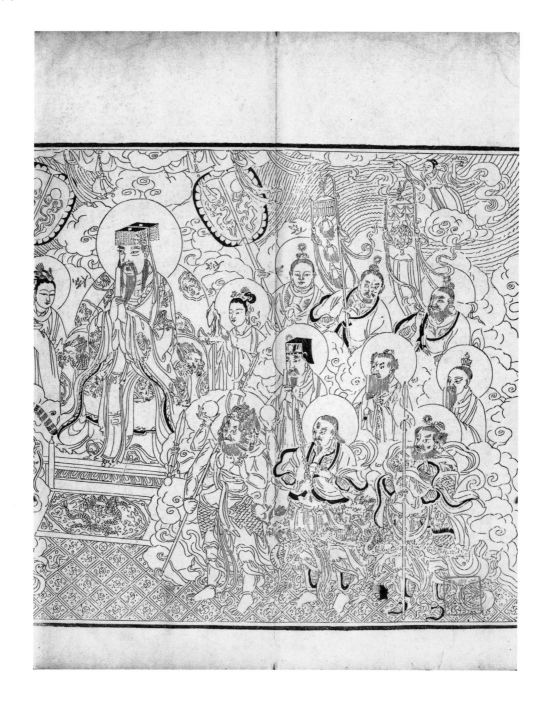

常轉法輪普度羣品。為如上緣。稽

首稱念

太上無極大道。

至真三十六部尊經真文寶符。

太上三尊十方眾聖玄中大法師。

玉經中無鞅數眾神仙。不可思

議功德。

乾隆二年三月二十日臣張照奉

勅薰沐敬書

30.《御制耕织图》乾隆年拓印本

二卷
乾隆四年
内府精拓刻印本
版框纵 20.2 厘米　横 26.2 厘米

　　经折装，耕二十三图，织二十三图，左图右诗，图为木版镌刻，诗文为木刻乌金亮墨拓印，开本纵 28.5 厘米，横 27.9 厘米。卷前有康熙三十五年春月社日御题并序，乾隆四年夏月既望御题并序。首钤"乾隆御览之宝"，末钤"避暑山庄宝"玺。

　　从刻印效果上看，该图仍沿用康熙年之旧版，图版是两个半版所拼，从画面上看，一些图中间出现了上下接缝错位的现象，乃书版时间久远变形的缘故。这种特殊的印刷方法我们称之为拼版印刷。

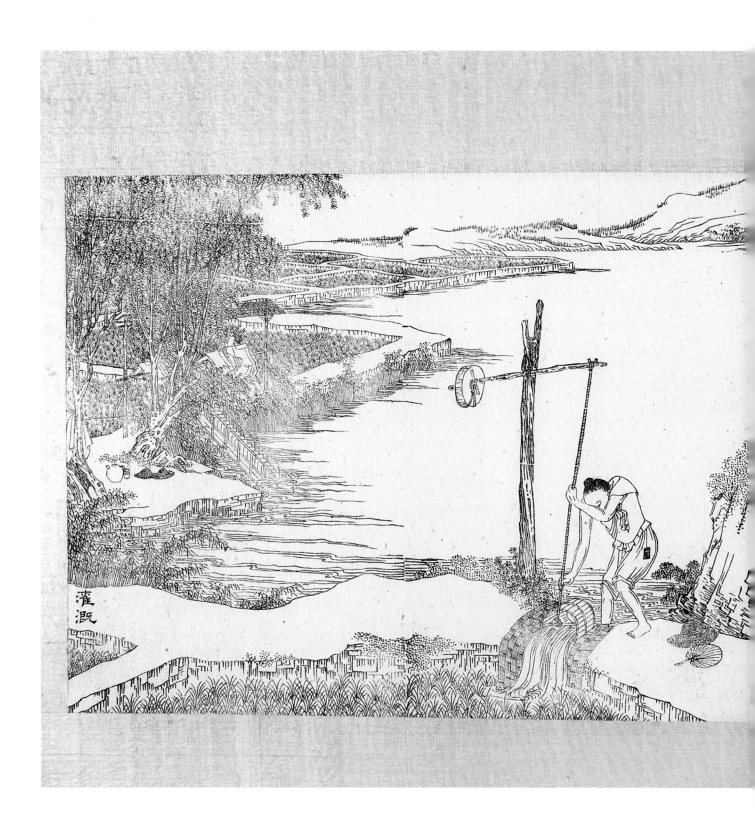

灌溉

草既薅訖決去水曝根令堅量時水旱而溉之
已乾之泥得水蘇融不三五日稻苗蔚然其器
有翻車筒斗刮車以取於塘連筒架槽取於澗
轉筒車取於溪桔槔轆轤取於井

塍町六月水泉澌引
澗通渠迅若飛轉君
桔槔筋力瘁斜暘西
六未云晴

抱甕終輸氣力微桔槔輪
轉迅如飛池塘水滿新禾潤
樹下乘凉待月歸

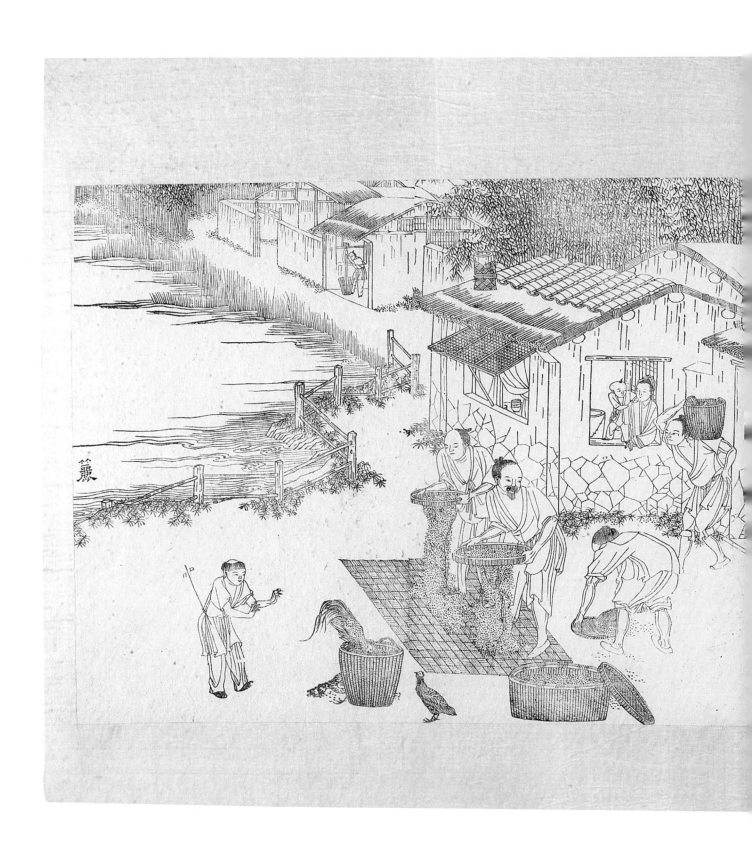

籠以除粗取精也環竹為筐踈密其底以漏穀

物其制有三踈而深者用於撲禾後穆粒同貯

而篩之上餘穰槀下留穀粒密者稍淺簁後用

之尤密者春後用之大者運以架小者以手

諺云嘉穀而終既礱

秋還憂粃去雜粒

皆惜辛苦仍荒家耳

此句珠玑

秋成那得暫遊盤顆粒精

粗欲別雜周折不辭身手瘁

猩餘一掬幾四看

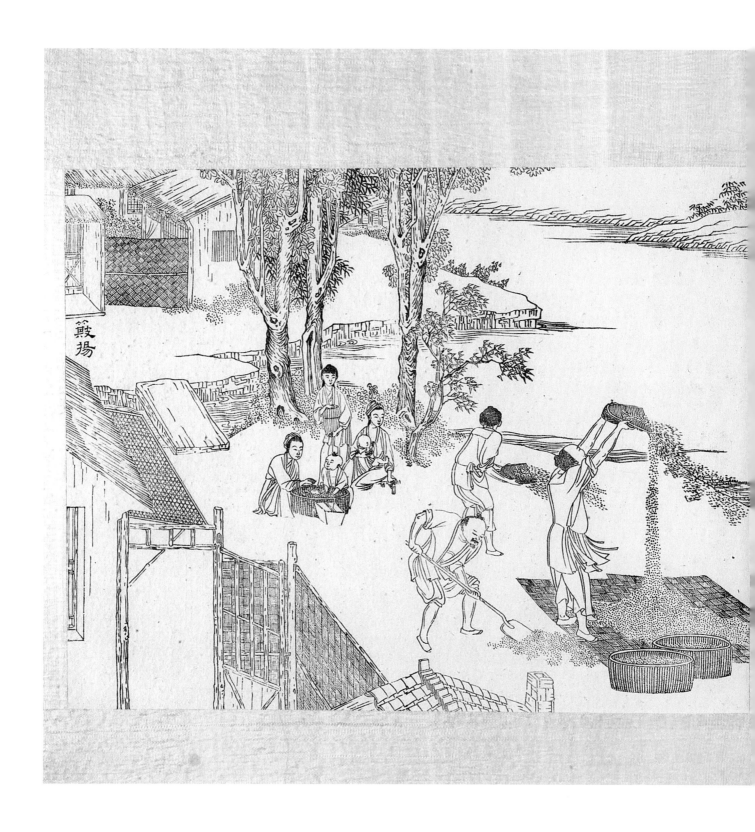

簸揚

聚場圍間兩擊禾穗糠粃襍投於箕順風舉而
擲之乃得淨穀箕或以竹或以柳南北不同其
意與風扇車同但扇車多用於持穗籭穀之後
簸箕颺籃可兼用於舂碓時耳

作苦三時用力凃簸
揚偏杏且風林汪知
白粲流匙滑費兒農
友百種心

郭孫人家荊舍深門前揚
簸趁風林莫令飄墮成狼庚
孫負畊夫力作心

31.《御制耕织图》乾隆年白描本

一册
乾隆年间
内府白描本
版框纵 29.3 厘米　横 21.4 厘米

　　线装，耕图、织图各二十三图，清圣
祖玄烨、清高宗弘历题诗，开本纵 43 厘米，
横 27.4 厘米。图为白描，诗文为刻印。

聖祖御製耕織圖

織目

經	緯	練絲	下簇	採桑	大起	浴蠶
染色	織	蠶蛾	擇繭	上簇	捉績	二眠
攀花	絡絲	祀謝	窖繭	炙箔	分箔	三眠

聖祖御製耕織圖

耕目

入倉	簏	登場	三耘	插秧	初秧	秒秧	浸種
祭神	簸揚	持穗	灌溉	一耘	淤蔭	碌碡	耕
礱		舂碓	收刈	二耘	拔秧	布秧	耙耨

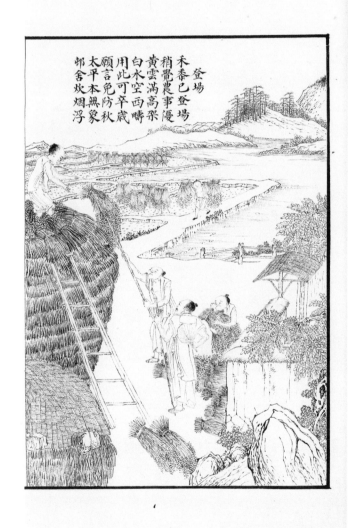

登場

禾黍已登場
稍覺農事慢
黃雲滿高架
白水空西疇
用此可卒歲
顧言免防秋
太平本無象
邨舍炊烟浮

聖祖御製詩
滿目黃雲曉露晞腰鐮穫稻喜晴暉兒童處處收遺穗
村舍家家荷擔歸

世宗御製詩
西成已在望早作更呼謹刈穗香生把盈筐露未乾啄
遺鴉欲下拾穉稚爭歡主伯相慶豐年俯仰寬

高宗恭和
聖祖御製詩
桐風瀟灑露珠晞滿野黃雲映落暉是處腰鐮收穫遍
擔頭挑得萬錢歸

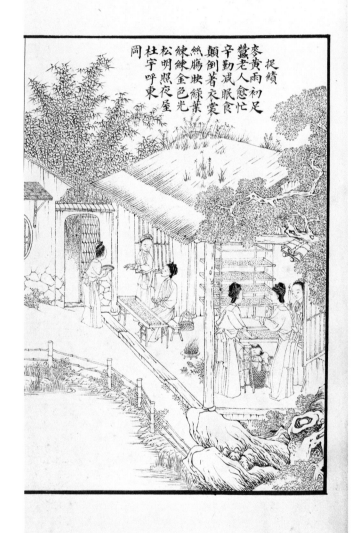

捉績

麥黃雨初足　鶯老人愈忙
辛勤減眠食　顛倒著衣裳
絲腸映綠葉　練練金色光
松明照夜屋　杜宇呼東岡

聖祖御製詩

春深處處掩茅堂滿架吳蠶婦于忙料得今年收繭倍
冰絲雪縷可盈筐

世宗御製詩

今春寒暖勻南陌條桑好箔上葉憂稀枝頭採戒早不
知春幾多但覺蠶欲老阿誰紅粉粧尋芳踏堤草

高宗恭和

聖祖御製詩

春光荏苒去堂堂無那黃鶯一日忙箔上吳蠶方大起
冰絲色映綠筠筐

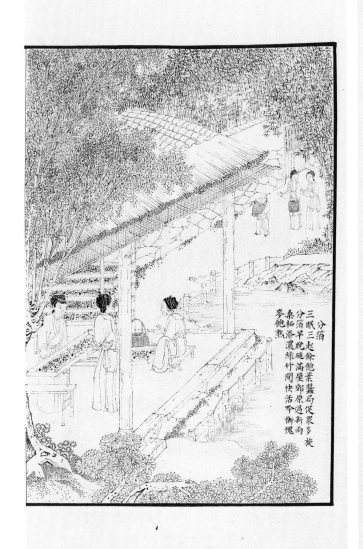

分箔
三眠三起餘飽葉蠶局促衆多旋
分箔早脫砸滿屋郊原過新雨
桑柘漸濃練竹閒快活吟斷愧
麥飽熟

聖祖御製詩
連宵食葉正紛紛風雨聲喧隔戶聞喜見新蠶瑩似玉
燈前點檢最辛勤

世宗御製詩
生熟乃有時老嫩莫紛糅恐煩姑與嬋服勞夜繼晝松
火發瓦盆星芒射陛雷次第了架頭忽忙顧童幼

聖祖御製詩
蠶筐高下架頭分食葉聲煩似雨聞捉績欣看光練練
一家婦女共辛勤

高宗恭和

三耘

農田亦甚劬三復事
耘耔經年苦艱食喜
見苗蕤老農念一
飽對此出隱水願天
均雨暘滿野如雲委

聖祖御製詩

曾為耘苗結隊行更憂宿草去還生壟間餽饁頻來往

勞勤田家婦子情

世宗御製詩

鬱鬱平疇綠勞勞一載耘理苗疏是法非種去宜勤笠

重初收霧鋤輕半帶雲日高忙餉婦稚子故牽裙

高宗恭和

聖祖御製詩

壺漿饁婦大隄行最是畦邊薅易生勞苦再耘還再饁

可憐農叟望年情

32. 绵亿《耕织图》册

一册
乾隆年间
彩绘本
版框纵 9 厘米　横 9.1 厘米

绵亿（1764—1815），为荣亲王永琪第五子，乾隆四十九年（1784）封多罗贝勒，嘉庆四年（1799）正月封荣郡王。绵亿聪慧，工书，其书法姿媚遒劲，绰有晋人风度，为世人所推爱。

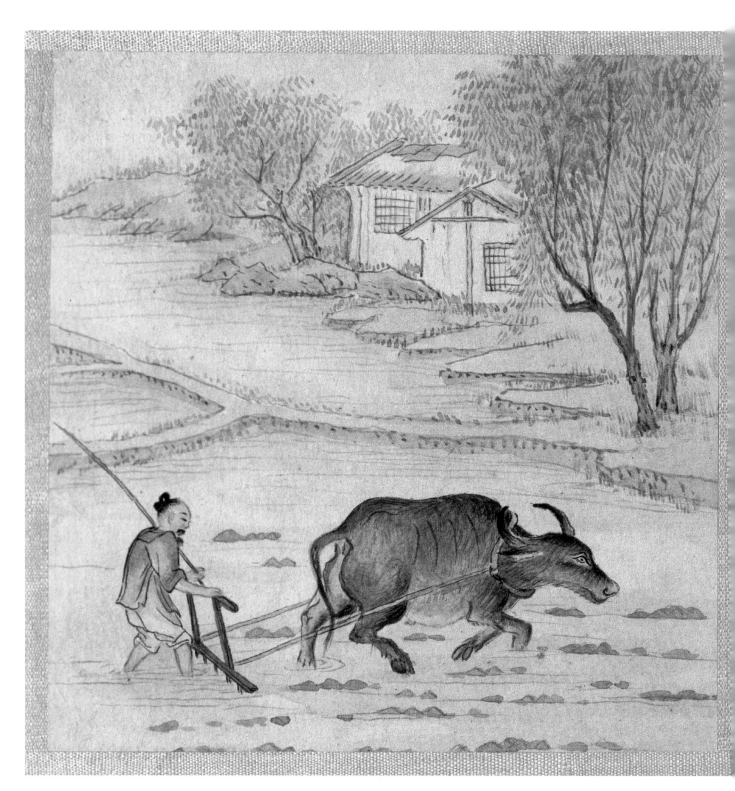

32. 绵亿《耕织图》册

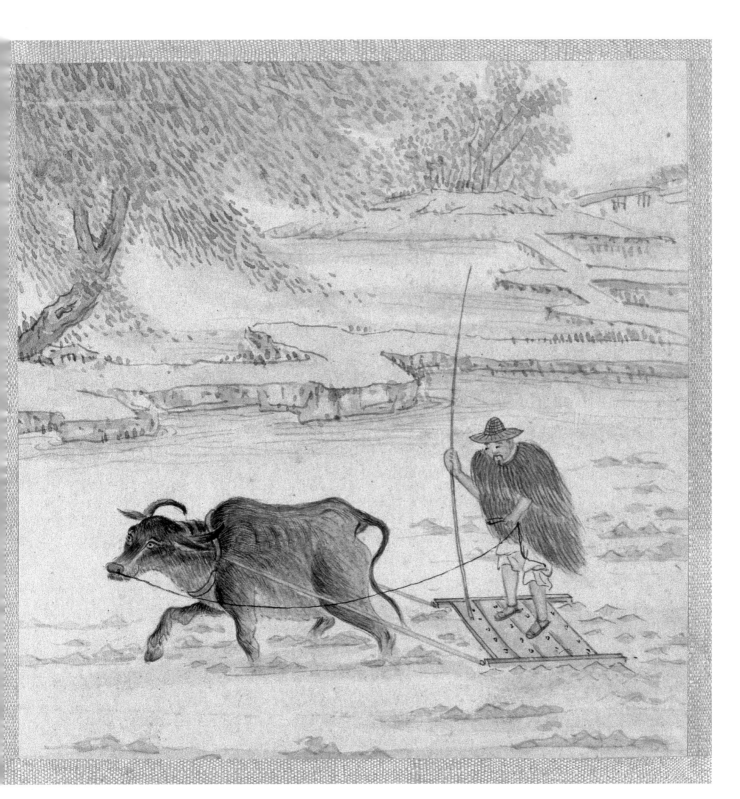

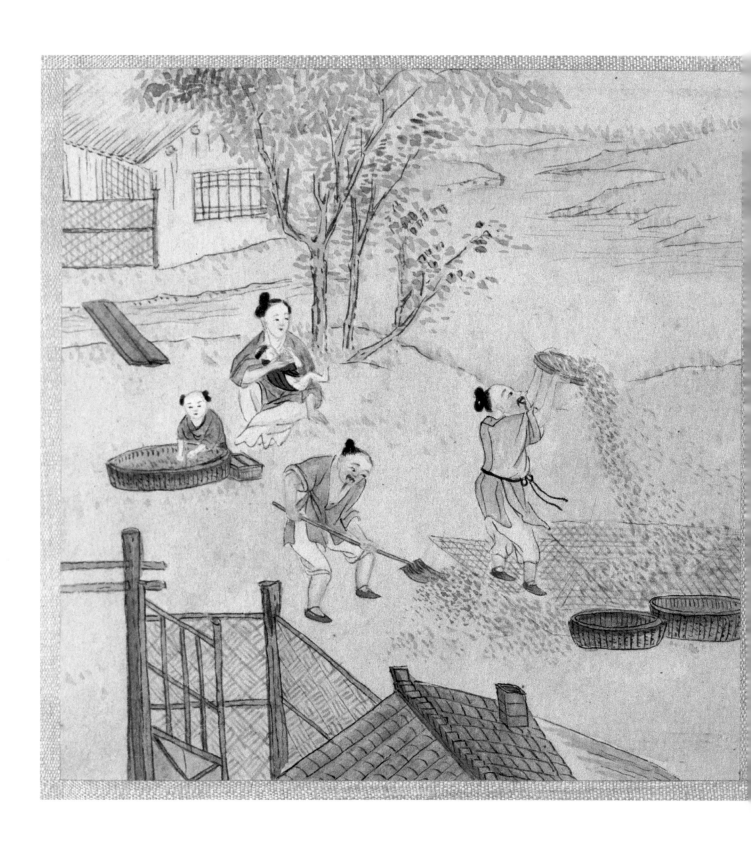

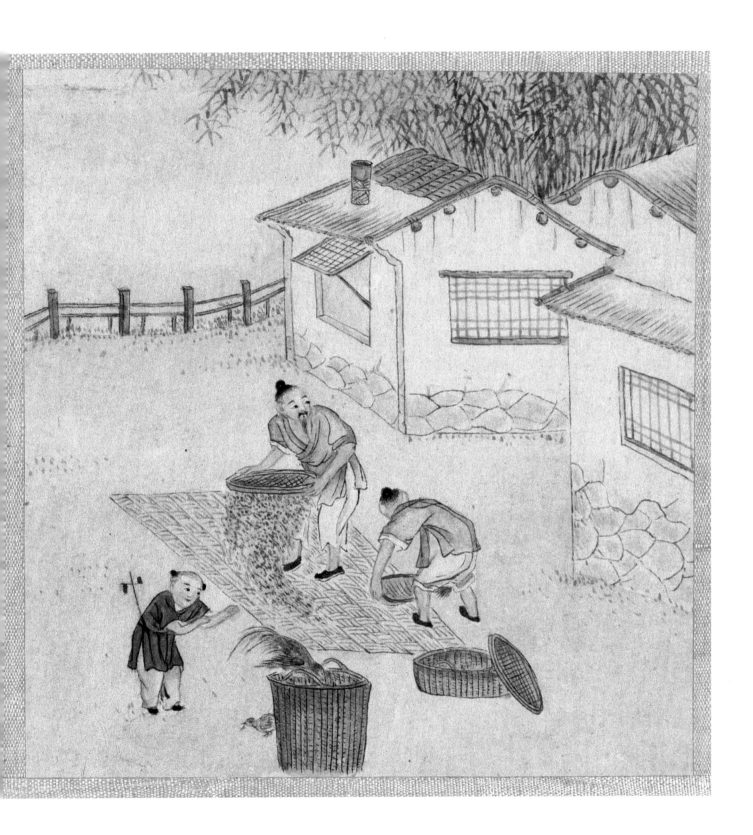

33. 乾隆墨彩《御制耕织图》诗册

四件
乾隆年间
每页纵 12 厘米　横 8.5 厘米

　　亦称"乾隆墨彩耕织图诗瓷版书"，
全书由九十二块黄绢镶边的长方形瓷版组
成。瓷版书以康熙三十五年刻本《御制耕
织图》为粉本烧制，亦有耕图二十三幅，
织图二十三幅，诗文部分只取最后两句。
该作品集绘画、书法、装裱、釉彩艺术为
一体，充分体现了乾隆时期墨彩清新秀雅
的风格。

抱甕終輸畜力涼枯

橰輪轉迅如飛泑塘

松瀟新禾潤秭下秉

涼待月歸

灌漑

二卷
乾隆六年
内府刻朱墨套印本
版框纵 19.4 厘米　横 13.4 厘米

　　半页大字六行，行十三字，小字双行，行二十一字，无行界，白口，四周双边。卷前有康熙五十年六月《御制避暑山庄记》、臣揆叙等跋、乾隆辛酉冬御制序等。是书为乾隆六年高宗弘历在圣祖玄烨三十六景诗的基础上各附诗一首，大臣鄂尔泰为之作注，重新刻印，图乃据康熙本影刻。

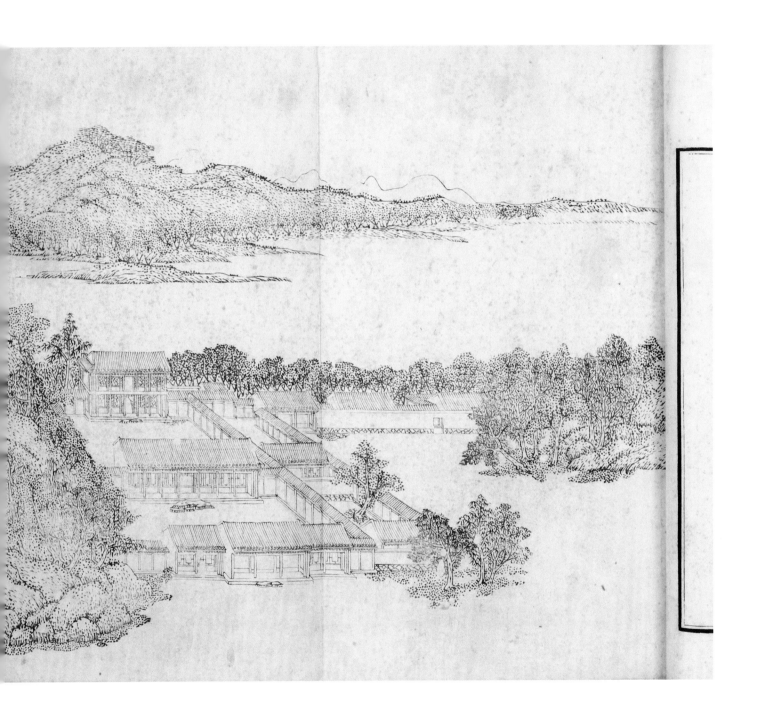

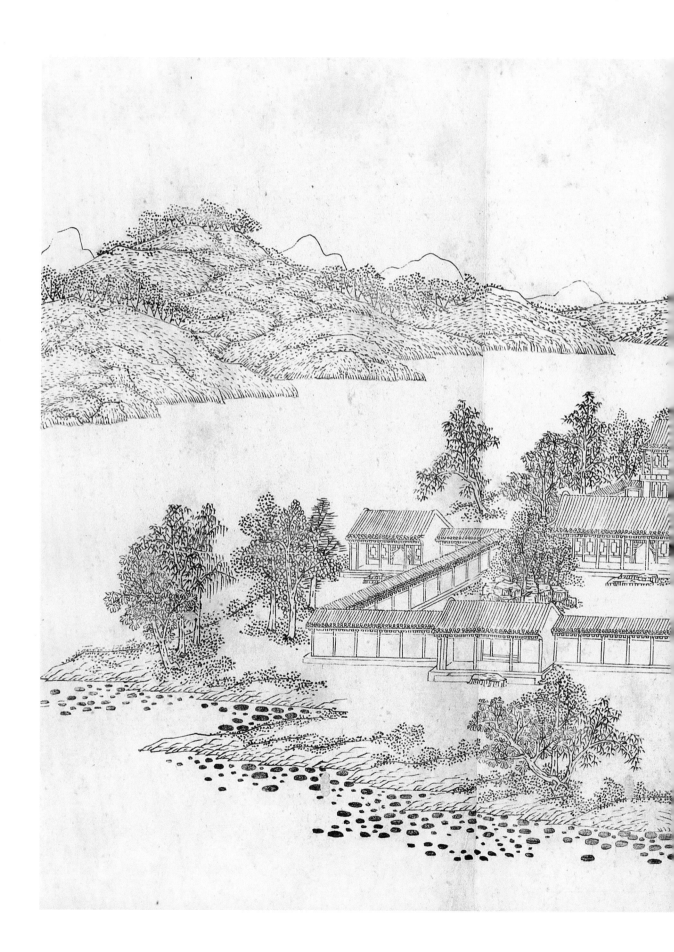

水芳巖秀

巖秀擅艮靈 晉書顧愷之傳 人問以會稽山川之狀愷之云千巖競秀萬壑爭流 周易艮為山。班固西都賦據坤靈之 **水芳擅坤厚** 正位水經注山殫艮岨地窮坎勢。 物孫綽詩序俯憑坤厚。昆沖之詩勢壓坤軸厚 **即此** 韓愈詩曉日生遠岸。水芳綴孤舟 周易坤厚載 物孫綽詩序俯憑坤厚。昆沖之詩勢壓坤軸厚

溪壑佳 謝朓詩即此凌丹梯。又 即此風雲佳孤艘 聊可命韓愈詩即此是幽屏。張衡南都賦 我迴春姿。宋之問詩岑壑景色佳。范成大詩溪山四時 黎壑錯繡而盤紆。張協詩黎壑無人迹。杜甫詩溪壑為

35.《钦定授时通考》

七十八卷
乾隆七年
内府刊本
版框纵 21 厘米　横 14.7 厘米

半页十一行，每行二十一字，抬头行二十二字，四周双边，白口，单鱼尾，无行格。

此书乃鄂尔泰、张廷玉等奉敕编纂，采用辑录方式将中国古代与农业生产有关的资料分类汇编而成，编著者不着点墨，取《尧典》"政授八时"之意而得名。全书分为天时、土宜、谷种、功作、劝课、蓄聚、农余、桑蚕八门，是清代农业的一部百科全书。是书图版众多，计有五百余幅，内容涉及耕作场景、农用器具、河渠水利、作物实名等方方面面。其图版多袭自明刊《农政全书》，创新之作不多。其中所收《耕织图》部分则据康熙年间本翻雕，唯将单面图版改为双面连图，虽绘镌皆不如原刊，但在清代殿版画中，仍属上乘。是书另有一特点是部分图版画溢出外框，经研究推测版画与版框文字乃分版刷印，盖因其为节省财力，某些版画仍沿用旧版，与新版版框大小不符之故。

本书由皇帝敕撰，不少著名文人参与编纂，由内府刊行，因此成书后不少地方当即翻刻、影印，是流传较广、影响很大的一部古代农业著作，对清代农林牧副渔各行业的生产起到指导和促进作用，甚至对国内外农业科学的研究都具有深远的影响。本书另有嘉庆十三年（1808）增补本，增入仁宗五言律诗四十六首，图版自乾隆七年本中选录，其中如绳、筐、铲、犁等器物图形略而不录。

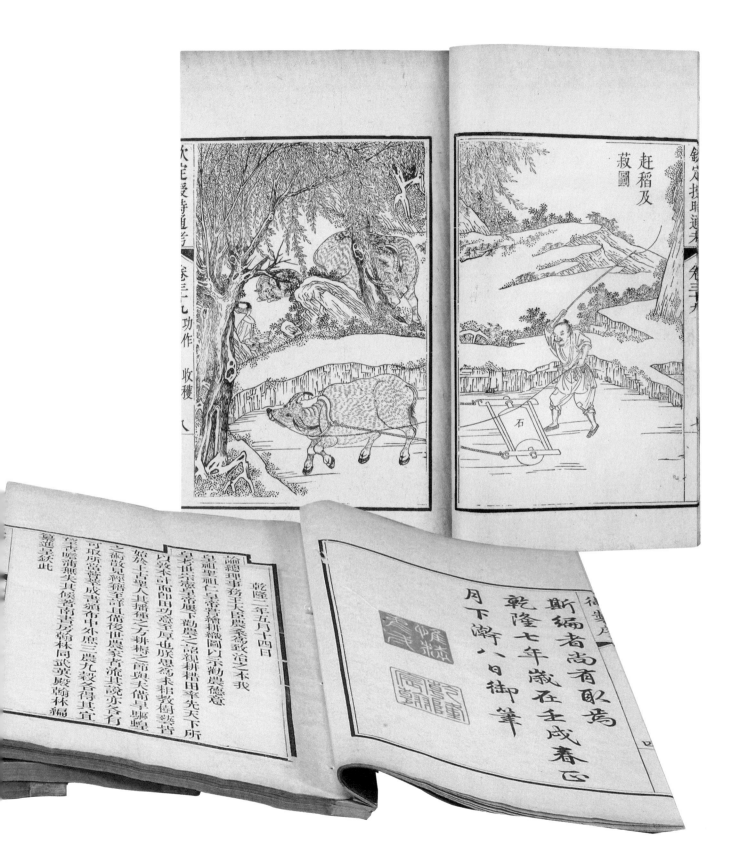

收穫

功作

卷三九

欽定授時通考

赶稻及菽圖

石

乾隆二年五月十四日

臣總理事務王大臣等恭奉致治之本我
皇祖聖祖仁皇帝繪耕織圖以示勸農德意
皇考世宗憲皇帝嗣下勤農之詔躬耕耤田率先天下所
以敬本計而郎田功懋也朕思寒来耕教偶暮吾
始於王帝人其播種之方耕耰之節與夫佃家耤耰
之術散見經籍至詳且備後世農家者流其說亦各有
可取所當蒐羅成書頒布中外庶三農九穀各得其宜
掌設臕濟無失其候著南書房翰林同武英殿翰林編
纂進呈鈫此

乾隆七年歲在壬戌春正
月下澣八日御筆

斷編者尚有取焉

御製

161

磨

窖

九十卷首一卷
乾隆七年
内府刊本
版框纵 23.7 厘米　横 16.4 厘米

半页九行，行十九字，四周双边，白口，单鱼尾。卷前有乾隆四年、五年（1740）鄂尔泰等奏疏，乾隆七年弘昼等进书表文、凡例、编纂诸臣职名表及总目等。是书乃鄂尔泰、吴谦等奉敕编纂，收书十五种，包括《订正伤寒论注》《订正金匮要略注》《幼科杂病心法要诀》《外科心法要诀》等医学名著，并对《金匮

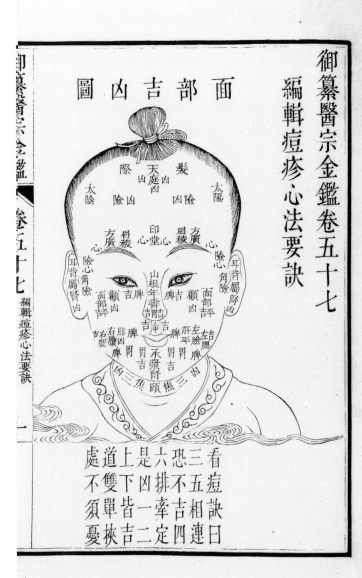

要略》《伤寒论》二书进行了纠讹补漏、注释诠解，书中还附有大量插图，以明晰要领。

本书内容丰富、论证周详、切合实用，是中医学的名著，清代太医院将此书定为医学生的教科书。至今，此书仍是中医学专科学生的必修典籍。

37.《御制律吕正义后编》

一百二十卷上谕奏议二卷
乾隆十一年
内府刻朱墨套印本
版框纵 21.2 厘米　横 14.6 厘米

　　半页十行，行二十一字，白口，四周双边，单鱼尾。清代允禄、张照等撰，卷前有汪由敦书乾隆十一年御制序、乾隆十年十二月允禄等进呈表文、乾隆十一年三月奉旨开列允禄等四十六人编纂诸臣职名。

　　乾隆帝认为，《律吕正义》上编、下编、续编只及乐制乐理，尚有未备，于乾隆六年命允禄、张照等编纂后编，乾隆十年成书，十一年由武英殿刻印。全书详细记载了朝廷举行各种活动时演奏的乐章、乐器、乐制、乐理等，各种乐器皆有图，图各有说。卷前辑录了从乾隆六年至十一年关于编纂此书的上谕和奏议四十六篇。

嘉

右　　　　　　　　左

植。向東羽籥　蹲。兩手推　正面身微

植。向西羽籥　蹲。兩手推　正面身微

生

右　　　　　　　　左

十字。膝羽籥如　身俯抱右

十字。膝羽籥如　身俯抱左

38.《御制圆明园四十景诗图》

二卷
乾隆十一年
内府朱墨套印本
版框纵 15.8 厘米　横 13.2 厘米

半页六行，每行十六字，小字双行，无行格，白口，四周双边。清高宗弘历撰诗，鄂尔泰、张廷玉等注，孙祜、沈源绘图。卷前有雍正帝御制圆明园记、乾隆帝御制后记，卷末有鄂尔泰等跋。

此本仿《御制避暑山庄诗》例，绘刻圆明园中四十处胜景，每景绘图一幅，图前有乾隆帝题诗一首，诗前并附小序，共四十篇。图版自"正大光明"起，至"洞天深处"止，凡四十幅。绘刻谨严精工，

建筑布局皆有法度，代表了乾隆时期内府版画的艺术风格。

圆明园始建于康熙四十八年（1709），经雍正、乾隆至道光的一百余年间，役使能工巧匠，耗费财帛无数，倾心营建成一座皇家园林，是清代最著名的皇家苑囿，被誉为"万园之园"。第二次鸦片战争中圆明园被英法联军焚毁，故此本是研究圆明园建筑布局、园林艺术等最为珍贵的第一手资料。

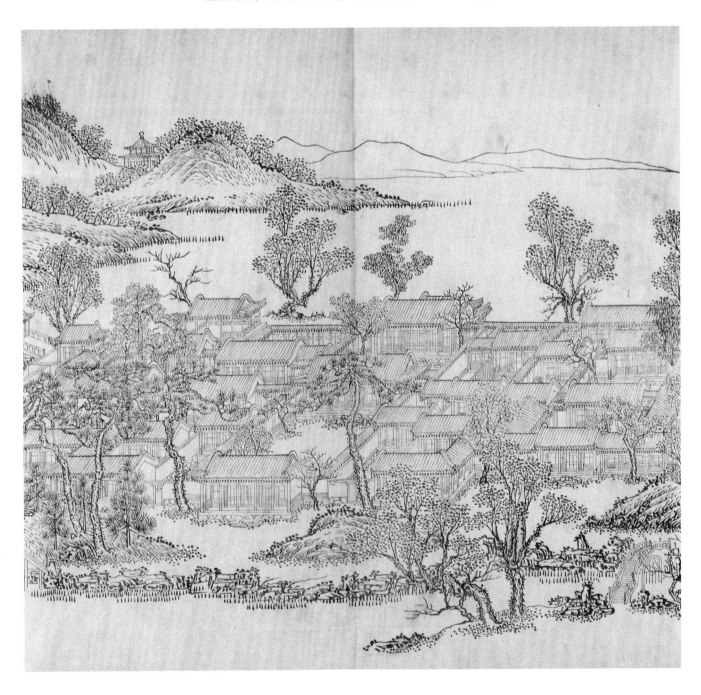

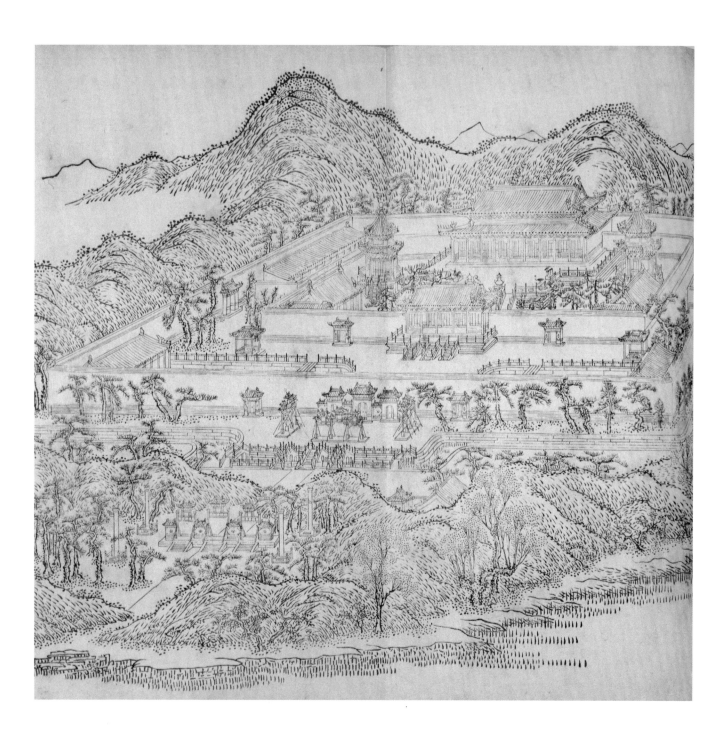

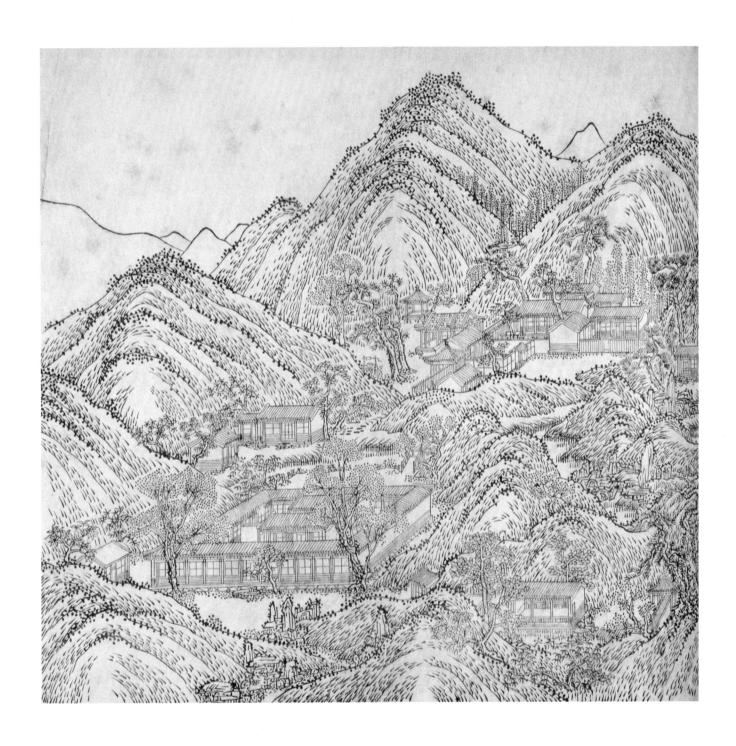

39. 蒙文《丹珠尔》

二百二十四函　目录一函
乾隆十四年（1749）
内府刊本
版框纵 17 厘米　横 59 厘米

　　乾隆六年，乾隆帝下旨命三世章嘉、噶勒丹锡呼图克图二人主持将藏文《丹珠尔》译为蒙文，此项工程乃康熙五十九年翻译刊刻蒙文《甘珠尔》的接续。三世章嘉和噶勒丹锡呼图克图二人带领精通佛典的高僧和精通藏蒙文字的翻译人员经过十三个月的艰苦努力，至乾隆七年十一月终于完成。为统一佛教术语，确保翻译的准确一致，三世章嘉还专门编订了《正字法——学者之源》一书，对术语进行对照翻译。蒙文《丹珠尔》完成后得到乾隆帝的赞赏，并动用帑金

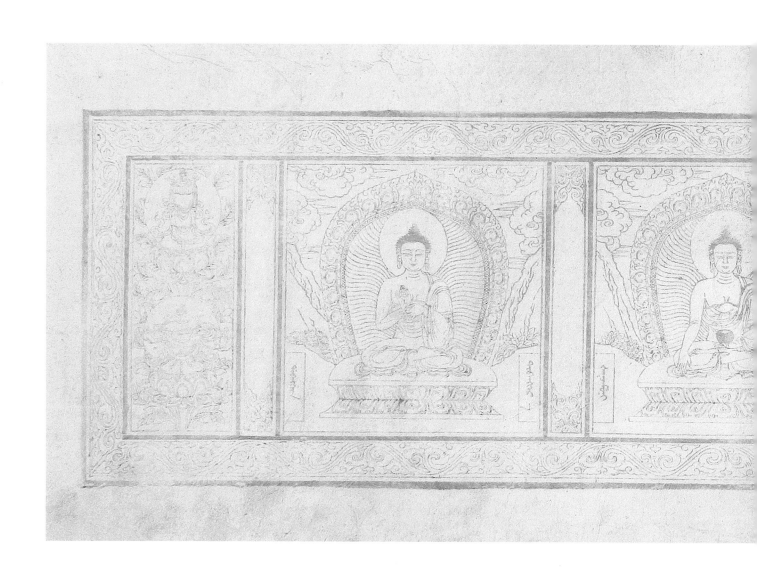

172

刻印颁发给蒙古各处。据印度学者罗克什·钱德拉的研究表明，蒙文《丹珠尔》的翻译底本采用的是北京藏文《丹珠尔》，这一研究结论是较为可信的。迄今为止，在内府的刻书档案中还没有发现蒙文《丹珠尔》刊刻的翔实资料，因此罗克什·钱德拉的研究解决了蒙文《丹珠尔》刊刻的一个根本问题，意义重大。

是经在内蒙古自治区图书馆等单位有收藏。

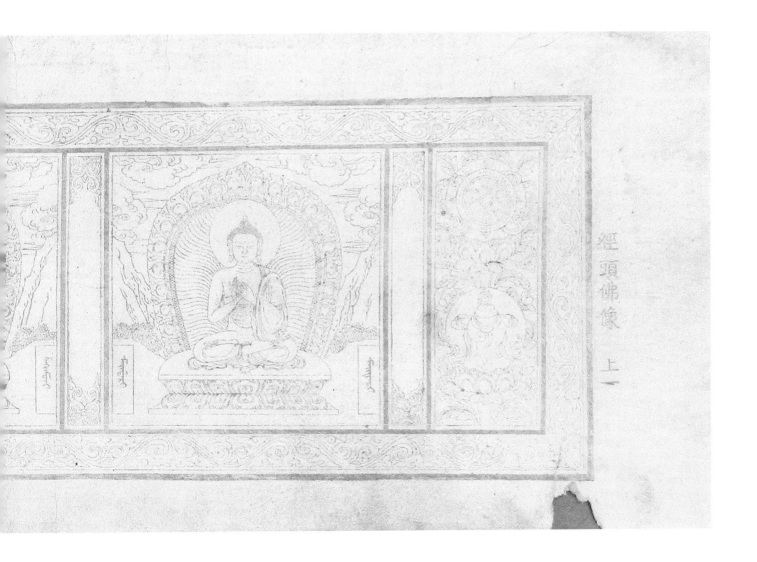

40.《平定金川方略》

二十六卷图说一卷
乾隆十七年（1752）
内府刊本
版框纵 23.6 厘米　横 16.7 厘米

　　半页七行，行二十字，黑口，四周双边，双鱼尾。卷前有乾隆十七年御制序、来保等五十五人进书表。

　　乾隆十一年，四川金川大土司莎罗奔不安住牧，长期蚕食周边土司领土，造成边境不安，清政府决定出兵平定其衅乱。此次战役耗费千余万两白银，先后调集东三省、京、陕、甘、两湖、云、贵、川等省兵力，历时近三年，才终于平定。明清史学家孟森评其以大军与土司相角，胜之不足以为武，损耗亦大，预于十全武功之列，皆高宗之侈也。

　　《平定金川方略》乃方略馆编纂的一部官修史书，记录了此次金川战争的相关史料，该书体例完备、条理清晰、叙事完整而详略得当，具有较高的史料价值。书中有图说一卷，绘制了金川地区的地形图，并附有文字说明。

金川圖

41.《御书楞严经》

十卷
乾隆十九年
内府刊本
版框纵 26.2 厘米　横 10.3 厘米

　　经折装，半开五行，每行十一字，
上下双边。附图九幅。全称《大佛顶如
来密因修证了义诸菩萨万行首楞严经》，
乾隆年仿金粟山藏经纸印本。卷前有佛
说法图，卷末有韦驮像，绘刻工整，印
制精美，是内府版画的上乘之作。

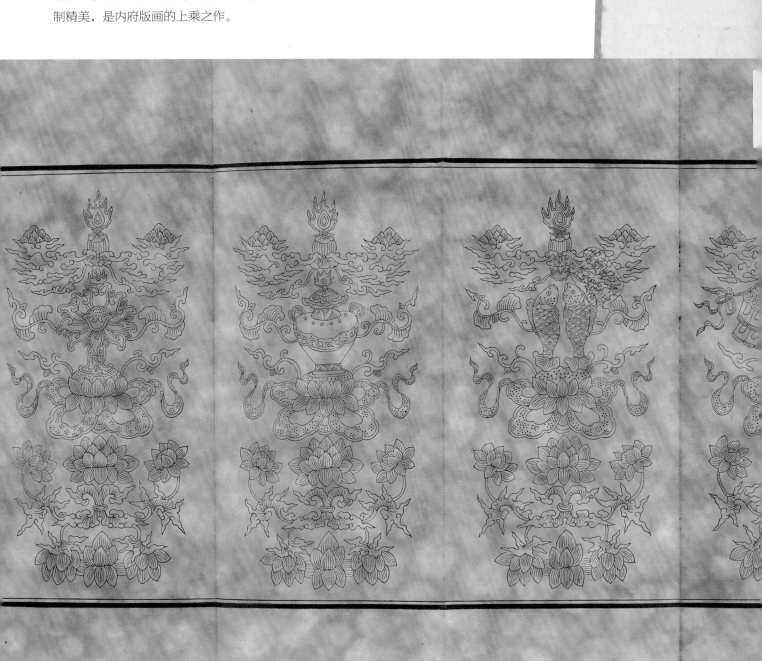

御書楞嚴經　一卷

御書楞嚴經　函上

佛字　七

大佛頂如来密因修證了義
諸菩薩萬行首楞嚴経卷一
如是我聞一時佛在室羅筏
城祇桓精舍與大比丘眾千
二百五十人俱皆是無漏大
阿羅漢佛子住持善超諸有
能扵國土成就威儀從佛轉
輪妙堪遺囑嚴净毗尼弘範
三界應身無量度脫眾生拔
濟未来越諸塵累其名曰大

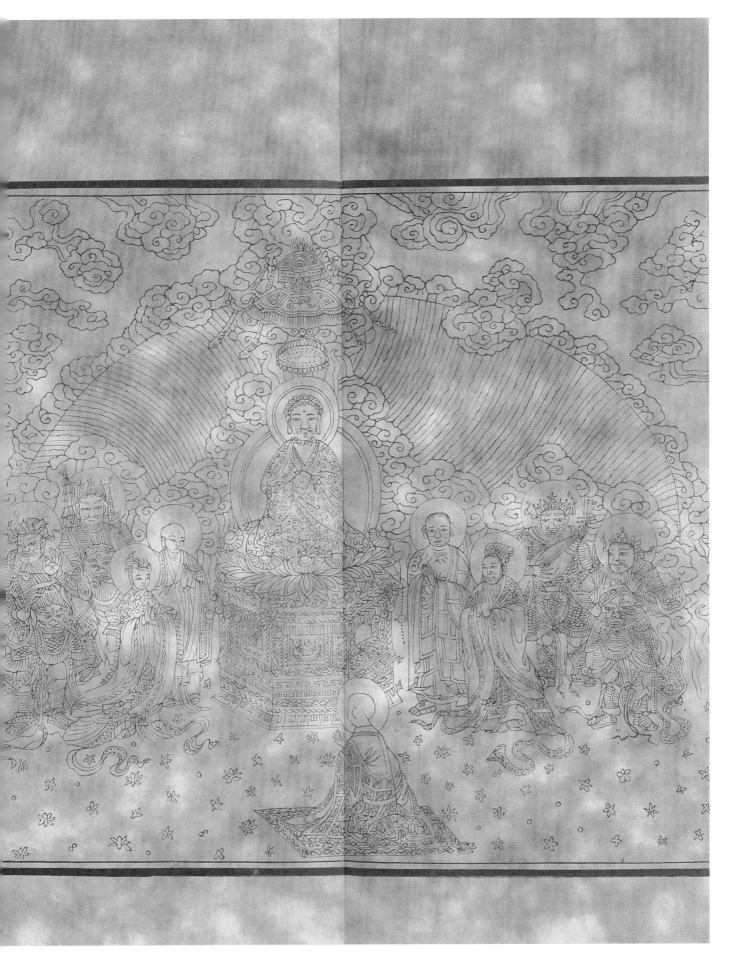

42.《御书妙法莲华经》

七卷
乾隆十九年
内府刻朱墨套印本
版框纵 26.8 厘米　横 12.8 厘米

乾隆年仿金粟山藏经纸刻朱墨套印本，是书另有宋代藏经纸印本一部。后秦鸠摩罗什译，是释迦牟尼佛晚年在王舍城灵鹫山所说，为大乘佛教初期经典之一。

乾隆年仿金粟山藏经纸乃乾隆帝敕命江南织造仿制北宋浙江海盐县金粟寺广惠禅院藏经纸而成。该纸硬黄，厚实坚韧，滑如春水，每张纸皆钤有"乾隆年仿金粟山藏经纸"印。因仿制不易，成本颇高，故较少使用，清内府仅用其刻印了佛经三部。

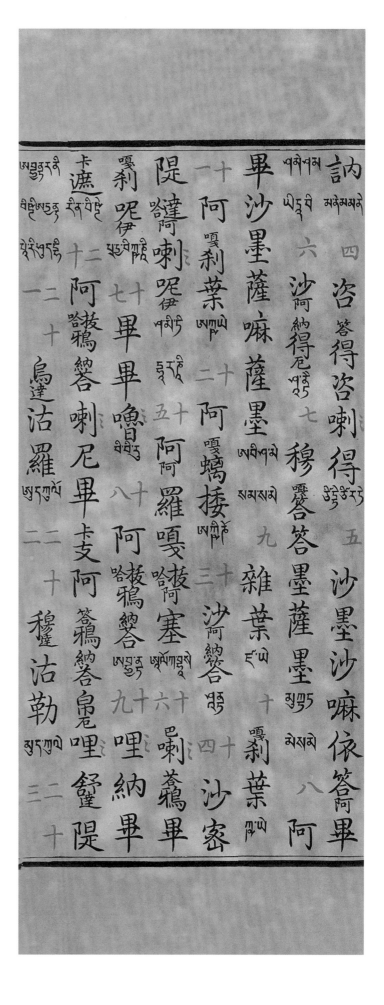

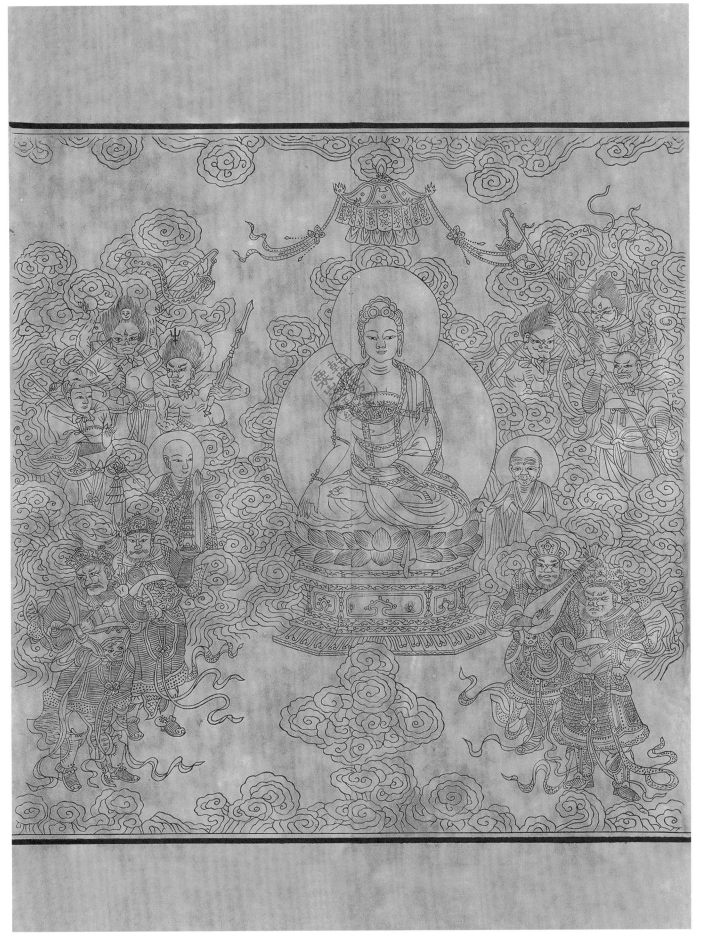

43.《钦定盘山志》

十六卷首五卷
乾隆二十年
内府刊本
版框纵 19.3 厘米　横 13.9 厘米

半页九行，每行二十一字，白口，四周双边，单鱼尾。清代蒋溥等纂。

《盘山志》初由康熙时释智朴纂修，书中收录了大量从魏晋时期至康熙年间的相关资料。乾隆帝阅读之后，认为该书文辞冗繁，考证不精，遂于乾隆十九年，敕命蒋溥、汪由敦等重纂此书，至十二月书成，书首五卷、正文十六卷，是书篇幅恢宏，体例完备，重于考证。

乾隆时期重纂的《钦定盘山志》中图考和名胜部分有版画，内容包括盘山全图、行宫全图以及各处名胜风景等四十余幅，后附图说、图志以备省览。较之康熙年刻《盘山志》，是书绘图更为准确，观赏价值也更高。

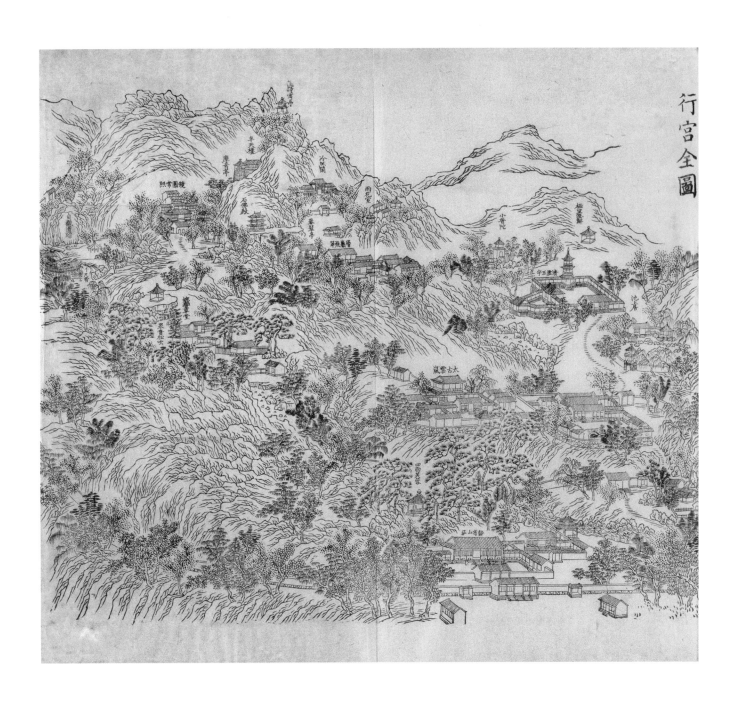

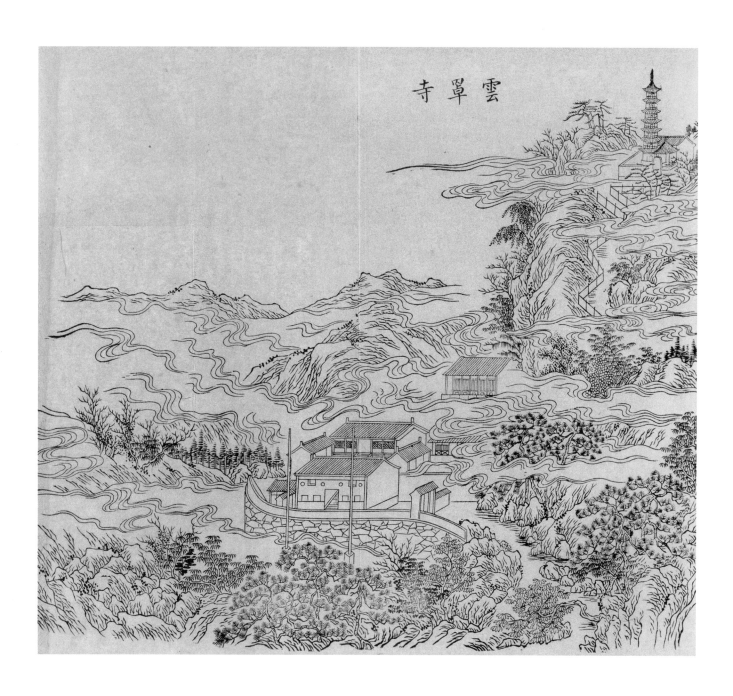

雲草寺

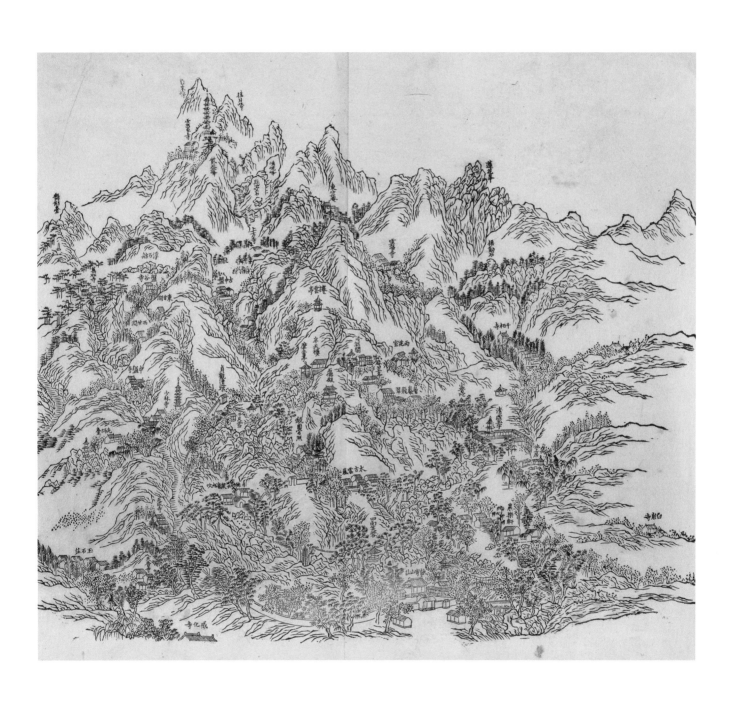

44.《西清古鉴》

四十卷附《钱录》十六卷
乾隆二十年
内府刊本
版框纵 29.5 厘米　横 22.6 厘米

半页十行，每行十八字，四周双边，白口，双鱼尾。清代梁诗正、蒋溥等编，陈孝泳摹篆，梁观、丁观鹤、李慧林等绘图，励宗万等缮书。

此本著录清宫所藏古代青铜器 1529 件，依据宋代《博古图》之体例，每器皆精绘行模，备摹款识，其绘刻之精，毫厘不失，充分展现了时人高超的绘刻技艺，堪称清代谱录类作品的典范。是书虽然收录伪器颇多，失之考辨粗疏，不过，作为记录清宫藏品的大型谱录类文献，在考古、鉴赏方面仍有一定价值。

经过对是书不同版本的对比发现，该书也采用拼版印刷，即书中部分器物乃采用单块板片雕刻，而与之相对应的文字说明和版框则用另外的木板雕刻，刷印时将其拼摆在一起。因而不同版本之间会出现器物位置上下有变动的情况。

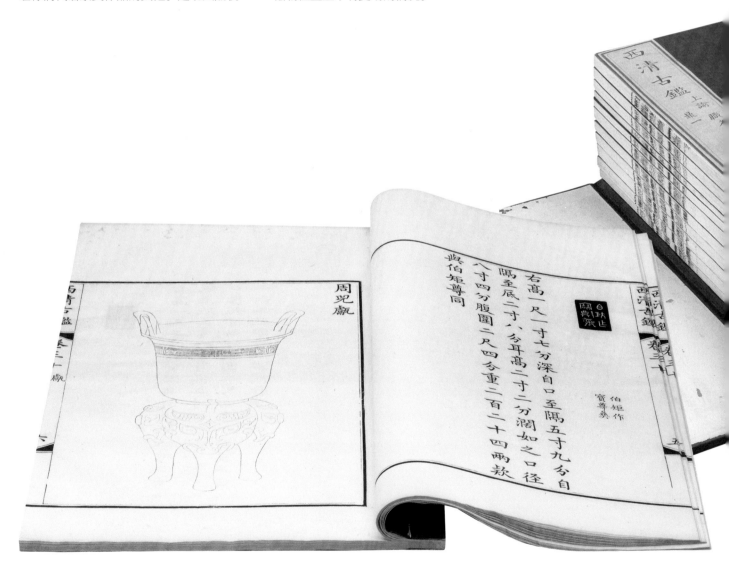

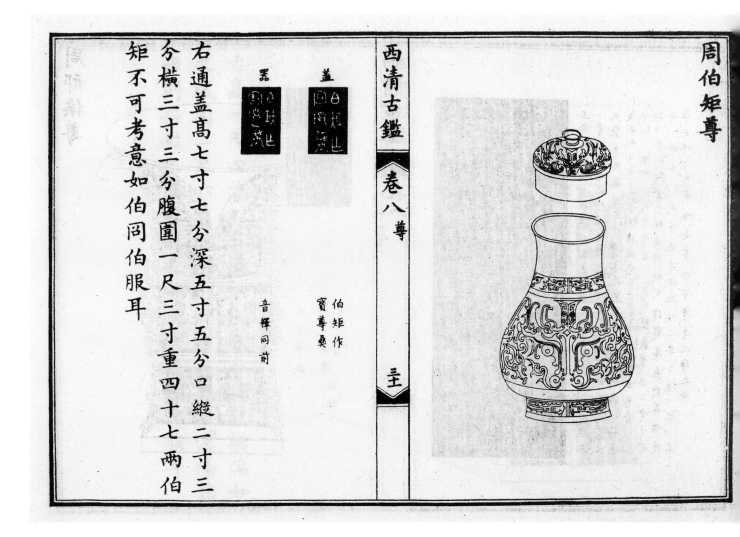

西清古鑑 卷八 尊 三

右通蓋高七寸七分深五寸五分口縱二寸三
分橫三寸三分腹圍一尺三寸重四十七兩伯
矩不可考意如伯同伯服耳

蓋 伯矩作
器 寶尊彝
音釋同前

右通蓋高七寸深四寸九分口徑四寸二分腹
圍一尺六寸四分重一百二十一兩兩耳有提
梁

189

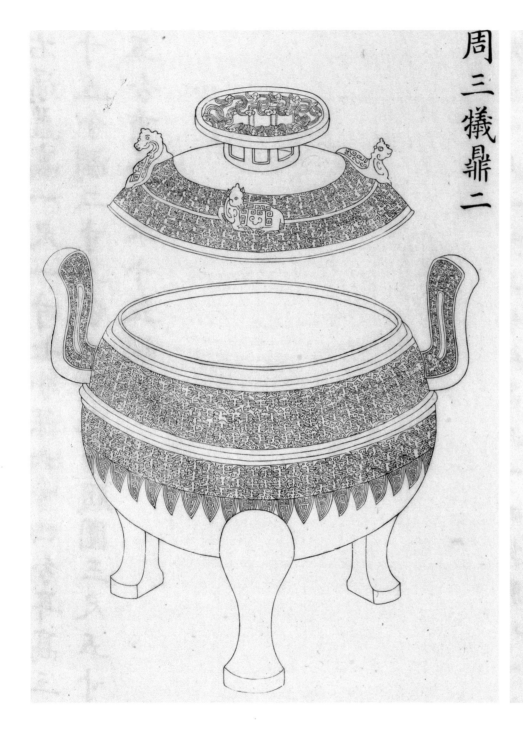

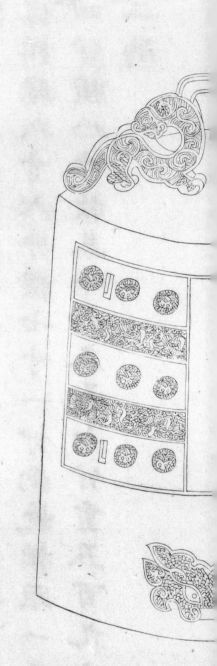

周螭鈕鐘二

周毛伯彜

45.《钦定仪象考成》

三十卷首二卷
乾隆二十一年
内府刊本
版框纵 21.1 厘米　横 14.6 厘米

　　半页九行，行二十字，小字双行字数同，四周双边，白口，单鱼尾。卷前有乾隆二十一年御制序，乾隆九年（1744）至十年（1745）诸臣为撰修此书、制造玑衡抚辰仪及编著仪说等事所具之奏疏、职名表等。清代允禄、戴进贤等撰，测绘工作由德国天文学家戴进贤主持。

　　此书是一部以星表为主的工具书。戴进贤在钦天监进行天文观测时发现，《灵台仪象志》所录之星辰位置和其他天文数据均有偏差，因此，于乾隆九年向皇帝奏请，重新测制了星表，乾隆十七年方编成是书，是时戴进贤已经去世六年。新表共列星座三百，星三千零八十三颗，该书对"诸星纪数之阙者补之序之，紊者正之"。书成待刊时，大型天文仪器玑衡抚辰仪恰巧制作完成，因此，又在星表之前特加《玑衡抚辰仪》《仪说》二卷。是书编著有图说，冠于《仪象考成》之首。

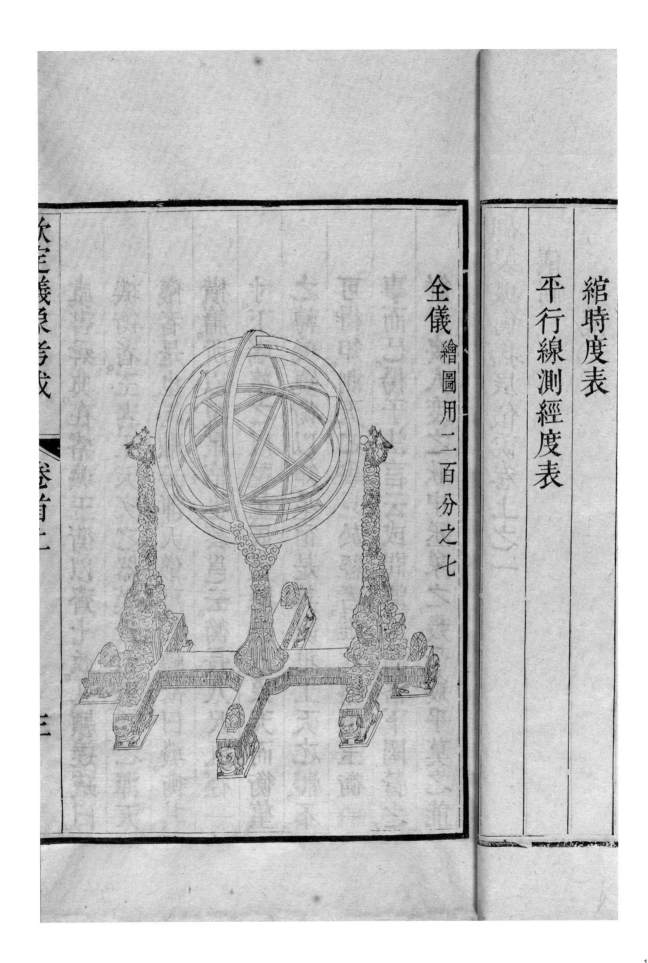

全儀 繪圖用二百分之七

指時度表　繪圖用三分之一

赤極經圈 繪圖用百分之五

46.《御书千手千眼观世音菩萨大悲心陀罗尼》

不分卷
乾隆二十一年
内府刻朱墨套印本
版框纵 24.3 厘米　横 11.1 厘米

　　经折装，每半开三行，行十字，小字
二十五字。唐代不空译，简称为《千手观
音大悲心陀罗尼》《大悲心陀罗尼经》。

　　是经内容乃撷取唐代伽梵达摩所译
《千手千眼大悲心陀罗尼经》的精华部分
编辑而成。其文字与佛像雕刻非常精美，
其中墨色经文、朱色文字为套版刷印，
众多袖珍佛像为单独雕版刷印而成。

千手千眼觀世音菩薩大

悲心陀羅尼

大唐三藏 不空 譯

稽首觀音大悲主

願力洪深相好身

千臂莊嚴普護持

千眼光明徧觀照

真實語中宣密語

無為心內起悲心

速令滿足諸希求

永使滅除諸罪業

西答鴉娑訶 十三 西答鴉

葉刷喇鴉娑訶

拉嘎 那 娑訶 十五 巴喇尼拉 十四 尸伊

娑訶 五 十六 䶎伊 星哈穆喀鴉

娑訶 五 十七 薩喇斡嘛哈陌阿

薩答鴉娑訶 五 十八 匝嘎喇阿

薩答鴉娑訶 五 十九 巴達嘛哥沙

鴉娑訶 六 二十 尸伊拉嘎那斡巴

那查拉鴉娑訶 六 二十一 摩菠

禮沙嘎喇葉娑訶 六 二十二

納摩喇 答納答喇鴉阿鴉 六 二十三 納

嘛斯阿 喇鴉阿 斡羅基得刷喇鴉

南無喝囉怛娜哆囉夜耶　此是觀世音菩薩本身大須慈悲用心讀誦勿高聲神性急一　南無

句陀羅尼曰

阿唎耶　此是如意輪菩薩本身到此須存心二　婆

盧羯帝爍鉢囉耶　此是持鉢觀世音菩薩本身若欲取舍利骨誦此存想菩薩持鉢三　菩提薩埵

婆耶　此是不空羂索菩薩押大兵四　摩訶

薩埵婆耶　此是菩薩種子自誦呪之本身也五

摩訶迦盧尼迦耶　此唵是諸鬼神合掌聽誦呪也七

此是馬鳴菩薩本身手把鉞斧羅即是六　唵

薩皤囉罰曳　此四大天王之本身降魔八

數怛耶怛寫　此是四大天王部落鬼神名字也九

47.《御书药师琉璃光如来本愿功德经》

不分卷
乾隆二十二年
内府刊本
版框纵 18.6 厘米 横 11.5 厘米

经折装，一册，半开六行，每行十五字，上下双边。是书为乾隆帝手书上版，用乾隆年仿金粟山藏经纸刷印，印刷精美，绘刻俱佳。

是经为清内府刊佛经单行本中插图最多的一种，有四十余幅，皆为佛教尊者像。佛像神态刻画生动，衣饰纹样细腻繁复，体现了很高的版刻水平。

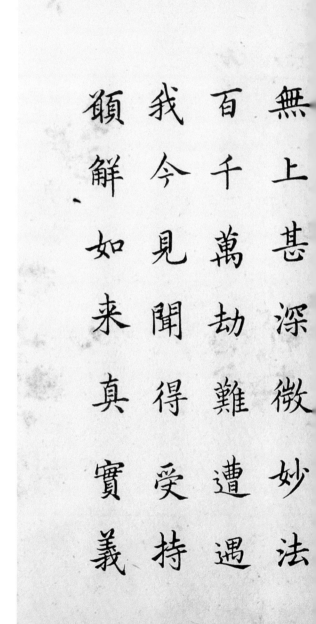

南無藥師會上佛菩薩

稽首三界尊　皈命十方佛

我今發弘願　持此藥師經

若有見聞者　悉發菩提心

盡此一報身　同生瑠璃國

御書藥師瑠璃光如來本願功德經

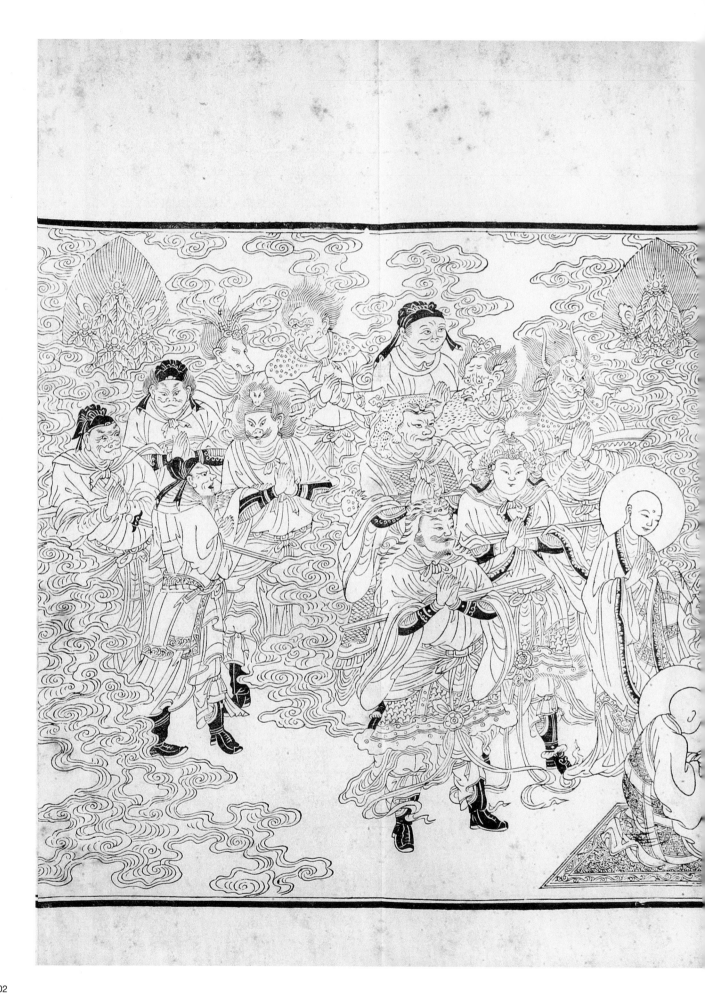

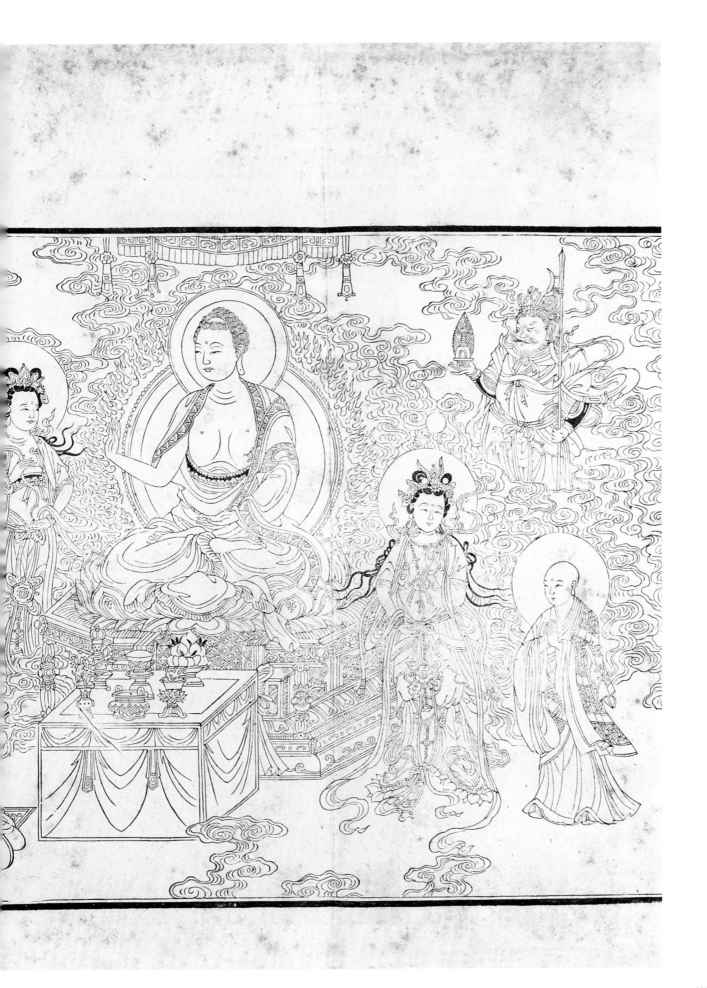

48.《皇舆全图》

不分卷
乾隆二十五年
铜版印本
版框纵 39.2 厘米　横 66.5 厘米

　　此图又称乾隆《十三排地图》、乾隆
《内府舆图》，是在康熙《皇舆全览图》的
基础上，另外实测绘制了准部、回部（新
疆及其以西）地区而成的全国地图。附有
乾隆帝御制诗两首、御制楷书一幅、墨绘
结合表一张。

　　乾隆二十年平定准噶尔回部后，乾隆
帝即派遣技术人员前往新疆哈密及以西地
区进行实地测绘，自巴里坤分南北两路进
行，至乾隆二十五年测绘完毕，然后令人
在康熙《皇舆全览图》的基础上订正补充
重绘舆图。新的地图不仅扩充了图幅面积，
且对原舆图上西藏地区的错误做了订正，
传教士蒋友仁等人用了十年之功方绘刻完
成。共计绘刻铜版一百零四方，铜版现藏
于故宫博物院。

49. 《皇朝礼器图式》

十八卷目录一卷
乾隆三十一年
内府刊本
版框纵 21.8 厘米　横 16.2 厘米

半页十一行，每行二十字，白口，四周双边，单鱼尾。清代允禄等纂。

全书分为六个部分，包括祭器、仪器、冠服、乐器、卤簿、武备等器物，"每器皆列图于右，系说于左，详其广狭长短围径之度，金玉玑贝锦段之质，刻镂绘画组绣之制，以及品数之多寡，章采之等差，无不缕析条分，一一胪载"。是研究清代器物的重要形象资料，也反映了当时科学仪器的制作水平。

古代《虞书》记载五礼、五器，《考工记》录其广围尺度。汉代郑康成绘《礼器图式》。宋代聂崇义著《三礼图》一书，同时又有陆佃的《礼象》、陈祥道的《礼书》等，对《礼器图式》进行了系统的整理。清代乾隆年间，允禄、蒋溥等奉敕将上述书籍汇辑重修，于乾隆二十四年完成。后福隆安等奉敕补纂。是书作图极为细致，仪器图中刊有附世界图的地球仪和有阿拉伯数字标示的赤道地平合璧日晷仪。乐器图中有朝会大典中使用的编钟、中和韶乐鼓等。武备图中刊有台湾铜炮，图后并有文字记载，镌刊非常精致，是清代宫廷版画的优秀作品。

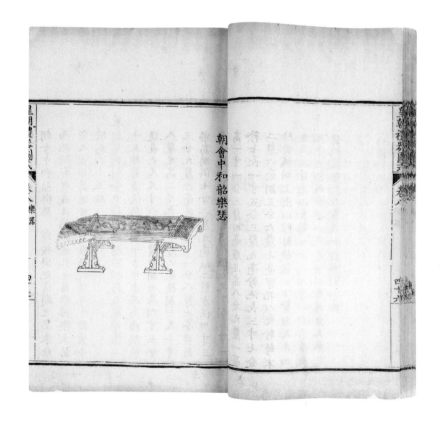

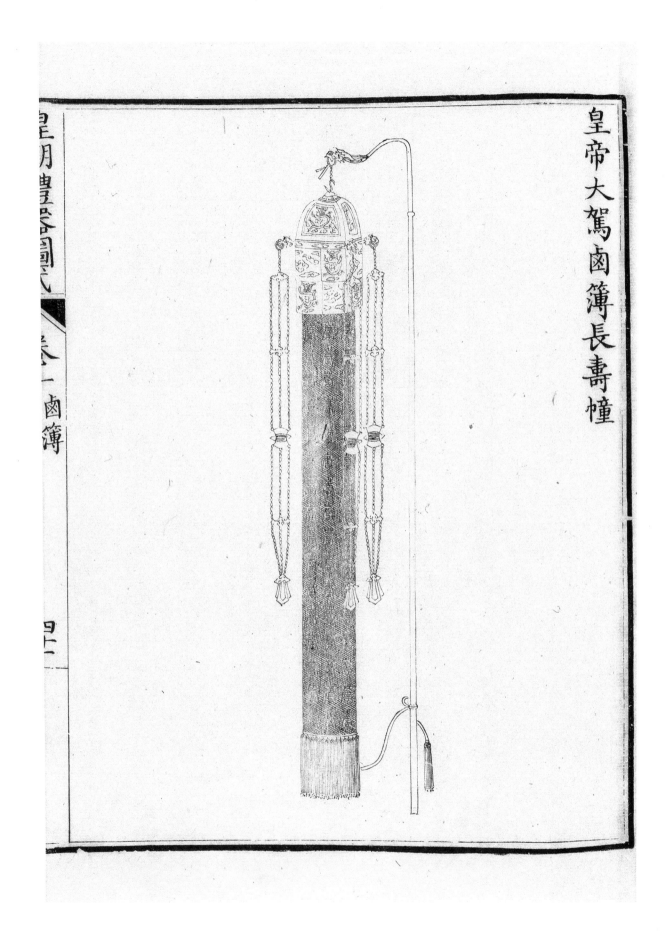

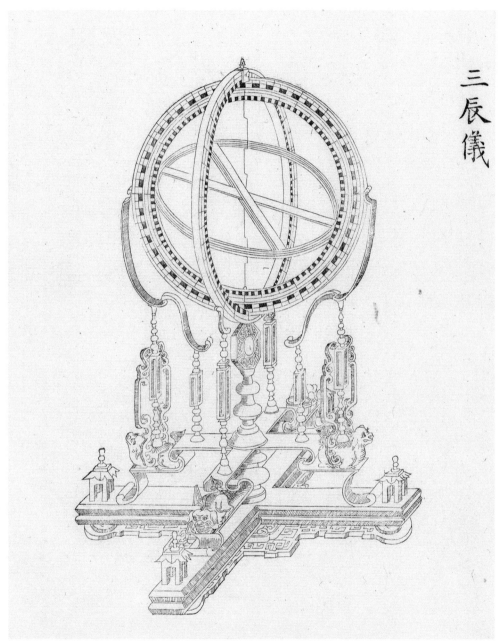

三辰儀

神功將軍礮

皇帝冬朝服二

50. 彩绘《皇朝礼器图》

不分卷
乾隆年间
彩绘本
版框纵 41.3 厘米　横 40.3 厘米

社稷壇正位

文廟正位俎

說見

文廟正位尊

文廟正位尊　謹按乾隆

十三年

欽定祭器

文廟正位尊範銅為之通

高八寸六分口徑五

寸一分腹圍二尺四

寸底徑四寸六分形

制同

51.《御制棉花图》

一册
乾隆三十四年（1769）
内府精拓刻印本
版框纵 22.8 厘米　横 25 厘米

右图左诗，图为木版镌刻，诗为拓印。首卷前有圣祖仁皇帝御制木棉赋并序、乾隆三十四年方观承进书文。

《棉花图》乃乾隆三十年直隶总督方观承主持绘制，共十六幅，包括从种植、

纺织到染色的整个棉花生产加工过程。每图附有文字说明，言简意赅，是研究我国清中期冀中地区农业发展、植棉、纺织技术的重要图文资料。《棉花图》刻成后，乾隆帝将其颁行天下，使其成为

倡导植棉、推广植棉和纺织技术的指导性书籍。后嘉庆帝命大学士董诰等据此图重新编撰成《钦定授衣广训》颁布流传，可见其影响之深远。

与《耕织图》相比，《棉花图》虽与其内容相似，但整件作品减少了《耕织图》中所洋溢的愉悦安逸的气氛，更多反映了农民劳动和生活的艰苦。全图刀法稚拙，淳朴自然，观赏性虽不如《耕织图》，但更贴近世俗生活。

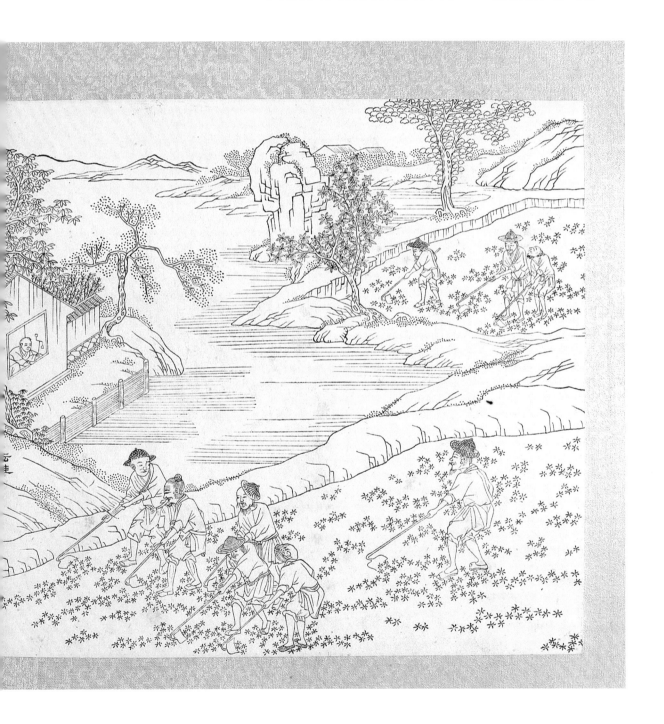

苗高一二尺視中莖之翹出者摘去其尖又曰打心俾枝皆
旁達旁枝尺半以上亦去尖勿令交擇則花繁而實厚實多
者一本三十許甚少者十五六摘時宜晴忌雨趂事多在三
伏時則炎風畏景青壟縞袯相率作勞視南中之俯莱摘茗
勤殆過之如或失時入秋候晚雖摘不復生枝矣

尖去儵抽始暢然趣
晴避雨摘笑天愛之
能勿勞乎尔等事由
来一理詮

也如摘茗與條並長養為功別有方要使莖
枝乗四面淂今雨露自中央

摘
尖

自種迄收田功畢而人事起矣棉貴純白土黃色者亦可織
而直賤水漚者惟供雜用爰類擇之以分差等曝布之以資
久貯時當秋穫場圃畢登野則京坻盈望戶則葦箔紛羅肆
絮如雲堆光若雪蓋至是而禦寒之計無虞卒歲已農占以
十月朔晴主棉賤故俗有賣絮婆子看冬朝之謠驗之良信

納稼惟時棉亦成蓐
羹黃白辨粗精紛羅
真有如雲慶吉語猶
占冬朔晴

乘穌場邊午日暉堆雲劈絮匹紛霏廣南有
樹何曾采任遂晴空鳥亂飛

内附绵亿书棉花图诗小册。

揀曬

廣場曝曬慶西

成黃白紛羅攩

必精精雪鋪雲

溢庭院符占更

實生花落用脣

同盈畝共襄採

摘功春種夏耘

秋始結繪圖題

什補幽風

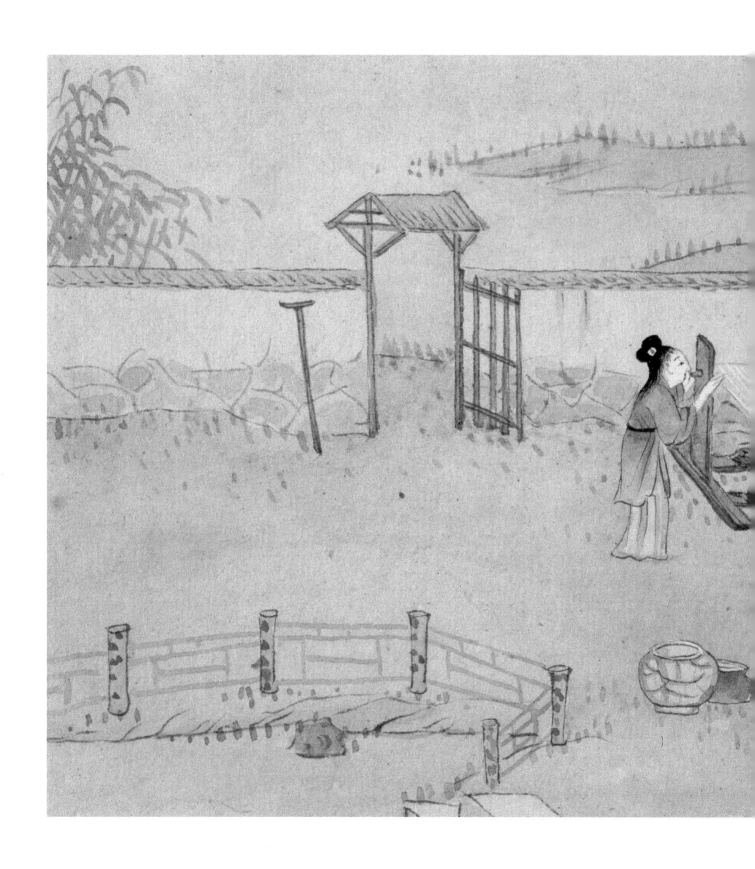

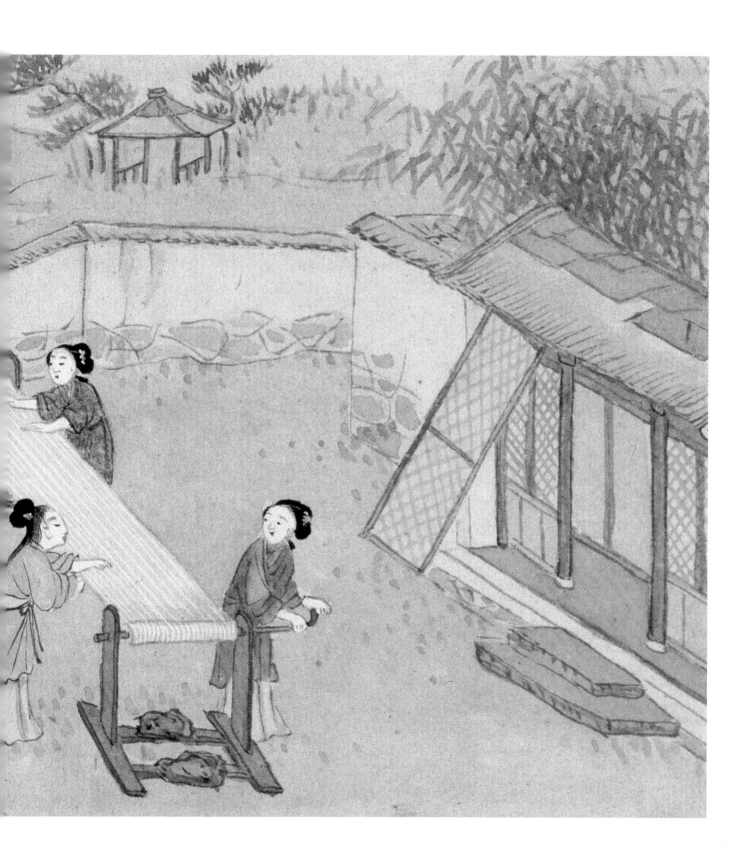

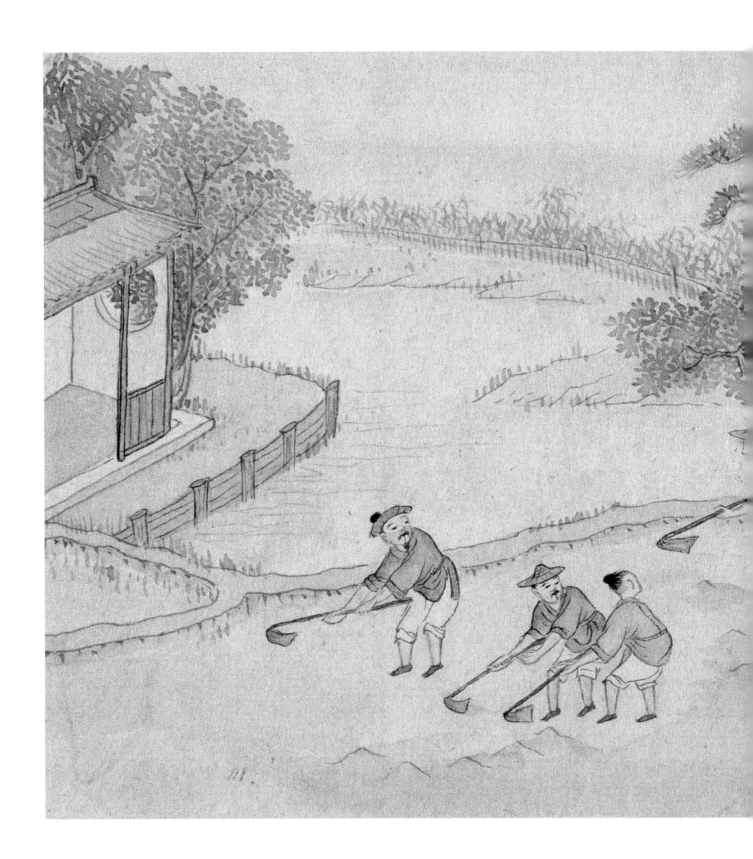

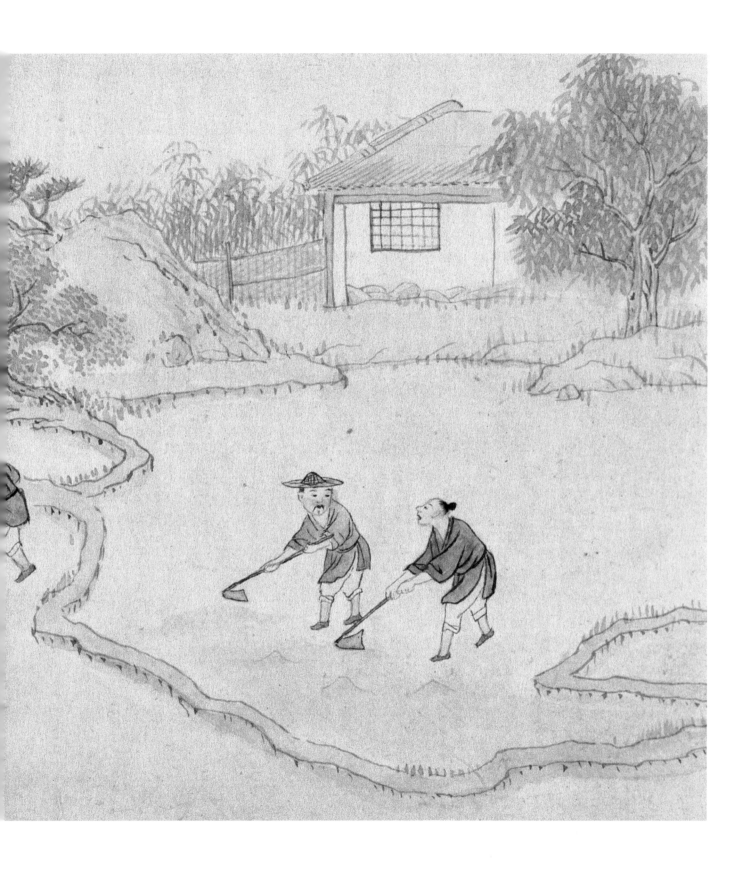

53.《南巡盛典》

一百二十卷
乾隆三十六年
高晋等刻进呈本
版框纵 21.8 厘米　横 16.9 厘米

半页九行，每行十九字，白口，四周双边，单鱼尾。

本书记乾隆十六年（1751）、二十二年、二十七年、三十年高宗弘历途经直隶、山东四次南巡两江两浙的情况。乾隆三十一年两江总督高晋请旨纂辑此书，三十三年（1768）初稿成，只记载巡视两江的情况，高宗命大学士傅恒校阅，傅恒阅后上表，认为条例详备，但内容只限于江南，应把巡视两浙及途经直隶、山东的情况一并载入。高宗令直隶、山东、浙江把所辑材料都送交高晋，令其总揽，高晋重新纂辑并于乾隆三十六年修成全书。书分恩纶、天章、河防、海塘、祀典、褒赏、名胜、阅武等十二门，对研究清代江南政治、经济、文化具有较高的史料价值。

本书中名胜门自河北卢沟桥起，至浙江绍兴兰亭止，附有精美的插图一百六十幅，由著名画家上官周绘制，沿途各种景观如关山、寺镇都详加描绘，刻画得婉丽而明净，是清代殿版画中的辉煌巨制。

南巡盛典

程塗

卷九十二 卷九十三

乾隆十五年三月二十六日奉

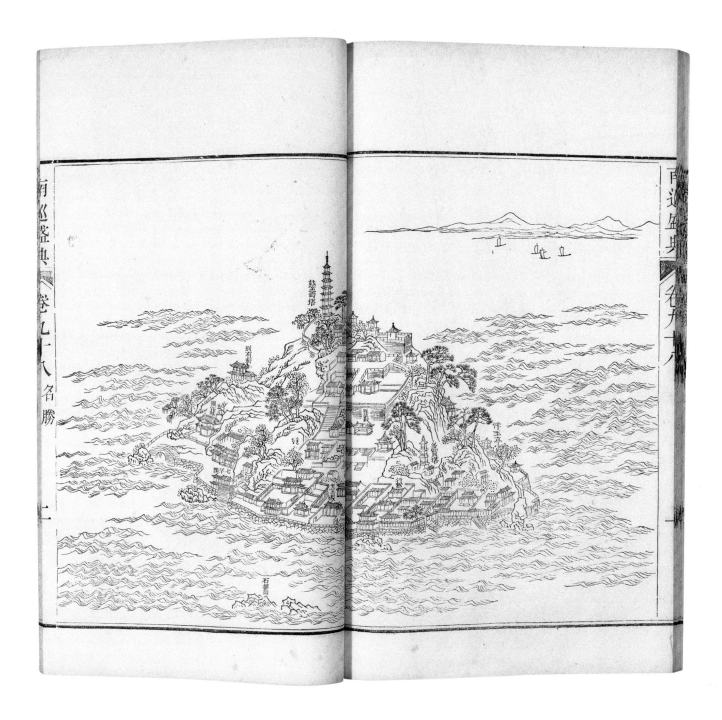

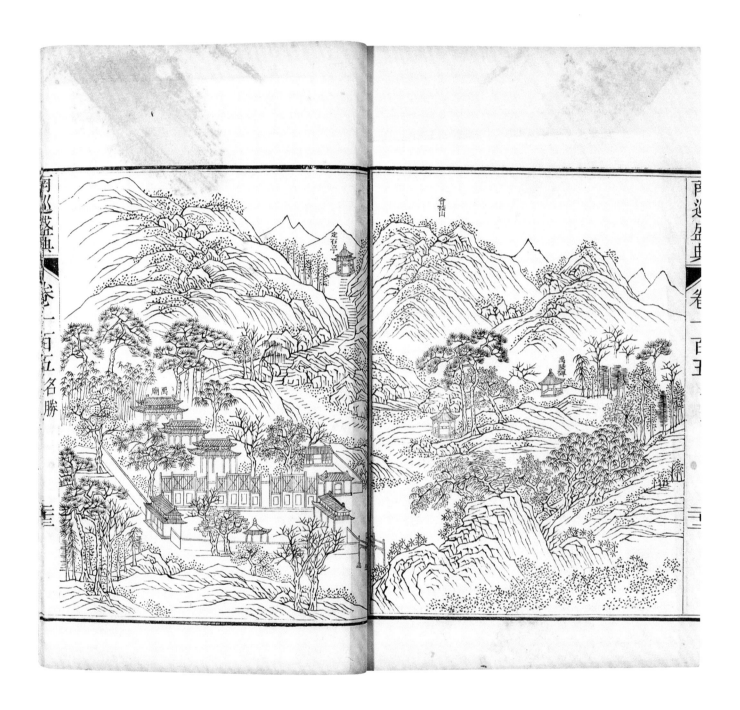

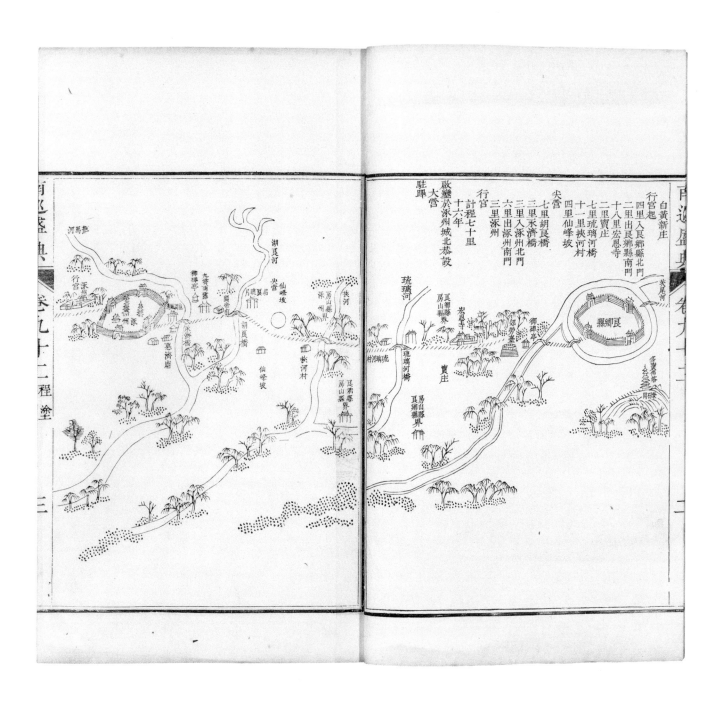

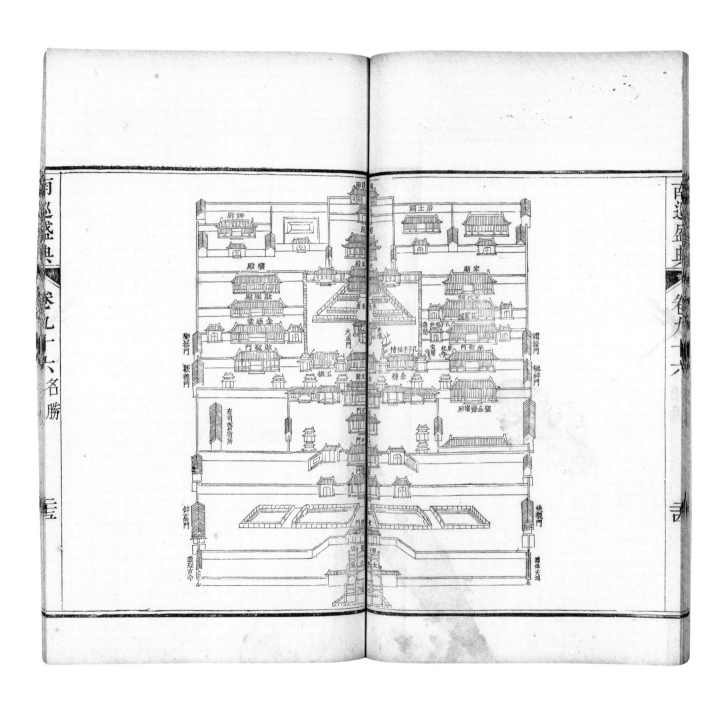

乾隆三十六年
武英殿刻版
纵 21 厘米　横 34.8 厘米　厚 2.7 厘米

乾隆三十六年
武英殿刻版
纵 21 厘米　横 34.8 厘米　厚 2.7 厘米

55.《平定准噶尔回部得胜图》

一函
乾隆三十年至三十九年
铜版印本
纵 55.4 厘米　横 90.8 厘米

册页装，计三十四幅，图版十六幅，铜版刷印，文十八幅为木版刷印。

《平定准噶尔回部得胜图》又名《平定西域战图》，全面反映了清代乾隆时期平定厄鲁特蒙古准噶尔部达瓦齐叛乱以及平定天山南路回部维吾尔大小和卓木叛乱的重大战争场面，实为纪念西域作战的庆功图。该图底稿由郎世宁、王致诚、艾启蒙、安得义四人分别绘制，送往欧洲雕刻铜版。本欲送交意大利办理，但法国耶稣遣使会的最高首领路易斯·约瑟夫意识到，这是提高法国国威的一个机会，称铜版雕刻在法国已炉火纯青，清政府遂与法国签约。自乾隆三十年分批将画稿送往法国，至乾隆四十年全部铜版画作品分批到达中国，历时十年，"支付款数达20400里拉（法国旧币制单位，每一里拉相当于旧制一两白银的价值）"，在当时来讲价格也是非常昂贵的。铜板雕印的同时，还从法国运回了关于印刷铜版画的书籍、纸张、墨粉、印刷器具。这为以后清宫铜版画的制作准备了技术和设备。

作品为纯西洋式风格，画面采用全景式构图，场面宽广辽阔，结构复杂，人物情节繁多，但又能刻画入微，其画面轮廓清晰、线条细致锐利、光线明暗层次分明，展现了当时欧洲铜版画制作的最高水平，是中西文化融会交流的杰作。这十六幅铜版画的原铜版，现藏德国国立柏林民俗博物馆。

《平定准噶尔回部得胜图》图十六幅依次为：

平定伊犁受降　艾启蒙绘　布勒弗刻
格登鄂拉斫营　郎世宁绘　勒巴刻
鄂垒扎拉图之战　绘者不明　勒巴刻
库陇癸之战　安得义绘　阿尼阿梅刻
和落霍澌之捷　王致诚绘　勒巴刻
乌什酋长献城降　安得义绘　学弗刻
通古思鲁克之战　绘者不明　圣·多明刻
黑水围解　郎世宁绘　勒巴刻
呼尔满大捷　安得义绘　圣·多明刻
阿尔楚尔之战　王致诚绘　阿尼阿梅刻
伊西洱库尔淖尔之战　安得义绘　劳奈刻
霍斯库鲁克之战　绘者不明　布勒弗刻
拔达山汗纳款　郎世宁绘　勒巴刻
平定回部献俘　王致诚绘　马斯克利业刻
郊劳回部成功诸将士　安得义绘　讷伊刻
凯宴成功诸将士　绘者不明　勒巴刻

这套由法国刊刻的铜版战图，后期仿刻印刷出版了多种版本。1743 年法国著名雕刻家赫尔曼仿刻了一组小型铜版《平定准噶尔回部得胜图》十六幅，版面为原尺幅一半。光绪十六年德国人沙为地石印出版名为《大清国御题平定新疆战图》。日本京都帝国大学也曾影印出版名为《乾隆铜版画准噶尔得胜图》的版本。另外还有《盖梅特博物馆藏乾隆战迹铜版画》等。该图名称较多，《石渠宝笈续编》著录为《平定伊犁回部战图》，台北图书馆善本书目著录为《平定回疆图》，故宫博物院图书馆编《清内府刻书目录题解》著录为《平定伊犁回部得胜图》，《萝图荟萃》著录为《御题平定伊犁回部全图》等等，都是指此图。

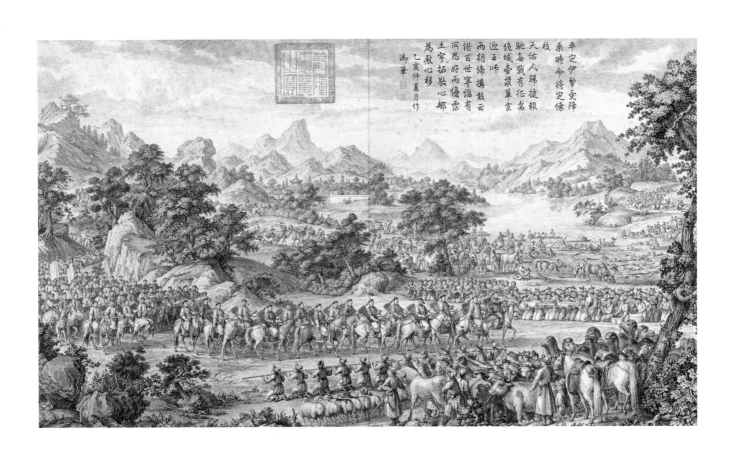

平定伊犁受降
乘時命將定條
枝
天佑人歸捷報
馳喜我有征歬
絕域壺漿簞食
近王師
兩朝締搆敢忘云
縋百世寧縣縞有
兩恩好兩優渥
土宇拓敬心邮
為嚴心移
乙亥仲夏月作
御筆

235

屬司牧臣其法獲罪癉劉
臂何不即斬犯顏尊洼步
萬里来向化育之塞夘
先朝恩薩拉爾来述其事
云即波中勇絕倫拮迎
面未及發直進手奪毎返
迩名見賜銀攉侍衞即命
先驅恩谟塵我師直入定
伊犂達尾齊聚近苯山揀淖
其憕臂頒借一依山揀淖
以此衆戰玉石焚廟谟本
頒安絕域谟伐毋乃遠皇
仁健辛搜選二十二日阿尔
玉錫統其羣曰巴圖濟爾
嘗爾及察哈什副以進
阿玉錫喜曰固當廿五人
氣摩青旻衘枚夜襲虓賊
向如茅祖又臨兇孫大聲
策馬入敵壘廄角披靡相
蹜索降吉六子五百騎阿
玉錫手大嘉賽逹尾齊
近干驕駬走衆息嗟存攜
荆軻孟賁一夫勇洗以籍
甚人稱論神勇有如阿玉
錫知方今渡知報恩令我
作歌壯生色千秋以後
斯人聞

乙亥季夏月上澣作
御筆

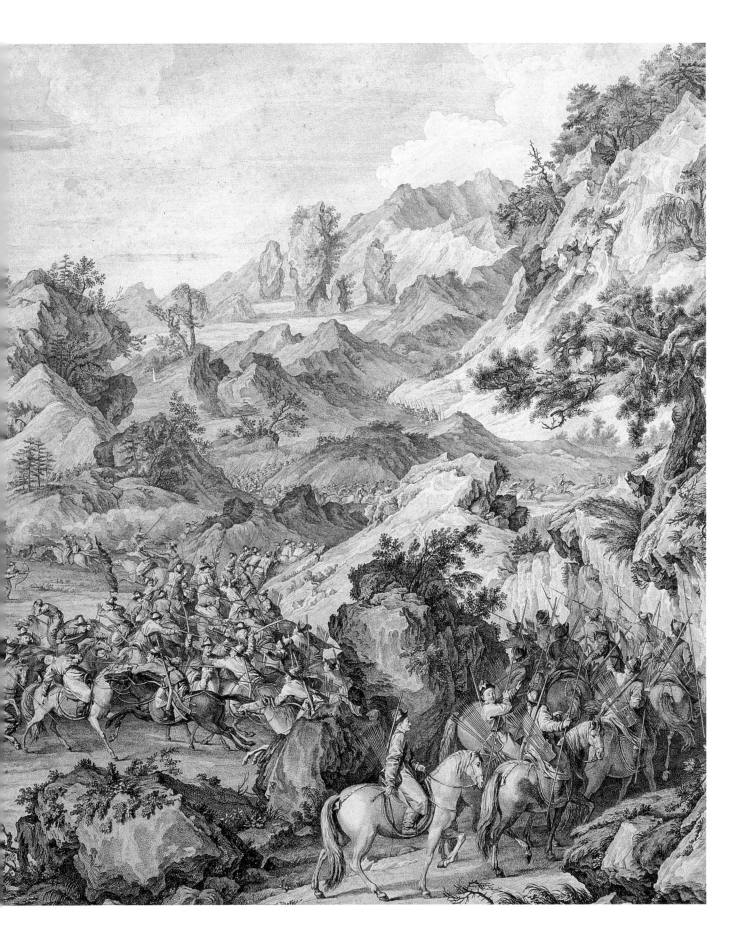

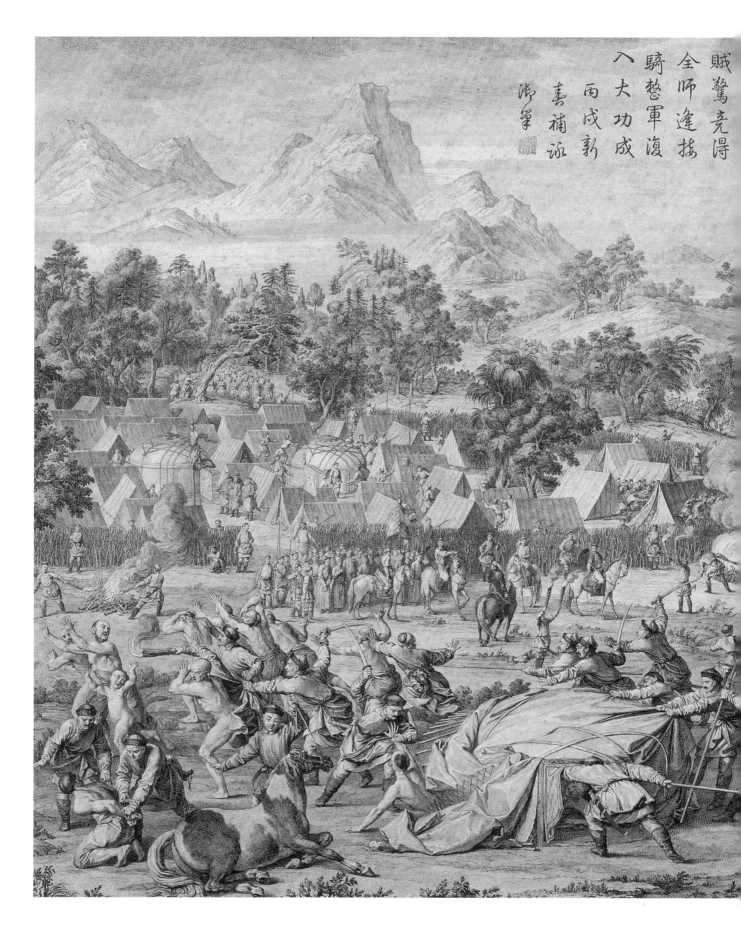

賊驚亮得
全師逢搗
騎蟄軍復
八大功成
兩戍新
青補詠
御筆

238

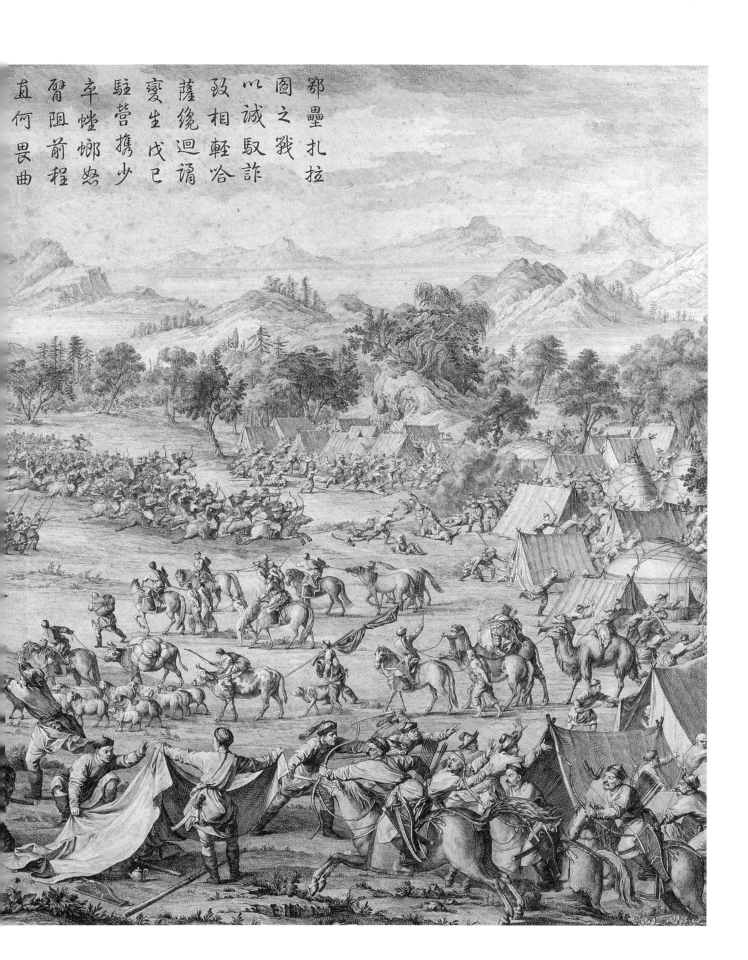

鄂壘扎拉
圖之戰
以誠馭詐
致相輕哈
薩繞迴詗
變生戈已
駐營攜少
卒犕㗫然
胥阻前程
直何畏曲

239

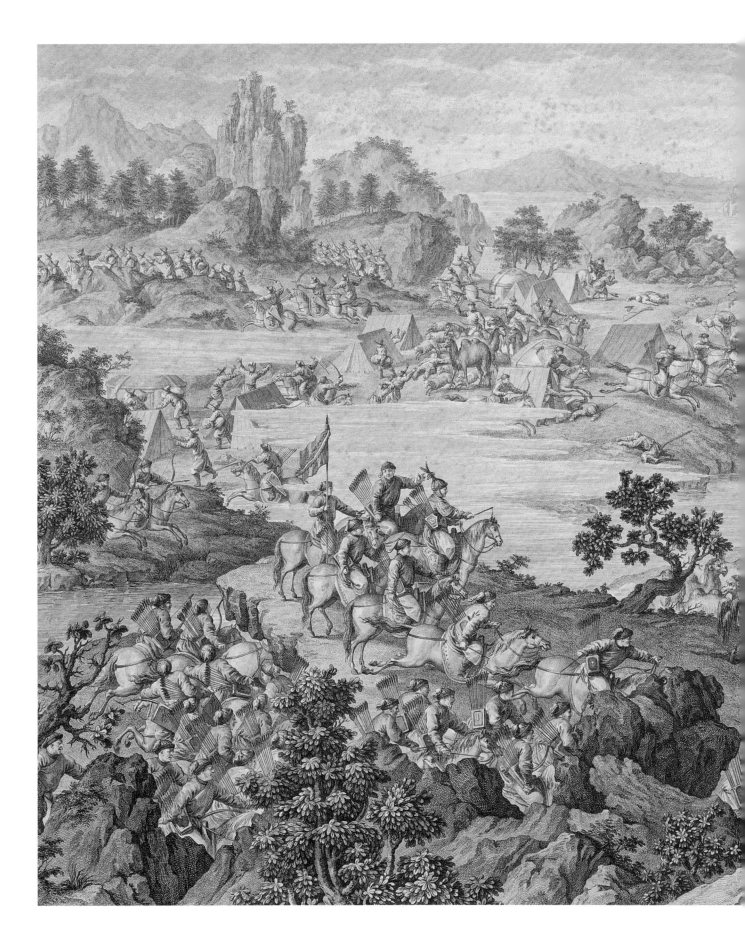

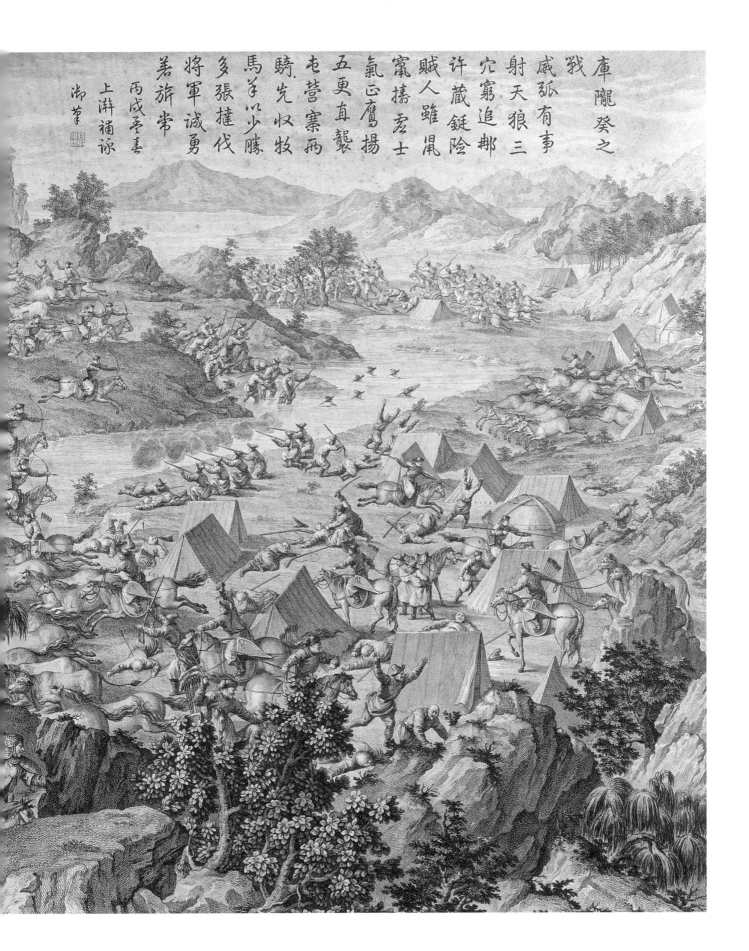

御草　丙戌季春上澣補詠
庫隴癸之戰　威弧有事　射天狼三　窮寇追郵　許藏鋌險　竄據玄士　賊人雖鼠　氣正鷹揚　五更直襲　屯營寨兩　騎先收牧　馬羊以少騰　多張撻伐　將軍誠勇　善旂常

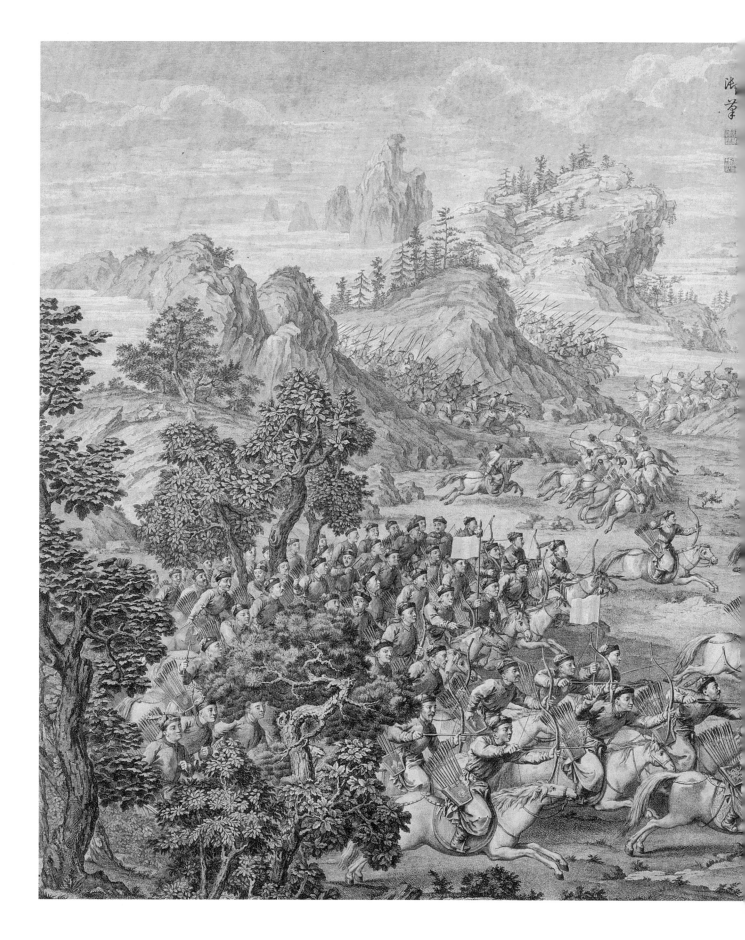

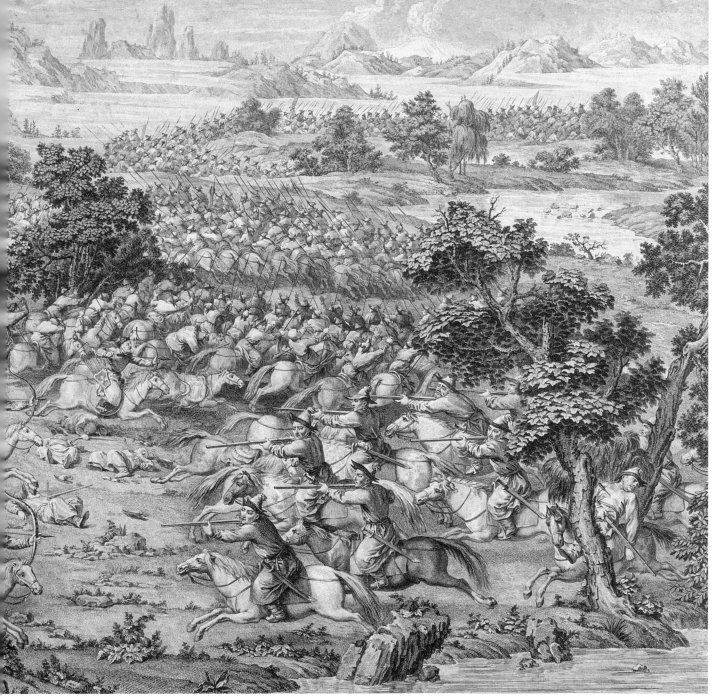

和落霍澌之捷

今春我師勒逆夷
首戰賓和落霍澌
斬將搴旗早報捷
酬勞頒賚巳有差
印今生解俘因玉
曰源赭特賚桑伊
散秩大臣曾授職
乃敢倡亂鵃鴞
面詢彼而致敗故
昨舌惟欲天奪其
波泉猶有子餘騎
覘知我寡設計奇
輻重遠行誘我逐
層層伏賊擾陰巇官
軍四百始馳玉少
騎示豽山之陟我
進波乃谿涌集銳
礅如雨循環施我
軍曾盡一傷去百
靈擁護信有之衝
鋒突入矢齊發賊
乃衷臘絡離拔鷹
壕隴種名逃命大
鞣大膊張軍臧殘
波屍僵近四百負
傷遁者數之吾尝
气誠頗手慶奮勇
天助資人爲問瘵
要占

243

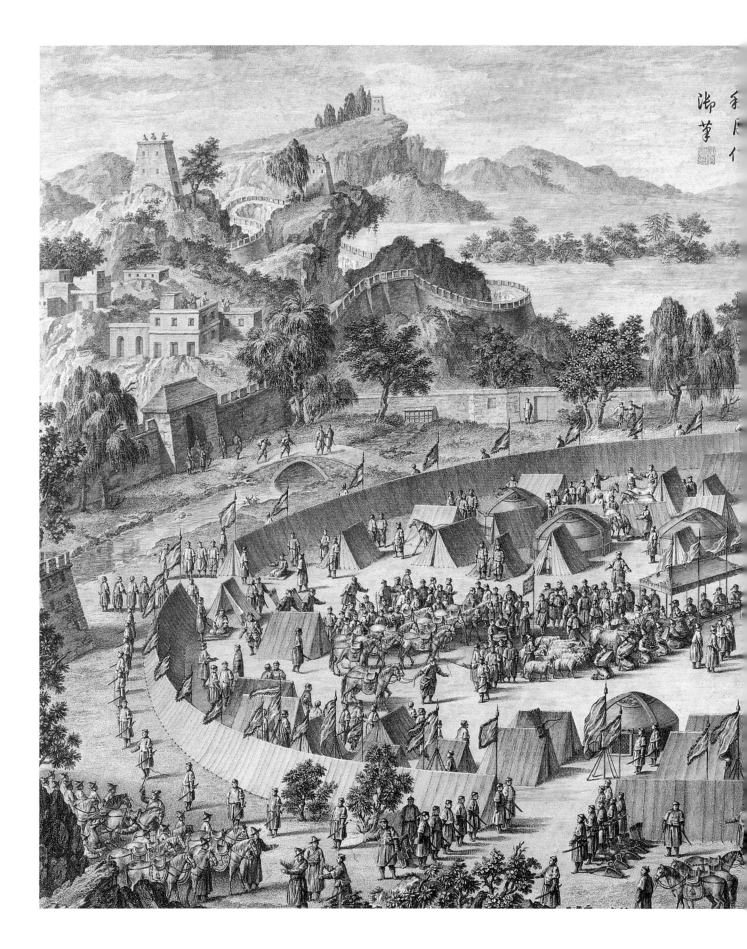

烏什酋長
黙城降早是
執渠早是
被恩榮畏
逼匪隨岜
近情識順
料伊將倒
戔剪先匪
我顧佳兵
申明眛雄
霜嚴令萱
見事羊肉
祖近人歸
天祐人歸
速愿績越
因放業涼

245

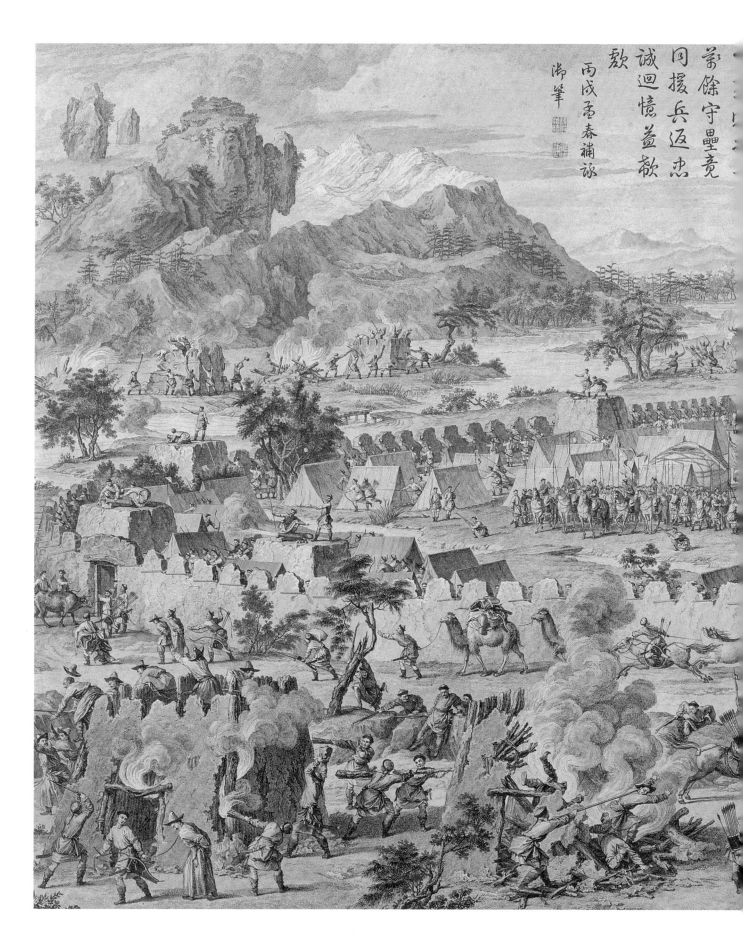

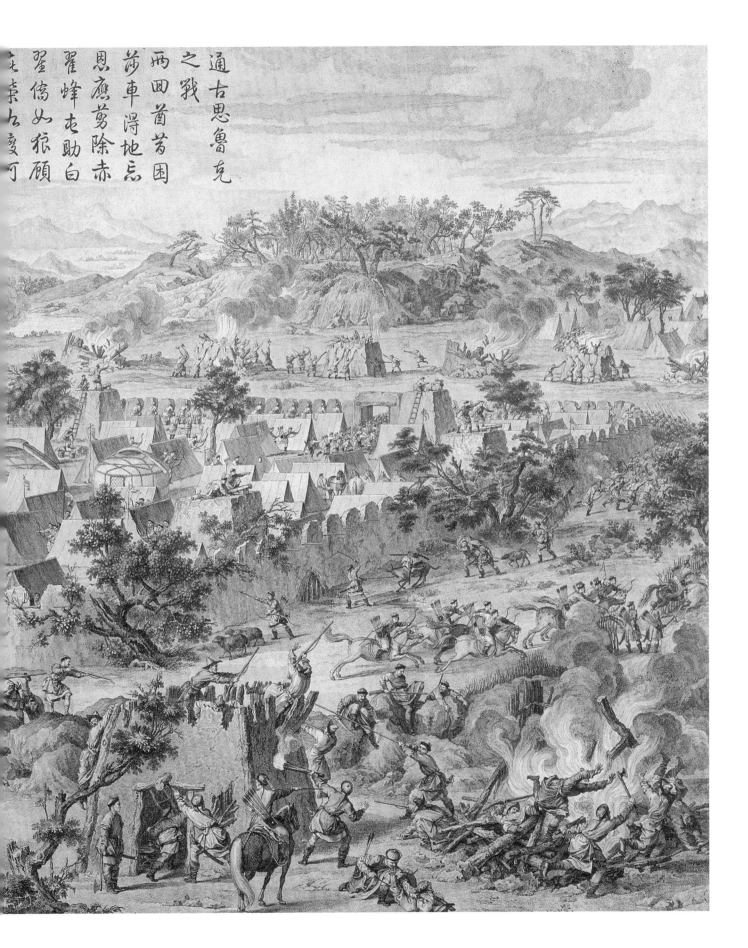

通古思魯克
之戰
兩回首苦困
莎車浔地忘
恩應剪除赤
羅蜂衛助白
聖僑如狼顧
立桌台竇可

247

不中人中誉树
何玉析骸薪材
克著木锐铁获
苇倚翻以击贼
贼计宓先皂营
内所宰井围将
解乃贤其中闻
言为之怅诰臣
宾鞠躬晚复为
之威
天眷信深崇敬
读
皇祖实录语所
载曾闻我
太宗时明四绂
兵来我心惟大
雾弥雾了敲施
火炮树皆燃都
统艾塔生祝攻
田泰敲敲止伤
树我兵曾妄伤
夫弓砡今伊
苦蒙
帝佑觐扬
前烈励予冲诅
人力也
天怅怀大清寰
海钦皇风
已卯孟夏作
御笔

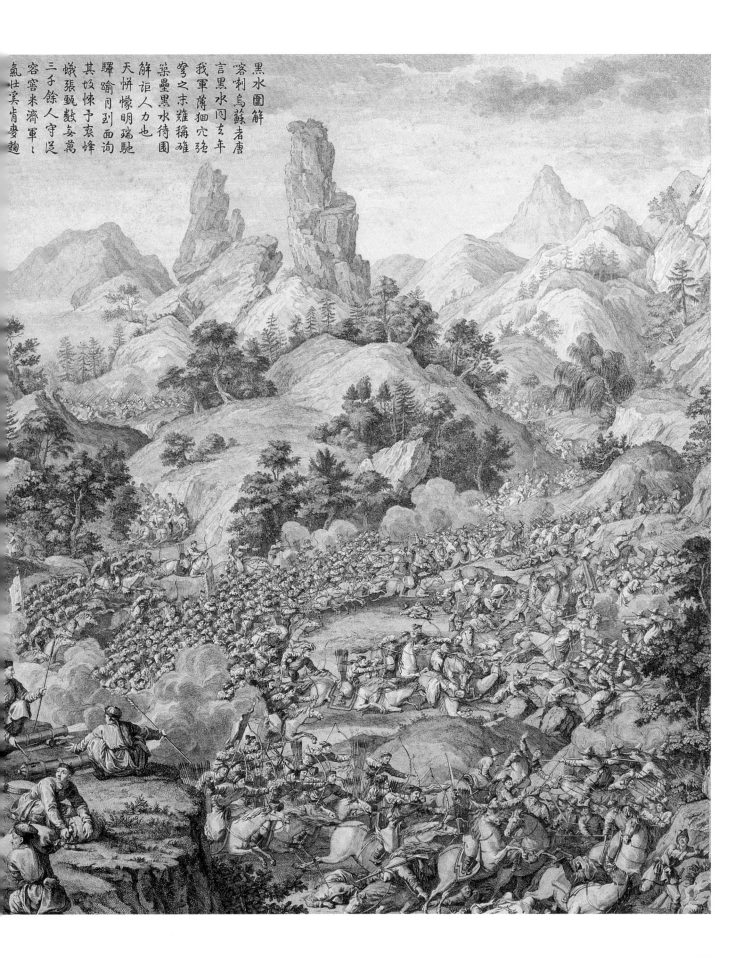

黑水圍解
喀喇烏蘇者唐
言黑水閃古年
我軍薄狃穴弨
穹之末難稱雄
榮曇黑水待圍
解詎人力也
天怊懔明瑞馳
驛喻月到面詢
其奴悚予袁峰
峨張甄敷姜萬
三子餘人守汔
窖窖米濟軍々
氣壮臭肯麥麹

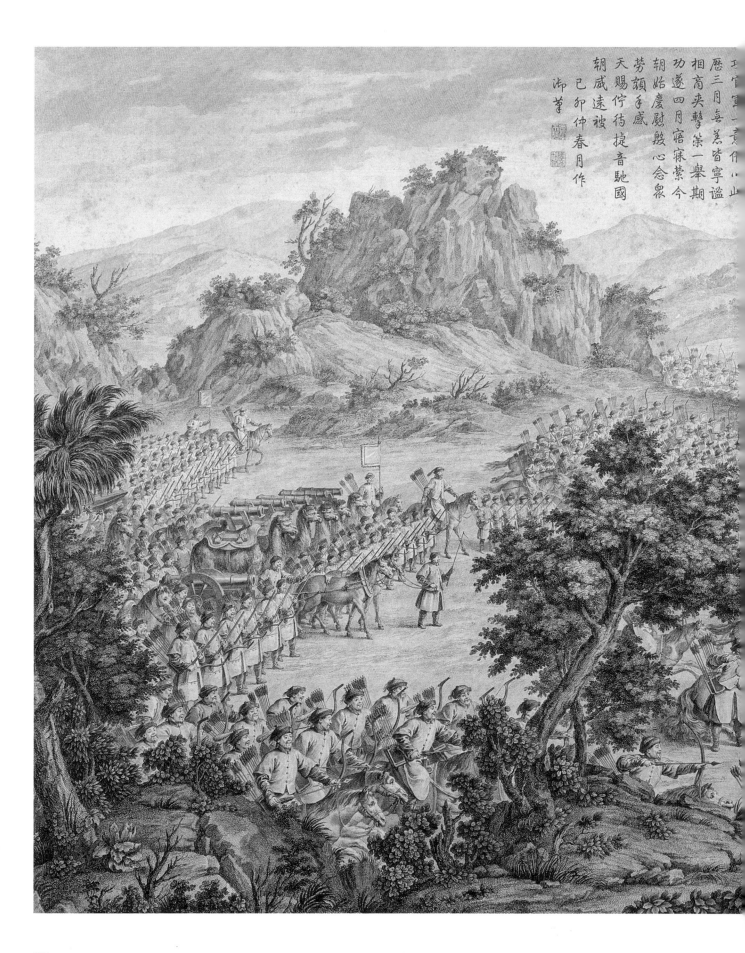

工官軍一意作小山
歷三月喜蕪皆寧謐
相商夾擊第一舉期
功遂四月宿寐縈今
朝始慶慰殷心念衆
勞頒手感
天賜佇待捷音馳國
朝威遠被
己卯仲春月作
御筆

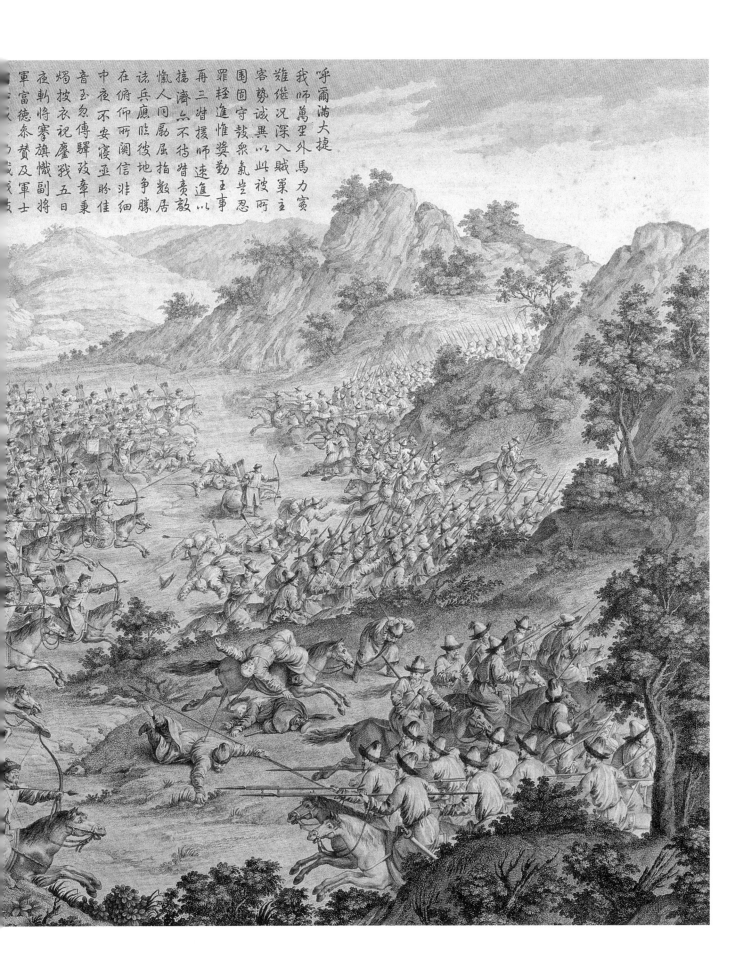

呼爾滿大捷
我師萬里外馬力寳
雖縱況深入賊巣主
客勢誠異此彼所
圍固守鼓衆氣豈忍
罪輕進惟奬勤王事
再三瞥援師速進以
揚濟众不待替責敎
愾人同屬屈指数居
該兵應臨彼地争勝
在俯仰所闕信非細
中夜不安寢亟聆佳
音玉忽傳驛玫韋秉
焰按衣祝鏖我五日
夜斬將寨旗懺副將
軍富德忝贊及軍士

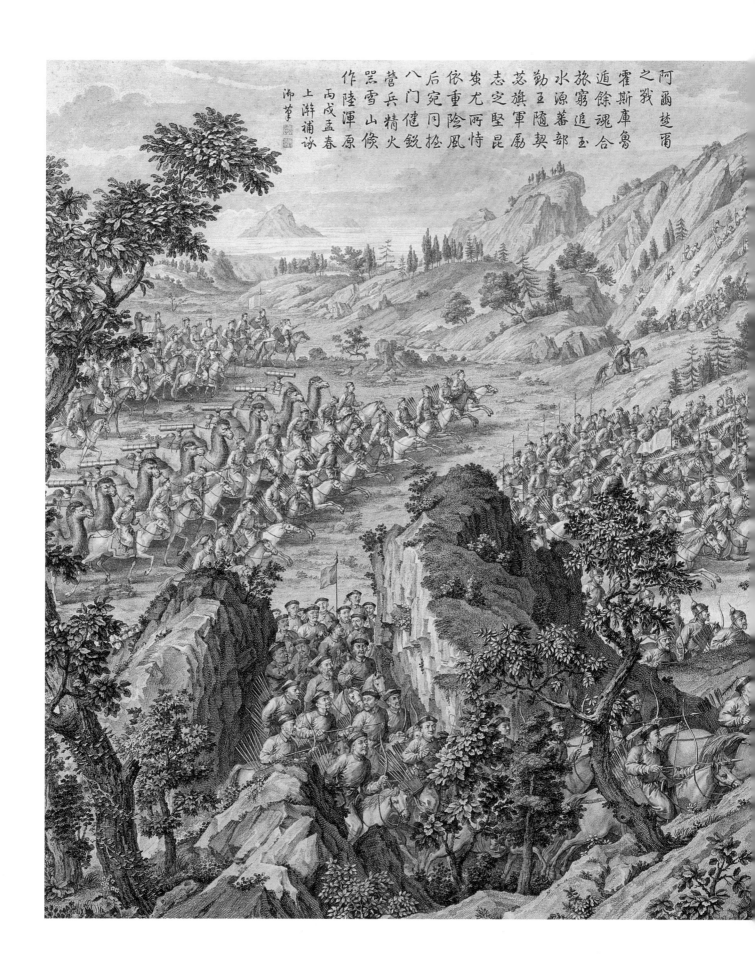

阿爾楚爾
之戰
霍斯庫魯
遁餘魂
逭窮追
合
旅窮追
玉
水源蕃部
勤王隨契
苗旗軍勵
崑
志定堅
蚩尤兩恃
依重陰風
后宛同挺
八門健銳
營兵精火
罵雪山儔
丙戌孟春
作陸渾原
上澣補詠
御筆

252

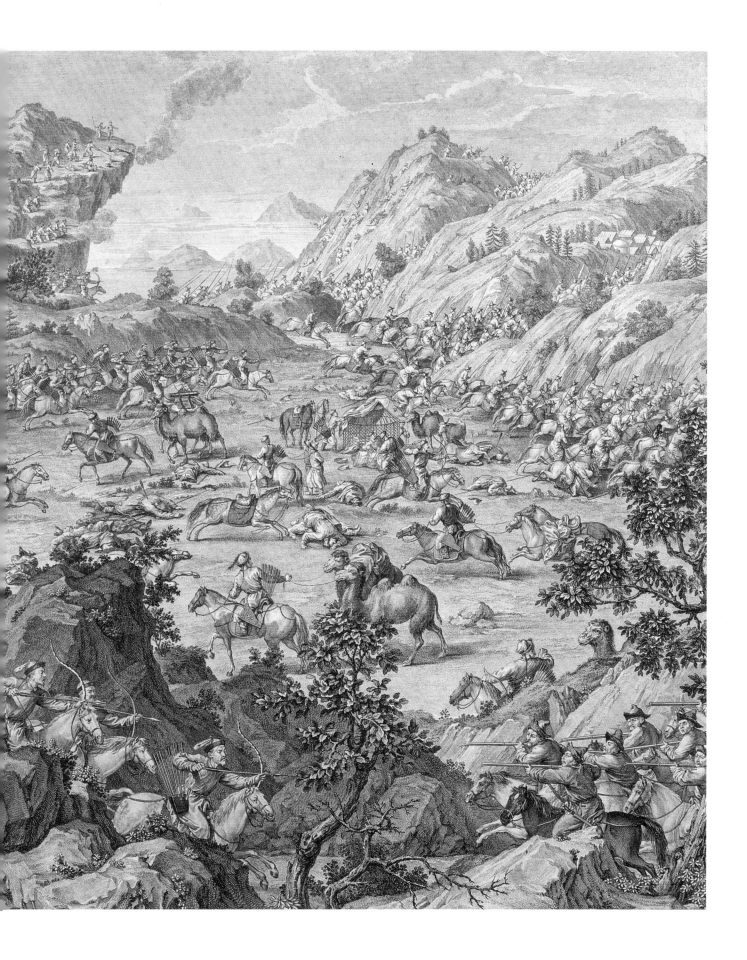

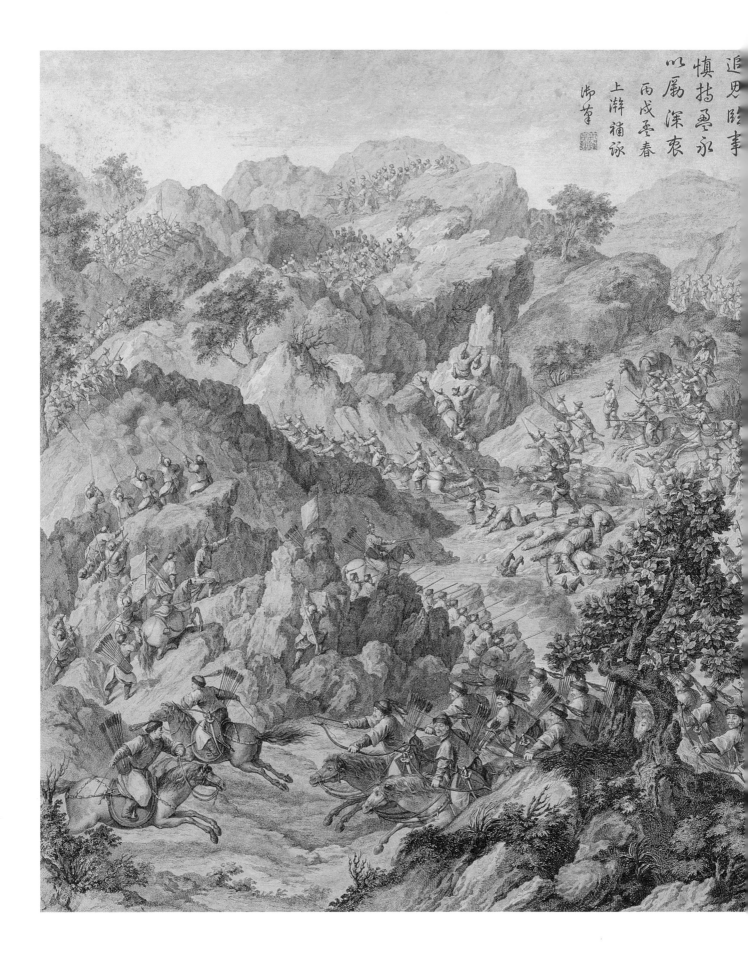

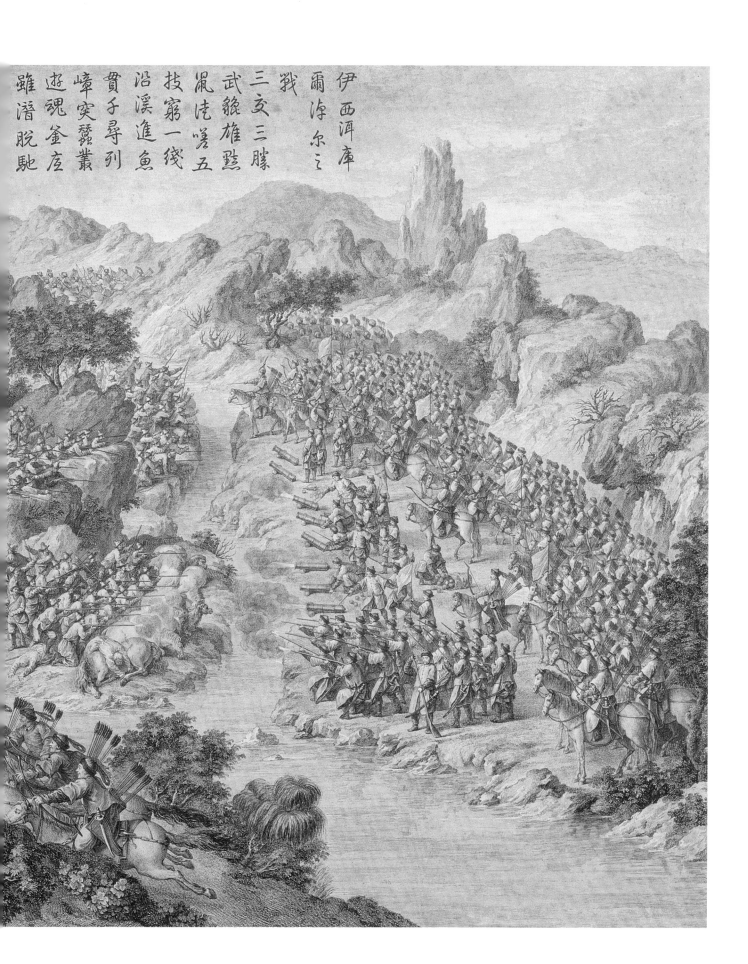

伊西洱庫爾之戰

雖潛脫馳
遊魂釜底
嶂突巖叢
貫子尋列
沿溪進魚
技窮一線
鼠虎嗟五
武貔雄黠
三爻三朕
爾浄爾三

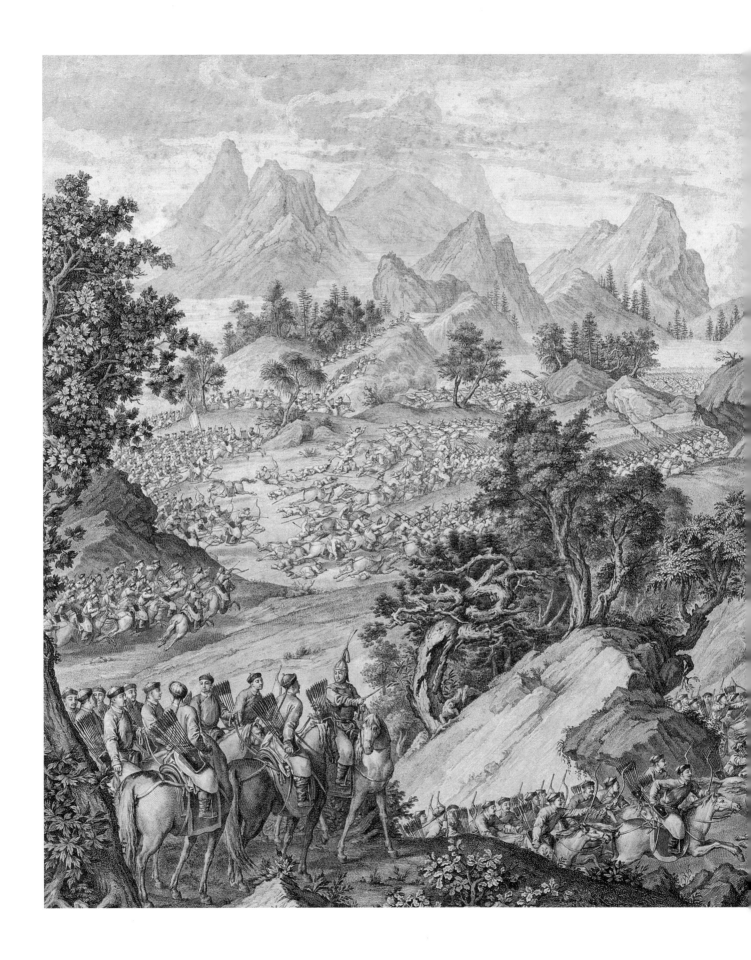

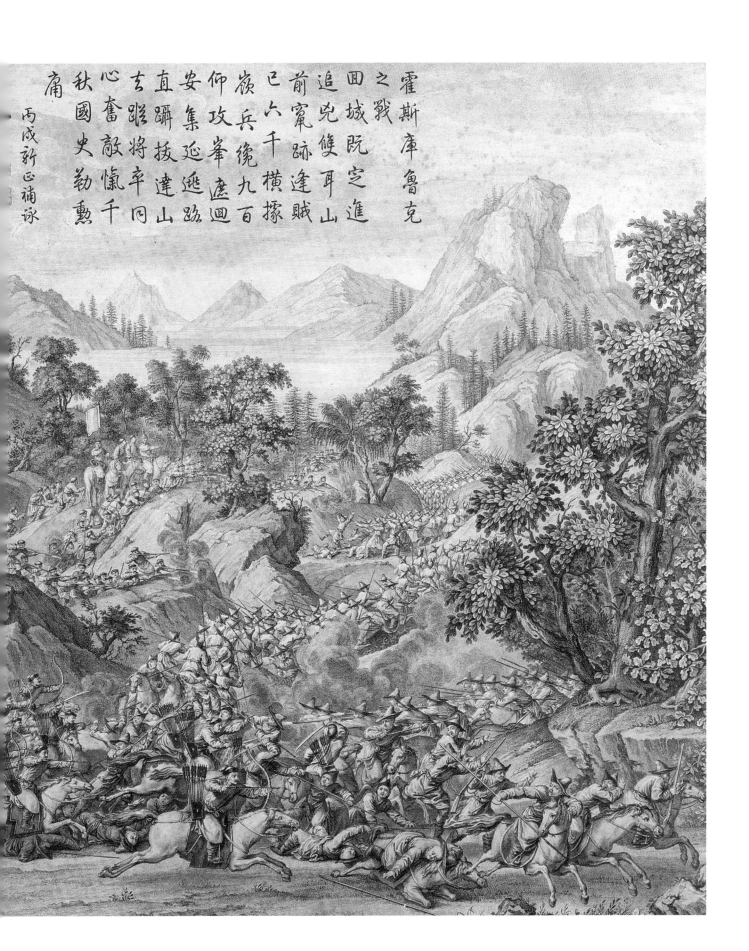

霍斯庫魯克
之戰
回城阮定進
追兇雙耳山
前竄跡逢賊
已六千橫搛
嶺兵繞九百
師攻峯庶迴
安集延迤踰
直蹦扳達山
玄聯將宰同
心奮敵愾千
秋國史勒勳
庸

丙戌新正補詠

257

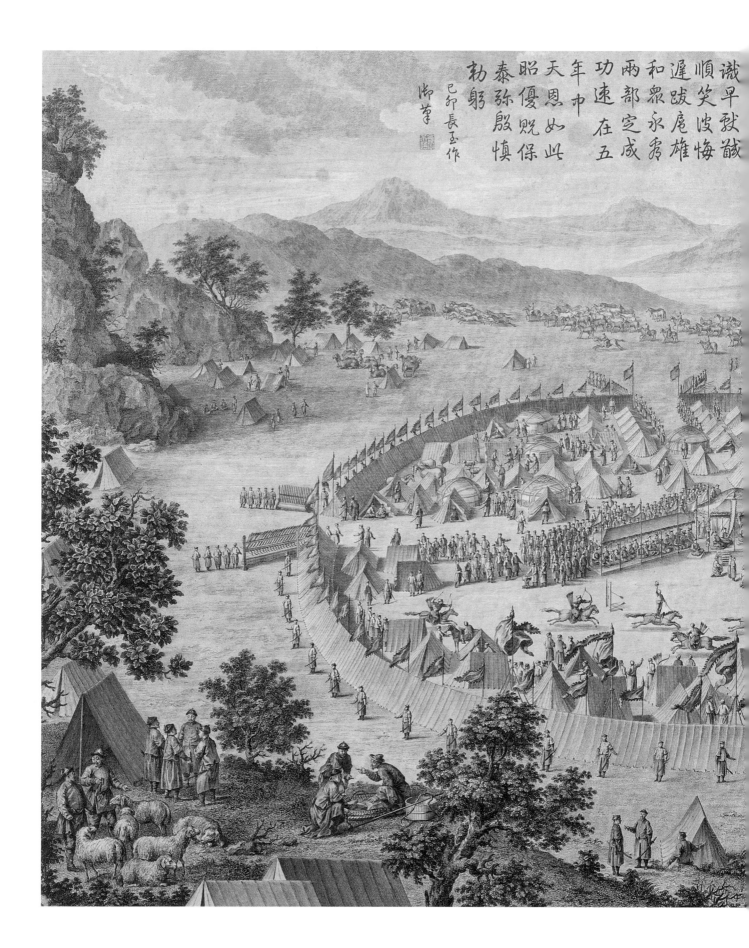

識早狄臧
順笑波悔
遲跛庵雄
和眾永秀
兩部定成
功速在五
年巾
天恩如此
昭優貺保
泰弥殷慎
勒躬
御筆
已卯長至作

258

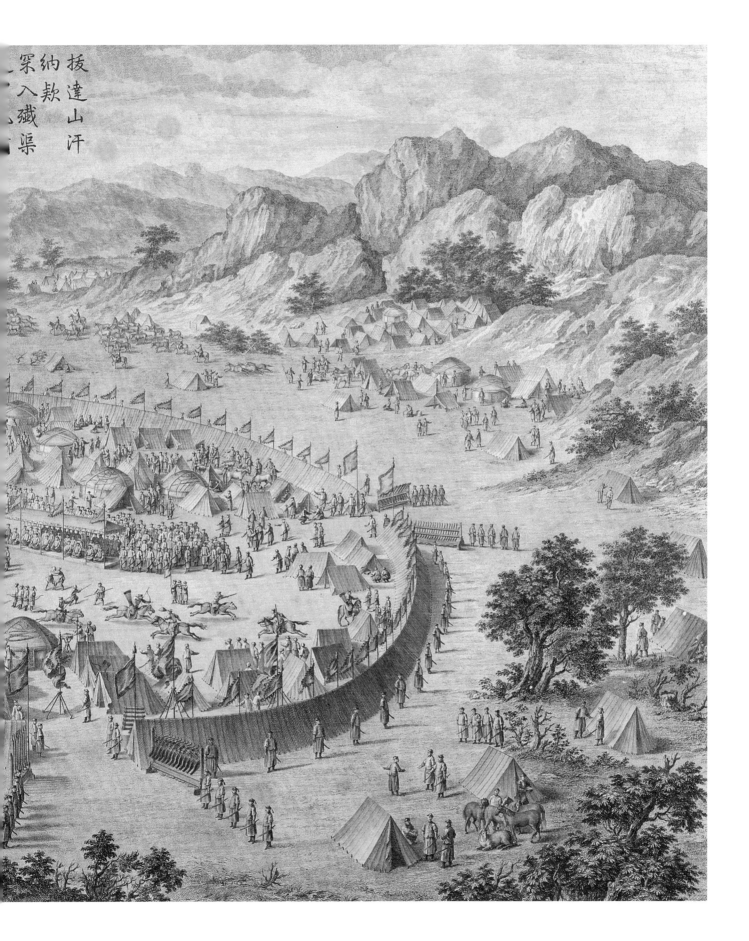

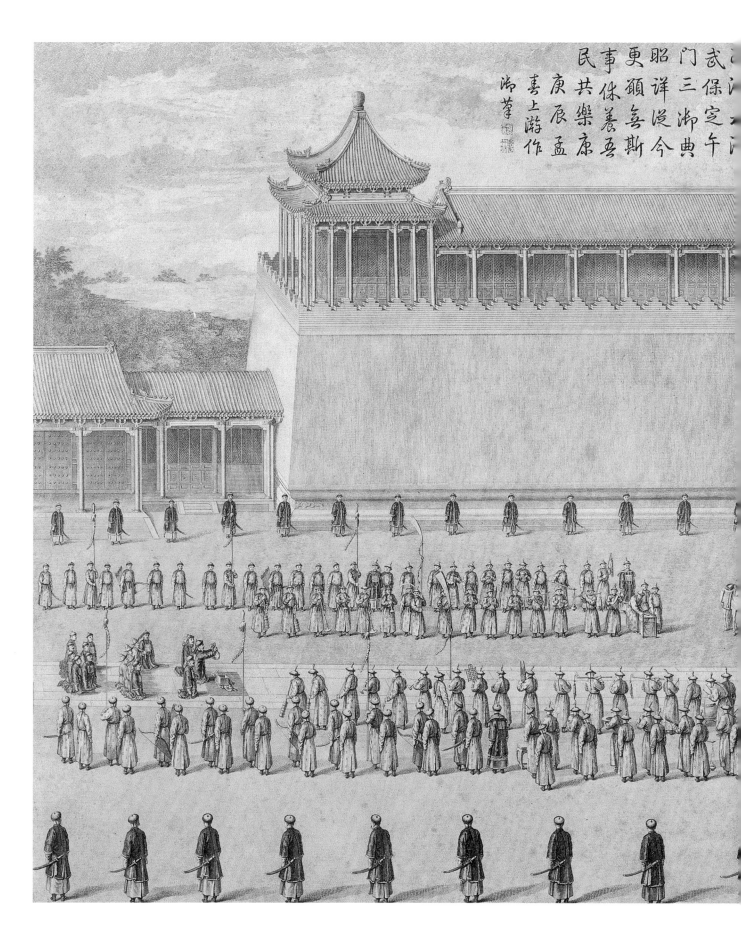

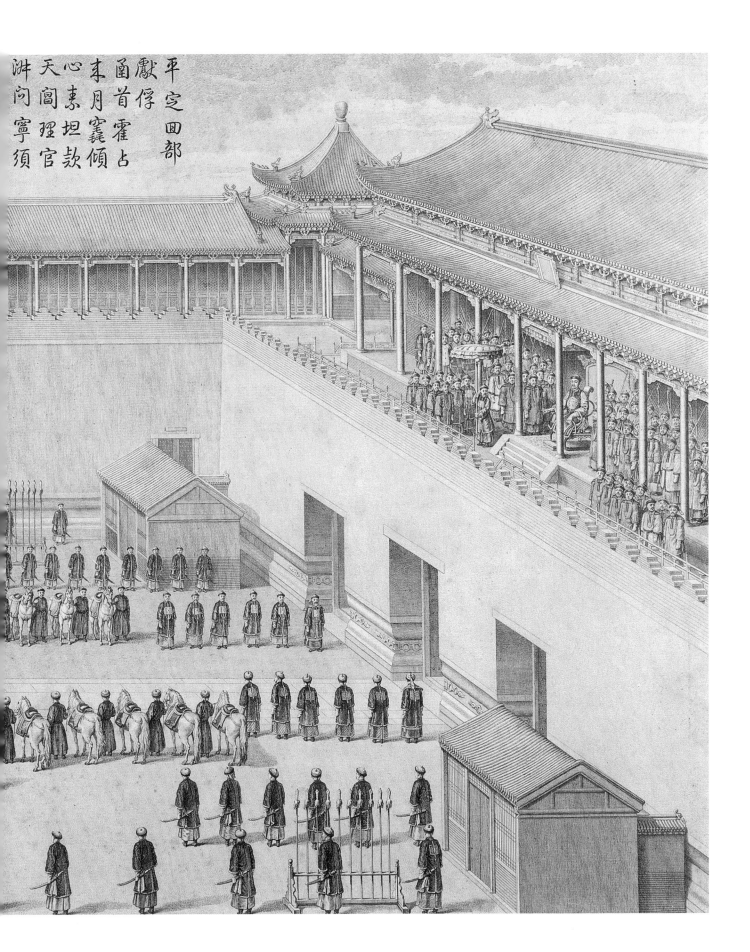

平定回部
獻俘
圉首霍占
末月竄傾
心東坦欵
天閶理官
洊向寧須

261

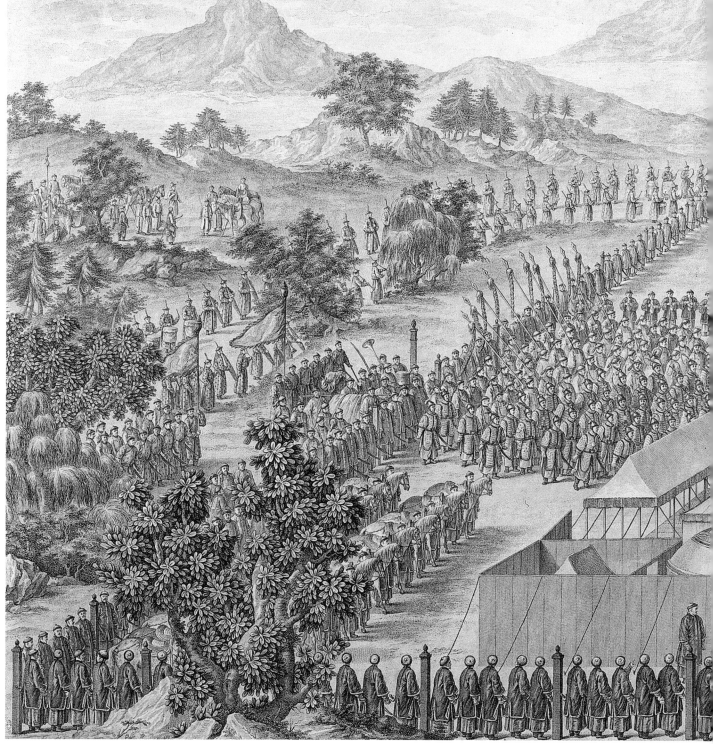

郊勞回部成
功諸將士
京縣郊南祝
勞軍
園壇陳
嘉謝成亟出
師本意聊崇
試奏凱今朝
備禮文鞾甲
弢戈罷泗伐
論功行賞策
忠勤郡前抱
見詢經歷一
瞬五年威以
欣同心莘
星郵睰逮畢
竟攙言賦采
後勇將歸來
萬福將嬎衣
著得解戎衣
湯稱偃武備
父日恐即嬉
文恬武機飲
玉寧誇暢和
樂枋愛益屬
慎幾微

御筆
庚辰仲春下游作

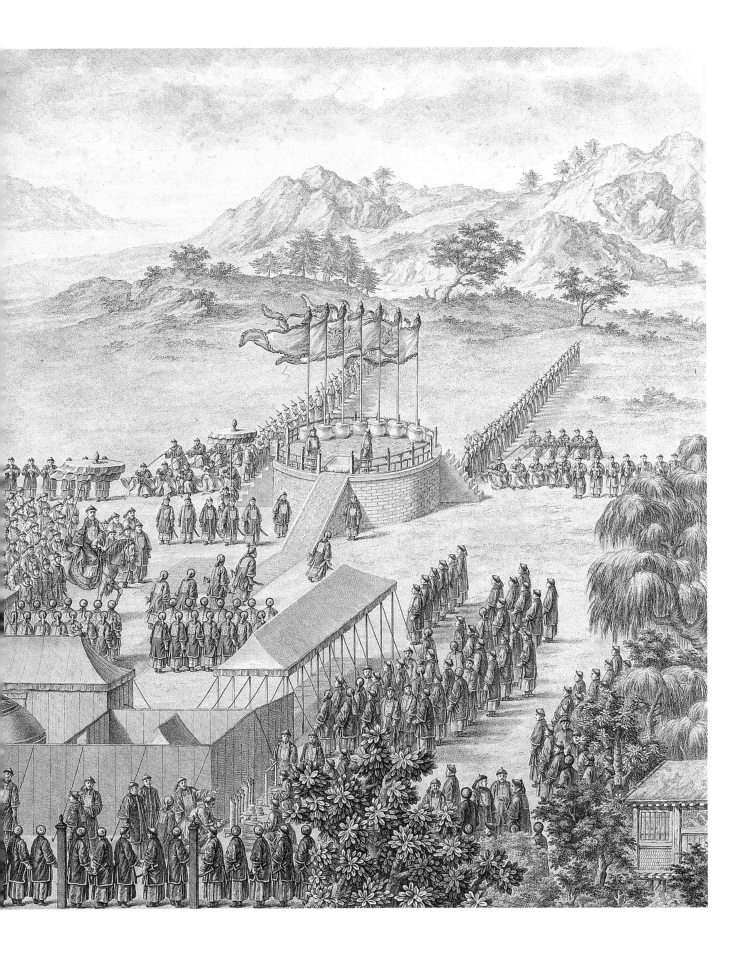

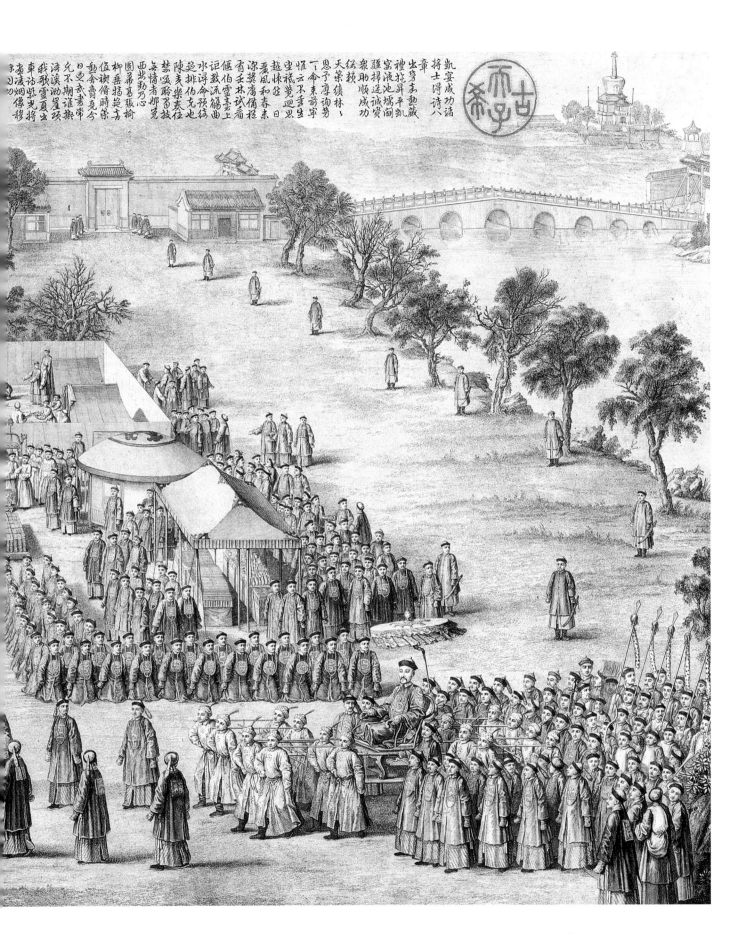

56. 徐杨《平定伊犁回部战图》册

一册
乾隆年间
纸本　设色
纵 55.5 厘米　横 91.1 厘米

　　全册总计十六开，每开有乾隆帝题记，引首书"昭功廓宇"四字，前隔水有"平定伊犁纪事"，尾纸有傅恒、尹继善、刘统勋、于敏中等人跋。

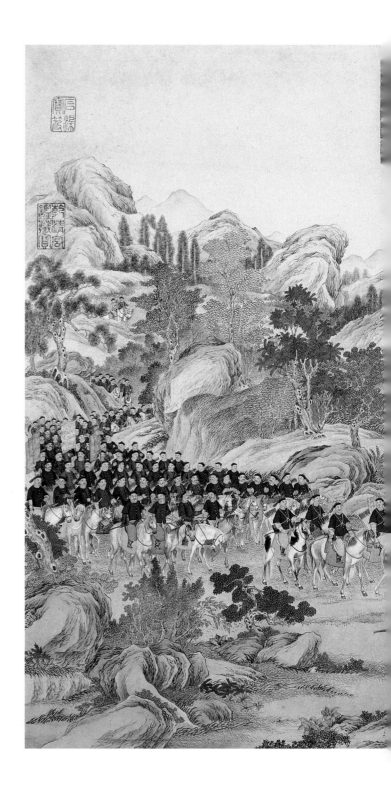

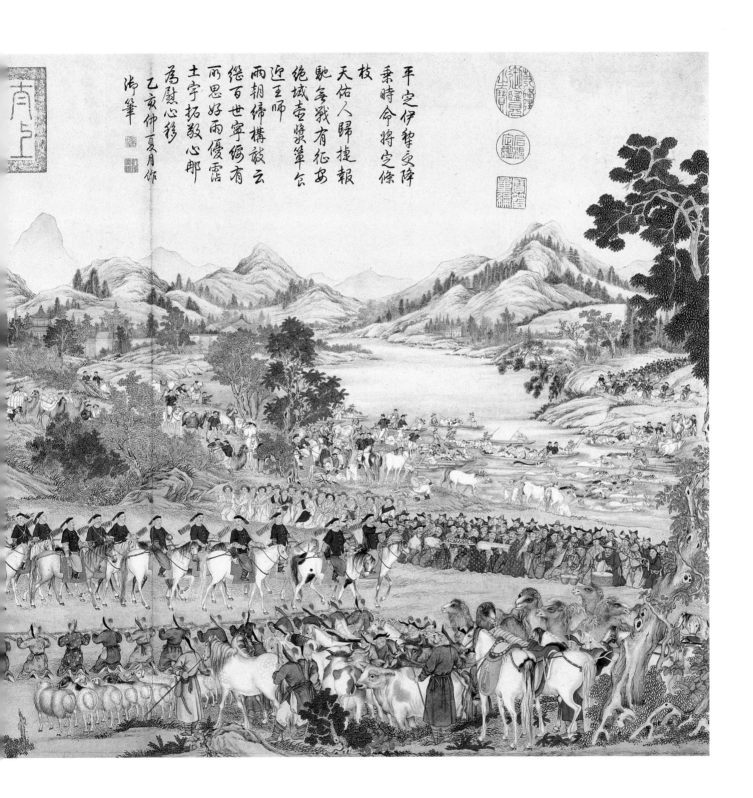

平定伊犁受降
乘時命將定條
枝
天佑人歸捷報
馳奏彎戰有征安
絕域壺漿簞食
迎王師
兩朝締構敉云
繼百世寧綏有
兩思好雨優霑
土宇拓敦心邠
為慰心移
御筆
乙亥仲夏月作

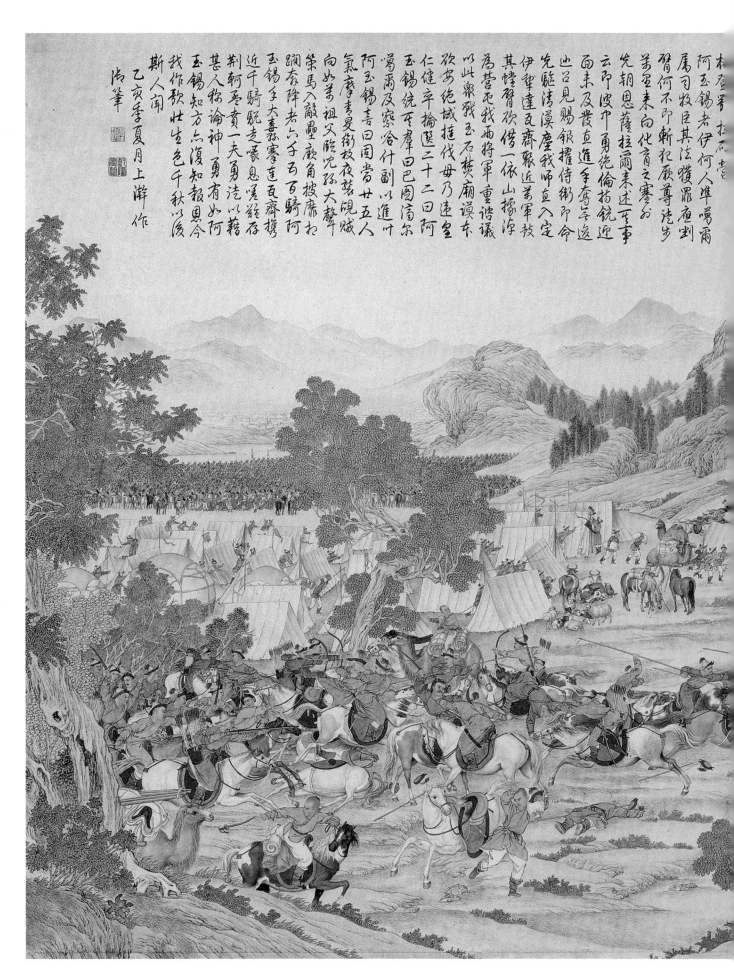

杜爾伯特　拉石臺

阿玉錫者伊何人準噶爾
屬可牧臣其法獲罪應剖
背何不即斬犯顧尊洗步
羌无來向化育之塞外
先朝恩薩拉爾未述至事
云即彼中勇絕倫拮銃近
而未及發直進手奮爭命
此曰見賜銀擢侍衛即命
先驅清漠塵我師直入定
伊犂達瓦齊聚近我軍教
其嗜胥歡僕一依山據淬
為營无我兩將軍重語議
以此眾戰我石棧廟漢東
欣安絕域搉伐毋乃連爾
仁健辛擒送二十二日阿
玉錫統至犖巴圖圖淖爾
葛兩及察哈什副以進叶
阿玉錫喜回固當廿五人
氣產摩事曼銜枝夜襲賊
向如茅祖父聆沈孫大聲
策馬入敵壘欹角披靡和
蹦奉降者六千五百騎阿
玉錫手大毒孫達瓦齊携
近千騎貌走曩息哮猶存
荊軻斬至貴一夫勇諼存
甚人稱論神勇有如阿
玉錫知方乃復知報恩今
我作歌壯生色千秋以復
斯人聞

乙亥季夏月上澣作
偶筆

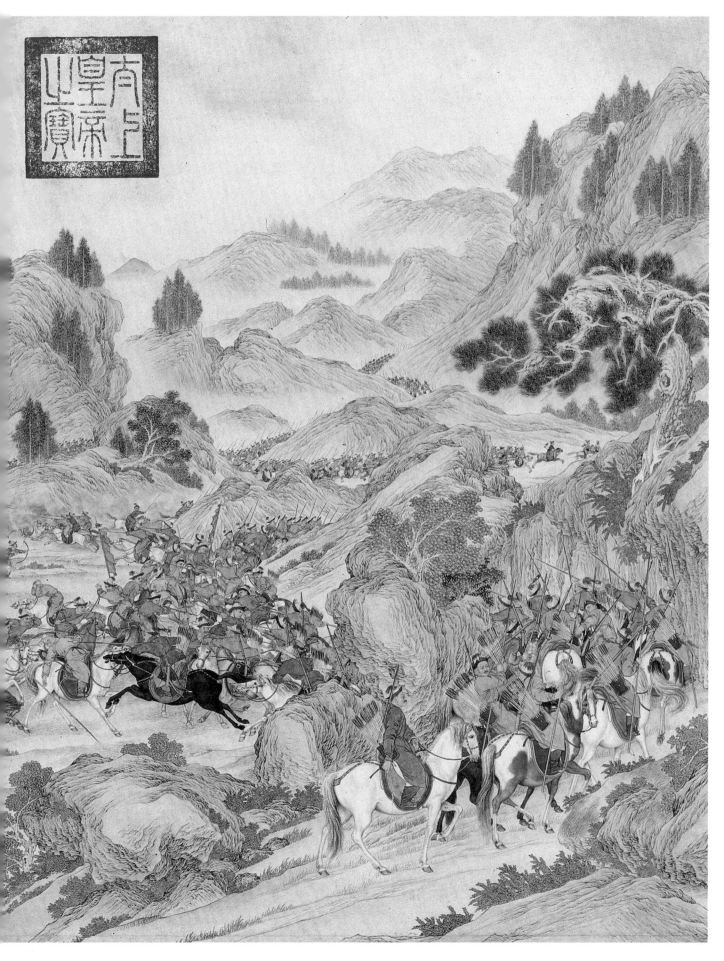

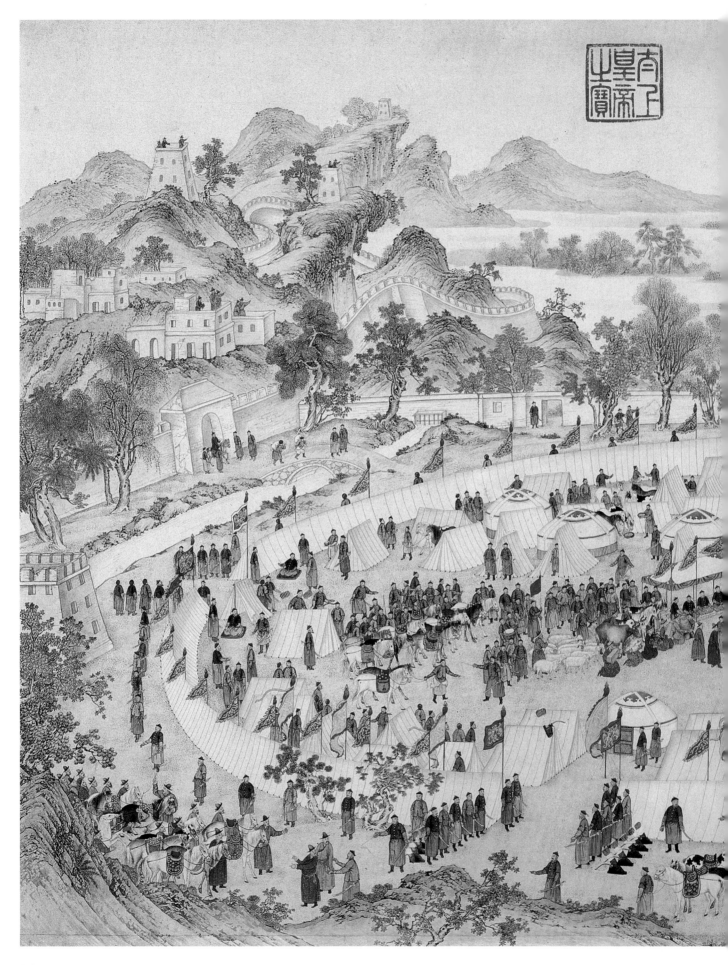

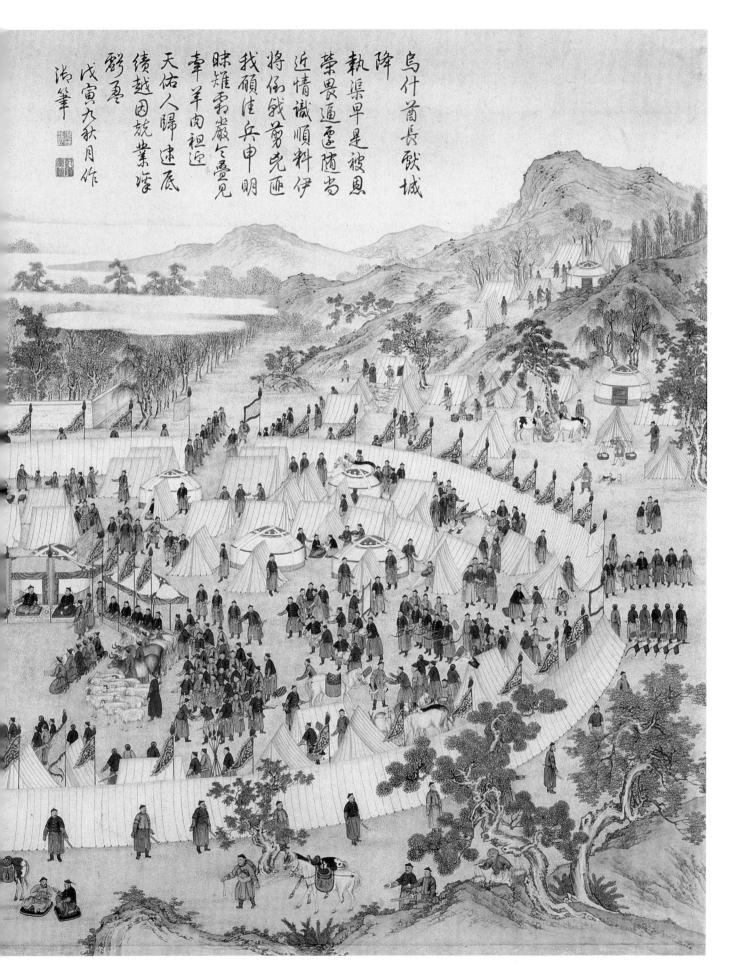

烏什首長獻城
降
執渠早是被恩
榮畏通還隨嘗
近情識順料伊
將俘殘剪克匪
我顧佳兵申明
睞雄需嚴乞疊見
牽羊肉袒迎
天佑人歸速底
績越因競業崢
彰晷
戊寅九秋月作
御筆

履申卸甲報弓盡
鳧藻四晴豐額集
魚鱗千秋雜遇太
平宴百載歸來義
勇身獨懷俟香宮
力者凱迴未見惜
斯人敢瓜丞栗
允堪惕二萬何期克
拓邊遠愧周王興
六月迴過啟帝克
三年依楊霖雪凡
絰壑岸立幟坐弧盡
隔堅岸紅夫真途
止皇州春滿七倏
拔達山人獸
戡歸三軍飲玉醑
晴暉勞心幸我好
宵旰公道馮伊論
是非紫綺後朱提頷
涯澤前歌後舞近
鴻禩散來懷不同來
者勞齊手持濱暗
揮　芳郡延禧洲
氣涛禊歌聲是凱
歌聲元戎允合躬
承家勇校均教手
賜哀韓泉力若疆
地或勅予心永奉
天矜沒來惕浮文
招理雯草流諼慎
捵盈
御筆　庚辰上巳日作

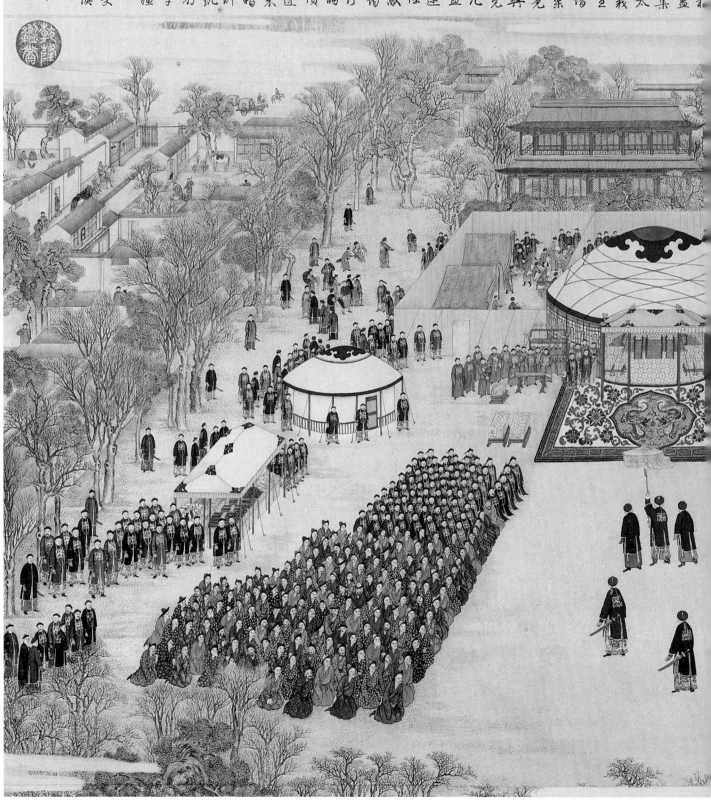

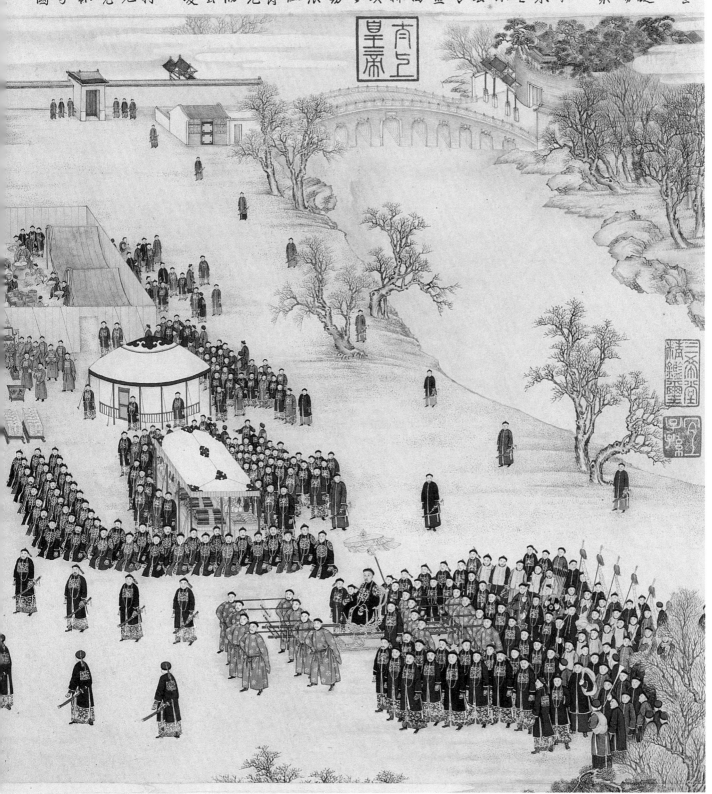

凱宴成功諸將士
浮詩八章

出勞嘉動藏禮旋
昇平凱宴液池塘
闢疆掃迅誠資泉
助順成功總頼
天策績林～恩予
坐祇覺迴恩越慄
前寧惟云之命末
厚詢勞一之恩末
然日慶風和妻
赤林深獎庸備禮弓
壬林試看偓伯靈
臺上詎數流觴曲
水浮令頒績迤排
伯克也陳夷樂妻
任葉笑酌蜀技参
情者郎覺西悲動
乃心園幕高張
榆柳垂楊逄喜値
祥備時策動合爵
竟今日營武書常元
不期誰擬語溪洄
崔頌我歌靈夏出
車詩紫光將畫凌
煙像穆棟同叩
乾睨貽成功將
士錦衣托日月光
輝軍氣蜀藉我宪
臣典宿術汲他杯
酒解兵權八樓子
弟心如石萬禩國
朝龍荷

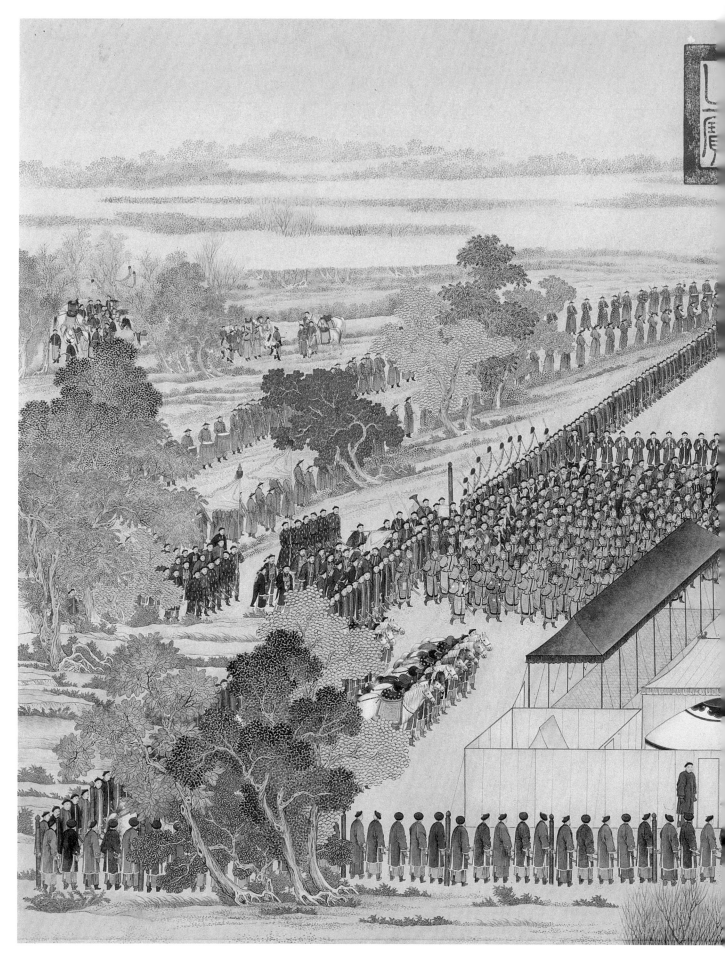

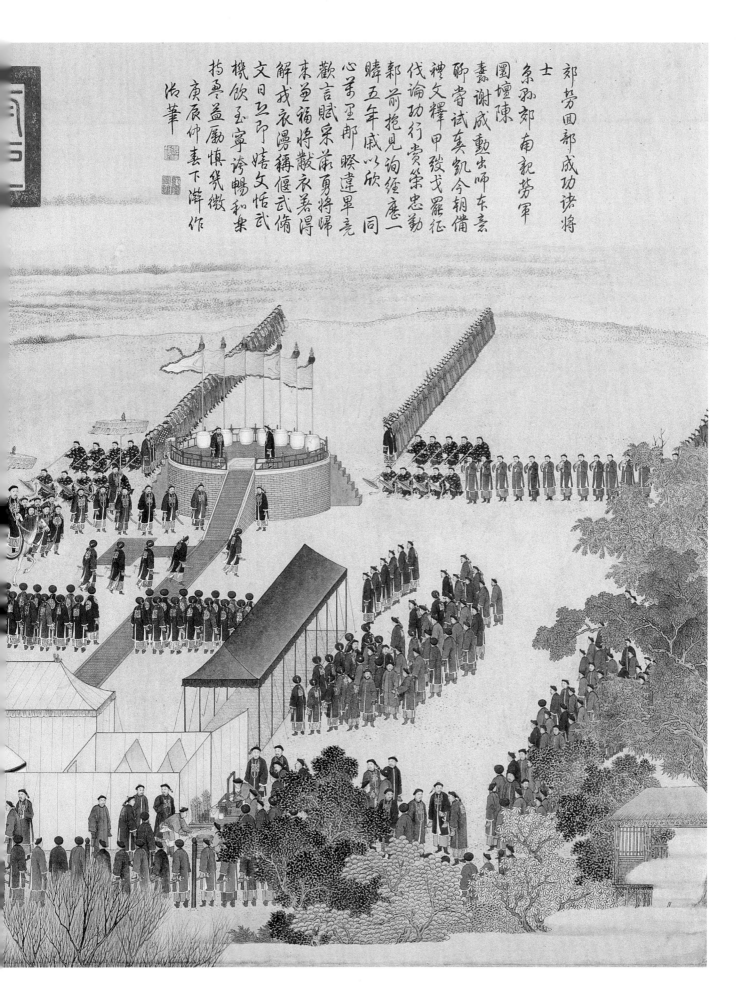

郊勞回部成功諸將

士卒孫郊南釋勞軍
圍壇陳
嘉謝成勳出師東
聊嘗試奏凱今朝備
禋文釋甲發戈罷征
伐論功行賞榮忠勤
郊前抱見詢經廛一
睠五年戚以欣同
心弟望里郿暌違畢竟
歡言賦杲萊勇將歸
來魚福將戲衣善得
解戎衣澋稱便武修
文日卫卫嬉文恬武
橄飲玉寧誇暢和柔
拈禺益勱慎幾微
庚辰仲春下澣作
御筆

57.《武英殿聚珍版程式》

一卷

乾隆三十八年至嘉庆八年（1803）间

武英殿聚珍版印本

版框纵 18.7 厘米　横 12 厘米

半页九行，每行二十一字，白口，四周双边。金简撰。

乾隆年间修《四库全书》时，金简任四库馆副总裁，负责刻书事宜，为节省开支，乾隆三十八年十月，金简奏准：因刻书种类繁多，付雕非易，不如刻做枣木活字套版一份，摆印书籍，工料省简悬殊。遂于乾隆三十九年刻木质单字二十五万余个，并开始摆印图书，所印之书称为武英殿聚珍版书。为记录印书技术和过程，金简作《武英殿聚珍版办书程式》一书，详细记述了成造木字、刻字、字柜、槽板等活字印刷的各个环节，共有图十六幅，排印出版后更名为《武英殿聚珍版程式》。本书是我国论述活字印刷最为详尽的科学著作之一，是对中国古代活字印刷术的一次系统总结。该书刊行后，不仅在国内广为流传，还被翻译成德、英等国文字流播海外，在中国印刷史上有重要地位。

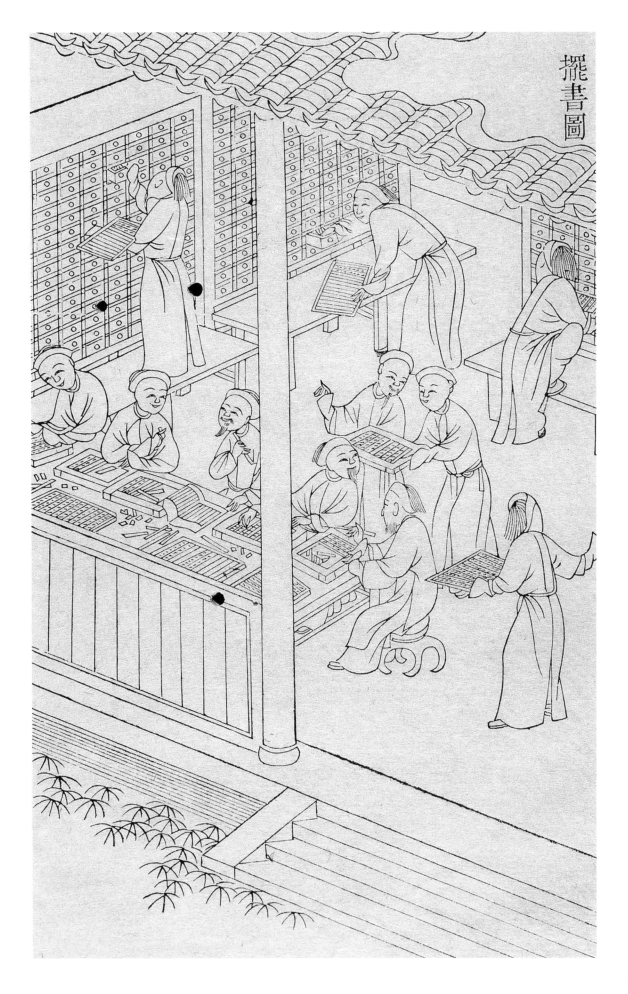

刻字圖

刻字

應刊之字照格寫準宋字後逐字裁開覆貼于木子之
上面用木牀一個高一寸長五寸寬四寸中挖槽五條
寬三分深六分每槽可容木子十個上下用活閂塞緊
卽與鐫刻整版無異

字櫃式

字櫃圖

字櫃式

字櫃圖

彭紹觀校

一卷
乾隆三十八年至嘉庆八年间
武英殿聚珍版版刊本
版框纵 18.7 厘米　横 12 厘米

半页九行，每行二十一字，白口，
四周双边。明代沈继孙撰。

沈继孙乃明代洪武人，曾受教于三
衢墨师，后又从一僧人处得宝墨，于是
撰辑成此书。《墨法集要》绘图二十一幅，

每图配以详细说明，从浸油至试墨叙次详
核，各有条理，图绘工细严整，一丝不苟。
世传之墨谱中《晁氏墨经》记载过于简略，
而明代著名的《方氏墨谱》和《程氏墨苑》
又过于注重描绘墨的花纹样式，唯独《墨

法集要》缕析造法，切于实用，是一部
制墨的经典之作。

　　该版本的《墨法集要》乃武英殿聚
珍版印本，图仍由木版刻印，稍显粗糙，
但其为清代武英殿聚珍版丛书中唯一入

选的明人撰书，该版本对是书的普及推
广起到了积极的作用。

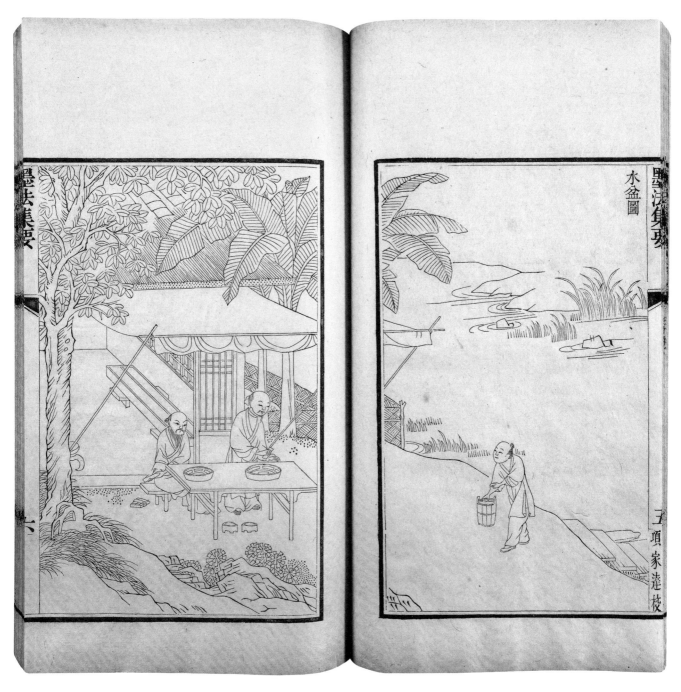

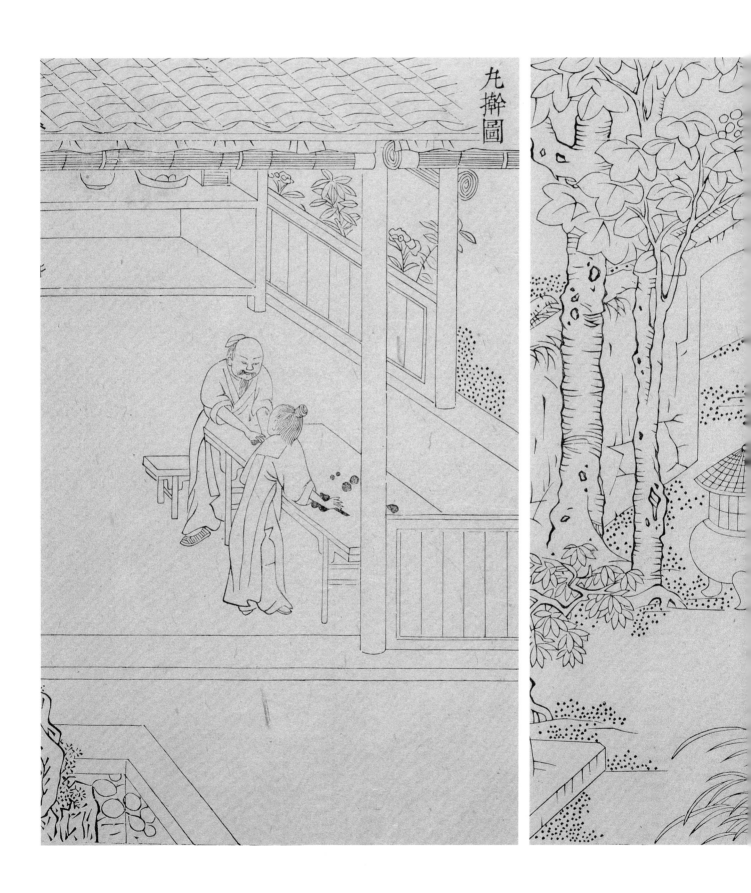

蒸劑圖

研試圖

二十二卷
乾隆三十八年至嘉庆八年间
武英殿聚珍版印本
版框纵 18.7 厘米　横 12 厘米

半页九行，每行二十一字，白口，四周双边。元代王祯撰。

《农书》成书于元代皇庆二年（1313），是我国古代附有图谱的最有影响力的农学巨著，全书共分为农桑通诀、百谷谱、农器图谱三部分。农器图谱以图样的形式阐述了农业生产和机械制作的过程，是本书的精华所在。农器图谱分作二十门，每门有图有谱，后附短诗一首，各种机械图样、示意图、插图多达二百八十余幅。以绘图的形式向读者清晰地传达了各种农业器械的形状和构造，开创了古代农书应用图谱的先河，在总结古代农业技术，指导实际生产中发挥了巨大的作用。另，图谱末附

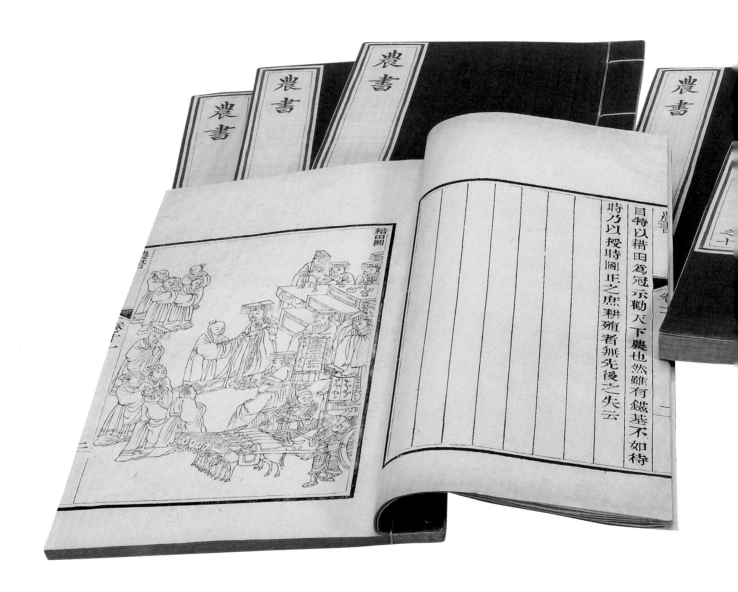

造活字印书法，其中"活字板韵轮"是研究我国印刷史的珍贵资料。

《农书》流传较广的版本有：明代嘉靖九年（1530）山东布政使司刊本、明代万历二年（1574）山东章丘县署刊本、清代乾隆三十八年武英殿聚珍版刊本、四库全书本、清代光绪二十一年外聚珍本、山东农专石印本、《农学丛书》本、《万有文库》本等。乾隆三十八年武英殿聚珍版印本的《农书》在编印时，以永乐本为底本，又依嘉靖本做了校订，图谱绘制略显粗糙。聚珍本发行之后，各省又重新雕版印行，均被通称为武英殿聚珍版印本，但所依据的底本不尽相同。

民社

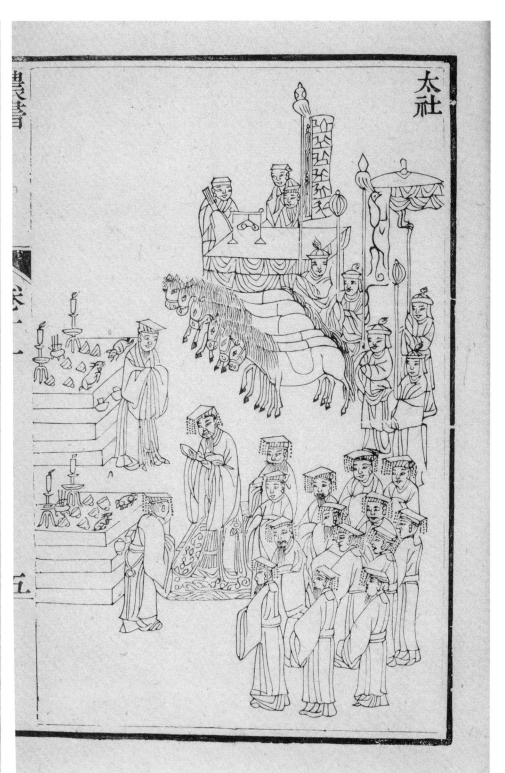

太社

60.《平定两金川得胜图》

一函
乾隆四十二年至四十六年
内府铜版印本
纵 51 厘米　横 88.5 厘米

册页装。《平定两金川得胜图》，底稿由艾启蒙、贺清泰等分别绘制，清内府造办处镌铜版刷印。

是图描绘了清代乾隆十二年（1747）至四十一年（1776）清政府两次出兵平定四川大小金川叛乱的战绩。图十六幅，分别为收复小金川、攻克喇穆及日则丫口、攻克罗博瓦山碉、攻克宜喜达尔图山梁、攻克日旁一带、攻克康萨尔山梁、攻克木思工噶克丫口、攻克宜喜甲索等处碉卡、攻克石真噶贼碉、攻克薾则大海昆色尔山梁并拉枯喇嘛寺等处、攻克贼巢、攻克科布曲索隆古山梁等处碉寨、攻克噶喇依报捷、郊台迎劳将军阿桂凯旋、午门受俘、紫光阁凯宴成功诸将士。

是图另有卷轴装形式，藏于中国国家博物馆。

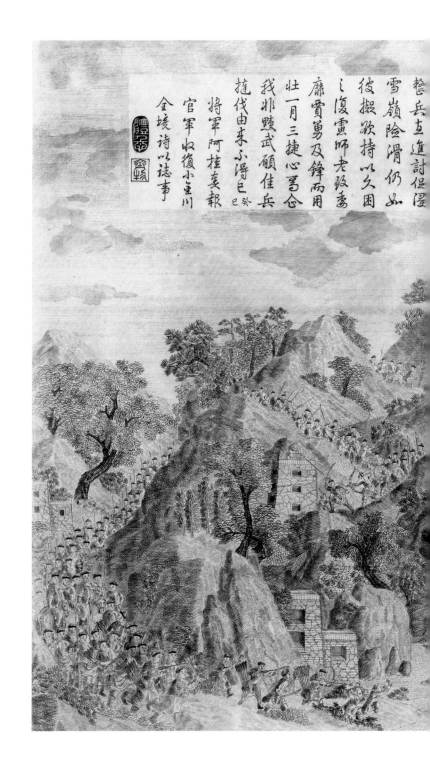

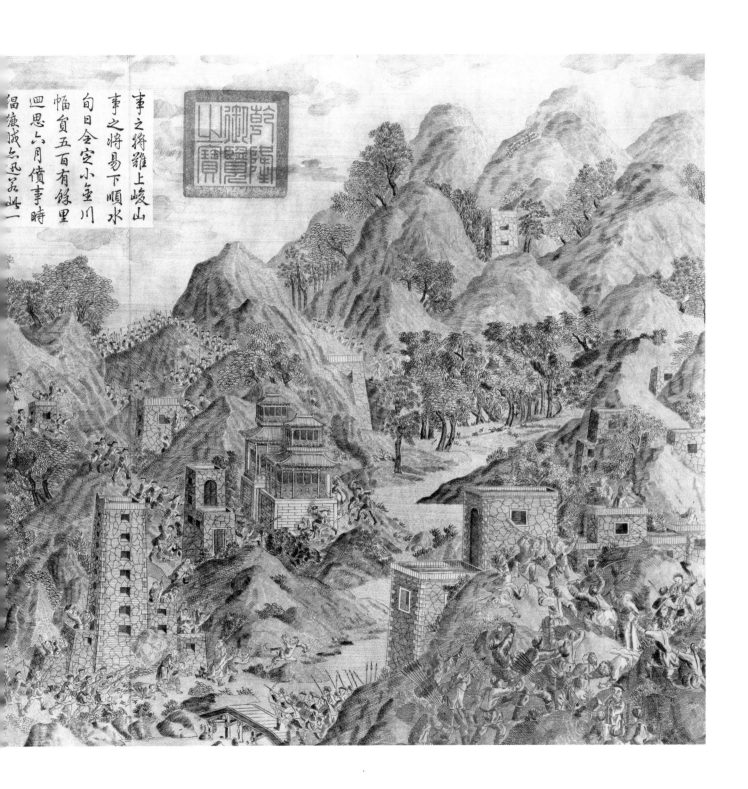

事之將難上峻山
事之將易下順水
旬日全定小金川
幅員五百有餘里
迴思六月債事時
偪仄城六凡若此一

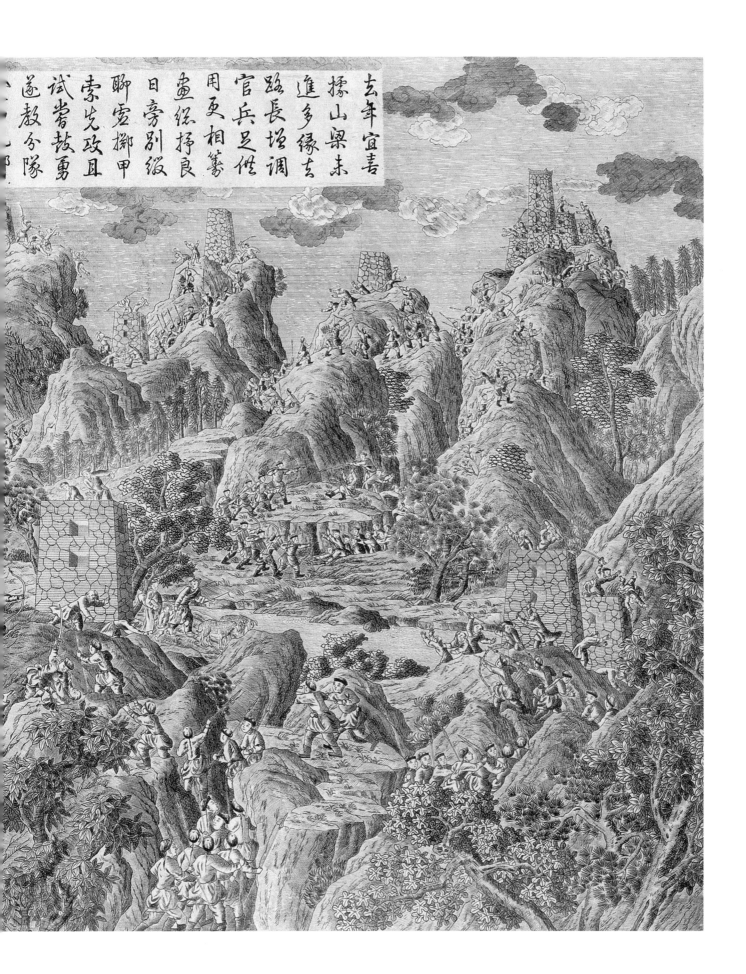

去年宜喜
攗山梁未
進多緣去
路長培調
官兵足俾
用更相籌
盡經拸良
日旁別緻
聊宜擲甲
索先攻且
試嘗鼓勇
遂教分隊

相將事摭桿
上將歸來是
旦臣圖圖
家法圖萬年循
解兵嗾彼侏一盃
酒示澤欲欽滿
庄集夷雨樂寧
畫集矢雨暘宏
須闖傑侏停歌
合此奏罩徠鴻
禩恐鵬生志倍
寅府紫光閉時
液池展前章奏
閣底擁左券奏
賣知捺掌巾橦
我兩賴掌巾橦
揚威摶陰重毎
羈豪斂發多合
有於五載劬勞
行不易一為歡
畫二為憚伊
犁又勒畫圖早成
犁回部早成
佳伋不知戮奈
新舊分詎我
其伋莽敢怠勤
頻里舊續翻因
咸多出翹材綜
以欣湛霈萊承
重賦罷盍欽
保泰敢云、
紫光閣凱宴
成功諸將士作
乾隆丙申夏
御筆

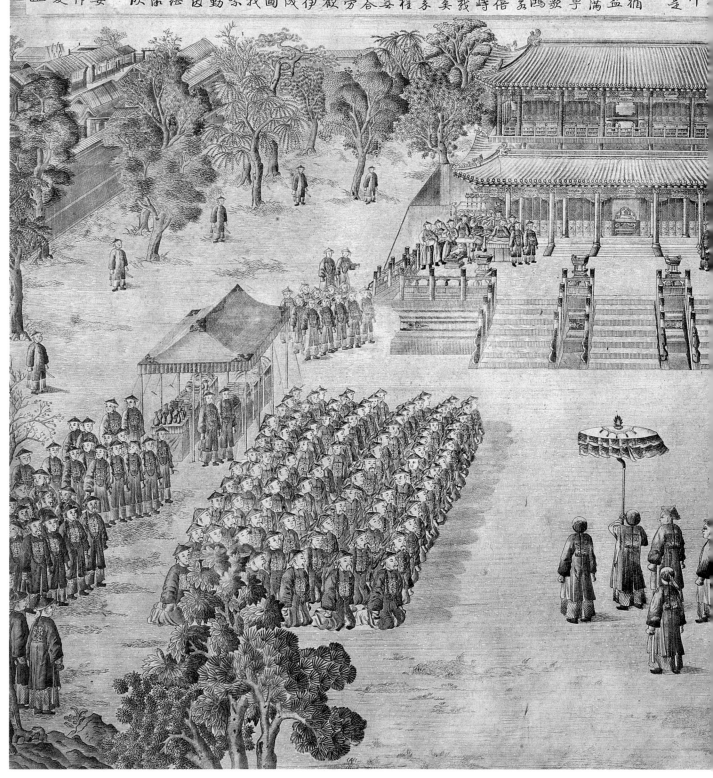

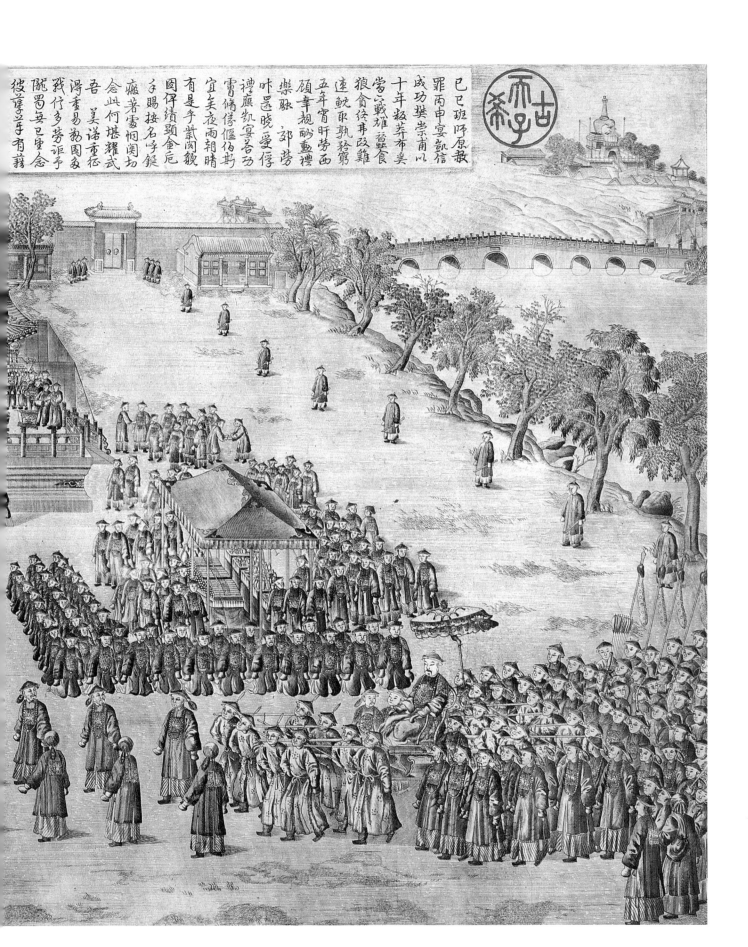

61. 徐杨《平定两金川战图》册

一册
乾隆年间
纸本　设色
纵 55.5 厘米　横 91.1 厘米

全册总计十六开，每开有乾隆帝题记，是清代乾隆时期征服四川藏族大小金川的纪实战图。铜版《平定两金川得胜图》乃以此图为蓝本绘刻。

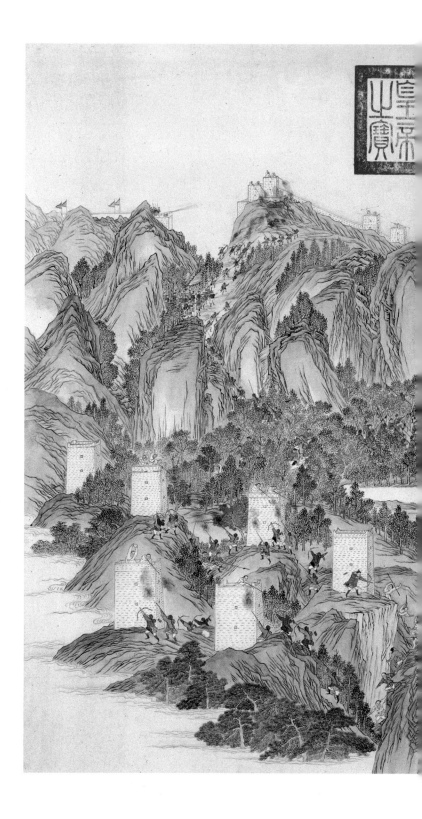

亥年宜喜擬山
梁未進多緣去
跡長墻調官兵
是修用更相籌
畫絯捍良日旁
別級聊雲攔甲
李先攻且試嘗
鼓勇益教分隊
入剪光郴勵一
心強碉平柵先
力鏖奮訊執魄
攜兵越揚秉勝
齋兵擬下壓截
前料賊印泰忙
兩軍會合指旦
晚泉志歡孚蓋
罘盡震三摸勒烏
圍家近紅旗苐
一到孜室
副將軍明亮
奏報攻克宜
喜甲索等雾
碉卡詩以誌
事 [印]

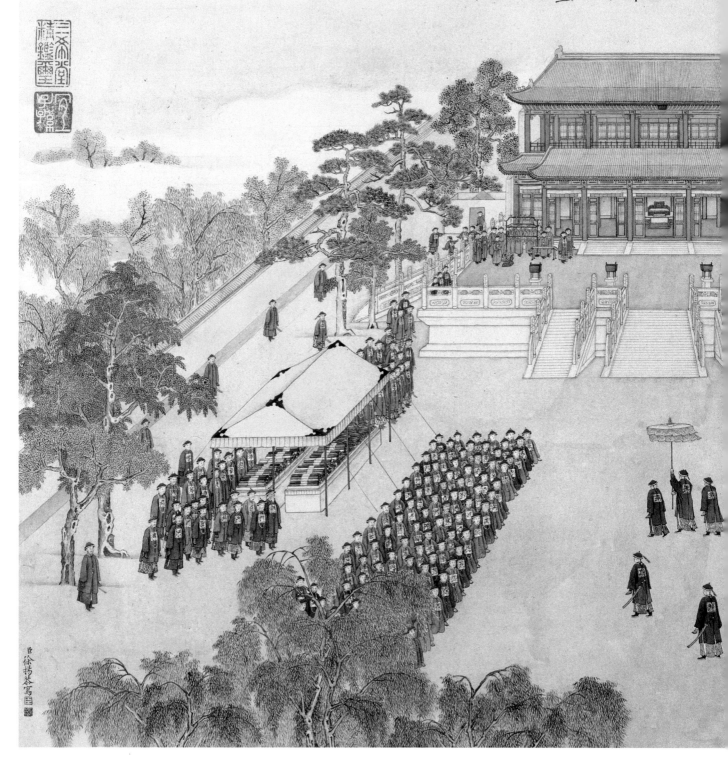

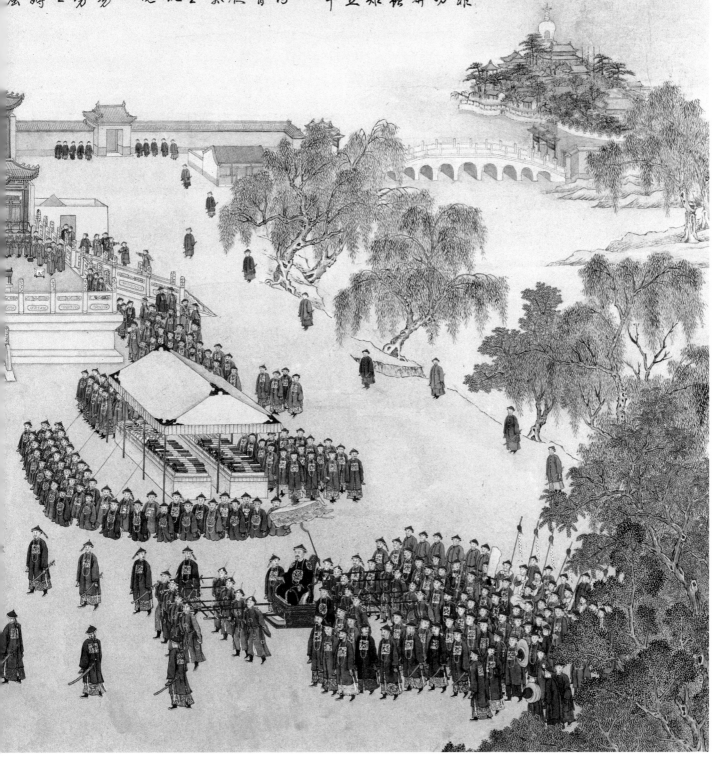

己巳班師原赦罪
丙申宴凱信成功
樊崇甫四十年叛蕪
市吳當六戰雄韜
食狼貪終弗改難
連鈲取執矜宥五
年宵旰勞西顧幸
觀酮畫禮樂融
郊廆凱宴答功停
禮應咋遝晚受停
備儀傴僂伯斯宜實宵
兩朝晴宥是乎祭
閲貌圓俾績顯金
厄手賜揆名孚鉌
藏著霙恫澜切念
此何堪耀耀武吾
美諾重誌淳重易
勤圛多戰信多勞
詎于隴蜀無已稽蔣
念彼葦萃弓稽蔣
資里卡乂消雪窟

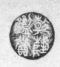

62.《钦定热河志》

一百二十卷
乾隆四十六年
内府刊本
版框纵 19.4 厘米　横 14.4 厘米

半页九行，每行二十字，白口，四周双边，单鱼尾。清代和珅等纂。

清代康熙朝在今河北承德建避暑山庄，此地有温泉，故称热河。雍正时置承德厅，乾隆四十三年（1778）改置承德府，辖滦平县、丰宁县、平泉州、赤峰县、建昌县、朝阳县，该地区向无志书，乾隆时始命儒臣修纂志书，和珅领其事，从乾隆二十一年始至四十六年方编纂完成。全书分天章、巡典、行宫、围场、疆域、建置、沿革、晷度、山、水、学校、藩衙、寺庙、文秩、兵防、职官题名、宦迹、人物、食货、物产、古迹、故事、外记、艺文等二十四门。其中有图版一百余幅，镌刻精丽。

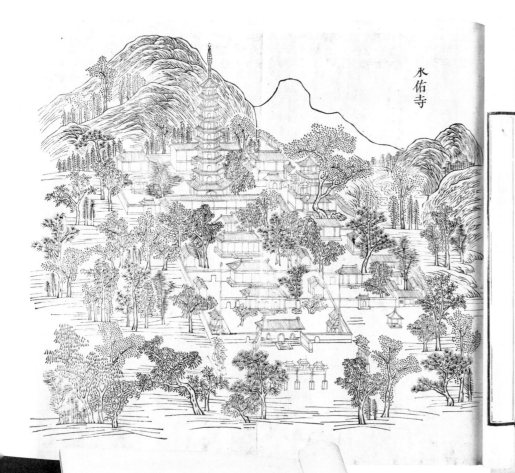

水佑寺

天章一

披圖巡洛之代宣豫南風其音尚巳至於過沛
三侯橫汾一曲章句偶傳載諸史策要未為風
雅之極軌也我朝
列聖傳心文思光被
聖祖仁皇帝以熱河為清暑之所揄揚
天藻寄興

御製熱河志序

為各省之志書易為熱河
之志書難彼其以漢人書
內地事且各府州縣本有
晉乘楚檮杌舊而輯之其
易也不待燭照數計而龜

63.《圆明园长春园图》

一函
乾隆五十一年
内府铜版印本
纵 50.7 厘米　横 88 厘米

册页装。圆明园位于北京西郊海淀东北，占地五千二百余亩，始建于康熙四十八年（1783），乾隆时于圆明园东侧和南侧修建长春园、万春园，合称圆明三园。圆明园东北侧的长春园中有一组欧洲式样的建筑，俗称西洋楼，由欧洲传教士蒋友仁、郎世宁、王致诚等参与设计监造，历时十三年，于乾隆二十五年建成，毁于咸丰十年（1860）英法联军入侵之役。

乾隆四十六年，皇帝谕令郎世宁、伊兰泰等人将圆明园内欧洲风格的西洋楼画下来，并由造办处刊刻铜版刷印，乾隆五十一年完成。这组图描绘了西洋楼建筑的全貌，图版二十幅，依次为谐奇趣二幅，蓄水楼一幅，花园门二幅，养雀笼二幅，方外观一幅，竹亭一幅，海宴堂四幅，远瀛观一幅，观水法一幅，线法山三幅，湖东线法画二幅。这套铜版画绘刻技法已达到"极其确切精细"的程度，它真实地记录了圆明园中部分建筑的历史原貌，为人们了解被焚毁前的西洋楼建筑艺术提供了十分重要的形象资料。英法联军火烧圆明园后，这些铜版画和二十块铜版都被掠走，原版现藏法国艺术学院图书馆。

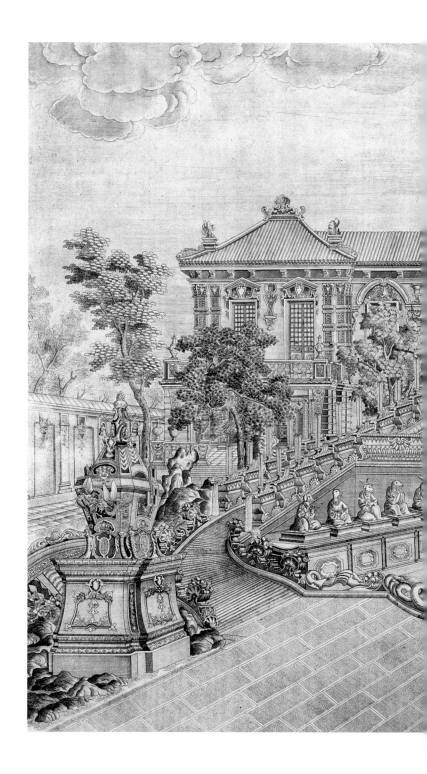

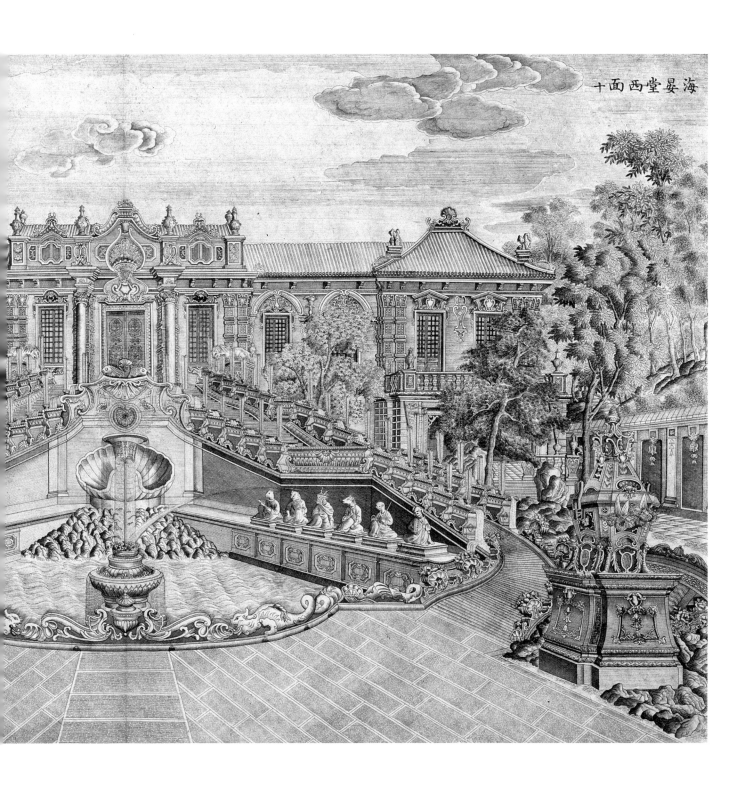

海晏堂西面 十

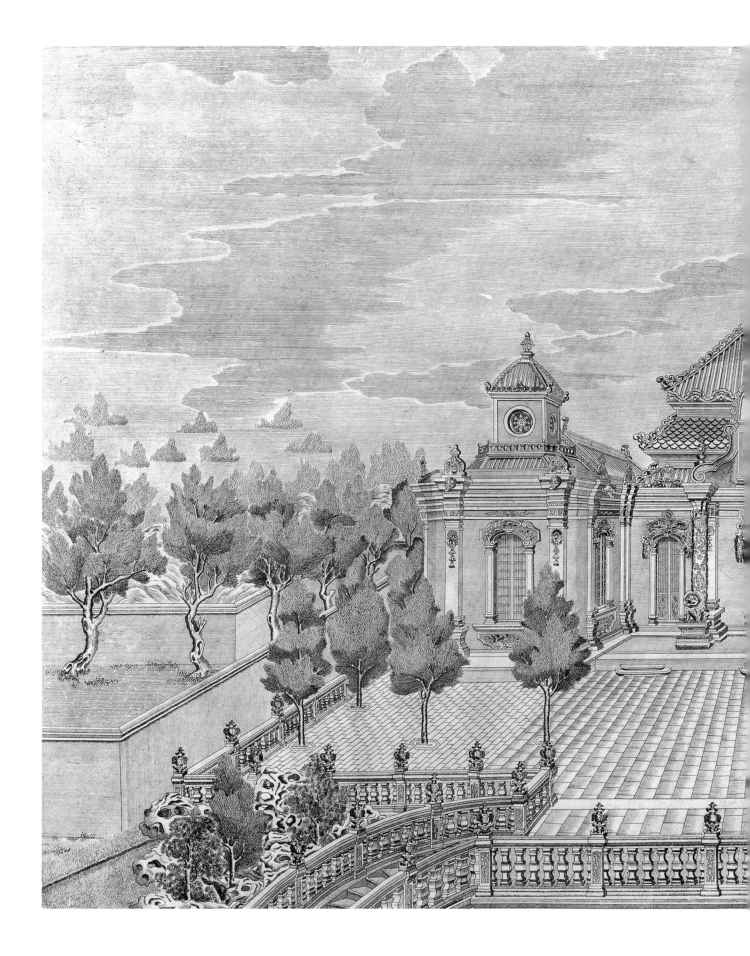

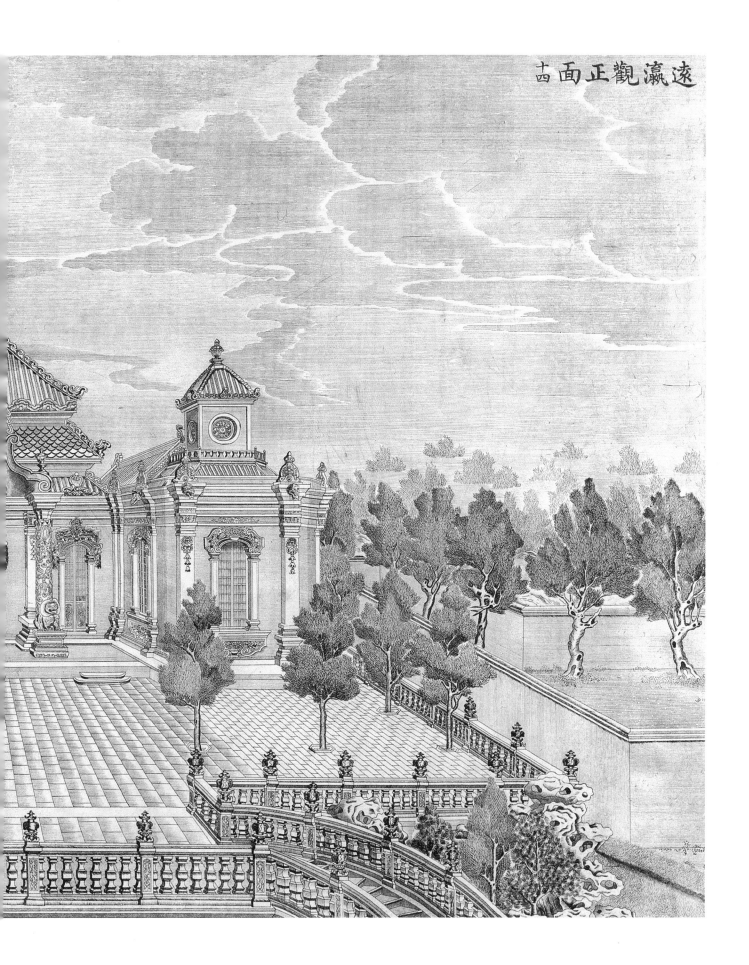

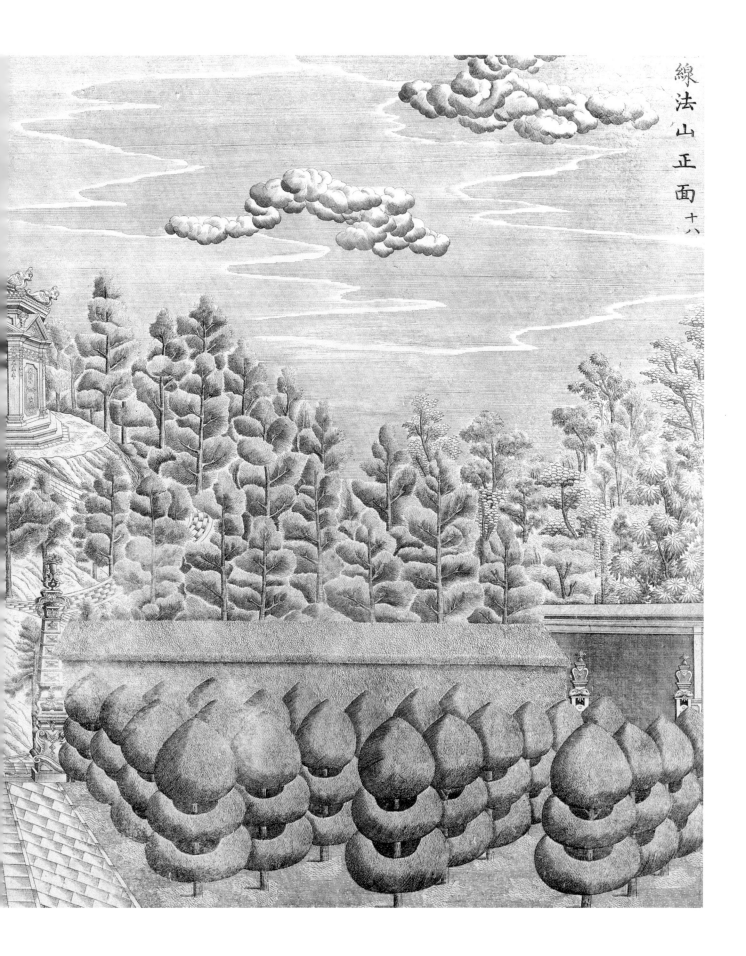

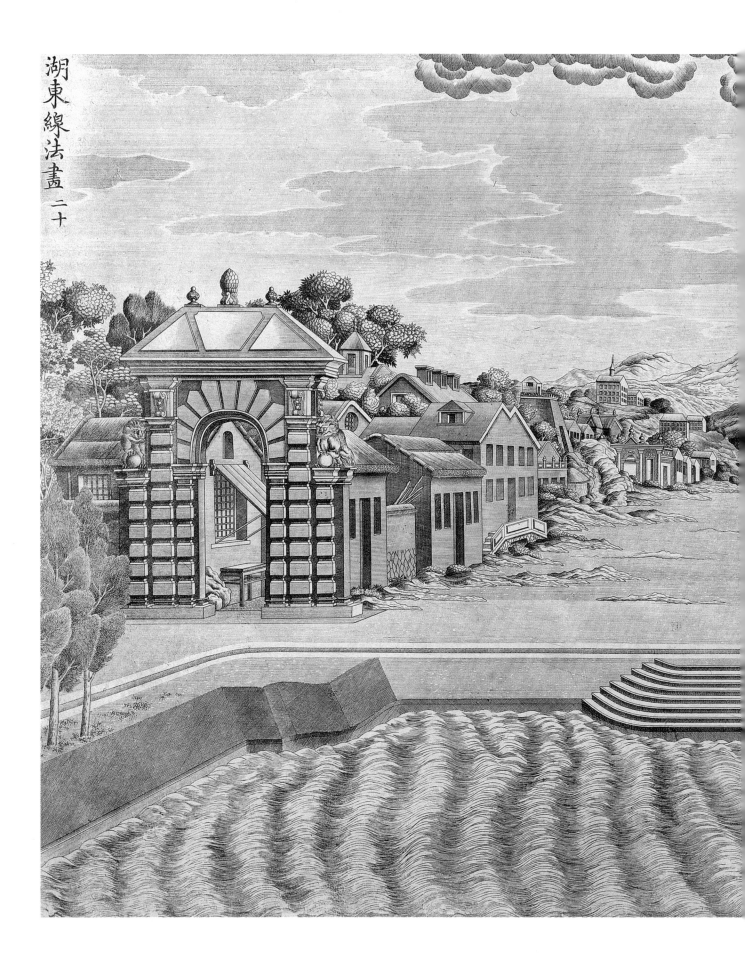

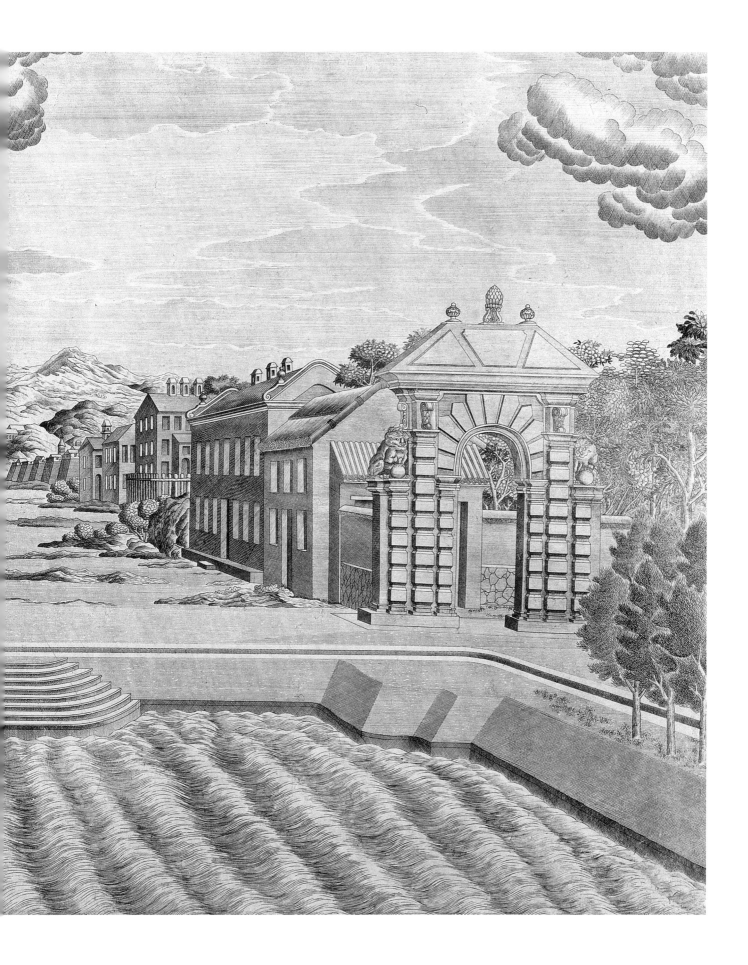

64.《平定台湾得胜图》

一函
乾隆五十三年（1788）至五十五年（1790）
内府铜版印本
纵 50.5 厘米　横 87.4 厘米

册页装。此画底稿由杨大章、贾全、谢遂、庄豫德、黎明、姚文瀚等分别绘制，由内务府造办处铜版刷印。

《平定台湾得胜图》描绘了乾隆五十一年至五十二年（1787）平定台湾的战争场面，图十二幅，依次为大埔林之战、进攻门六门、攻克门六门、攻克大里代贼巢、功剿小半天山、枋寮之战、生擒逆首林爽文、集集埔之战、大武垄之战、生擒庄大田、渡海凯旋、凯旋赐宴。

《平定台湾得胜图》整体处理欠佳，情节不紧凑，有拼凑感，且恢宏的战争场面未被充分展现，绘制手法亦无新意，画面呈现的整体艺术效果与《平定准噶尔回部得胜图》无法比肩。

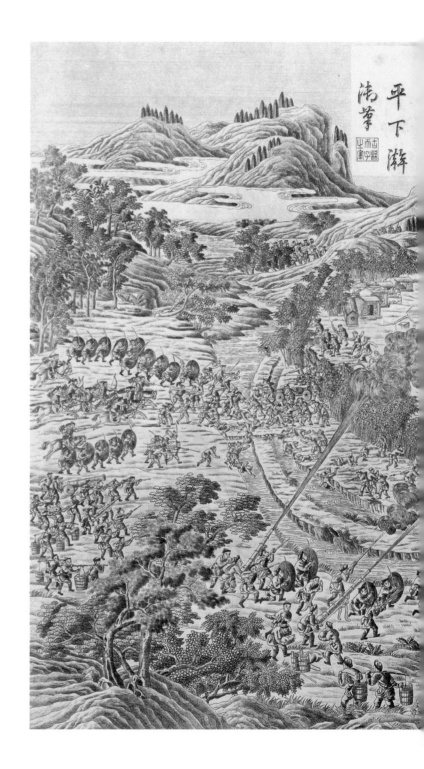

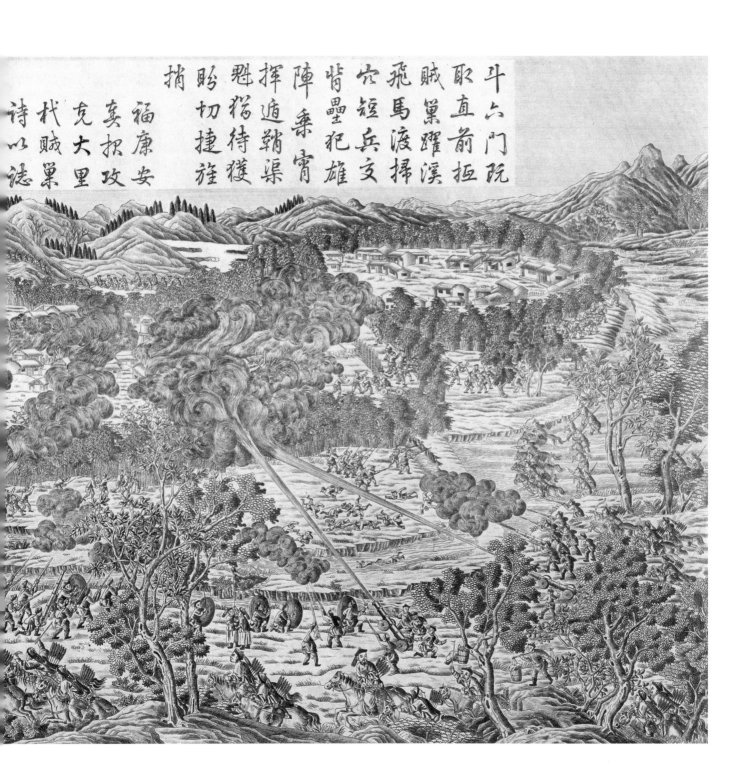

斗六門阮取直前拒賊巢躍溪飛馬渡掃穴短兵交背壘犯雄陣乘宵揮近鞘渠魁裕待獲眈切捷旌福康安衷択攻克大里代賊巢詩以誌

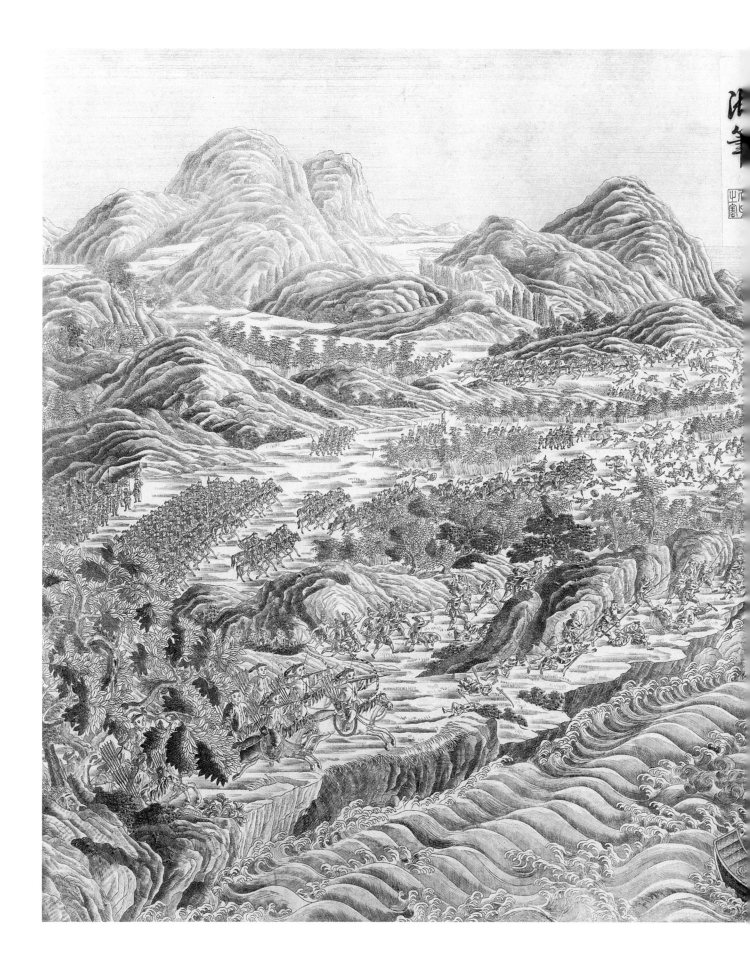

枋寮武壠比
隣接敗後賊
人聚守岑頑
解沿山截後
路那防勦隊
出深林鋒屯
犧雜都喪膽
倡亂逞奸尔
悔心投海沙
蟲不計数大
田山竄待生
擒

枋寮之戰

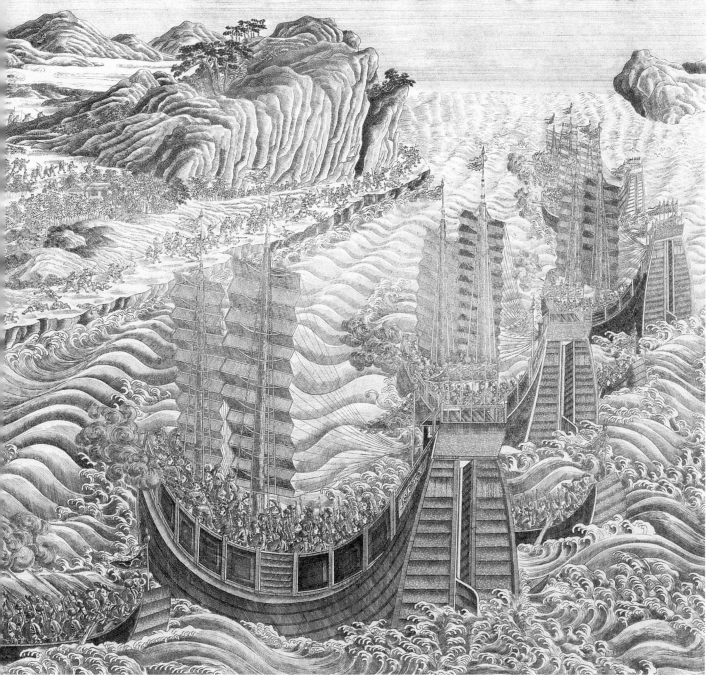

65. 佚名《平定台湾战图》册

一册
乾隆五十四年（1789）
纸本　设色
纵 55.6 厘米　横 91.1 厘米

全册总计十二开，为描绘乾隆时征
服台湾的纪实战图。每页均有乾隆帝题
记，下钤印。引首乾隆帝书"彰伐剪鲸"
四字，次页乾隆帝书纪事，后纸有阿桂、
和珅等五人题记。

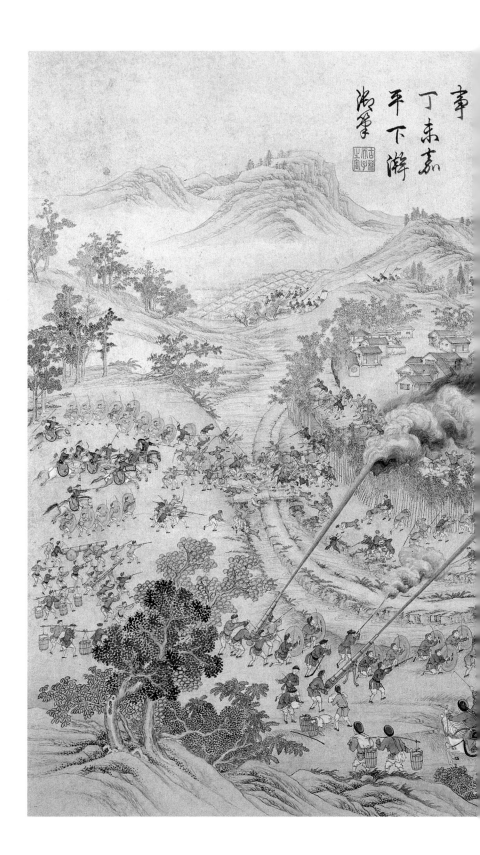

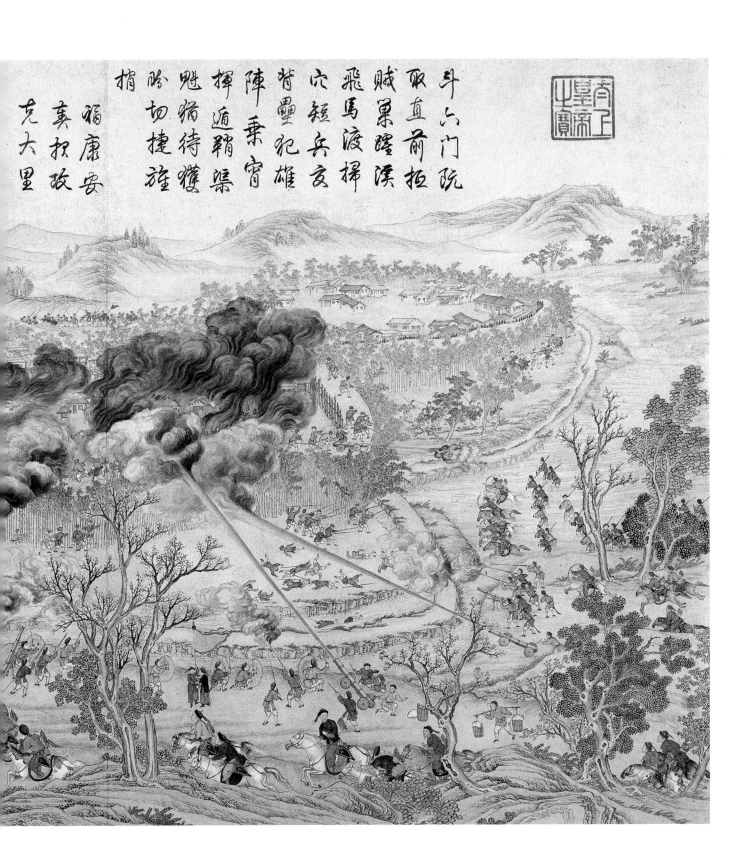

斗六門阮
取直前拒
賊巢隆溪
飛馬波掃
穴短兵亥
背壘犯雄
陣乘宵
揮遁鞘渠
魁縮待獲
盼切捷旌
捎

福康安
真拔攻
克大里

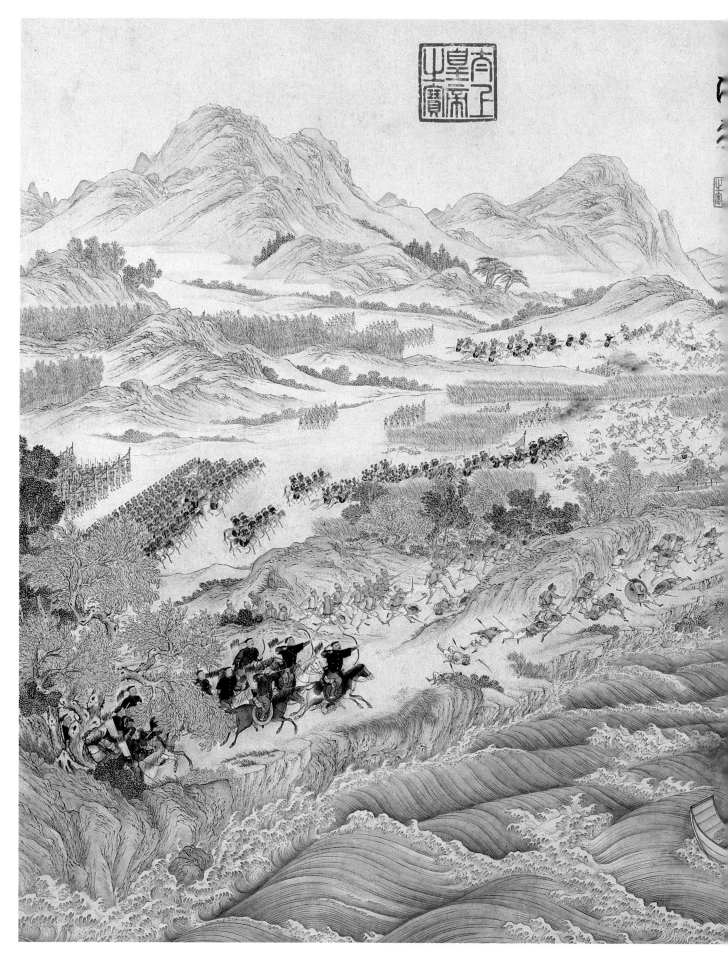

枋寮武隴比
陣擒敗後賊
人聚守岑頓
解沿山截後
跀郡防勦隊
出深林峰屯
蟻雜都喪膽
倡亂逞奸尒
悔心投海沙
眾不計數大
田山篃待生
擒
枋寮之戰

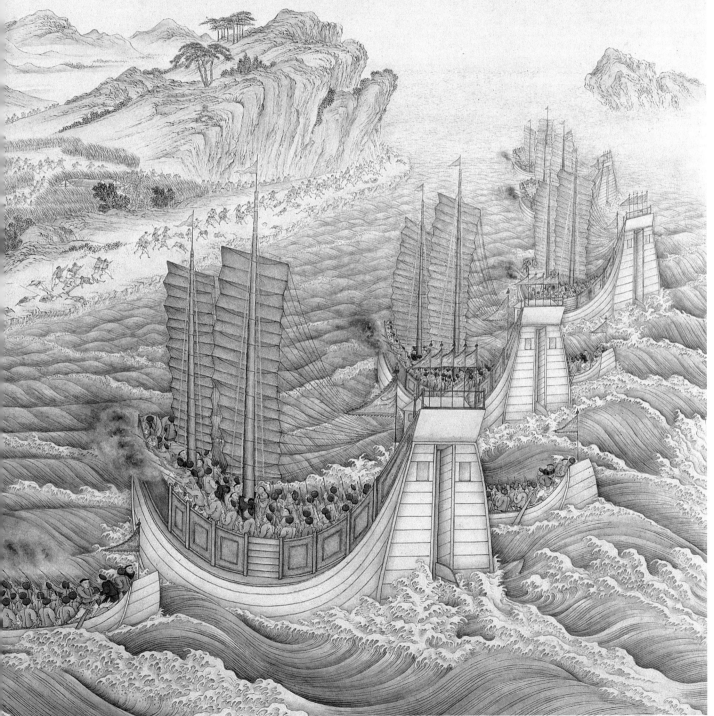

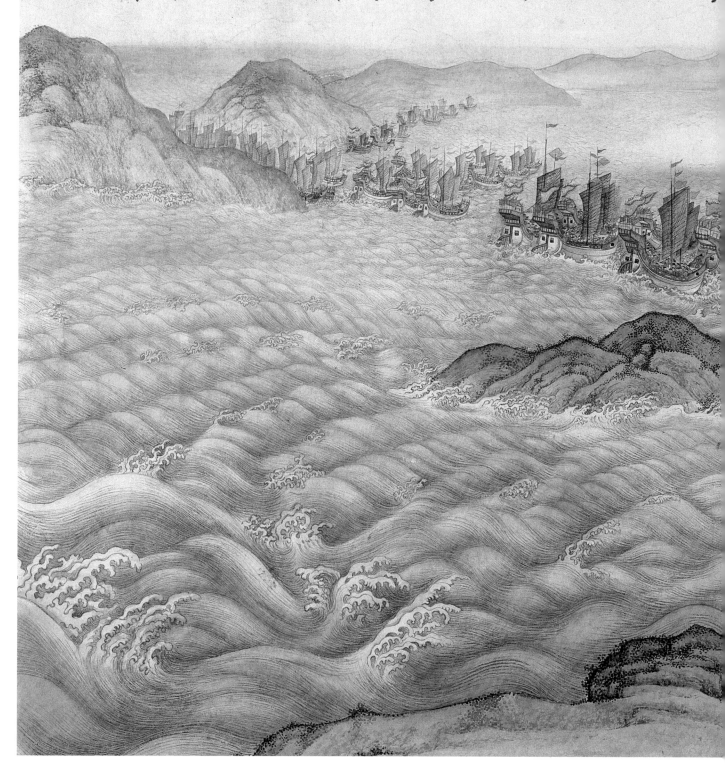

難十居廿元
福康安
奏報拒
廈門澄
岸蘭巴
固魯侍
衛等省
平安渡
海詩以
誌慰
戊申季
夏上澣
滌翰

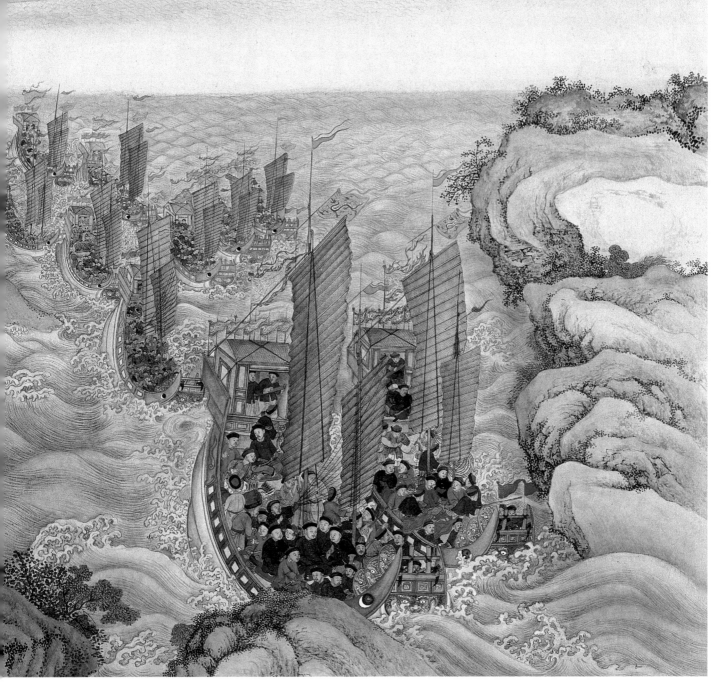

徂征進旅
遲威速迴
渡岱舟危
將安可誤
臣忠
天必佑益
欽
神護衆香
歡除光旋
凱事全藏
盰靈宵縈
念始寬自
顧何脩叨

66.《平定安南得胜图》

一函
乾隆五十五年至五十八年
内府铜版印本
纵 50.7 厘米　横 88 厘米

　　册页装，杨大章等绘，内务府造办处铜版刷印。

　　《平定安南得胜图》描绘了乾隆五十三年至五十四年清政府出兵平定安南的战争场景。图六幅，依次为嘉观诃沪之战、三异柱右之战、寿昌江之战、市球江之战、富良江之战、阮惠遣侄阮光显入觐赐宴。

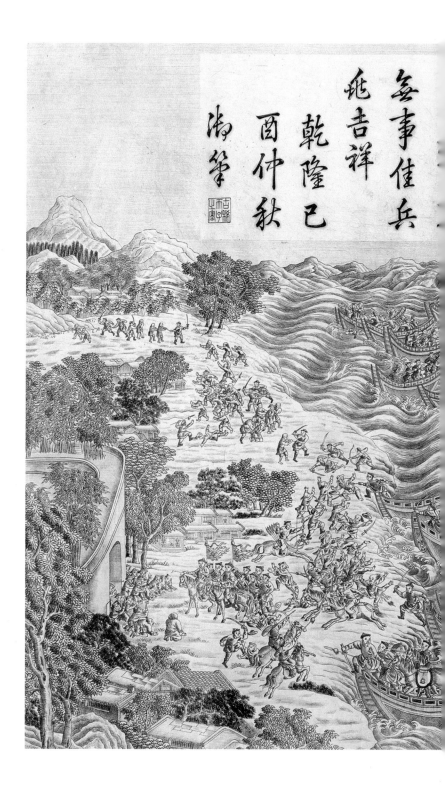

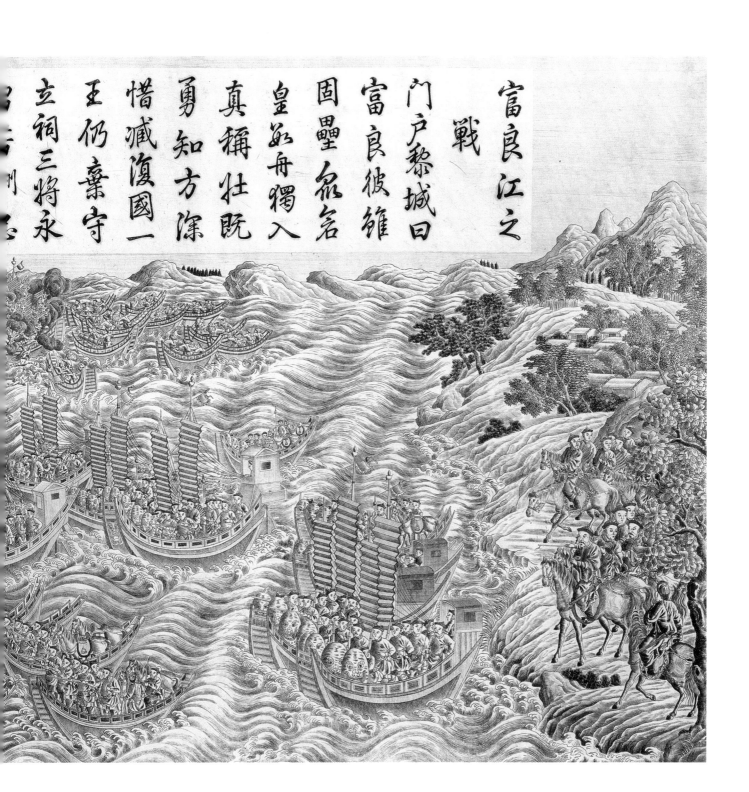

富良江之戰

門户黎城日　富良彼雛
固壘氣名　皇如舟獨入
真稱壯既　勇知方深
惜滅復國一　王仍棄守
立祠三將永

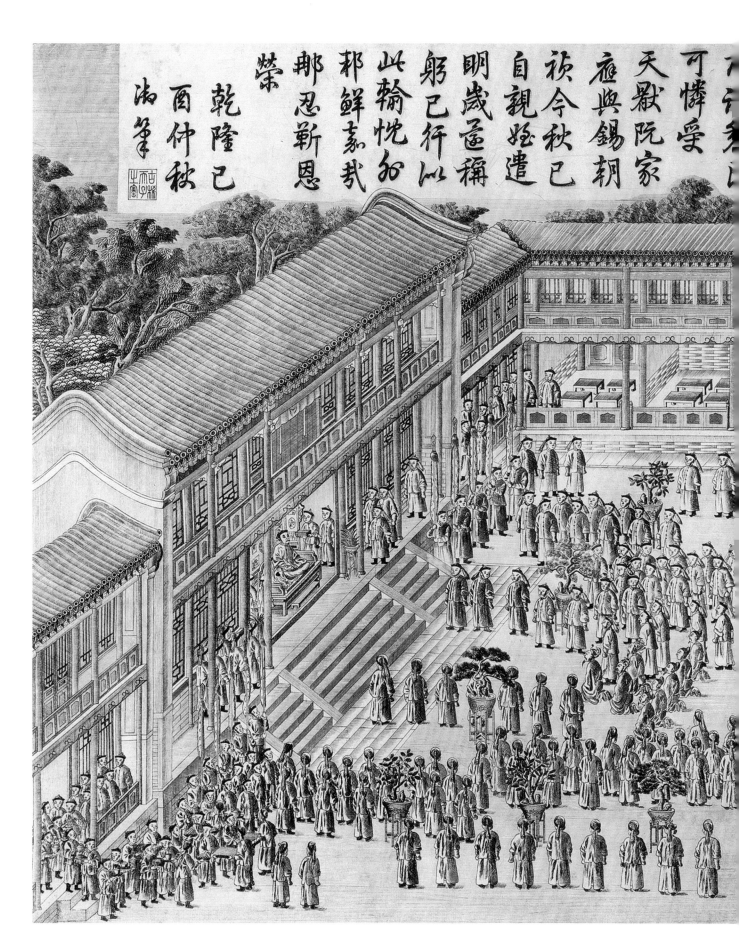

可惜受
天眷阮家
庇與錫朝
祯今秋已
自親姪遣
明歲區稱
躬已行沚
此翰恍知
郹鮮嘉我
郹忍靳恩
榮
　乾隆己
　酉仲秋
御筆

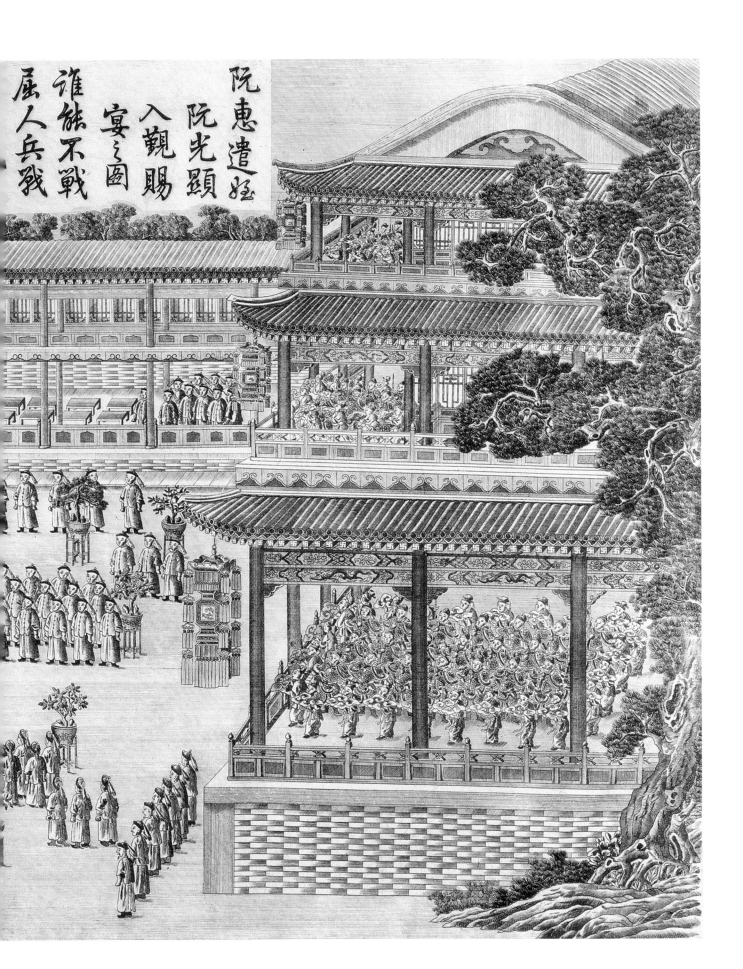

阮惠遣姪
阮光顯
入覲賜
宴之圖
誰能不戰
屈人兵戰

67. 佚名《平定安南战图》册

一册
乾隆年间
纸本　设色
纵 55.5 厘米　横 91.1 厘米

全册总计六开，每开有乾隆帝题记，引首书"纪勋鉴顺"四字。是乾隆时平定安南的纪实战图。次纸书"纪事"，后纸有阿桂、和珅等五人题记。

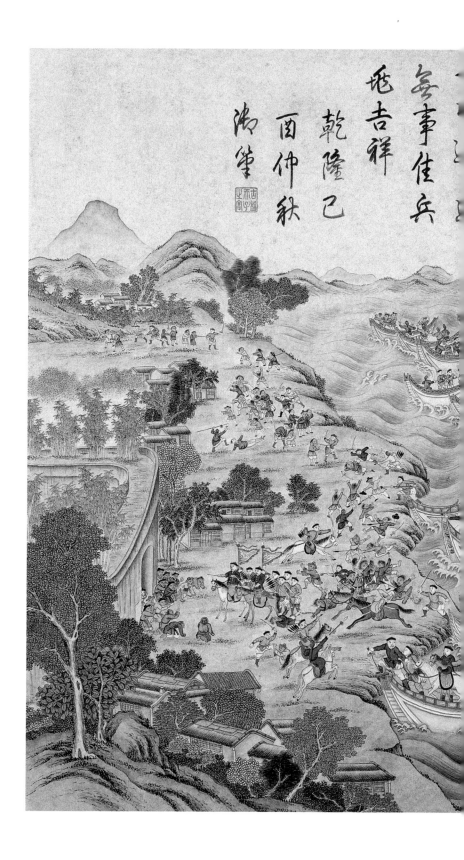

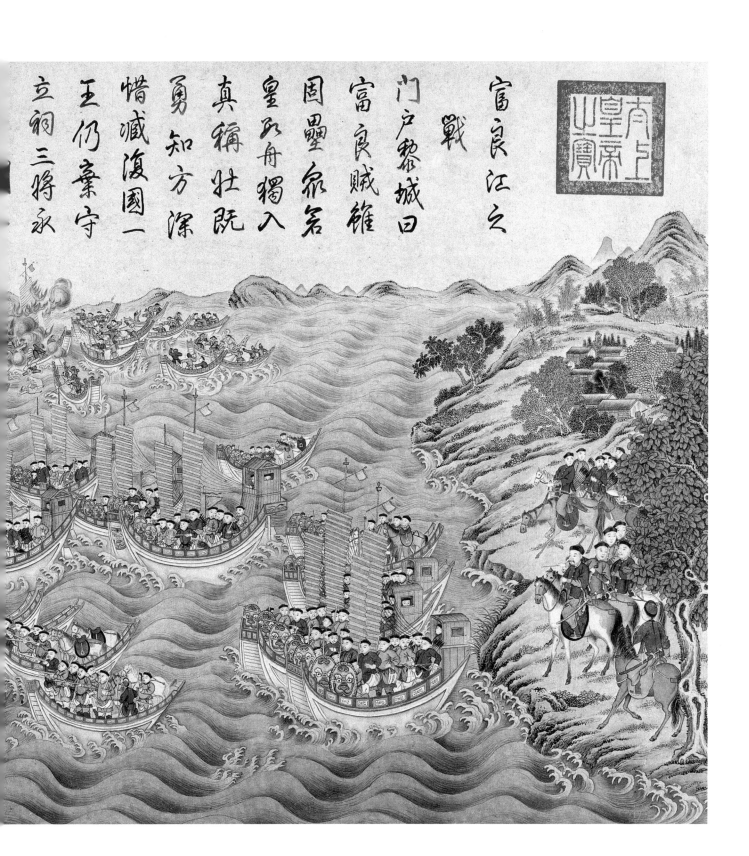

富良江之戰

門戶黎城曰
富良賊雖
固壘氣奪
皇師舟檝入
真稱壯猷
勇知方深
惜滅復國一
王仍秉守
立祠三將永

可憐受天眷阮家
夜與錫朝禎今秋己
自親妬遣明歲還稱
躬己行以此輪怳孙
邦鮮嘉栽郇忍新恩
榮
乾隆己百佛秋御筆

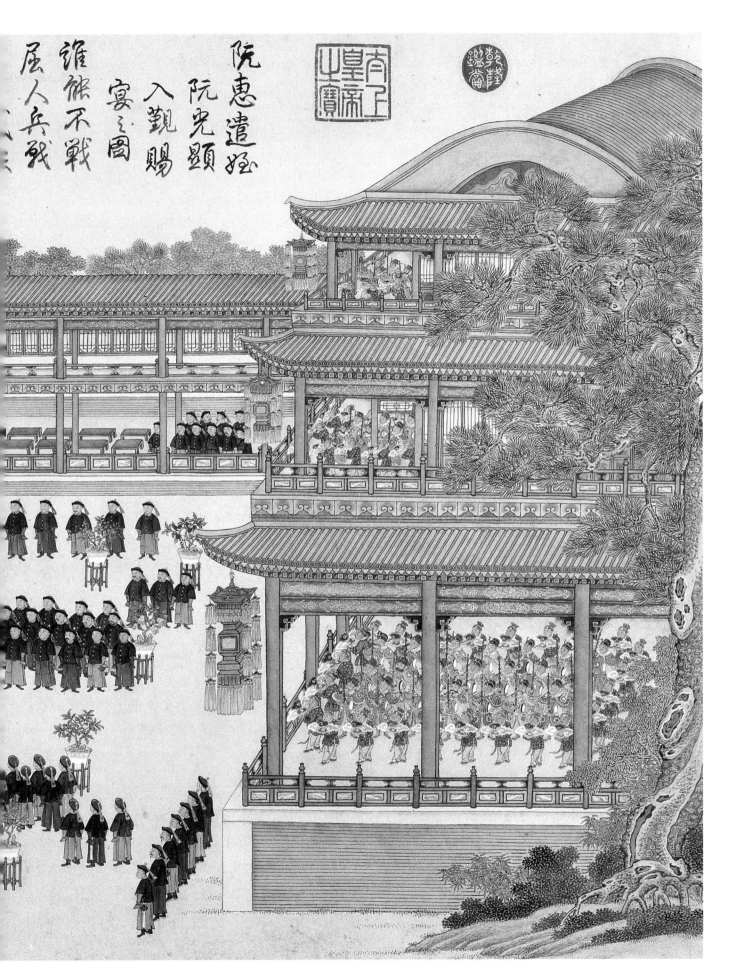

院惠遣婭
阮光顯
入覲賜
宴之圖
誰能不戰
屈人兵戰

325

68.《八旬万寿盛典》

一百二十卷首一卷
乾隆五十七年
武英殿聚珍版印本
版框纵 18.7 厘米　横 12 厘米

半页十一行，每行二十五字，白口，四周双边，单鱼尾。清代阿桂等纂。

乾隆五十五年，皇帝八旬万寿，举办了盛大庆典，普天同庆。为记其盛事，乾隆帝于五十六年（1791）敕纂《八旬万寿盛典》一书，乾隆五十七年成书，并收入《四库全书》。《八旬万寿盛典》共一百二十卷，分八门，体例仿照康熙的《万寿盛典初集》而设，有图二卷及图说二卷，称为《八旬万寿盛典图》。图卷起于西华门，止于圆明园，描绘了沿途各景。

《八旬万寿盛典图》为木刻版画，在清代宫廷版画中属长篇巨作，耗费了相当大的人力和物力，但从表现效果上看却无精彩之处，构图立意几乎是《万寿盛典初集》的翻版，主要的不同之处有人物衣冠服饰因季节产生的变化，另外增添了很多西洋风格的建筑图样。此部书中的版画作品可谓笔拙刀软，反映了清代宫廷版画逐渐衰微的趋势。

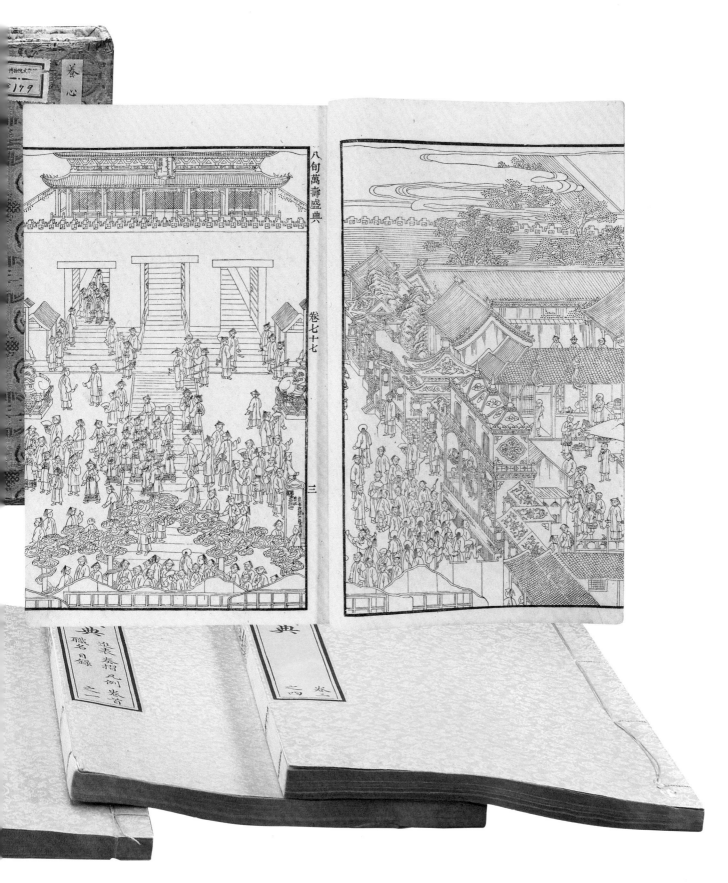

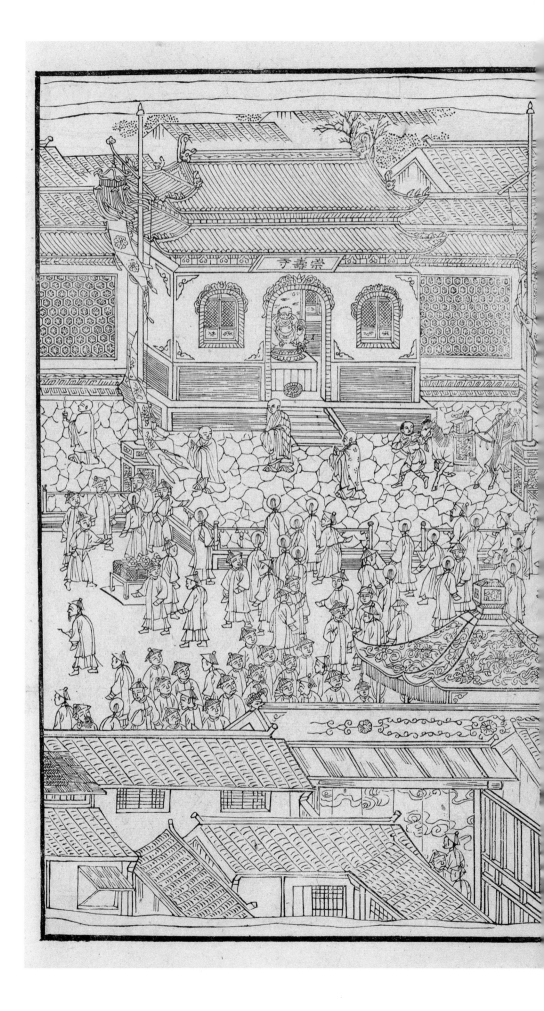

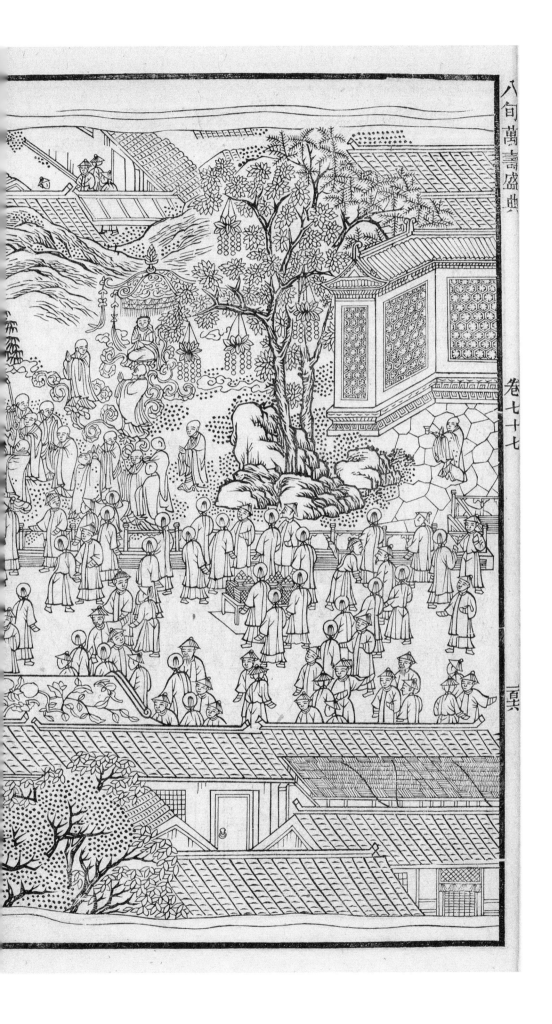

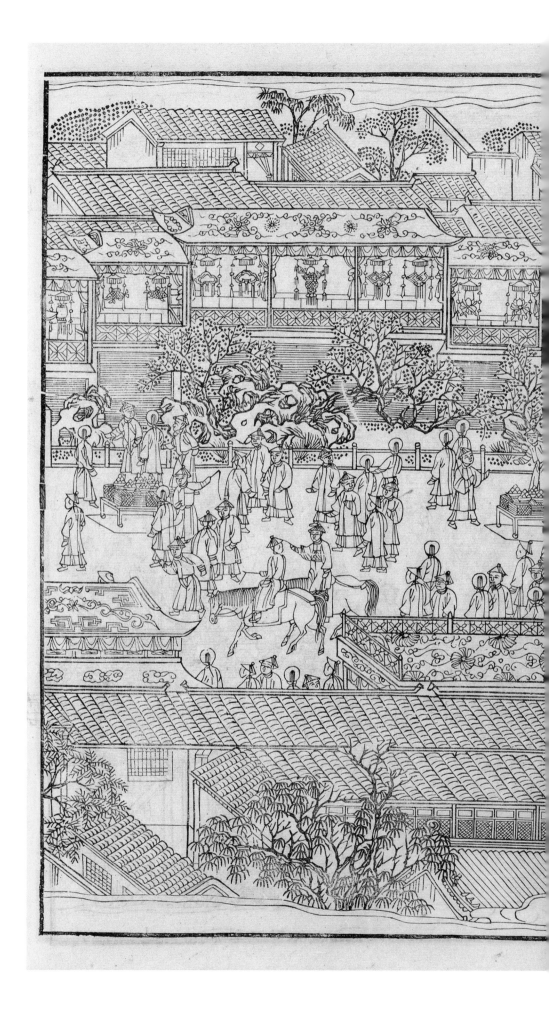

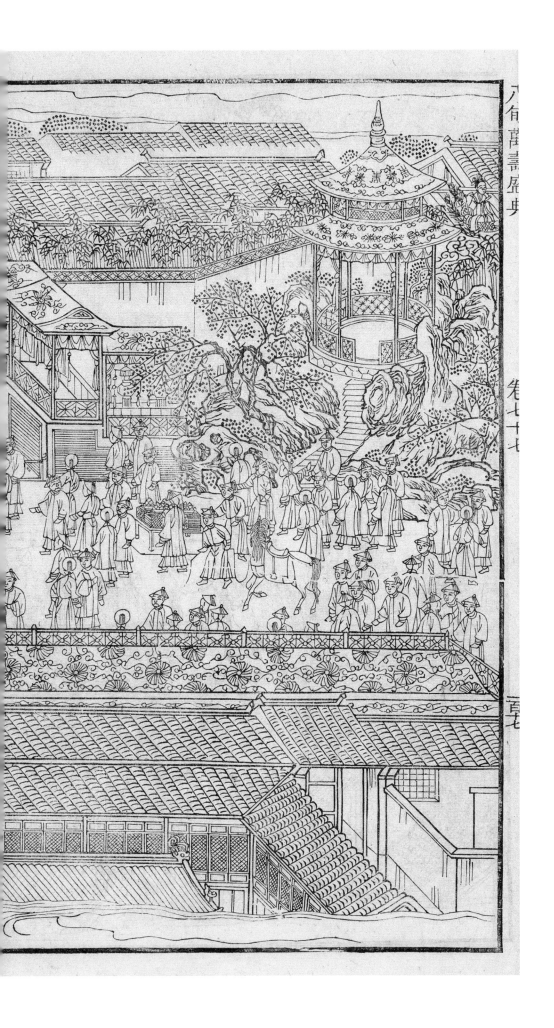

69. 满文《大藏经》

一百零八函
乾隆五十九年（1794）
内府刊满文朱印本
版框纵 16.5 厘米　横 59 厘米

梵夹装，每行字数不等，四周双边。每夹经卷首末页为佛像版画。

满文《大藏经》，收佛教典籍六百九十九部，二千五百三十五卷。满文《大藏经》始译于乾隆三十七年，高宗弘历命设清字经馆于西华门内，章嘉国师董其事，并派皇子、大臣，通晓满文、蒙文翻译者计九十六人，以汉文、藏文、蒙文、梵文《大藏经》为底本翻译刊刻满文《大藏经》，经二十三年告竣。

满文《大藏经》中有二百一十六幅佛教版画，所绘佛像众多，姿态各异，画面细缜工整，镌刻极为精细，每幅版面四周饰有纹样均匀、连续不断的云纹图案，两端分别用汉文、满文标注经名、卷次、页码。每尊佛像下方两侧分别用藏文、满文标注佛像称谓。版面居中为造型奇异的四臂勇保护法、黄勇保护法、毗沙门天王等佛像。

这些佛像通过画面的巧妙组合给人以庄严肃穆之感。左右两侧为毗那夜迦、风隅、大自在天、阿修罗王、水神龙王、护贝龙王、广财龙王、莲花龙王等佛像，有的头带宝冠，稳坐莲台，手持法轮、莲花、宝剑、绢索、钺斧；有的长带绕肩飘舞，服饰衣冠纹样相当繁密。每尊佛像面貌表情均奕奕有神，佛像背后布置了佛光炽盛的光环及云纹图案。每幅版面所绘镌佛像可谓姿态万千，风格各异，为精雕细琢的成功之作，不啻为清代内府版画的杰出代表。

满文《大藏经》共刷印十二部，至今故宫博物院收藏七十六函，台北故宫博物院收藏三十二函，两地所藏为一部完整的满文《大藏经》。现存清内府原刻的四万余块双面刻文字雕版和一百八十余块单面刻佛像雕版也完好地收藏于故宫博物院。

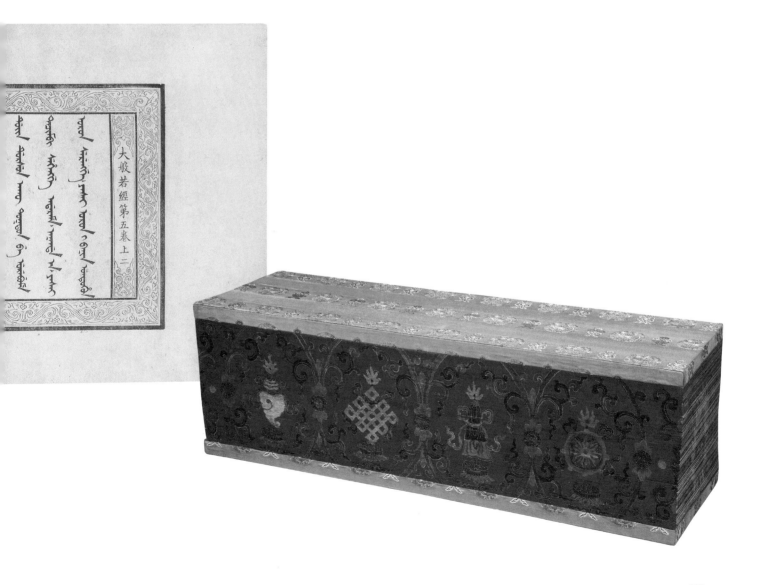

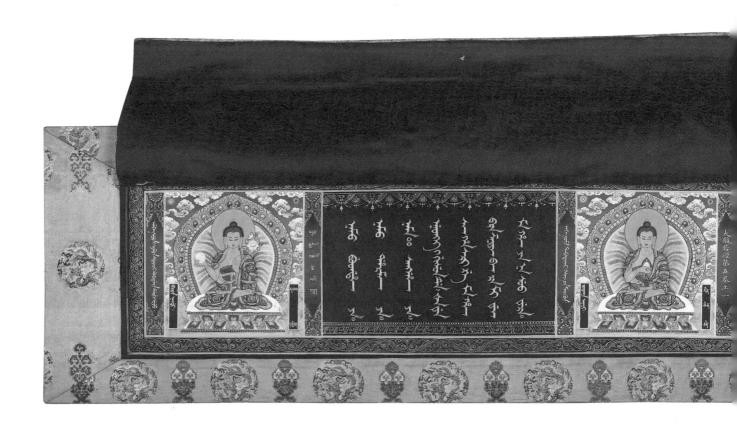

70. 满文《大藏经》佛像雕版

乾隆五十九年
内府刻版
纵 20 厘米　横 68 厘米　厚 4 厘米

乾隆五十九年
内府刻版
纵 20 厘米　横 68 厘米　厚 4 厘米

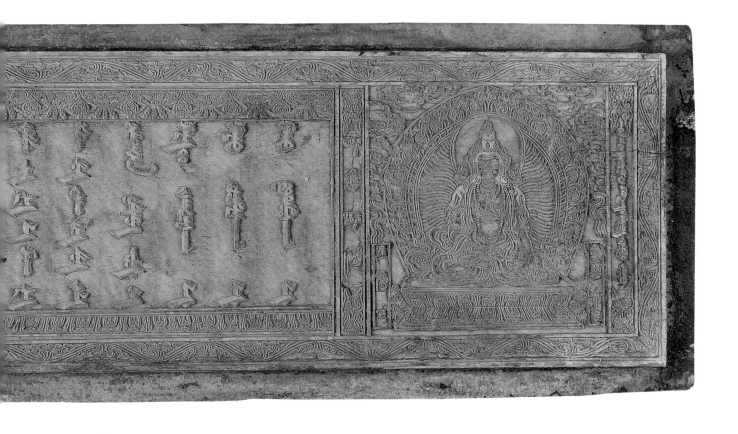

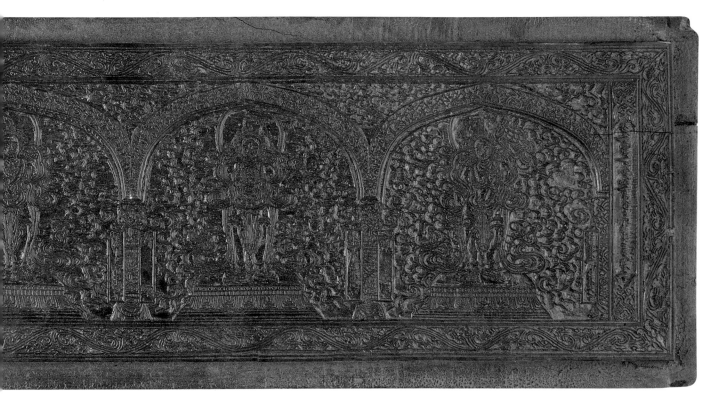

71.《平定廓尔喀得胜图》

一函
乾隆六十年（1795）至嘉庆元年（1796）
内府铜版印本
纵 55 厘米　横 88 厘米

　　册页装。此组画由贾士球、黎明、冯
宁等绘，内务府造办处铜版刷印。
　　《平定廓尔喀得胜图》描绘了乾隆末
年出兵平定廓尔喀几次重要战役的场面。
图八幅，依次为攻克擦木、攻克玛噶尔
辖尔甲、攻克济咙、攻克热索桥、攻克
协布噜、攻克东觉山、攻克帕朗古、廓
尔喀陪臣至京。

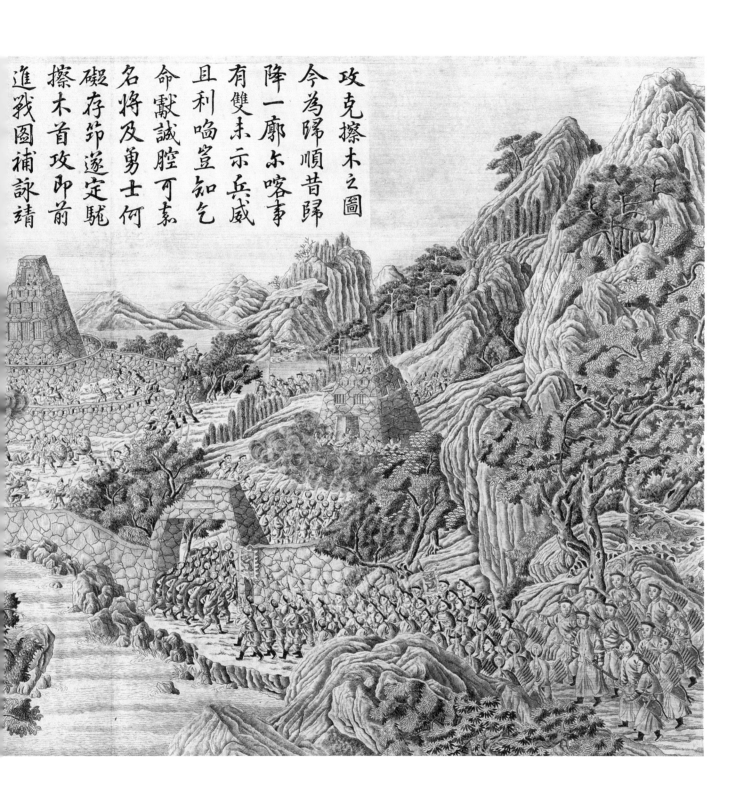

攻克擦木之圖

進戰圖補詠靖
擦木首攻即前
礮存節遂定馳
名將及勇士何
命獻誠腔可素
且利嗛笪知乞
有雙末示兵威
降一廓尒喀事
今為歸順昔歸

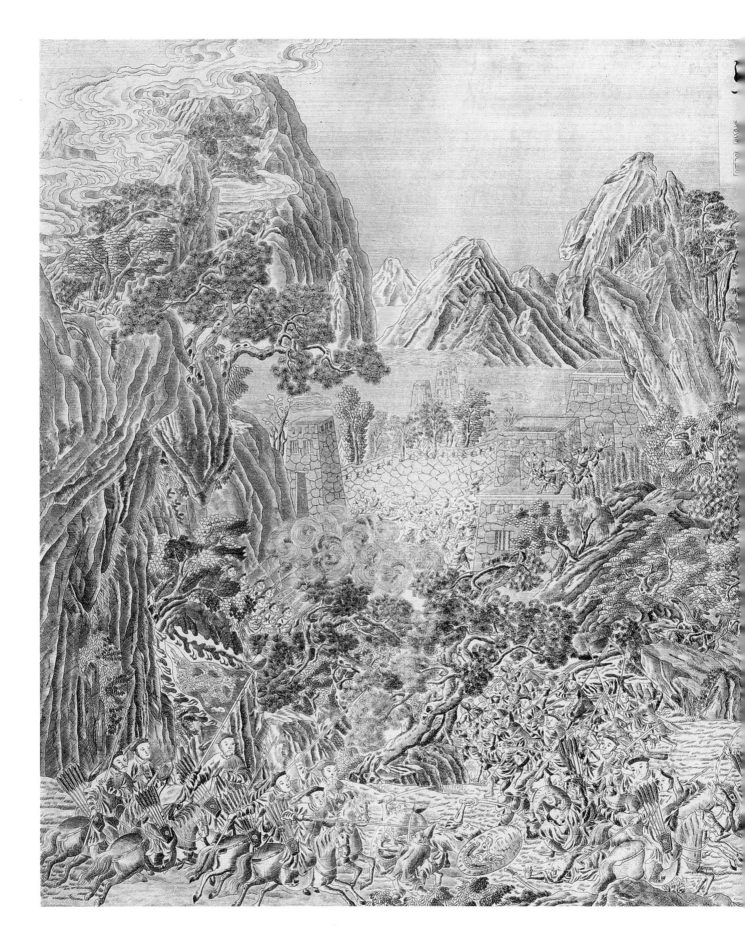

攻克瑪噶爾

乗滕遂敱鼓
勇前瑪噶尔
轄地相連密
林伏賊將守
險峭辟降兵
傔破堅其目
七名眾六十
生擒以半別
礆全雖云
不戰功為
上戰即成
功合詠篇

341

72. 清人画《平定廓尔喀战图》册

一册
乾隆五十八年
纸本　设色
纵 55.3 厘米　横 91.4 厘米

　　全册总计八开，作于乾隆五十八年，记录乾隆时期平定廓尔喀的史实。本幅每页均有乾隆帝题诗，引首书"表绩胪全"四字，次纸书"战图纪事"。后纸有阿桂、和珅等五人题记。

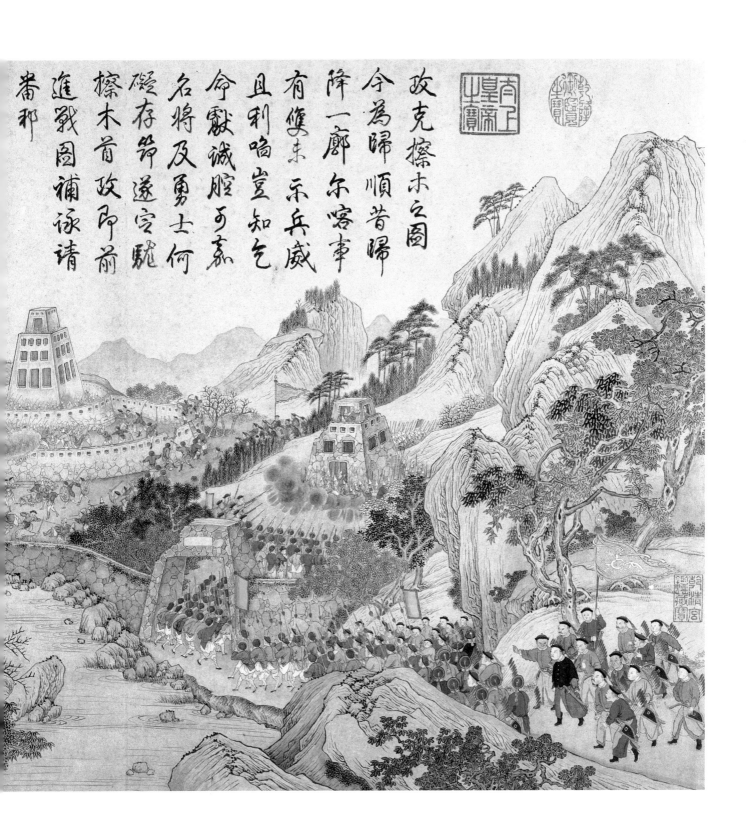

攻克擦木之圖
今為歸順昔歸
降一廓爾等事
有雙末示兵威
且利喻豈知兵
命載誠腔可嘉
名將及勇士何
碉存節遂宮駛
擦木首攻卸前
進戰圍補詠請
畨邪

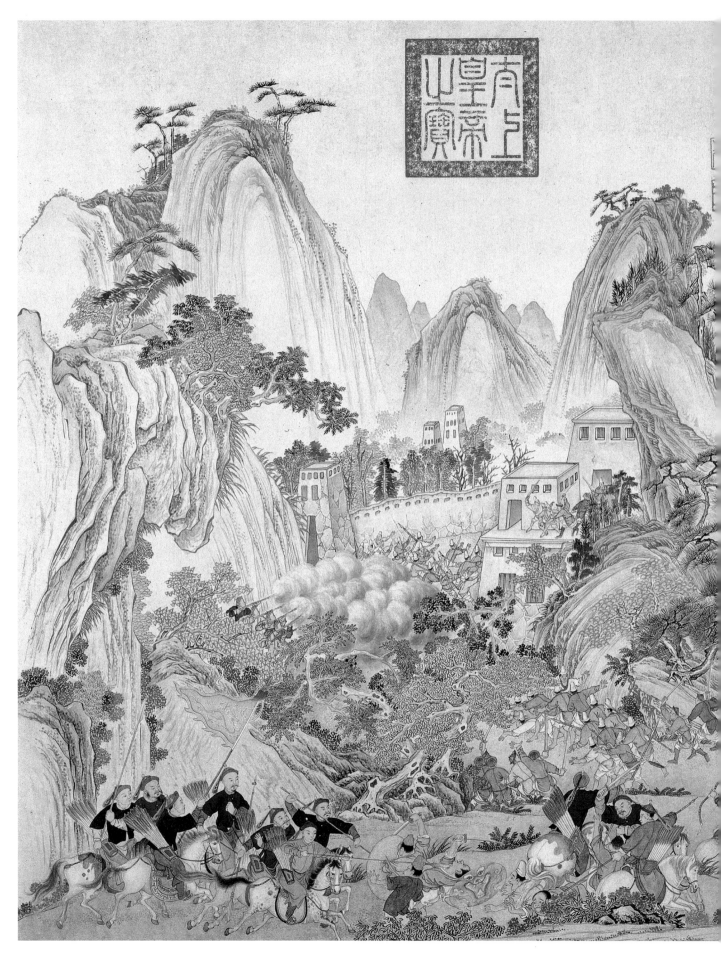

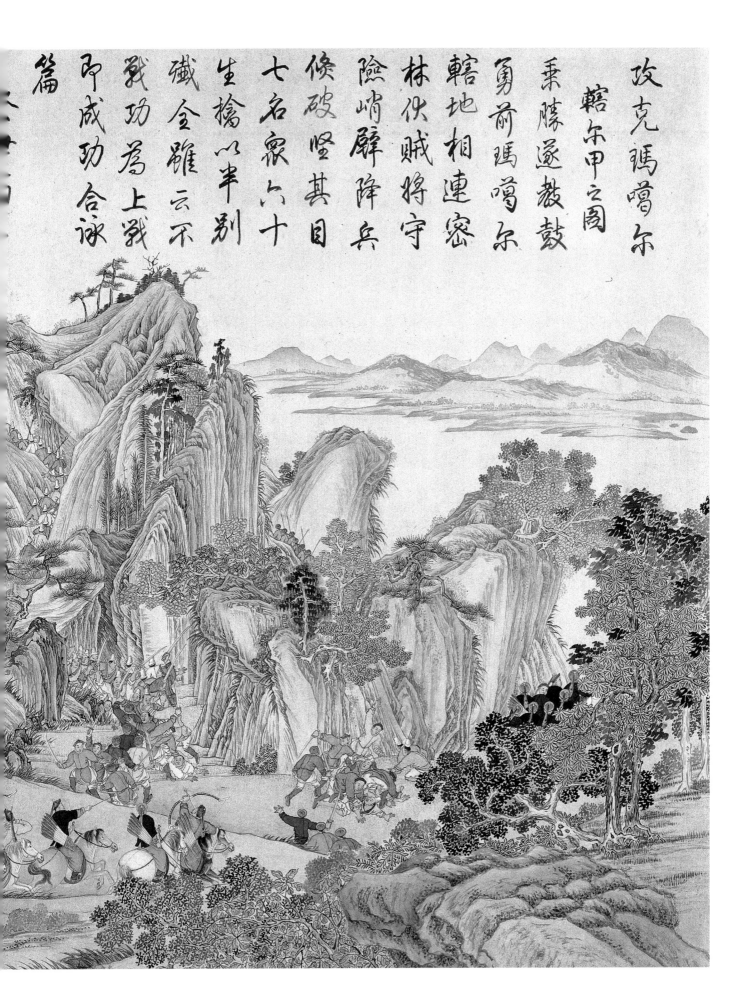

攻克瑪噶爾

轄爾甲之圖

秉朦逐敲鼓

勇前瑪噶爾

轄地相連密

林伏賊將守

險峭壁降兵

候破堅其目

七名眾六十

生擒八半別

鐵金雖云不

戰功為上戰

予成功合詠

篇

73.《平定苗疆得胜图》

一函
乾隆六十年至嘉庆三年（1798）
内府铜版印本
纵 51 厘米　横 88 厘米

亦称《湖南战役图》，册页装。由擅长建筑风景及人物肖像的宫廷画家冯宁绘制，内务府造办处铜版刷印。

乾隆五十九年，湖南、贵州的苗民在石三保、石柳邓、吴半生等人的率领下起义。清政府先后派云贵总督福康安、四川总督和琳等出兵镇压。《平定苗疆得胜图》描绘了此次战役的重要战斗场面。图十六幅，依次为兴师图、剿捕秀山苗匪、攻克暴木寨、攻解松桃之围、大剿土空寨苗匪解永绥城围、攻克兰草坪滚牛坡、攻克黄瓜寨剿贼、攻克苏麻寨、攻克茶它柳夯等处贼巢、攻克高多寨生擒首逆吴半生、攻克廖家衡生擒首逆石三保、收复乾州、攻克强虎哨、攻克平陇贼巢、捷来图、攻克石隆苗寨。

是图具有较高的史料价值，其中所绘的地貌、建筑、人物、场景等都具有一定的写实性，可以为相关研究提供图像佐证。

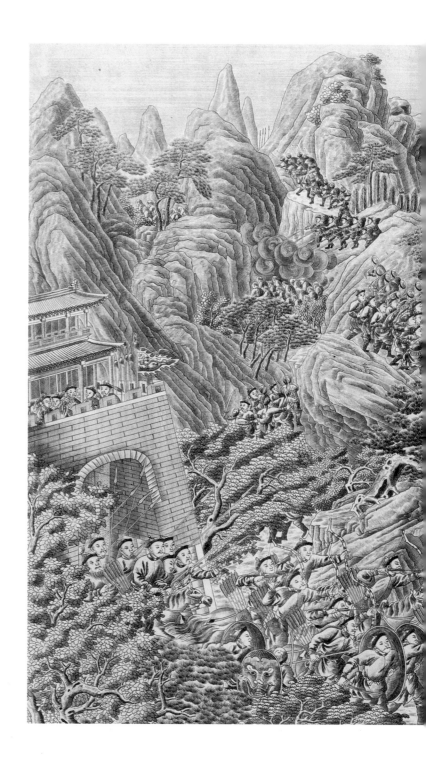

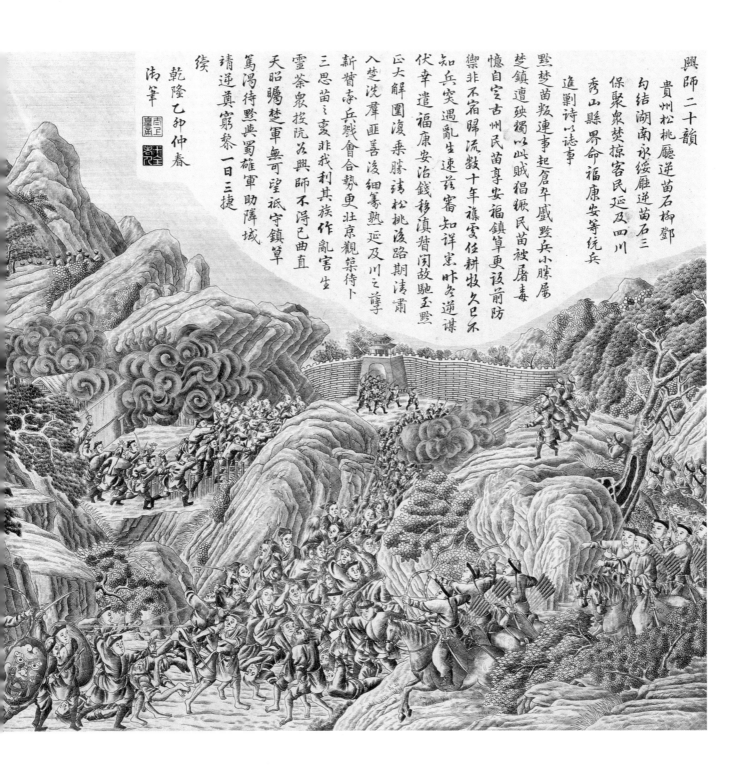

興師二十韻

貴州松桃廳逆苗石柳鄧
勾結湖南永綏雁逆苗石三
保聚衆焚掠客民延及四川
秀山縣界命福康安等統兵
進剿詩以誌事

黔楚苗叛連事起倉卒戊黔兵小滕屬
楚鎮遭殃擱以此賊倡獗民苗被屠毒
憶自宅古州民苗享安福鎮算更設前防
禦非不宿歸流數十年穰雲任耕牧久巳不
知兵突遇亂生孩該審知詳忠邡冬遞謀
伏幸遣福康安治錢移滇賫閲故馳玉黔
正大解圍復乘勝靖松桃後路期清肅
入楚洗羣匪善後細籌熟延及川之尊
新眥憝兵戮會合勢更壯京觀築待下
三思苗之寰非我利其族作亂害生
靈茶衆投院為興師不浔已曲直
天昭矚楚軍無可望祗守鎮算
篤湯待黔興蜀雄軍助隍域
靖逆眞窮黎一日三捷
續

乾隆乙卯仲春
御筆

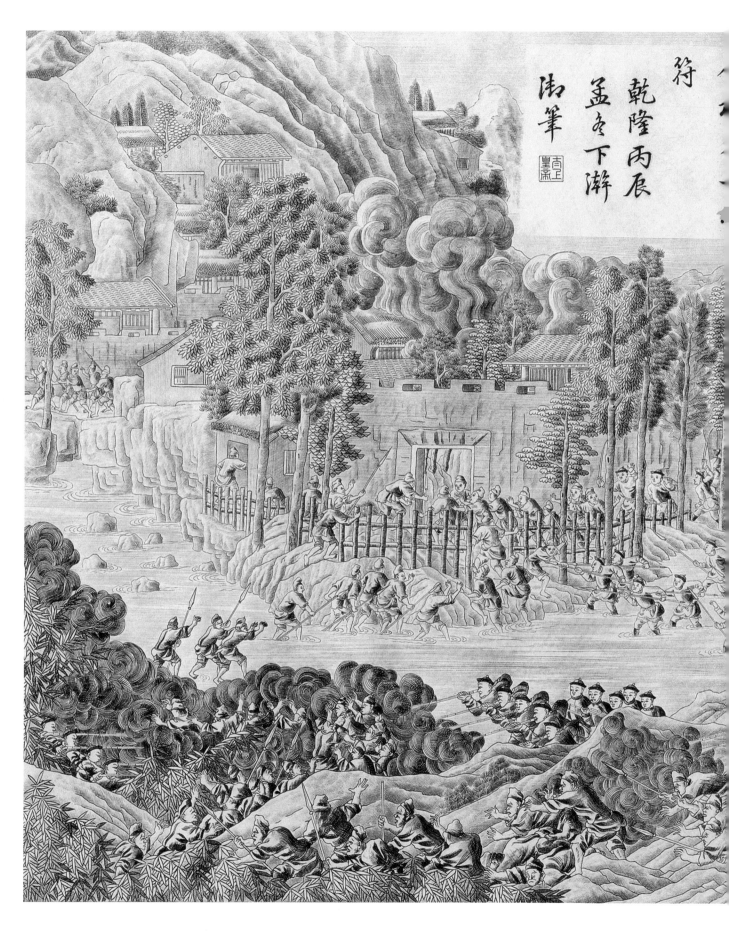

乾隆丙辰
孟冬下澣
御筆

署將軍明亮

等奏官兵

攻克平隴

賊菓詩以

誌慰

蓋臣繼逝心

如失兩將調

得意少蘇遄

命大員商進

剿可嘉同志

竭佳謨乾州

已獲仍前烈

平隴茲收續

後誅速待生

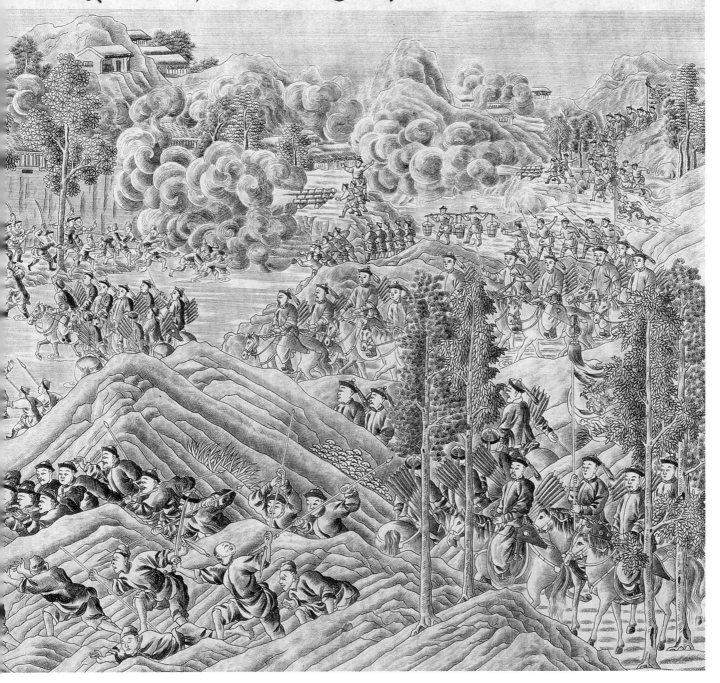

尾刊渠思冒險
生子乃被生掬
次革視動賚慰
欣敢志寬点由
東束定誠喜眾
爭搏本類度く
憨真成項遇韓
雙忠悲已渺未
浔岴功者
乾隆丙辰暮
平月く中游
淌筆

350

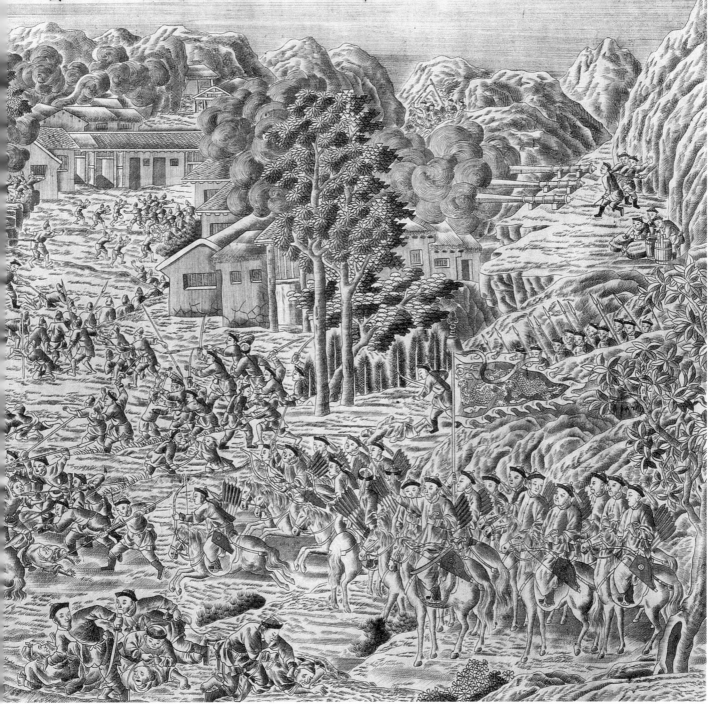

明亮等奏報攻
克石隆苗寨
陣斬石柳鄧
大功告成詩
以誌喜

歷歲捷音盼詰
朝露布觀七旬
寧祇格一首正
殘有憝舞羽干
兩旨規畫宣二
將鎮持安更復
固環擊仍教贊
大端用長名努
力無貳合思丹
鼓勇辜羣旅同
心協眾官險峯
如翼上深穴郤
容盤平陋援前
窟貴魚襲後嶒
分枝進四路罙

74. 清人画《平定苗疆战图》册

一册
乾隆至嘉庆年间
纸本　设色
纵 55.1 厘米　横 90.5 厘米

全册总计十六开，分别作于乾隆六十年、嘉庆元年、嘉庆四年。是描绘乾隆时平定贵州、湖南等地苗民叛乱的战图。每页均有乾隆帝题诗，次纸书"战图纪事"。

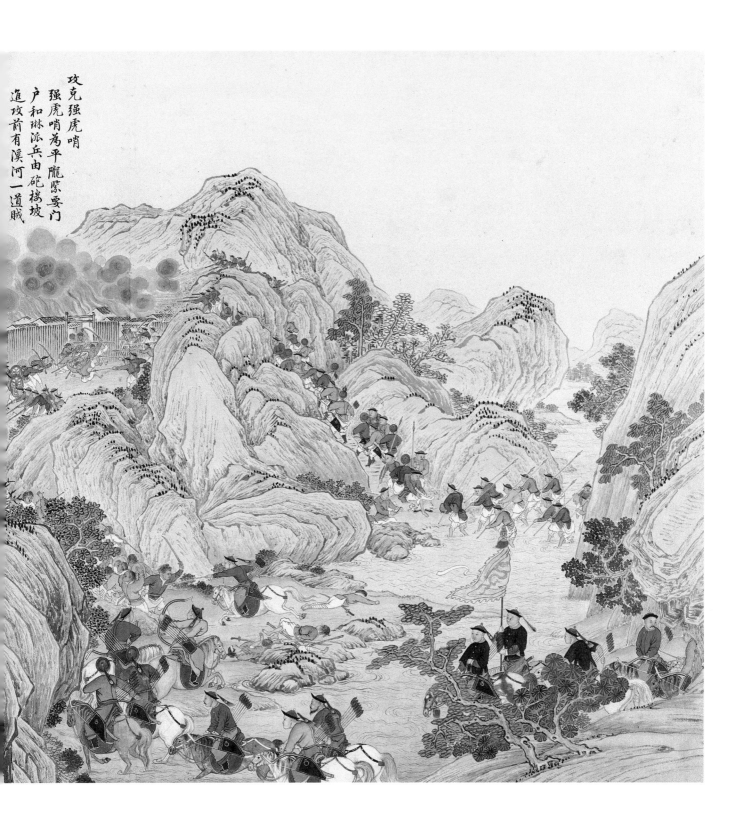

攻克强虎哨

強虎哨為平隴緊要门
户和琳派兵由砲楼坡
進攻前有溪河一道賊

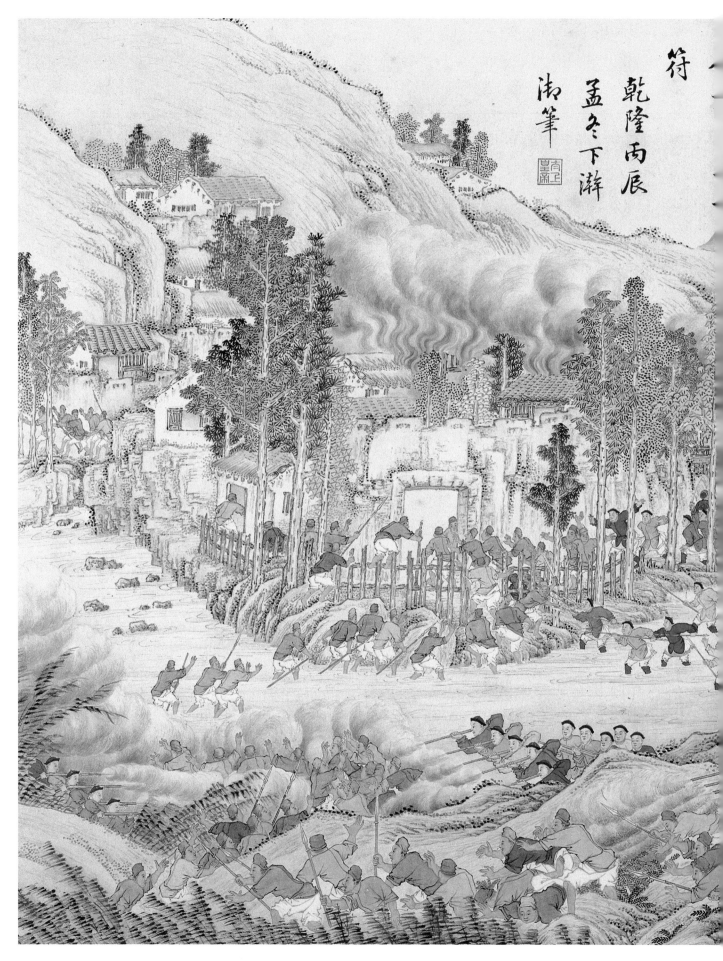

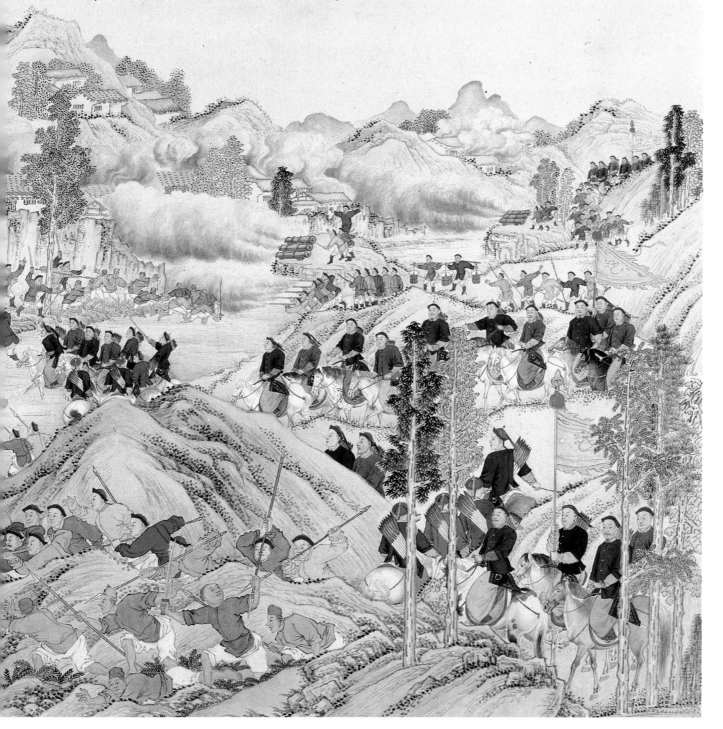

署將軍明亮
等奏官兵
攻克平隴
賊巢詩以
誌慰

　蓋臣繼逝心
如失兩將調
傳意少蘇遄
命大員商進
竭佳謨同志
已薙仍前烈
平隴茲收績
後誅速待生

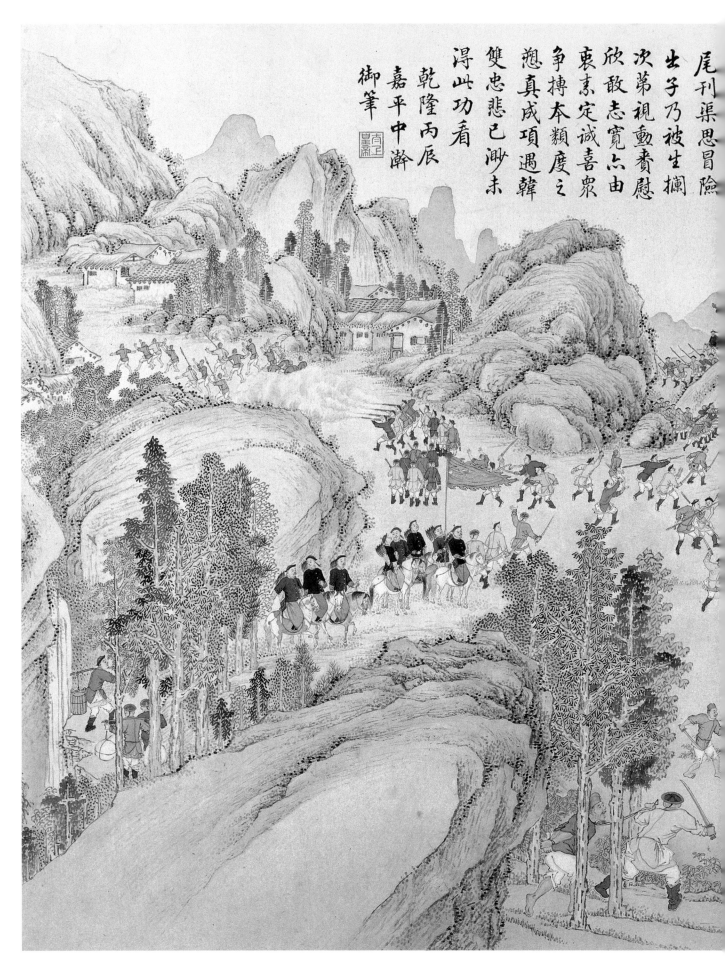

尾刊渠思冒險
出子乃被生攔
次弟視動費慰
欣敢志寬點由
東泉定誠喜眾
爭搏本類度之
愁真成項遇韓
雙忠悲已渺未
潯岫功看

乾隆丙辰
嘉平中澣
御筆

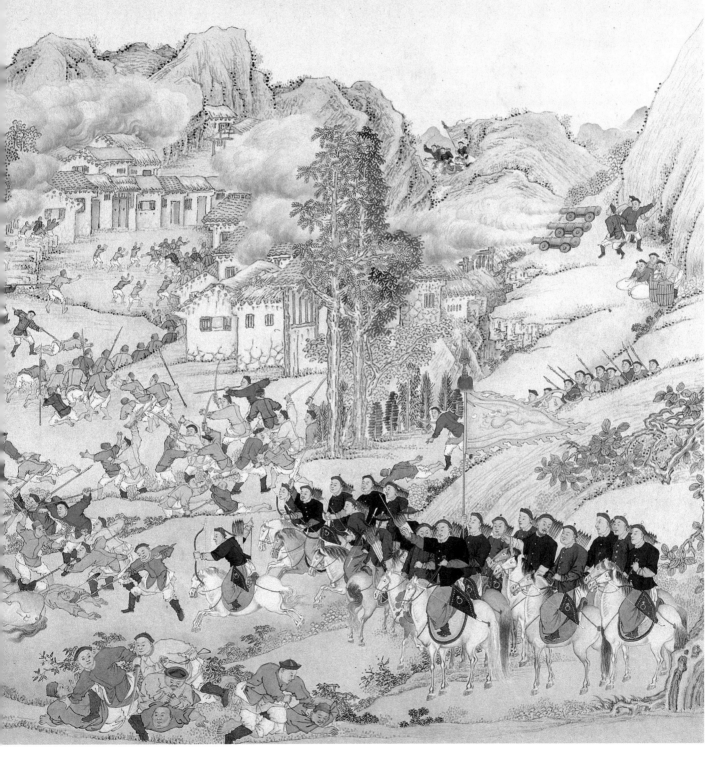

明亮等奏報攻
克石隆苗寨
陣斬石柳鄧
大功告成詩
以誌喜

歷歲捷音盼詰
朝露布觀七旬
寧祇格一首正
誅完毋已行殲
戩有憝舞羽干
兩臣規畫定二
將鎮持安更復
圖環擊仍教賛
大端用長名努
力無貳合思丹
鼓勇辛犖旅同
心協衆官險峯
如翼上深穴那
容盤平隴摟前
窟貴魚虋後嶙
分技進四路罧

357

75.《琉球国志略》

十六卷首一卷
乾隆年间
武英殿聚珍版印本
版框纵 18.7 厘米　横 12 厘米

半页九行，每行二十一字，小字双行同，白口，四周双边，单鱼尾。清代周煌撰。卷前有乾隆二十二年十二月周煌进书表、总目、凡例等。

乾隆二十一年翰林院编修周煌以副使的身份出使琉球，在出使途中，记录下琉球各地的历史地貌、风土人情。次年，撰辑成《琉球国志略》，该书反映了中华文化对琉球文化的影响，以及琉球国在往通中国之后的社会历史发展。

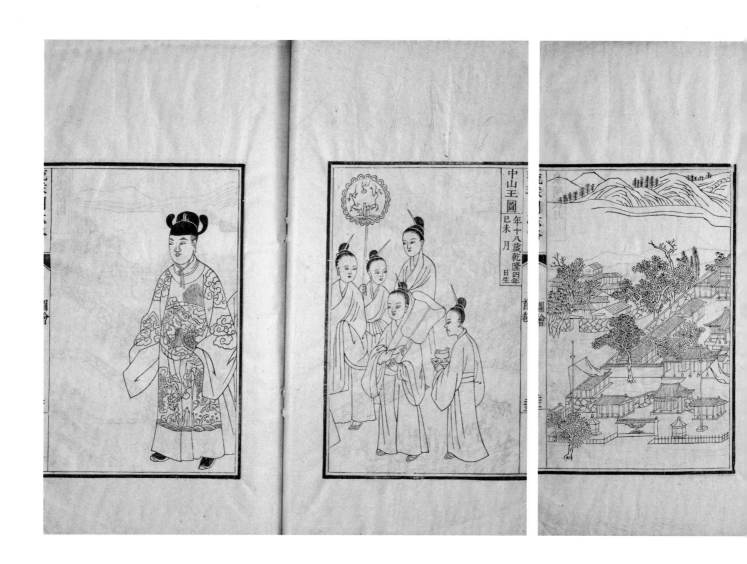

76.《钦定清凉山志》

二十二卷
乾隆年间
内府刊本
版框纵 19.9 厘米　横 14.2 厘米

半页九行，每行二十字，白口，四周双栏，单鱼尾。不著撰人。

清凉山即为五台山，乃中国佛教的四大名山之一，历代均有志书修撰，如唐代释慧祥所撰之《古清凉传》、宋代释延一重修之《广清凉传》以及明代万历二十四年（1596）释镇澄撰之《清凉山志》、清代康熙四十一年（1702）释丹巴撰之《清凉山新志》、清代乾隆四十五年（1780）刻雅德修撰《清凉山志辑要》等，其中以释镇澄撰《清凉山志》影响较大，流传较广。乾隆年间，皇帝认为前人所纂修的志书"体例俱有未当"，故于乾隆五十年（1785）委军机大臣派员重修，即为此本。《钦定清凉山志》共二十二卷，在旧志的基础上多有增删，作为一部官修志书，与僧人所撰的志书在编纂体例和侧重点上有较大的差异，《钦定清凉山志》更注重记其名胜、述其建置、载其艺文，是一部较为翔实客观的志书。惜其成书后，深藏内府，流传并不广泛。

书前冠文殊法像，有清凉山全图、南台图等十幅。《清凉山志》另有嘉庆十六年增刻本，纂入康熙帝、乾隆帝西巡等事，为董诰等增补，图则与乾隆本同。

圖

三

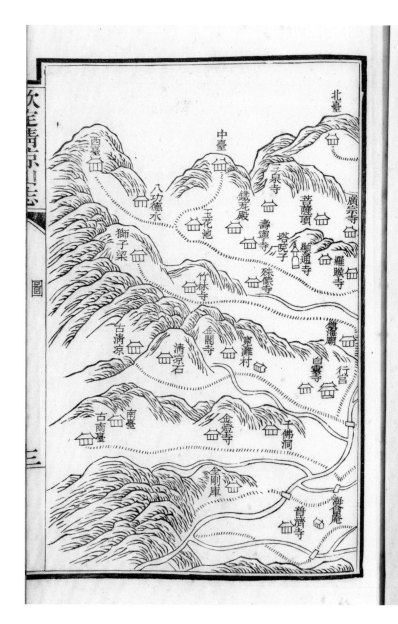

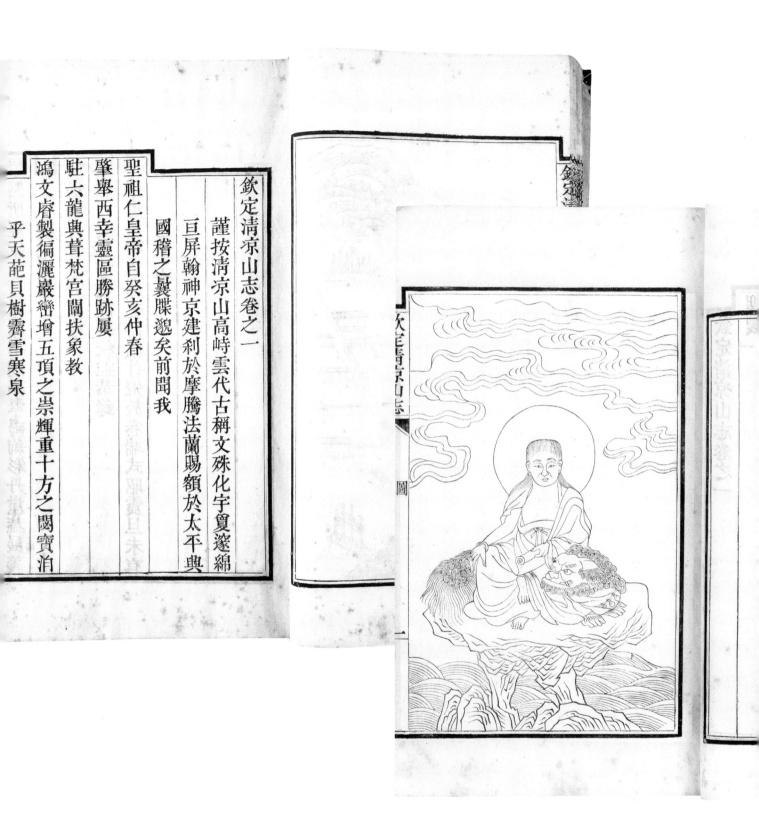

欽定清凉山志卷之一

謹按清凉山高峙雲代古稱文殊化宇夐遂綿
亘屏翰神京建利於摩騰法蘭賜額於太平興
國稽之襄牒邈矣前聞我

聖祖仁皇帝自癸亥仲春

肇舉西幸靈區勝跡屢

駐六龍典葺梵宮闡扶象教

鴻文睿製徧灑巖巒增五頂之崇輝重十方之閟寶泊

乎天葩貝樹霑霽雪寒泉

77.《钦定盛京通志》

一百三十卷首一卷
乾隆年间
内府刊本
版框纵 21.5 厘米　横 15.2 厘米

　　半页九行，每行二十字，白口，四周双边，单鱼尾。清代阿桂等纂。卷前有乾隆四十三年七月上谕，阿桂等进书表，凡例，阿桂、于敏中等二十八人纂修官职名。凡一百三十卷，图一卷。

　　东北三省的通志，历代纂修不多，清代所撰《盛京通志》最早成书于康熙二十三年（1684），奉天府尹董秉忠等修，三十二卷图一卷，乃为编撰《大清一统志》提供资料仓促成就，因而颇多疏漏舛误之处。其后又有雍正十二年奉天府尹吕耀曾等修抄本《盛京通志》三十一卷图一卷本、雍正十三年奉天府尹王河等修四十八卷图一卷本、乾隆十三年（1748

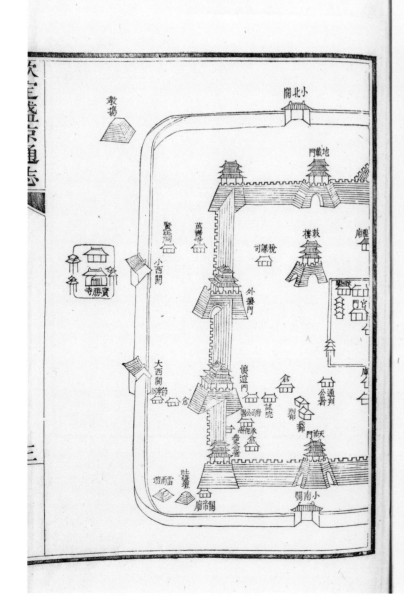

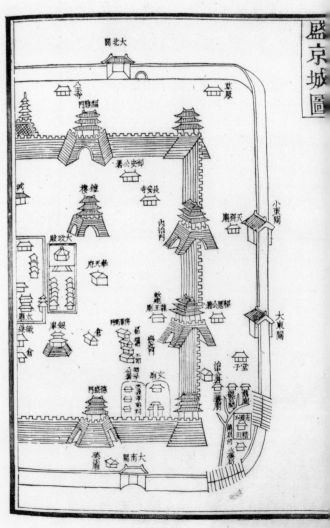

汪由敦等修纂武英殿刻三十二卷图一卷本。乾隆四十九年大学士阿桂等修武英殿刻本，即为本书所收之本。该版本是清代官修的最后一部《盛京通志》，在前人著述的基础上，订正了叙述的舛漏之处，补录了圣制、御制诗文中有关盛京者，并将关邮、户口等八门按年续载，因此是研究清代东北地区政治、经济、文化等方面非常重要的史料。

乾隆四十九年本《钦定盛京通志》前有图三十五幅，为历代所修《盛京通志》之最。

78.《御制大云轮请雨经》

二卷
乾隆年间
内府清字经馆刊四体合璧本
版框纵 12.6 厘米　横 25.5 厘米

推篷装。每半开行字数不等，左右双栏，黄绫封面，藏、满、蒙、汉四种文字，卷前有乾隆四年御制序。

《御制大云轮请雨经》，隋代释那连提黎耶舍译。乾隆帝序称"自御极以来，若春夏之交，雨泽间愆，凡于祈祷之法可以致雨者无不仔细咨询。侍郎金简奉称拈花寺僧通献言，佛藏大云轮请雨经颇著灵验。遂敕经馆仿四体字金刚经合璧例缮写刊布。其旧本经咒为舛者，重加订正，用备祈祷。"此经之功用实为祈祷风调雨顺。卷前附图为祈雨设坛之用，凡四方龙王像、经帷、桌座、供器、杂果等均绘图说明。

御製大雲輪請雨經序

昔釋迦說法天龍八部咸集諦聽
龍者神力威猛功德宏深上則擁
衞梵天下則護持國土神通福果
不可思議宣說茲大雲輪請雨經

花瓶圖説

不　亦　使　注　藥　黑　瓷　寸　一　壇　謹
絶　常　隔　之　用　漆　為　可　尺　四　按
龍　易　宿　令　金　中　之　容　五　角　花
天　以　以　滿　精　插　下　水　寸　幡　瓶
歡　新　養　每　或　種　有　三　圓　燈　四
喜　好　花　日　石　種　座　斗　徑　之　枚
　　使　香　別　黛　草　並　以　一　前　分
　　清　其　注　和　木　縣　黑　尺　瓶　設
　　芬　花　毋　水　花　以　釉　二　高　於

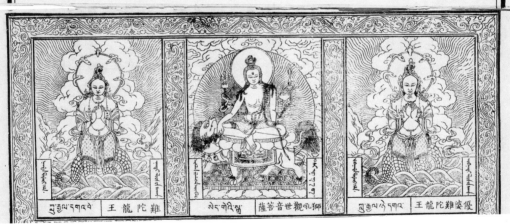

難陀龍王　　獅吼觀世音菩薩　　優婆難陀龍王

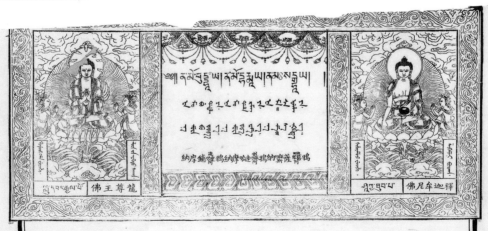

龍尊王佛　　　　　　　　　　釋迦牟尼佛

368

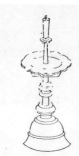

供罷圖說

謹按香爐一以供炷香
燭臺二以燃蠟燭總謂
之供罷又於其前設香
爐一差小熾炭其中以
爇辨香旁置二盤以盛
沉速蘇合栴檀等種種
妙香令侍者時時添爇
晝夜不絕其罷以銅錫
瓷石為之皆可高下大
小亦惟其宜

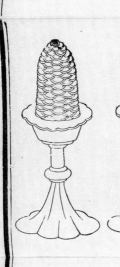

乳糜供獻圖說

謹按乳糜每供各五罷
罷皆有托高下大小各
隨其宜攷本行經云菩
薩將往道樹時善生村
女以乳烹糜其釜上現
種種瑞相乃奉獻菩薩
云云以是因果佛家咸
以乳糜為供養中最勝
上品也

九卷
乾隆年间
内府刊嘉庆十年（1805）增补本
版框纵 20.6 厘米　横 14.9 厘米

半页八行，每行二十字，白口，四周双边，单鱼尾。清代监生门庆安、徐涛、戴禹汲、孙大儒绘图。

是书为我国少数民族人物及西洋诸国来使的图像集。乾隆十六年大学士傅恒举诏通告："我朝统一区宇，内外苗夷，输诚向化，其衣冠状貌各有不同。着沿边各督抚，于所属苗、瑶、黎、侗以及外夷番众，仿其服饰，绘图送军机处汇齐呈览，以昭王会之盛。"故书中所绘人物神态、服饰、皆有所本。诚如跋所言："非我监臣所手量，我将帅所目击，我驿使所口陈者不以登椠削焉。"另书末傅恒等人跋语称："以部曲区名者凡三百数，以男女别幅者凡六百数。"是书卷末增补安南宫人像四幅并附有嘉庆十年御制识语。

本书是现存最完备的反映我国古代少数民族和周边国家风土人物的图像资料，对考察清代海内外各民族人文地理等情况有很重要的参考价值。

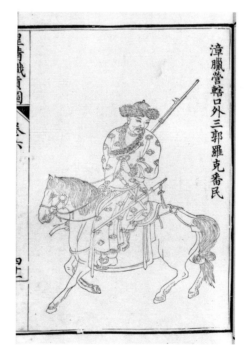

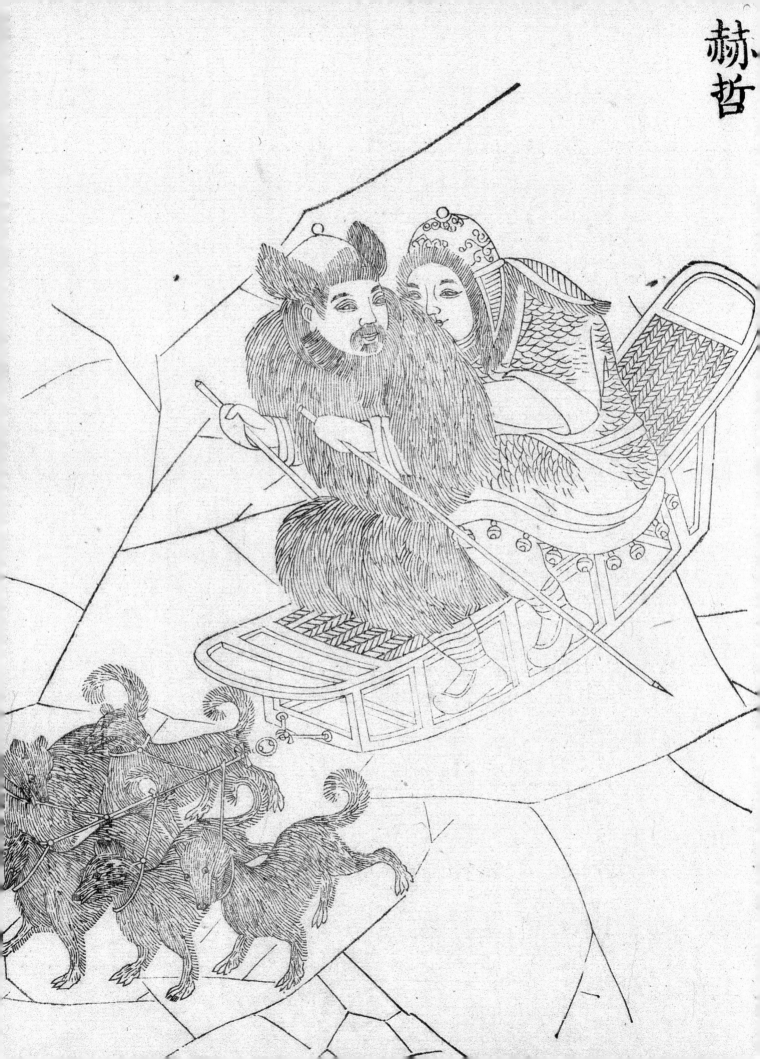
赫哲

赫哲所居與七姓地方之烏扎拉洪科相接

性強悍信鬼怪男以樺皮為帽冬則貂帽狐

裘婦女帽如兜鍪衣服多用魚皮而緣以色

布邊綴銅鈴亦與鎧甲相似以捕魚射獵為

生夏航大舟冬月冰堅則乘冰床用犬挽之

其土語謂之赫哲話歲進貂皮

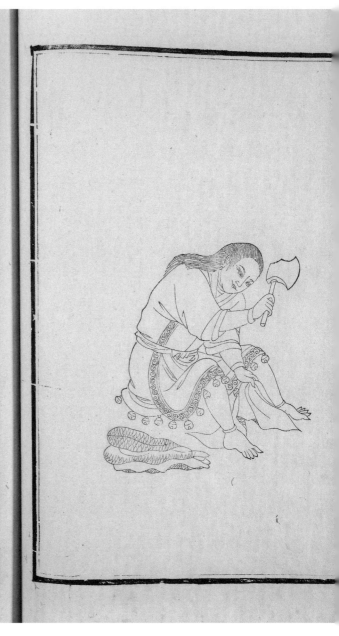

俄羅斯地在極北漢時之堅昆丁令唐時之
黠戛斯骨利幹元時之阿羅思吉利吉斯等
部皆其地也有明三百年未通中國
本朝康熙十五年入貢二十八年遣內大臣索
額圖等與其使臣費耀多囉等定以格爾必
齊河為界自後朝貢貿易每間歲一至其夷
官披髮戴三角黑氈帽穿窄袖短衣履草靴

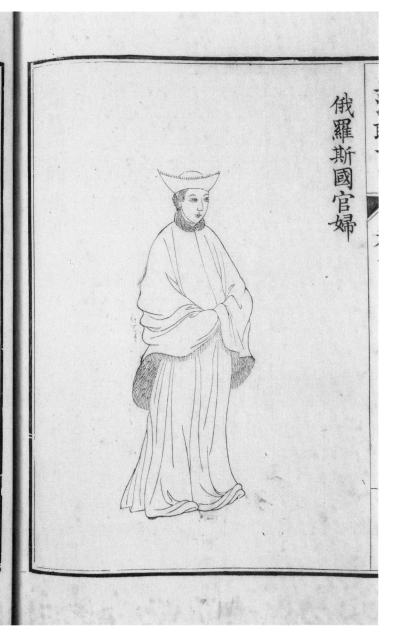

俄羅斯國官婦

80.《平定狪苗得胜图》

一函
嘉庆三年
内府铜版印本
纵 51 厘米　横 88 厘米

　　册页装。由宫廷画家冯宁等绘制，内
务府造办处铜版刷印。

　　乾隆五十九年，湖南、贵州的苗民
起义失败后，小规模苗民起义仍不断爆
发，清政府同样对其采取了大举镇压的
军事策略。嘉庆二年（1797）贵州南笼
（今安龙）苗寨民妇王囊仙率当地苗民起
义，嘉庆帝命云贵总督勒保督师征剿。清
廷镇压苗民起义后绘制了此图。图四幅，
依次为剿捕狪苗南笼围解、攻克洞洒当
丈贼巢、攻克北乡巴林贼巢、剿净狪苗
余党。

　　此图整体绘图镌刻水平与法国名家
雕刻、传教士所绘制的《平定准噶尔回部
得胜图》相较，视觉效果不如前者。但从
其绵密的笔法，重复层叠的山林树石，房
屋的繁复构图及雕刻技法来看，将中国固
有的画、雕、刻技法融入铜版画的绘刻
之中，是铜版画制作技法中西结合的成
功典范。

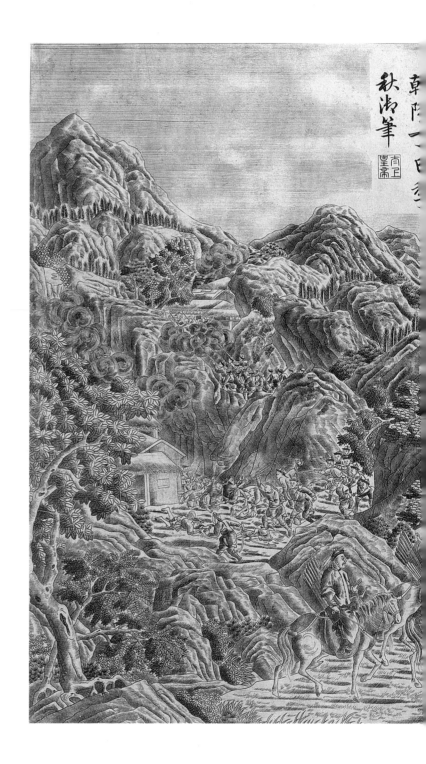

雲貴總督勒
保奏報攻
克北鄉巴
林賊巢擒
獲首逆王
抱羊苗疆
底定詩以
誌喜

三日遊山圖
釋悶依然不
懌駕言迴御
園過午黔捷
至二逆解京
一就戮將勇
兵強奇險破
躬催心運勝
謀恢却饒川
蜀多襄贊尤
首酋屋生護

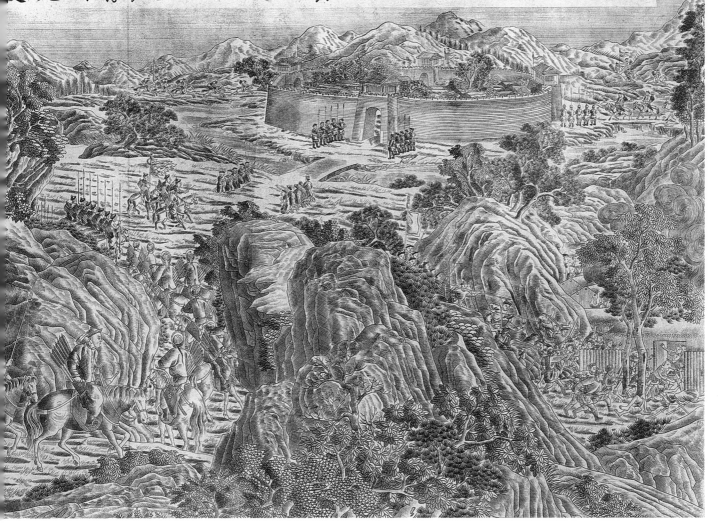

81. 佚名《平定犵苗战图》册

一册
乾隆年间
纸本　设色
纵 55.5 厘米　横 91.1 厘米

全册总计四开，每开有乾隆帝题记，是乾隆时平定云桂犵苗的纪实战图。

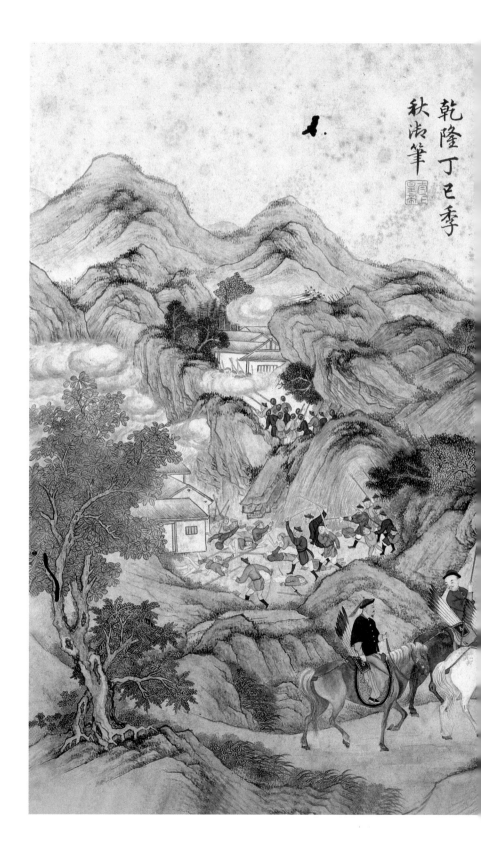

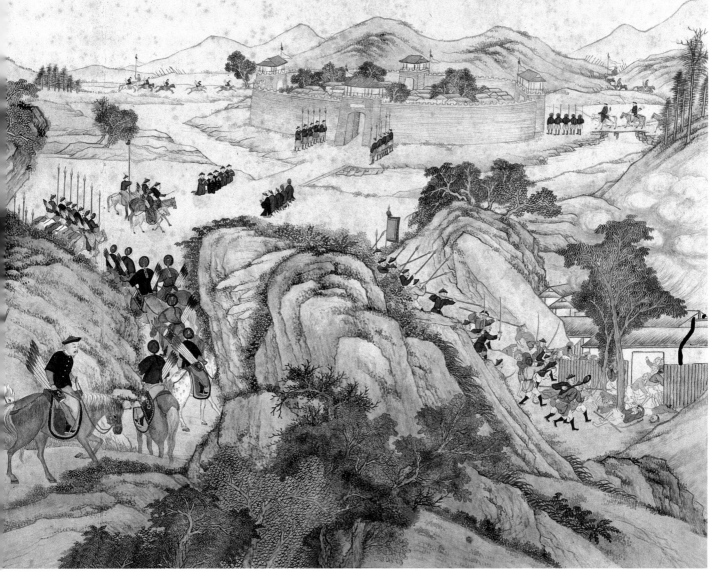

雲貴總督勒保奏報攻

克北鄉巴林賊巢擒

獲首逆王坥羊苗疆

底定詩以誌喜

三日遊山圖

釋悶依然不懌駕言迴御

圍過午黔捷

至二逆解京

一就灰將勇

兵強奇險破

躬催心運謀

謀恢韜饒川

蜀多襄贊兖

82.《钦定授衣广训》

二卷
嘉庆十三年（1808）
内府刊本
版框纵 21 厘米　横 14.7 厘米

　　半页八行，每行十七字，抬头行十八字，四周双边，白口，单鱼尾。清代董诰等奉敕撰。

　　本书共有图十六幅，上卷收布种、灌溉、耕畦、摘尖、采棉、拣晒、收贩、轧核等八图，下卷收弹花、拘节、纺线、挽经、布浆、上机、织布、练染等八图。是书乃嘉庆帝命大学士董诰等据乾隆三十年方承观主持修撰的《棉花图》重新编撰而成，并收入高宗及仁宗有关棉花、织染的七言题诗各十六首。图中采棉、纺线、布浆等图人物造型姿态优美、绘刻活泼，别有情趣，但总体而言，绘刻水平已不能与康乾时期比肩。

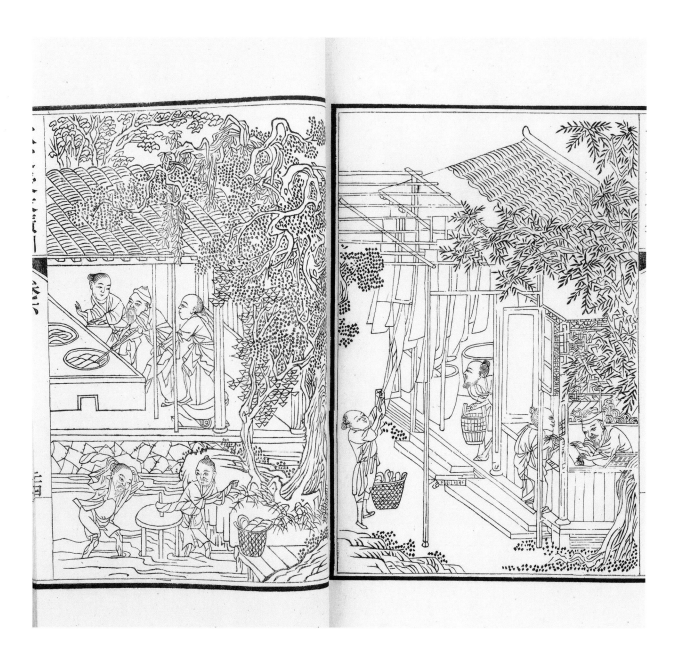

二十四卷首一卷
嘉庆十七年（1812）
武英殿聚珍版印本
版框纵 18.2 厘米　横 12 厘米

半页八行，每行二十字，白口，左右双栏，单鱼尾。清代董诰、曹振镛、英和等奉敕撰修。

是书主要记载嘉庆帝西巡五台山之事，全书二十四卷，分为宸章、恩纶、秩祀、阅武、吁俊、褒赏、程途、歌颂八部

分。五台山是著名的佛教圣地，清代康熙帝、乾隆帝、嘉庆帝都曾巡幸五台山。乾隆帝在巡幸五台山后命人修撰了《钦定清凉山志》。嘉庆十六年，嘉庆帝在西巡五台山后敕命董诰等人在《清凉山志》的基础上续行撰辑，以补其疏漏。是书可以说

是一部较为翔实的地方志，对考察五台山的历史风貌具有较高的史料价值。其中阅武、程途部分有图，但构图略显呆板，绘刻笔法较为生硬，反映出清代殿版画在这一时期已呈衰势。

是书乃用聚珍版活字印刷，但版式与聚珍版丛书不同，武英殿聚珍版丛书均为半页九行，行二十一字，因而是书虽是聚珍版印本，但不列入武英殿聚珍版丛书之列。

84.《钦定大清会典图》

一百三十二卷
嘉庆二十三年
内府刊本
版框纵 22.3 厘米　横 15.9 厘米

　　半页十行，每行二十字，小字双行同，白口，四周双边，单鱼尾。清代托律等纂。

　　《大清会典》初修于康熙三十三年（1694），雍正以后历朝皆有续修，乾隆时期将会典、则例各编纂一部，插图量也有所增加。嘉庆时期，曾先后两次组织纂修《大清会典》，从嘉庆六年（1801）起至二十年（1815）编纂刊刻完成，图版增加数十倍，乐器、冠服、舆卫、武备等皆有插图，并编成《大清会典图》，分礼制、祭器、彝器、乐律、乐器、度量权衡、冠服、舆卫、武备、天文、仪器、舆地等门类，图版绘刻精工。光绪朝重修时，《大清会典图》亦有增补，有石印本传世。

　　是书装帧极具特色，书中插图四个半页为一版，左右两个半页为文字，中间两个半页为一幅整版版画，中间折缝处并不粘于书脊，有专家称之为"蝴蝶镶"。

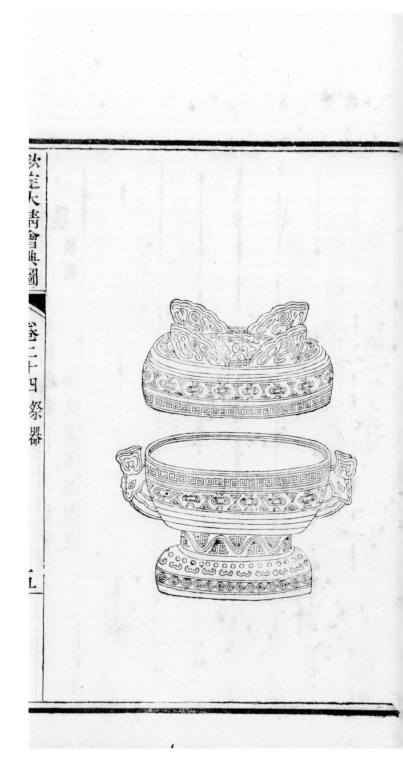

85.《平定回疆得胜图》

一函
道光十年
内府铜版印本
纵 52 厘米　横 91 厘米

册页装。乾隆年间清政府平定回部
大和卓波罗尼都、小和卓霍集占后，波罗
尼都之孙张噶尔于嘉庆二十五年（1820）
卷土重来，进犯喀什噶尔。借口祭拜其祖
坟，煽动维吾尔族上层发动武装叛乱，并
与英国殖民者相互勾结，同时请求浩罕国
帮助。道光七年（1827），清政府出兵平
定叛乱。《平定回疆得胜图》描绘了这次
战役的部分重要战斗及班师凯旋宴上的场
面。图十幅，依次为浑巴什河之战、柯尔
坪之战、洋阿尔巴特之战、沙布都尔庄之
战、克复喀什噶尔之战、收复和阗、生擒
贼目噶尔勒之战、生擒首逆张格尔、午门
受俘仪式、凯宴成功诸将士。

其中柯尔坪之战铜版画原版现藏中
国科学院图书馆。是图另有卷轴装形式，
藏于中国国家博物馆。

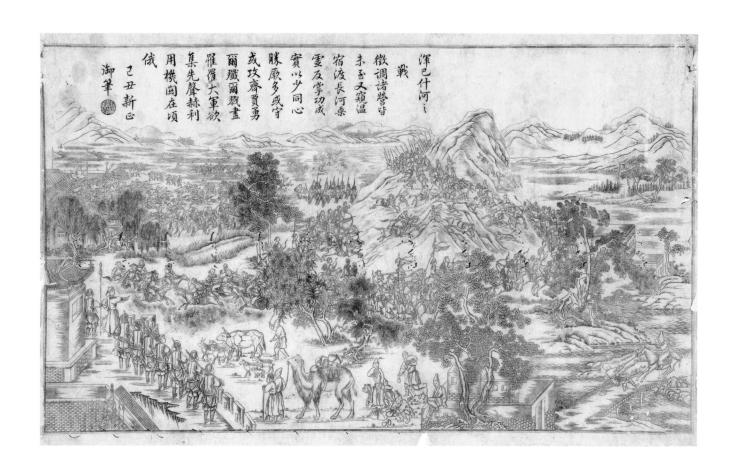

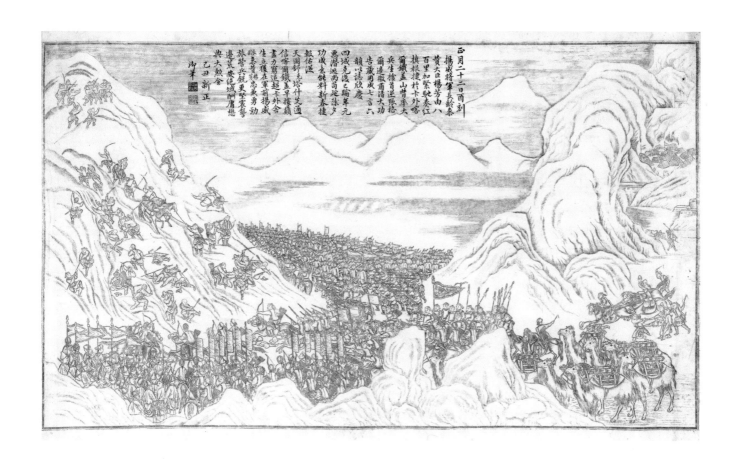

正月二十二日首刻
揚威將軍長齡奏
黃大曰楊芳由八
百里加緊馳奏征
叛捷報抵卡外喀
爾鐵盖山皆卒大
兵生擒首逆張格
爾邊擒酋清大功
告蒇用成七言六
韻以誌欣慶
四城克復已踰年元
惡潛逃苗苗陳夕
功成奏銑料新春捷
報佑送
天眷釋克塔什叟迤
信答前銑盖早擅纜
畫力窮追超卡舍
生恖獲大軍前揚威
嶽峯資啟忠藎勞勖
旅嗇兵銑更覚震戄
邊荒安定卌庸怨
典大熙舍
己丑新正
御筆

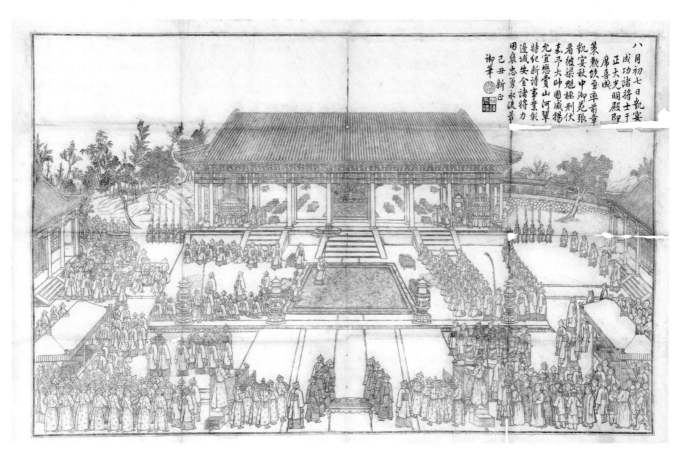

八月初七日凱宴
成功諸將士于
正大光明殿即
席喜成
策勳銑至卒前章
凱宴秋中御苑張
看彼張魁魃刑伏
素予大帥圍威揚
允宜懋賞山河犖
特紀新詩事筆欵
邊域失金諸將力
因衆忠勇永流芳
己丑新正
御筆

86. 清人画《平定回疆剿擒逆裔战图》册

一册
道光九年 (1829)
绢本 设色
纵 55.3 厘米 横 90.3 厘米

　　全册总计十开，画道光时平定新疆张格尔战图。每开有道光帝题记，引首御书"缵武绥边"四字，前隔水书"平定回疆纪事"，尾纸有曹振镛、文孚、王鼎、玉麟、穆彰阿跋。

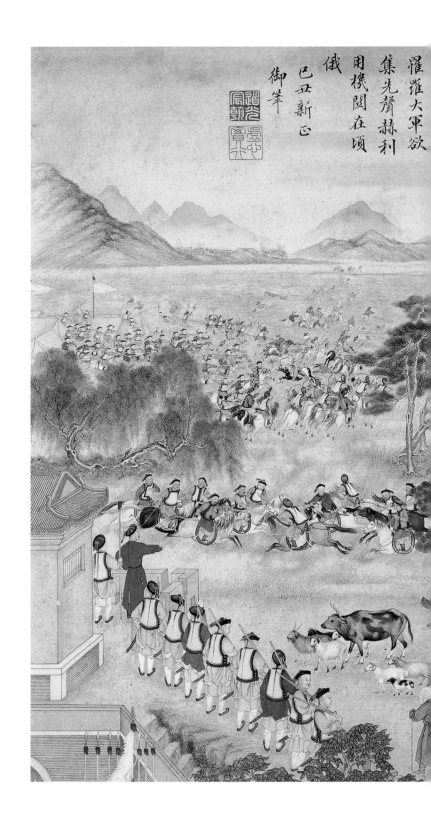

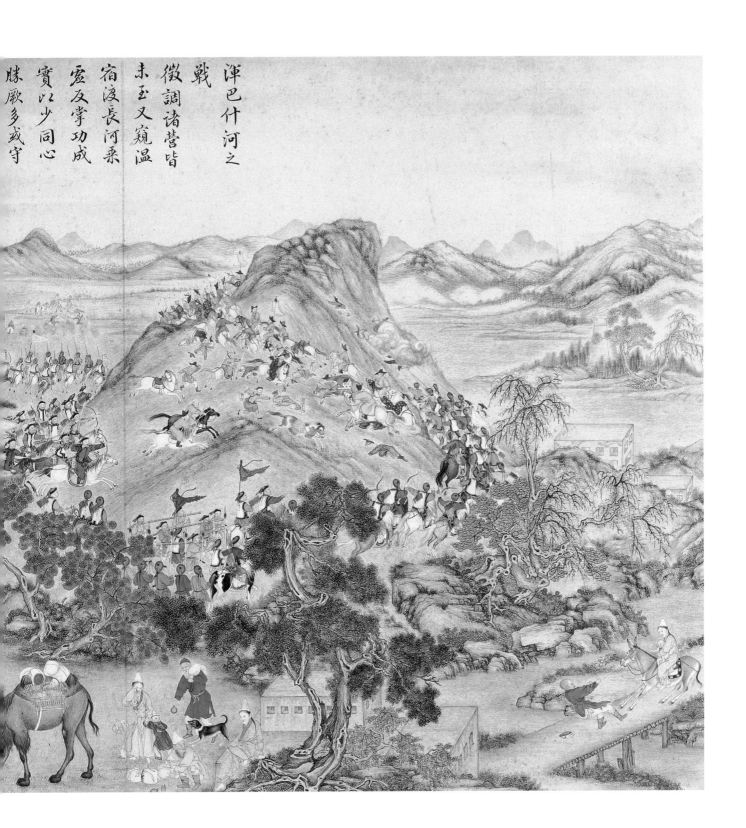

渾巴什河之
戰
徵調諸營皆
未至又窺溫
宿渡長河乘
宜及掌功成
實以少同心
勝歐多或守

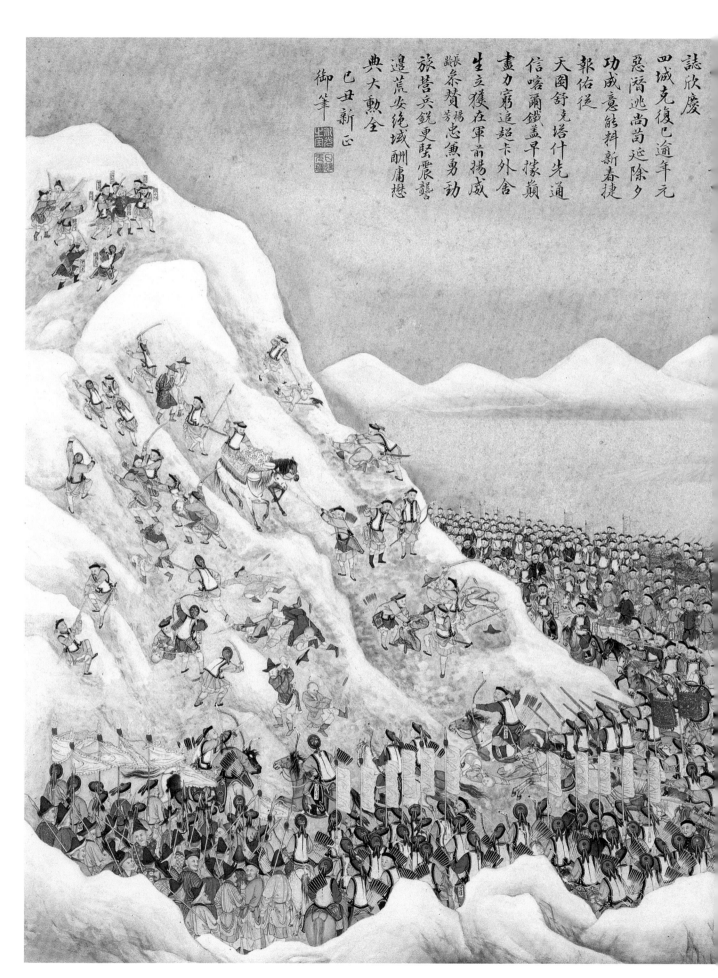

誌欣慶
四城克復巳逾年元
惡憝逃尚苟延除夕
功成意能斟新春捷
報佑從
天阊舒克塔什先通
信喀爾鐵蓋早蒙巅
盡力窮追詔卡外舍
生立獲在軍前揚威
鱗奮贊芳忠魚勇劻
旅營兵鋭吏堅震囍
邊荒安絕域酬庸懋
典大勳全

巳丑新正
御筆

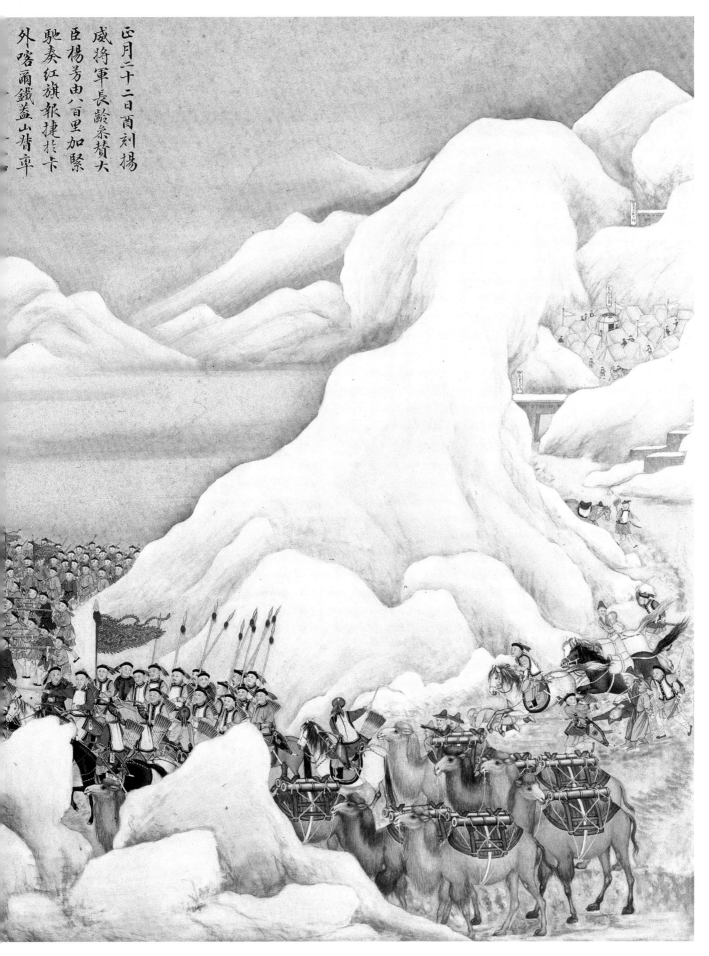

正月二十二日酉刻揚
威將軍長齡奏賚大
臣楊芳由八百里加緊
馳奏紅旗報捷於卡
外喀爾鐵蓋山背卓

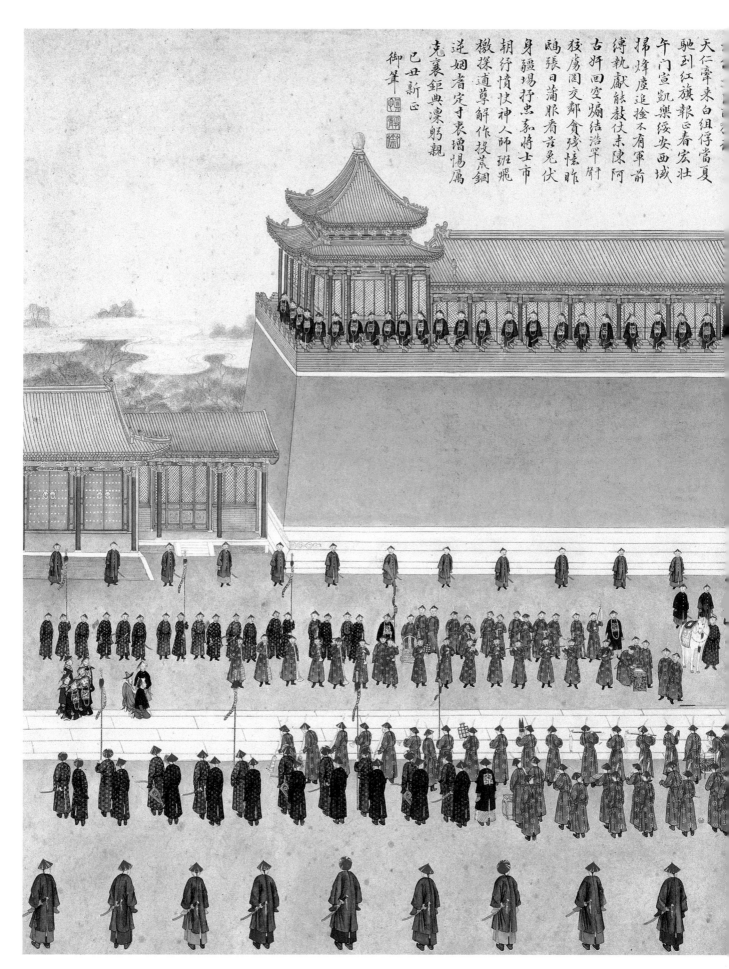

天仁聿來白組俘當夏
馳到紅旗報正春宏壯
午門宣凱樂綏安西域
掃烽塵追搖不有軍前
縛軌獻馘敠伐末陳阿
古奸回空燗結浩羋幹
狡虜閃交鄰貪殘懍昨
鷗張日蒲眽看茸免伏
身疆場抒忠嘉將士市
朝紆憤快神人師班飛
橄探遁尊解作投荒錮
逆姻者定寸衷增惕屬
克襄鉅典凜躬親
己丑新正
御筆

392

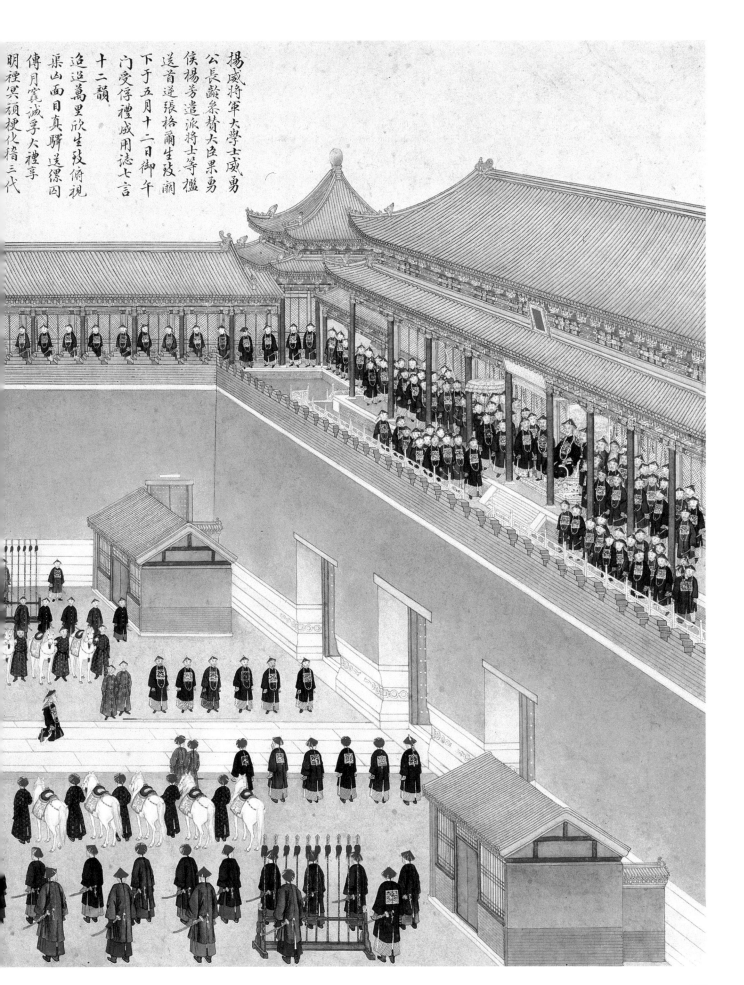

揚威將軍大學士威勇
公長齡紊贅大臣果勇
侯揚芳遣派將士等檻
送首逆張格爾生致闕
門受俘禮成用誌七言
十二韻
下于五月十二日御午
逄逆萬里欣生致俯視
渠山面目真驛送縲囚
傅月竄誠爭大禮亭
明禮冥頑梗化稽三代

87. 《钦定国子监志》

八十二卷首二卷
道光十四年（1834）
国子监刊本
版框纵 20.6 厘米　横 14.8 厘米

半页九行，行二十字，抬头行二十一字，白口，四周双边。清代文庆、李宗昉等纂修。

国子监在清代既是分掌国学政令的国家行政机关，又是全国最高学府所在地。满汉官员子弟皆可在监入学，也有各省举荐的贡生、输银纳捐的监生和八旗的官学生在此学习。除祭酒、司业、助教等授课外，皇帝有时也前来"御讲"，届时，全监官生皆去观听，并举行隆重典礼，时称"临

雍"。《国子监志》是记载清代国子监的设官、职掌、祀典等制度沿革的书。始修于乾隆四十三年，全书六十二卷，未及刊行。时隔五十余年，道光十二年（1832）续修，于道光十四年刊成。是书因系国子监儒臣、监生所纂，书文言简意赅，考证精详，层次清楚，有的还附以图说。是研究清代国子监制度的重要史书。

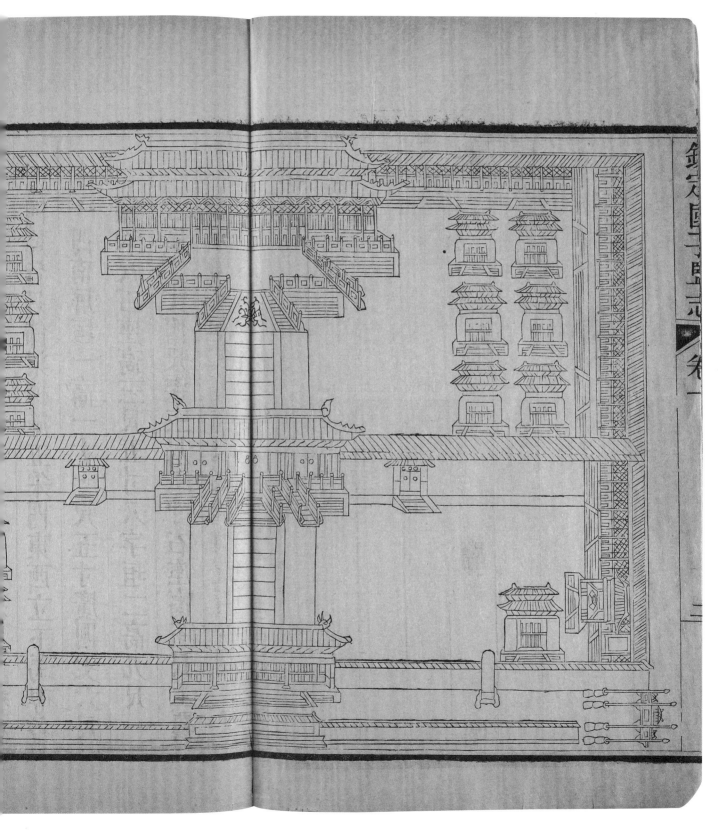

88.《钦定国子监志》书版

五峰屏全图版
道光十四年
国子监刻版
纵 19.8 厘米　横 119 厘米

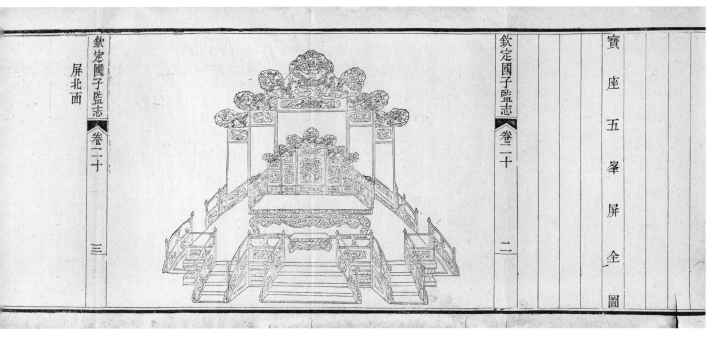

寶座五峯屏全圖

欽定國子監志 卷二十 二

欽定國子監志 卷二十 三

屏北面

不分卷
光绪二十一年
内府刊本
版框纵 23.8 厘米　横 16.5 厘米

半页十行，每行二十一字，四周单边，白口，无鱼尾。明代焦竑撰。《御题养正图诗》一卷，弘历撰。《御题养正图赞》一卷，颙琰撰。

焦竑乃明代中后期泰州学派著名代表人物之一，博极群书，一生著述颇丰。《养正图解》乃焦竑于万历二十二年（1594）出任皇长子讲官后，为其专门编写的一部教科书。选择了古之圣明君主、先贤哲人有关治政修身的六十个事迹典故，形象生动，言语隽永。绘图者为明代宫廷画家丁云鹏。清代光绪年武英殿刊本即据此翻雕，

刀刻熟练流畅，不失原刊风貌。光绪时，中国古代木刻版画已呈日薄西山之势，绘刻俱佳的本子寥若麟凤。而此本虽为翻刻，亦属上乘之作。

宫廷版画自嘉庆后虽梓行不少，但已是乏善可陈。此书用线细润，刀法顿挫疾迟无不得心应手，即便与清前期所刊版画相较亦不遑多让。至光绪三十一年，总理各国事务衙门印行《钦定书经图说》即已采用石印法。因此，《养正图解》实则标志着清代宫廷版画的终结。

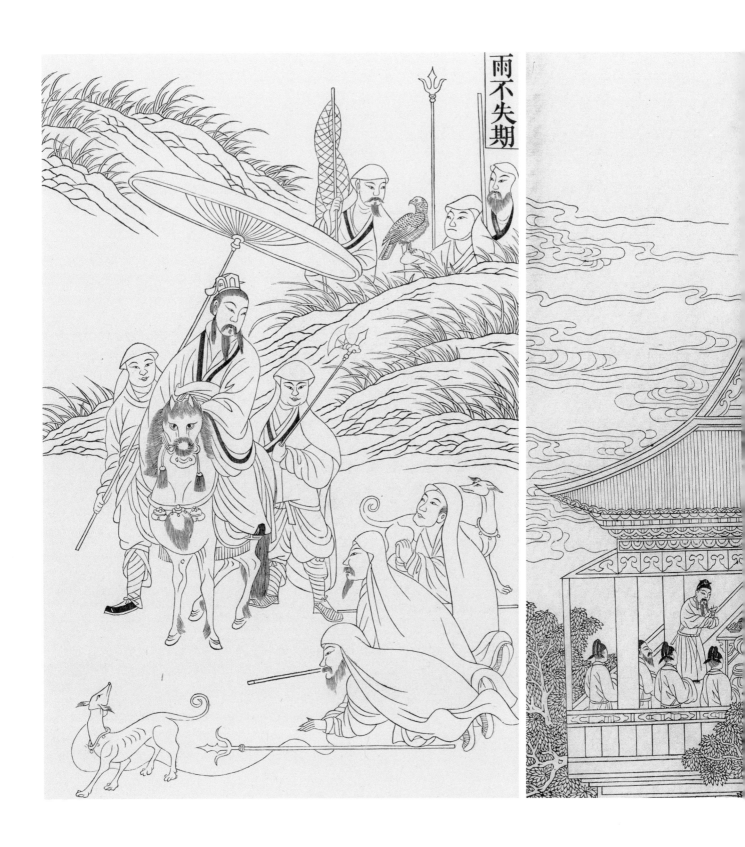

雨不失期

獎勸循良

焚香告天

90.《钦定元王恽承华事略补图》

六卷
光绪二十二年
张之洞刻进呈本
版框纵 22.8 厘米　横 15.7 厘米

半页十行，每行二十字，黑口，双鱼尾。元代王恽撰，清代徐郙、李文田等补图并校订。

《承华事略》著者王恽，乃元前期著名文学家、政治家，著述包含诗文、散曲、笔记小说等，颇为丰赡。王恽为官清正，正直不阿，历任翰林修撰、监察御史、提刑按察使，累官至翰林学士，朝廷制册多出其手。王恽早年问学于元好问、刘祁、王磐等儒学宗师，又与儒生多有往来，讲究经世致用，崇儒明理。元代中统年间，忽必烈贬抑汉臣，重用擅长理财的阿合马，致使儒道凋敝。至皇太子真金摄国后，复兴儒学，重用儒臣，王恽时任燕南、河北道提刑按察副使，即选材编纂了《承华事略》一书以进太子，劝勉太子效法古人治国之道，"承华"即太子宫门或者太子的代称。《承华事略》全书计二卷，分二十篇，在是书中王恽选取了历代太子或者明君贤相勤劳思政的事例，逐篇编次，循序渐进地阐述自己的治政观念。该书初由其子王公孺收入《秋涧集》得以流传，清末由大学士徐郙、李文田等重新编校，每篇配图，共成四十篇，厘定为《钦定元王恽承华事略补图》。

清代嘉道年间，西方石印法传入中国，石印版画大兴，手工雕刻的木刻版画渐衰。此本在绘镌上刻意模仿石版画风格，在宫廷版画中可称别具一格。

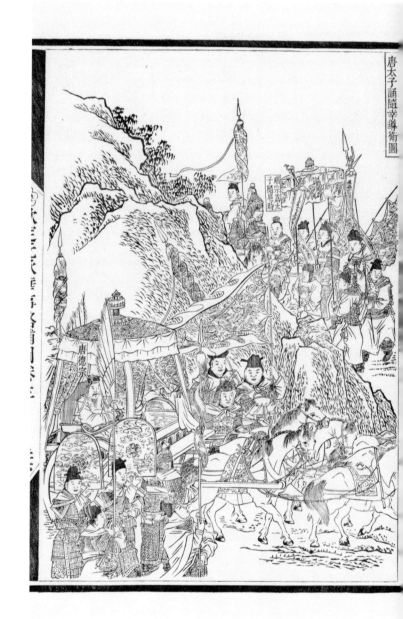

漢太子莊報書少傅圖

中傅

欽定元王惲承華事略補圖 卷上

光绪二十二年
纵 24.7 厘米　横 34 厘米

92.《钦定大清会典图》

二百七十卷
光绪二十五年
内府石印本
版框纵 21.2 厘米　横 15.5 厘米

　　半页十行，每行二十字，白口，单鱼
尾，四周双边。

　　清代昆冈等编。光绪朝《会典》是在
康雍乾嘉四朝《会典》的基础上续修而成，
所增内容包括从嘉庆十八年（1813）至
光绪十三年（1887）间中央政权机构以
及典章制度的增减变化情况，是中国帝制
时代最后一部官修典章制度的大型政书。
是书乃总理各国事务衙门石印本，是清晚
期内府对新印刷技术的尝试。

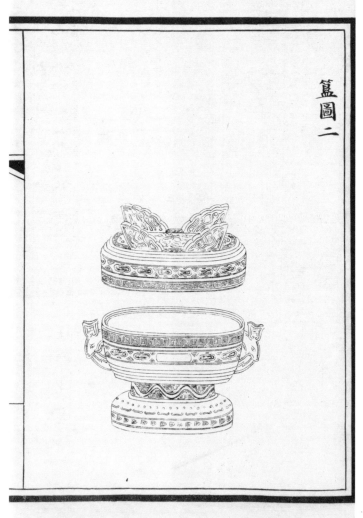

欽定大清會典圖 卷三十一二

欽定大清會典圖 卷二十八至三十

欽定大清會典圖 卷二十七

欽定大清會典圖 卷二十一至二十五

禮二十一至二十五
祭器一至四
彝器

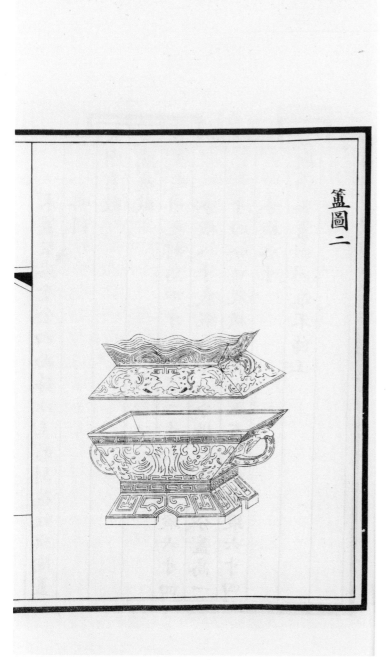

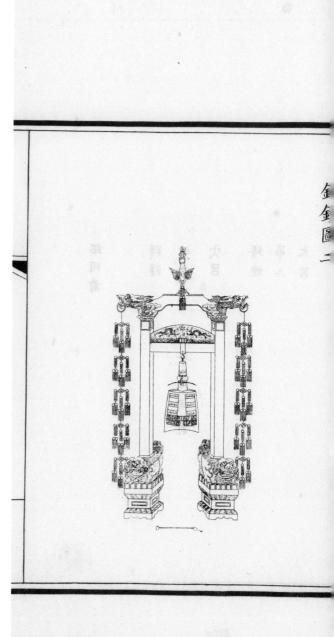

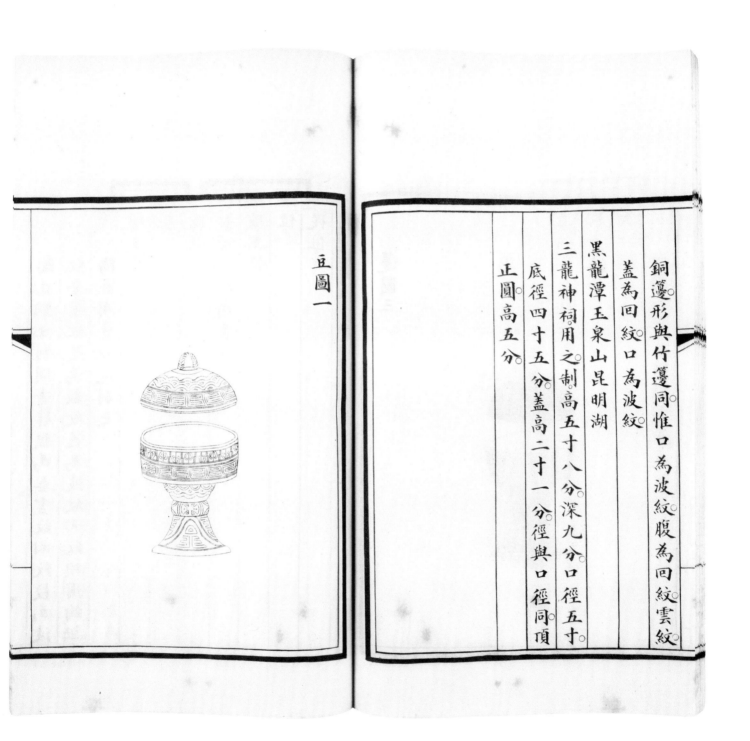

豆圖一

銅籩形與竹籩同惟口為波紋腹為回紋雲紋

蓋為回紋口為波紋

黑龍潭玉泉山昆明湖

三龍神祠用之制高五寸八分深九分口徑五寸

底徑四寸五分蓋高二十一分徑與口徑同頂

正圓高五分

93.《钦定书经图说》

五十卷
光绪三十一年
内府石印本
版框纵 23.9 厘米　横 16.3 厘米

　　清代孙家鼐、张百熙等奉慈禧太后
懿旨纂辑，交京师大学堂编书局，延聘
江南画师詹秀林等绘制，由外务部总理
各国事务衙门石印刊行，光绪三十一年
成书。此书以图为主而系之以说，阐释
了《虞书》《夏书》《周书》，共有版图
五百七十幅，可看作是一部《书经》的
通俗读物。

　　石印术自清代嘉庆年间由西方传入
中国后逐渐盛行，而木刻版画则逐渐减
少，是书图绘工致，版印精巧，是内府
刊刻石印版画的典范之作。

欽定書經圖說 卷二 第一冊

欽定書經圖說 卷三至五 第二冊

有無化居圖

　　摔跤运动早在中国远古时期就已经出现，一方面被当作军事科目，用以训练士兵的徒手搏斗能力，另一方面则作为一项娱乐项目，在宫廷和民间都普遍开展。

　　清朝统治者为保持其民族崇战尚武、彪悍粗犷的特点，极为推崇摔跤运动。康熙帝建立善扑营，专门训练摔跤的士兵，称之为"布库"，宫廷宴会中也多有布库之戏，被列为宴会四事之一。故宫博物院藏有一幅《清人绘弘历塞宴四事》横轴，图中就描绘了布库之戏的场景。此《摔跤图》共八张，分别表现了清代布库之戏的几个经典动作。是图何时所刻、由何人刻印暂没有找到文献记载，但其雕版和版画作品均保存于故宫博物院，因此收于本书之中。

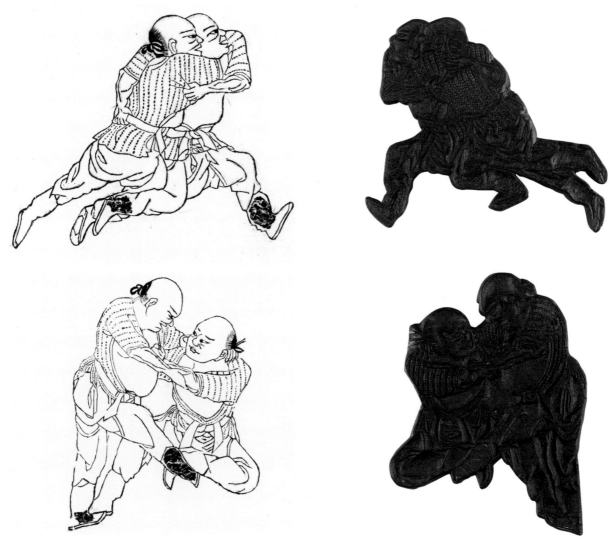

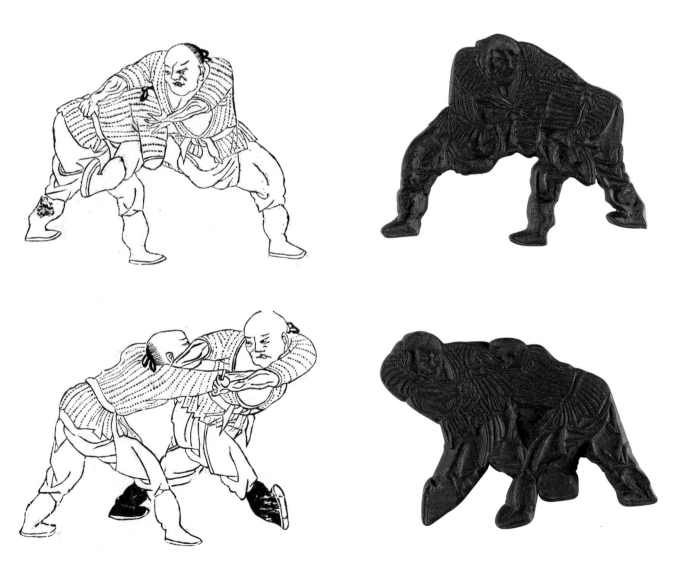

后 记

清代的殿版画数量庞大，风格也非常写实，山川河流、市镇庙宇、民俗风情等都有表现，不仅具有较高的艺术价值，还具有相当重要的文献价值，研究清代宫廷版画对于展示当时的政治生活、风俗文化、艺术风貌甚至经济发展都有助益。清代殿版画共刻有五十余种，多由宫廷画师绘制底本，而后由技艺精湛的雕工镌刻，精印精装，品质上乘，当时多藏于宫中，或颁发给文武官员、外邦使臣等，坊间流传较少，且比较散乱，不成体系。故宫博物院于今藏有大量清代殿版画，从顺治时期至光绪时期都有收藏，且品类齐全，包括木刻版画、铜版版画、石版版画，这在全国是独一无二的。2006年笔者曾与翁连溪先生共同主办了"清代宫廷版画展"，对我院收藏的殿版画进行了大致梳理。

于今，我们又陆续发现了一些藏于首都图书馆、中国科学院图书馆、辽宁省图书馆、大英博物馆等单位的清代殿版画，还有散藏于民间收藏家以及海外收藏家手中绘刻俱佳的殿版画作品。本图录的编纂，意在对清代殿版画做一个更完整的展示、更系统有脉络的梳理，希望能有助于各位学者同人对殿版画的研究，为清史研究提供更为翔实的图像类资料。

图录的编辑出版得到了故宫博物院李文儒前副院长的关注，图书馆张荣馆长的支持，图书馆翁连溪老师的指导，以及出版社江英、李子裔、宋歌等同事的帮助，在此表示衷心的感谢。

袁理

2020 年 11 月